신고전주의

데이비드 어윈 지음 · 정무정 옮김

Art & Ideas

한길아트

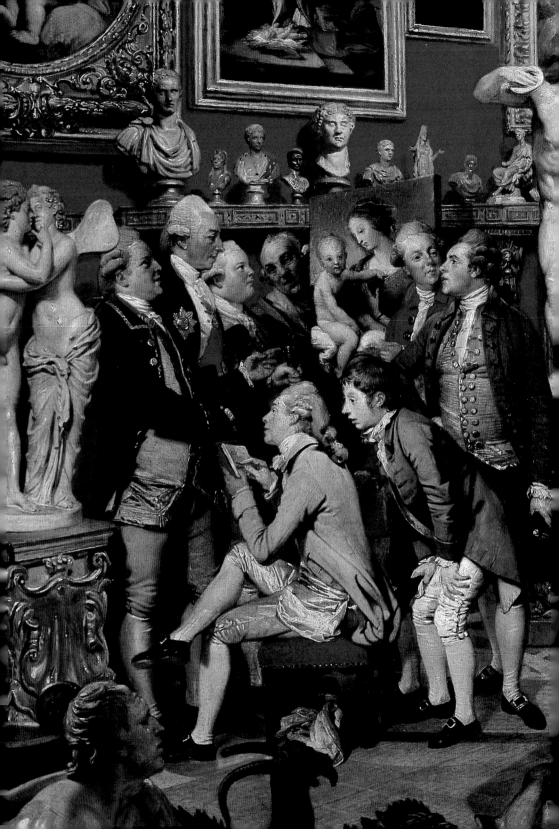

신고전주의

옆쪽
존 조퍼니,
「우피치 미술관의
트리부나」(부분),
1772~77,
캔버스에 유채,
123.5×154.9cm,
버킹엄 궁,
왕실 컬렉션

나폴레옹이 가장 좋아했던 미술은 신고전주의 양식이었다. 넬슨의 업적을 기리기 위해 세워진 기념비들도 신고전주의 양식이었다. 나폴레옹과 넬슨, 그리고 이들의 동시대인들은 문화적으로나 정치적으로 격동의 시대를 살았다. 시각미술 면에서 보자면 신고전주의라는 단일한 양식이 이들의 삶을 지배했다. 주택, 교회, 미술관, 은행, 상점들이 대개 이 새로운 양식으로 설계되었고, 식민지 이주자들은 이러한 건축양식과 장식을 개발도상의 식민지에 이식하였다. 찻주전자, 버클, 가로등과 같은 일상용품은 그리스와 로마의 고전양식이 당대의 취향에 미친 광범위한 영향을 확인해준다. 오늘날 우리는 하나의 지배적인 양식이 없는 매우 산만한 상황을 당연하게 받아들인다. 그러나 1750년과 1830년 사이의 시기에 상황은 훨씬 명확했다. 신고전주의는 대략 80년 동안 지배하였으며 중세적이고 이국적인 대안적 양식들은 거의 뿌리를 내리지 못하거나 고전주의 형태에 흡수되었다. 신고전주의는 매우 광범위한 양식이었다. 프랑스와 이탈리아에서 시작되었지만 멀리는 상트페테르부르크와 에든버러, 필라델피아와 시드니에 이르기까지 사방으로 퍼져나갔으며 모든 사회계층으로 스며들었다. 이 양식의 주도적 위치가 크게 약화된 것은 1830년 이후의 일이다.

이 책은 신고전주의 양식의 모든 측면을 포괄한다. 매우 광범위하게 전파된 지역적 범위만이 아니라 미술의 모든 부문에 나타난 다양한 양상도 고려한다. 이러한 포괄적인 접근을 통해 이 책은 매우 많은 사람들의 삶에 영향을 끼쳤던, 미술사에서 가장 다채롭고 역동적인 양식 가운데 하나인 신고전주의의 풍요로움과 다양성에 대한 통찰을 제공하고자 한다. 이것이 신고전주의가 중요한 첫번째 이유이다. 물론 두번째 이유도 있다. 이 시기는 과거에 대한 깊이 있는 인식과 동시에 1880년대 이후 근대미술 발전의 초석이 놓여진 때이기도 하다. 주요한 신고전주의

자들은 르네상스 이래로 받아들여졌던 미술의 몇 가지 원리들에 의문을 제기했다. 고갱과 마티스 그리고 기타 근대의 거장들은 1800년경에 나온 생각들을 계승하여 좀더 깊이 있는 탐구를 하였다. 두 얼굴을 가진 고대의 신 야누스처럼 신고전주의는 앞과 뒤 양쪽을 바라보았다.

로마 제국이 몰락한 이후에도 고전고대의 요소는, 때로는 거의 지각하기 불가능했지만, 이따금씩 고전 부활의 형태 속에 보다 분명한 모습을 드러내며 끈질기게 살아남았다. 고대 그리스와 로마의 문명은 완벽한 상태, 즉 황금기로 여겨졌다. 서로 다른 세대들이 이 문명을 당대의 사상과 문학 그리고 미술에서 본받아야 할 모델로 생각했다. 15~16세기의 르네상스는 가장 잘 알려진 고전고대의 부활이었다. 이에 앞서 두 번의 부활이 있었으나 이 가운데 더 중요한 12세기의 부활도 지적, 지역적 범위로 볼 때 후의 르네상스 시기보다 넓지는 못했다.

15~16세기 르네상스에 구현된 고전의 전통은 그후의 시기에도 간단없이 이어졌다. 라파엘로로부터 신고전주의가 출현하는 18세기 중반에 이르는 전 시기에 고전주의는 유럽미술의 발전에 매우 중요했다. 신고전주의 운동은 라파엘로와 그 동시대인들뿐만 아니라 17세기 계승자들로부터도 많은 것을 배웠다. 흔히 바로크 시기로 불리는 17세기의 미술이 바로크라는 화려하고 장대한 양식에 완전히 휩쓸린 것은 아니었다. 푸생이나 클로드 같은 화가들이나 그와 비슷한 성향의 건축가나 조각가의 작품 속에 구현된 17세기의 고전주의가 바로크 양식과 공존하거나 뒤섞여 있었다. 특히 신고전주의의 초기 발전을 이끈 세대들은 이러한 형태의 고전주의에 대해 잘 알고 있었고, 그로부터 많은 영감을 얻었다.

18세기 전반기에도 고전주의는 유럽 전역에서 여전히 건재하였다. 그러나 이때는 로코코 양식의 시기이기도 했는데, 신고전주의 세대는 부셰와 그 동시대인들의 작품에 대해 경박하다거나 그보다 더한 표현을 써가며 무시하고 강하게 반발했다. 여러 나라에서 여러 가지 이유로 나타난 로코코 양식에 대한 거부가 고전주의의 확고한 부활에 도움을 주었다.

후에 '신고전주의'라 명명된 이 새로운 고전주의를 북돋은 것은 엄청

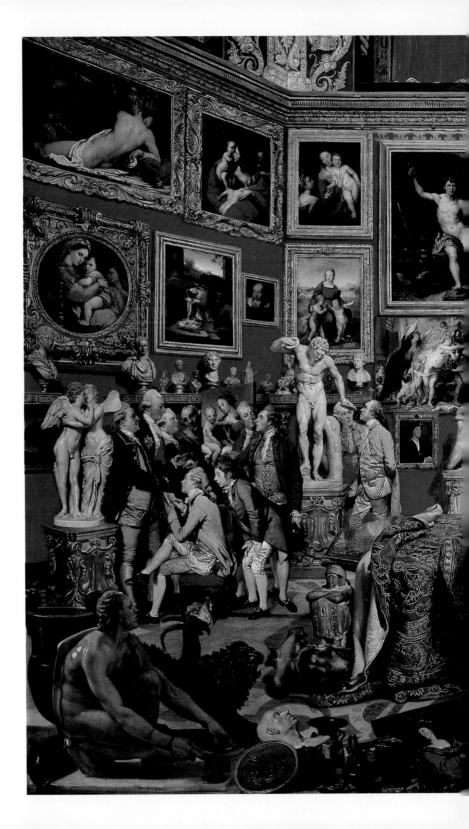

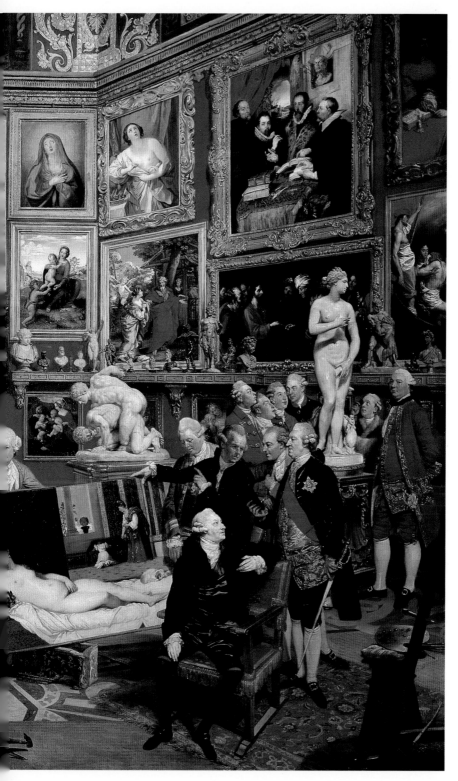

1
존 조퍼니,
「우피치 미술관의
트리부나」,
1772~77,
캔버스에 유채,
123.5×154.9cm,
버킹엄 궁,
왕실 컬렉션

나게 증가한 고전고대에 대한 일차적인 지식이었다. 18세기 후반기는 고대 문명이 멸망한 이후 그 어느 때보다도 고대 로마와 그리스 미술에 대해 많은 것을 알게 된 시기였다. 헤르쿨라네움과 폼페이가 처음으로 발굴되었고 그리스 본토와 주변 섬의 중요한 유적지 역시 처음으로 조사, 공개되었다. 고전미술과 사회에 대한 지식의 폭발적인 증가와 더불어 영향력 있고 이론적이며 역사적인 저술이 출판되어 고대유물 자체만큼이나 취향의 변화에 크게 기여하였다.

따라서 신고전주의 양식에 강력한 영향을 준 고전은 고대로부터 직접적으로 유래한 것일 뿐만 아니라 르네상스와 17세기를 거치면서 여과된 것이기도 하다. 그렇다고 신고전주의 양식이 형태나 내용에서 전적으로 고풍스럽다는 의미는 아니다. 중세나 이집트 같은 다른 양식들도 먼 동방의 문화적 요소들과 더불어 약간의 기여를 했다. 화가나 조각가들의 경우 대체로 작품의 내용을 고전의 역사나 신화에서 가져왔지만 다른 많은 소재들도 주제로 다루었다. 그렇지만 동시대적인 주제들마저도 신고전주의 양식으로 표현될 수 있었다. 이러한 모든 소재로부터 수많은 취향과 요구를 만족시킨 미술이 펼쳐졌다. 그것은 매우 지적일 수도, 황홀하게 장식적일 수도 있었다. 그것은 정치적인 선전의 목적이나 상업적인 이익을 위해 이용될 수 있었다. 무엇보다도 그것은 매우 다재다능했다.

'신고전주의'라는 단어가 오늘날과 같은 의미로 처음 사용된 것은 불과 100여 년 전이며, 따라서 '낭만주의' 같은 용어와는 달리 그 운동이 일어난 당대에는 통용되지 않았다. 1893년 한 유력한 신문의 비평가는 당시 런던 왕립미술원에서의 연례 전시에 대해 논평하면서, 한 미술가의 「잠자는 신들」이라는 제목의 역사화에 대해 "신고전주의를 미술에서 그런대로 봐줄 만한 것으로 만들려면 먼저 학자가 되어야 한다."고 말했다. 빅토리아 여왕 시대의 한 이류급 작품에 대한 경멸에 가까운 이 논평에는 '신고전주의'라는 단어가 소극적으로 구사되었다. 이 개념은 이미 1881년부터 미술비평에서 푸생의 양식을 묘사하는 데 사용되었다. '고귀한' '장엄한' 그리고 '엄숙한' 같은 형용사들로 그의 그림을 묘사하는 과정에서 이후 1750년부터 1830년 사이의 미술에 적용될 하나의

어휘가 나타나기 시작했다. '신고전주의'는 1920년대 이후로 지금과 같은 의미로 쓰이게 되었다. 그러나 다소 혼란스럽게도 문학사가들은 같은 개념을 18세기 전반기의 영문학에 적용하고, 음악학자들은 19세기와 20세기의 스트라빈스키를 포함한 특정 작곡가들에게 적용하고 있다.

이 책을 쓰는 동안 이탈리아 신고전주의의 거장 안토니오 카노바의 대리석 조각상인 「삼미신」을 영국에서 반출해야 할지에 대한 격렬한 논쟁이 일어났다. 19세기 초에 한 지주귀족이 자신의 시골별장을 위해 구입한 이 작품을 최근에 그 후손이 판 것이다. 기금 마련 캠페인을 벌이는 동안 한 신문의 컬럼니스트는 "늙고 가련한 세 여신들! 인기 있는 미술작품이 되기에는 악조건만을 갖추었다. 신고전주의 양식, 그것은 재평가되긴 했지만 결코 진지하게 수용되지는 못한 양식이었다"고 말했다. 그 기자는 그 양식에 대해 전혀 호감을 보이지 않은 20세기의 많은 논평가들 가운데 가장 최근의 인물이다. 칸딘스키는 신고전주의를 '사산아'라고 무시했고, 도공 버나드 리치는 웨지우드의 신고전주의 제품을 '부자연스럽고 쓸모없으며 잘못된 것'이라고 치부했다. 한편 케네스 클라크는 그 양식을 '딱딱하다'고 묘사했다. 신고전주의는 1990년대에 들어 재평가되었다. 과연 '결코 진지하게 수용되지는 않은 것'일까? 신고전주의 시기에 그 양식을 옹호했던 무수히 많은 사람들 중에는 러시아의 여제, 새로이 형성된 미합중국의 대통령, 영국의 산업가 등이 있었다. 결국 신고전주의는 이성과 감성을 모두 매혹시킨 양식이었다. 그리고 미술사에서 가장 중요한 운동의 하나로서 오늘날에도 그 매력을 유지하고 있다.

신고전주의의 역사는 3단계로 나누어 살펴볼 수 있다. 첫번째 단계인 1750년부터 1790년까지는 그랜드투어의 시기다. 이 여행은 많은 미술가와 작가, 그리고 귀족들의 교육에서 매우 중요한 과정이었고, 이탈리아와 그후 그리스의 유적지를 직접 방문하여 고전 양식에 대한 취향을 기르는 밑바탕이 되었다. 이 시기에 신고전주의를 옹호한 건축가들로는 프랑스의 수플로, 르두, 그리고 불레, 영국의 애덤, 이탈리아의 피라네시 같은 세기의 거장들이 있다. 그러나 벤저민 웨스트 같은 초기 개척자

들로부터 가장 유명한 신고전주의 화가인 자크-루이 다비드에 이르기까지 많은 미술가들이 주로 제작한 것은 역사화였다. 풍경에 대한 신고전주의 세대의 반응은 터너 같은 화가들이 캔버스 위에 창조한 이상화된 고전적 풍경뿐만 아니라, 신고전주의 양식의 건물이나 조각 장식을 포함하는 새로운 종류의 '픽처레스크' 또는 자연적인 정원 디자인으로 나타났다. 장식미술 분야에서는 신고전주의 양식이 벽지나 텍스타일 제품뿐 아니라 웨지우드나 세브르 같은 회사의 도자기 제품에서 꽃을 피웠다.

1790년에서 1830년 사이에는 로마보다는 고대 그리스의 영향을 점점 더 많이 받으면서 신고전주의 양식의 성격이 보다 간소해졌다. 신고전주의 주제는 프랑스 혁명과 나폴레옹 시기에 미술이 애국적 선전의 일환으로 사용될 수 있음을 알려주었고 그것은 1790년 이후의 회화, 조각, 건축에서도 계속 탐구되었다. 건축가 가운데 눈에 띄는 인물은 영국의 손과 근대 베를린을 설계한 독일의 싱켈이다. 신고전주의는 인도와 오스트레일리아 같은 영국 식민지뿐만 아니라 새로이 독립한 미합중국에서도 영향력 있는 양식이 되었으며, 초기 산업 디자인에서 크게 부각되었다.

마지막 단계는 1830년부터 현재까지이다. 신고전주의는 더 이상 지배적인 양식이 아니지만, 1851년 수정궁에 출품된 조각작품이나 제3제국 시기에 히틀러가 세운 건축물들과 같은 다양한 작품에서 살펴볼 수 있듯이 계속해서 영향력을 행사하고 있다. 신고전주의는 오늘날에도 여전히 우리와 함께 있다.

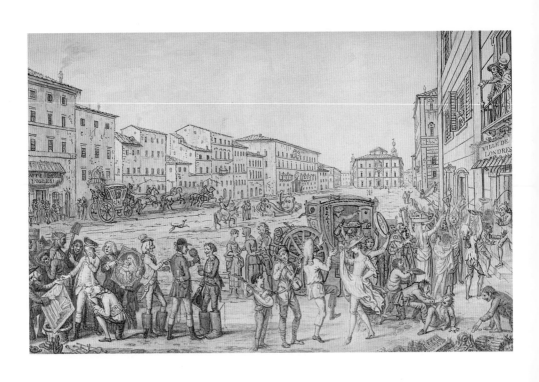

남부 여행 중 리옹에서 새로 구입한 붉은 실크 양복을 입은 한 영국인 청년 건축가가 이탈리아를 지날 때 강한 인상이 남길 바라며 자신의 녹색과 황금빛의 마차를 타고 간다. 다른 수많은 18세기의 미술가들처럼 그도 의무라고 느끼는 여행을 하는 것이다. 그것은 실제의 여행이면서 관념의 여행이기도 했다. 이탈리아를 여행하는 동안 그는 지금의 여행객들도 그러하듯이 많은 미술작품을 보았다. 그러나 곰곰이 생각해보면 이 동일한 작품들이 당대의 미술에 대한 취향과 생각을 형성하고 있었다. 특히 고전 고고학은 과거에 대한 생각을 변화시키고 있었다.

그 청년은 잠재적인 고객에게 신뢰를 주려면 자신의 모습이 어떻게 보여야 하는지 알고 있던 26세의 로버트 애덤(Robert Adam, 1728~92)이었다. 모든 미술가들이 고급스러운 양복과 마차로 요란을 떤 것은 아니었다. 그러나 이탈리아 여행에서 그들은 몇 가지 공통점을 가지고 있었다. 이들은 주문을 얻을 수 있을 정도의 적당한 사교와 더불어 지식과 기술을 얻음으로써 미래의 성공에 투자하고 싶어했다. 반면 귀족과 신사들에게 이러한 여행은 일련의 사교활동과 결합한 교육의 연장이자 그들의 컬렉션을 위한 유쾌한 쇼핑여행이었다. 애덤은 18세기에 그랜드투어(Ground Tour)로 알려진 이탈리아로 남부여행을 한 유럽의 부유하고 학식 있던 수천 명 가운데 한 사람이었다(그림2). 영국 여행자들이 수적으로 단연 우세했고 이탈리아에 대한 자전적 기록들도 많이 남겼다. 프랑스나 독일 출신은 이보다 적었고 러시아, 덴마크, 그리고 새로 독립한 미합중국 같은 나라에서 온 사람들도 소수 있었다. 그러나 미술가들의 수만 따진다면 프랑스나 독일 출신이 영국인보다 많았던 것으로 보인다.

여행자가 영국에서 출발하여 이탈리아로 가는 데는 2가지의 경로가 있었다. 파리에서 스위스(몽스니 경유)를 거쳐 토리노, 밀라노, 피렌체,

그리고 남부로 가는 경로와, 리옹을 경유하여 니스까지 간 후 배로 제노바와 리보르노로 가거나 좀더 북쪽의 레리치까지 가는 경로이다. 그러나 어떤 경로를 선택하든 여행은 지루하고 비용이 많이 들었다. 편지나 일지들을 보면 온통 열악한 숙박시설과 음식, 불편한 운송수단, 도랑에 빠지거나 눈 때문에 꼼짝할 수 없는 마차, 기상 악화로 며칠 또는 몇 주일씩 지연되는 항해 등에 대한 기록으로 가득하다. 게다가 여행객들은 여행 도중 암담하거나 심지어는 충격적인 장면들을 보기도 한다. 마차의 커튼을 치고 알프스를 넘어야 하는 경우도 있었다.

그러나 이러한 어려움에도 불구하고 이탈리아라는 목표는 그 여행을 가치 있게 만들었다. 『태틀러』(*Tatler*)와 『스펙테이터』(*Spectator*)에 기고하던 유명한 수필가이자 비평가인 조지프 애디슨(Joseph Addison, 1672~1719)은 그의 여행안내서 서두를 "이 세상에 이탈리아만큼 즐겁고 장점이 많은 여행을 할 수 있는 곳은 어느 곳에도 없다"는 말로 시작한다. 1705년에 첫 출판되어 18세기 내내 재판을 거듭한 애디슨의 책 『이탈리아 각 지역소개』는 영국 여행객들의 짐 속에 빠지지 않고 들어 있었다. 포켓 사이즈의 소형책자에는 고전에서 인용한 수많은 문구를 곁들인 박식한 설명과 함께 기본적인 정보들이 가득했다. 근대 여행안내서의 시기는 빠르게 증가하는 여행자와 일반 독자들의 요구에 부응하려는 유럽 전역의 출판인들과 더불어 시작되었다.

애디슨은 자신의 책 첫 페이지에서 이탈리아의 다양한 볼거리들을 요약하였다. "풍경은 유럽 어느 곳보다도 장관을 이룬다. 그곳은 음악과 회화의 훌륭한 학습장이다. 고대와 근대의 가장 고귀한 조각상과 건축물들이 모두 있으며, 골동품들로 가득한 장식장과 모든 종류의 고전 고대의 유물들로 이루어진 거대한 컬렉션이다." 정치에 흥미가 있는 이들에게는 "세상에 어느 곳도 이같이 다양한 정부를 가지고 있지 않다"(이탈리아는 19세기 말에야 통일되었다). 역사에 관심 있는 이들에게는 "이 나라의 어느 곳을 가든지 유명한, 또는 비범한 사건의 배경이 되었던, 산이나 강을 볼 수가 있다." 이탈리아는 이 모든 취향에 적합한 무언가를 가져다준다는 것이다. 애디슨은 관광안내판이나 여행사의 소책자가 나오기 오래전부터, 오랫동안 지속될 이탈리아의 매력을 증진하는 데

큰 역할을 했다. 18세기 중반 이탈리아에는 이미 관광산업의 붐이 일고 있었다.

애디슨의 독자들이 당연시했을 그 이탈리아의 '장점'이란 교육을 증진시키는 것, 즉 귀족과 신사계급, 작가와 예술가를 길러내는 데 없어서는 안될 지적이고 문화적인 지식을 습득하는 것을 의미했다. 이탈리아 여행은 이탈리아에 도착하는 즉시 맛볼 수 있는 여러 가지 사교생활의 즐거움에도 불구하고 단지 재미만을 위한 것은 아니었다. 교육문제와 관련된 몇몇 논평가들에 의하면 그랜드투어는 스무 살 무렵에 시작하는 것이 좋다. 그때쯤이면 여행자는 고전 역사와 문학에 대한 건전한 기초 (18세기 유럽 교육의 토대)를 다질 수 있을 것이기 때문이다. 물론 많은 여행가들이 이보다 나이를 더 먹었지만 이들 모두 고전에 대한 지식을 갖추고 있었으며, 이탈리아 땅을 밟기 오래전부터 마음가짐을 단단히 하고 있었다.

로마로 가는 도중에 있는 대부분의 도시들은 그 지역을 보기 위해 잠깐 머무는 것으로 충분했다. 그렇지만 피렌체는 그 위대한 예술적 풍요로움으로 인해 방문객들이 오랫동안 머무는 곳이었다. 이러한 현상은 토스카나 공작이 1770년 자신의 고대 조각상들을 로마의 메디치 빌라에서 피렌체의 우피치 미술관으로 옮기면서 더욱 증가하였다. 그후 이 도시는 고전 조각상을 놓고 로마나 나폴리와 경쟁할 수 있는 이탈리아의 유일한 도시가 되었다.

유럽에서 가장 훌륭한 미술 컬렉션의 하나인 우피치 미술관에서 가장 중심이 되는 곳은 트리부나(Tribuna)이다. 소장품 중 가장 유명한 작품들만 전시하기 위해 특별히 지어진 이곳의 붉은색 벨벳 벽에는 과거 거장들의 작품이 촘촘히 걸려 있다. 이 회화작품들은 주요한 고대 조각상들을 위해 현란할 정도로 눈부신 배경을 이룬다. 트리부나에 대한 18세기의 가장 훌륭한 시각적 기록(그림1 참조)에는 다수의 영국 여행자들 (또는 당시의 심술궂은 표현에 의하면 '애송이 여행단')이 그 방에서 작품들을 관찰, 모사하고 있다. 당시 트리부나에 실제로 전시되지 않은 작품들이 보이긴 하지만 이 회화작품은 진지한 감상태도와 함께 당시 이러한 갤러리 관람의 특성인 소란스러운 분위기를 보여준다. 이 회화작

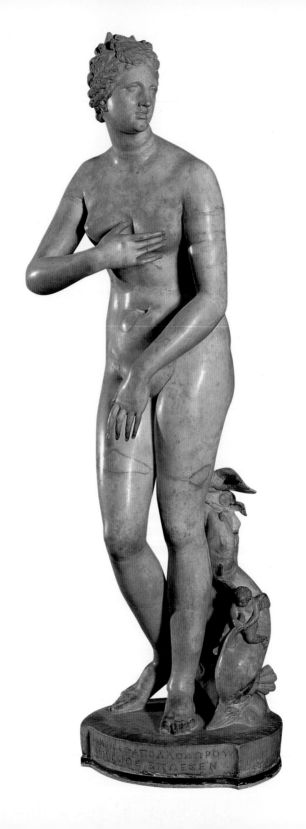

품에 보이는 조각들, 특히 「큐피드와 프시케」(당시에는 실제로 전시되지 않았다)와 무엇보다도 「메디치 베누스」(그림3)는 빈번히 그려지고 모사되었다. 「메디치 베누스」는 18세기 동안 고대 여성미의 극치를 대변하였다. 화가이자 작가인 조너던 리처드슨(Jonathan Richardson, 1665~1745)은 1772년의 대륙여행 안내서에 10시간 동안 그녀를 바라보았다고 기록했다. 후에 바이런은 그녀는 "채우노라/주변의 공기를 아름다움으로; 우리는 숨쉬노라/그 신성한 자태를"이라고 노래하였다. 「메디치 베누스」는 고대부터 많은 변형작품이 존재했다. 한 여행자는 이탈리아 여행 중 막대한 돈을 지불하고 그 중 하나를 사서 영국에 있는 자신의 시골별장으로 가져가기도 했다(그림37 참조). 「메디치 베누스」는 청동이나 유럽 전역의 도자기 회사를 통해 작은 조각상으로도 만들어졌다.

여느 관광객들과 마찬가지로 그랜드투어의 여행자들은 유명하거나 볼 만한 것들을 보았다. 18세기의 여행자들은 예술적으로 선호하는 작품의 목록을 마음속에 가지고 있었다. 이들은 당시 유행하던 미술 이론의 영향을 받아 고전 작품을 선호하였다. 근대에 이르러 16세기와 17세기의 작품들이, 중세로부터 15세기의 초기 르네상스에 이르는 광범위한 이전 시기의 작품들보다 우세했다. 이전 시기의 작품들을 '고딕'이라고 무시하는 경향이 있었는데 18세기에 이 말은 거칠고 불쾌하다는 뜻으로 통용되었다. 이러한 취향의 위계구조는 대부분 17세기 이탈리아와 프랑스의 저술가와 미술원이 결정하였고, 신고전주의가 싹틀 때쯤 확고하게 자리잡았다. 18세기 말과 19세기에 들어와서야 이를 수정하려는 조짐이 있었다(제7장 참조). 이러한 규준을 받아들여 몇몇 책에서는 매우 조악한 수준으로, 예술가들의 이름을 열거한 뒤 장점에 등급을 매겨 도표로 나타내기도 했으며, 심지어 구성, 디자인, 색채, 표현 같은 항목을 정해 20점 만점으로 점수를 매긴 예도 있다. 각각의 항목에서 라파엘로는 17, 18, 12, 18점을 얻어 1위를 차지했으나 카라바조는 6, 8, 16, 그리고 놀랍게도 0점을 얻는데 그쳤고, 뒤러는 8, 10, 10, 8점을 기록했다. 이러한 표는 세련된 논의의 주제가 될 수 있는 많은 문제를 농담의 수준으로 격하시켰다. 그럼에도 불구하고 이 도표들은 18세기 당대 미술에 대한 평

3
「메디치
베누스」,
기원전 1세기,
대리석,
높이 153cm,
피렌체,
우피치 미술관

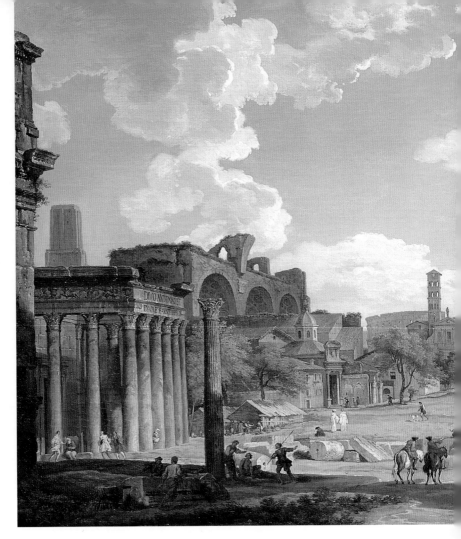

4
조반니 파올로
판니니,
「포룸 로마눔」,
1735,
캔버스에 유채,
58.1×134.6cm
디트로이트
미술연구소

가의 일부분이었던 취향의 기준을 요약하고 있다.

피렌체가 볼거리를 더 많이 가지고 있다 해도 여전히 여행의 궁극적인 목적지는 로마와 나폴리였다. 아주 용감한 여행자들은 배를 타고 더 남쪽의 시칠리아까지 갔다. 나폴리 만에는 베수비오 화산과 헤르쿨라네움과 폼페이의 유적지가 있었다. 그러나 고대뿐 아니라 근대의 관점에서도 예술의 도시 로마는 그 남쪽의 도시를 능가하였다. 프랑스 작가 프랑수아-르네 드 샤토브리앙(François-René de Chateaubriand, 1768~1848)은 1803~4년에 그랜드투어를 하면서 수많은 저술가들이 로마를 지배하는 역사적 과거의 존재에 주목했던 점을 간결하게 표현하였다.

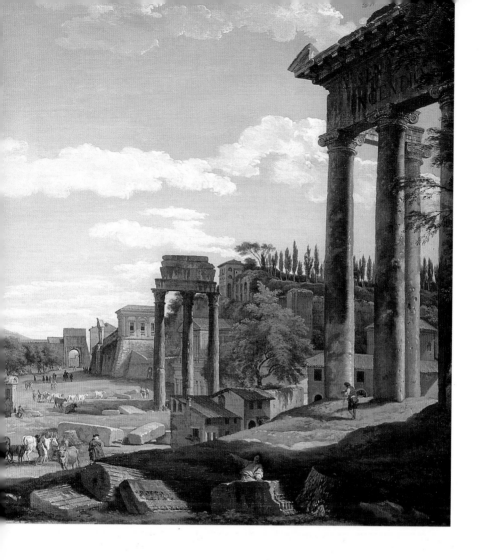

　고대의 유물이나 미술품 연구에 흠뻑 빠져 있는 사람이나 삶의 구속에서 자유로운 사람은 로마에 살아야 한다. 그가 밟고 있는 그 돌이 그에게 말을 걸 것이고, 바람을 타고 그에게 날아온 먼지들은 어떤 위대한 인간이 분해된 파편일 것이다.

　또 다른 여행가는 같은 의미를 약간 다르게 표현하였다. "로마가 즐거운 놀이터는 아니더라도 그곳에서 권태를 느끼기란 불가능하다." 로마 여행의 이러한 요소 때문에 당시의 취향에는 나폴리가 더 역동적이고 만족할 만한 곳이었다. 바스에서 사교계와 문학계의 주도적 인물들 가

운데 하나였던 안나 밀러 부인은 1770년대 후반 여행에서 돌아가면서 그러한 맥락의 논평을 하였다. 그녀는 로마가 분명 "미술을 사랑하고 고대의 연구에 진정한 기쁨을 느끼는 모든 이들에게 세상에서 가장 기분 좋은 휴식처임에 틀림없지만, 사람을 유쾌하게 하기보다는 깊은 감상에 젖게 한다"고 보았다.

몇몇 논평가들은 일단 로마에 오면 적어도 1년 정도 머물 것을 권했고, 많은 여행자들은 그보다 더 오래 머물곤 했다. 그랜드투어는 서두르지 않고 느긋하게 즐기는 여행이었다. 그 도시가 가지고 있는 모든 것을 최대한 즐기기 위해서 여행자들에게 고고학자나 가이드와 함께 하는 정규강좌가 추천되었다. 하루에 3시간씩 약 6주 정도가 소요되는 이 강좌는 로마와 그 주변의 가볼 만한 궁, 빌라, 교회와 유적지들에 대한 설명을 들으며 방문하는 것이었다(그림4). 그리고 나서 여행자들은 몇 달 동안 가장 흥미로운 유적지를 몇 번이고 다시 방문해 "보다 여유롭게 감상하라는" 충고를 받는다. 그렇지 않으면 "하루에 보았던 작품들은 다른 날 보았던 것들로 인해 지워지거나 혼란이 생기고 따라서 그 모든 것이 매우 희미하고 불확실한 기억에 휩쓸릴 것이기 때문이다." 이러한 실제적인 조언들은 존 무어의 『이탈리아 사회와 풍속』(1781)에 나와 있다. 그는 10여 년 전에 스승의 자격으로 어린 해밀턴 공작을 데리고 직접

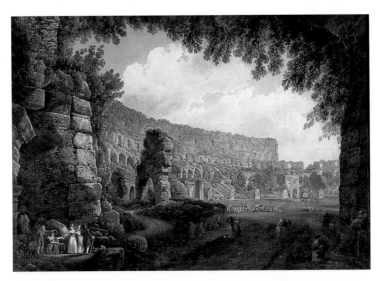

5
아브라암 루이
뒤크로,
「콜로세움 내부」,
1786년경,
수채와 구아슈,
76×112cm,
스타우어헤드,
호어 컬렉션

그랜드투어를 다녀온 경험이 있었다(그림30). 로마뿐 아니라 다른 도시의 미술과 고대 유적을 연구하는 일도 결코 가볍게 여길 문제는 아니었다.

　과거를 연구하는 일이 진지하게 받아들여졌다고 해도 그것이 고대 로마가 잘 정돈된 고고학적 유적지로 정성껏 보존되고 있다는 것을 뜻하진 않았다. 현실은 정반대였다. 폐허와 대리석 파편들은 새로운 현대적 용도로 쓰였다. 프랑스 화가 엘리자베스-루이즈 비제-르브룅(Elisabeth-Louise Vigée-Lebrun, 1755~1842)은 자주 석양의 콜로세움을 찾아가 아케이드를 비추는 빛의 유희와 "이제는 푸른 잎과 꽃이 핀 관목, 그리고 야생 담쟁이로 뒤덮인" 내부의 아름다움을 즐기곤 했다. 내부에는 그리스도의 십자가의 길을 따르는 수도승을 위한 작은 예배당들이 서 있었다(그림5). 도시 어느 곳에서나 고대 로마의 욕탕을 이용하여 빨래하는 여인들을 볼 수 있었으며, 고대의 대리석 세면대는 야외 설교단으로 이용되었고, 고대 석관은 훌륭한 수조가 되었다. 한편 소와 양 떼들은 고대 로마의 광장에서 풀을 뜯었고, 개선문 밑이 우리로 사용되었다. 많은 화가들은 이렇게 과거를 생활에 이용하는 모습을 드로잉이나 회화로 기록하였는데, 이러한 광경은 실내에 전시된 미술작품들과 생생한 대조를 이룬다. 그러나 갤러리나 박물관에서조차도 소장품들은 오늘날 용인되는 것보다도 더 느슨하게 관리되었다. 정확한 치수를 재느라 대리석 조각상들에는 자주 손때가 묻었고, 최신식으로 열을 지어 건 그림들 가운데 맨 꼭대기에 걸린 그림을 보러 사다리나 심지어 임시 목조물 위에 올라가기도 했다. 시에스타(낮잠) 후에 즐기는 오후의 야외 점심은 관리인에게 후한 팁만 준다면 시스틴 예배당 안에서도 가능했다. 그리고 고고학 유적지의 기념품 사냥에 이르면 18세기의 사람들도 오늘날 못지않았다. 독일 작가 요한 볼프강 폰 괴테(Johann Wolfgang von Goethe, 1749~1832)는 부분 부분 국화꽃으로 뒤덮인 로마의 폐허들을 거닐던 때를 기록해놓았다. 그곳에서 그와 그의 친구들은 "한때 그것으로 이루어졌을 그 장대했던 벽의 이미지를 아직도 간직하고 있는, 우리 주위에 널린 수천 개의 화강암과 경암석, 그리고 대리석 조각들을 주머니에 가득 채워오고 싶은 유혹을 뿌리치기 힘들

었다."

 로마의 여행자들이 그곳을 심각하고 우울한 도시로 묘사하였지만 그
것은 과장일 수 있다. 그곳에는 언제나 종교적이고 세속적인 수많은 음
악이 있었다. 그리고 다른 도시와 마찬가지로 큰 연례 축제가 있었다.
이러한 축제는 6주간 계속되었으며 참가자 전원이 가면을 쓰는 주에 절
정에 달했다. 일년 중 이때가 되면 평소에 금지되었던 연극공연 또한 풍
성했다. 그러나 축제가 없을 때라도 로마 안팎에는 언제나 다채로운 그
지역의 삶이 있었으며 이곳을 방문한 상당수의 화가들은 그것을 충실히
기록했다(그림7).

 바티칸은 성베드로 대성당, 시스틴 예배당, 그리고 고대 조각상들로

이루어진 큰 컬렉션과 프레스코 벽화로 유명한 수많은 방들(몇 개는 라
파엘로가 완성했다) 때문에 로마 관광의 핵심이 되었다. 대리석 조각상
의 수는 일부는 구입하고 일부는 새로 발굴한 결과 18세기에 크게 증가
했다. 컬렉션의 확장은 새로운 미술관의 건립으로 이어졌다. 처음에는
로마의 반대편에 있는 카피톨리노 언덕 위에 건립하였다가 1770년 이후
에는 바티칸 내에 미술관이 마련되었다(그림6). 바티칸의 방들을 수리,
재정비하여 현재도 남아 있는 피오-클레멘티노 미술관이 세워졌는데,
그 명칭은 처음 그것을 계획할 때 책임자였던 두 교황, 즉 클레멘스 14
세와 피우스 6세의 이름을 딴 것이다. 바티칸 컬렉션은 로마의 다른 개
인 컬렉션과 마찬가지로 특별히 디자인된 방과 야외의 정원에 진열되었

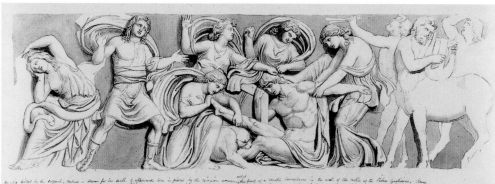

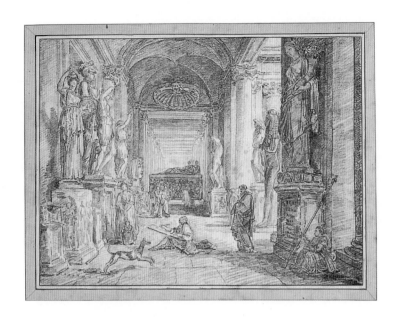

다. 이곳에는 유럽의 가장 훌륭한 고전 고대작품이 소장되어 있으며, 이곳을 방문한 미술가들은 그 작품들을 꼼꼼하게 그린 뒤, 나중에 참조하기 위해 집으로 가져갔다(그림8, 9). 그러나 이러한 전시에서 한 가지 문제는 변덕스러운 햇빛이었다. 모퉁이나 벽감에는 어두운 그림자가 드리우기 때문에 어떤 조각품들은 제대로 볼 수가 없었다. 「라오콘」처럼 유명한 군상도 바티칸 정원의 벽감 안에 전시되었기 때문에 햇빛을 직접 받지 못했다. 이러한 이유로 흔한 낮 시간 방문을 보완하기 위해 횃불을 들고 조각작품을 감상하는 것이 저녁 때의 인기 있는 오락의 한 형태가 되었다. 횃불을 이용하면 「라오콘」이나 그밖에 다른 조각품들을 자세히 볼 수가 있었다. 조각의 정교한 기법을 감상할 수 있을 뿐 아니라 방안 가득한 다른 고대작품들에 시선이 분산되지 않고 한 작품만을 효과적으로 집중해서 볼 수 있었다.

　바티칸 박물관 방문은 유럽에서 가장 유명한 두 조각작품, 즉 「벨베데레의 아폴론」과 「라오콘」과의 만남에서 그 절정에 이른다(그림10, 11). 여행자들은 판화나 석고 작품을 통해 이미 그 조각품들에 대해 잘 알고 있었으며, 여행안내서는 그것들을 세상에서 '가장 훌륭한' 작품이라고 격찬하였다. 그렇다 하더라도 특히 「벨베데레의 아폴론」이 놓여진 벽감

을 접이문으로 잠시 가렸던 시기에, 극적으로 펼쳐지는 대리석 작품 그 자체는 기대를 뛰어넘는 것이었다. "나는 놀라움에 뒤로 물러섰다. 그렇게 살아 있는 듯한 느낌이 드는 조각은 그후 한 번도 보지 못했다"고 밀러 부인은 기록했다. 파머스턴 자작은 두 조각상을 "대리석이라고는 믿기 어려울 정도로 생명력 있는" 작품이라고 생각했다.

「벨베데레의 아폴론」과 「라오콘」은 르네상스 시기에 바티칸 소장품의 일부가 된 이래로 칭송의 대상이었다. 신고전주의 시대에 이들 작품이 계속 찬미 되었다는 것은 전혀 새로운 사실이 아니다. 새로운 점은 묘사의 방식과 특징적인 세부의 강조에 있었다. 18세기 후반에 이 두 조각품과 고전 미술 전체, 특히 조각을 바라보는 시각은 독일의 고고학자 요한 요아힘 빙켈만(Johann Joachim Winkelmann, 1717~68)의 유명한 저작들에서 영향을 받았다.

빙켈만(그림12)은 로마에 도착하여 자신이 쓰고 있던 작품들을 보기도 전인 1755년에 고대미술에 관한 그의 첫번째 저서를 출판했다. 『그리스 회화와 조각의 모방에 대한 고찰』(*Gedanken über die Nachahmung*

9
위베르 로베르,
「카피톨리네
미술관에서
그림을 그리는
미술가」,
1762,
종이에 크레용,
33.5×45cm,
발랑스 미술관

10
「벨베데레의
아폴론」,
원작 기원전
320년경,
그리스 원작의
로마 시대 모작,
높이 224cm,
바티칸 미술관

11
「라오콘」,
기원전
150년경,
높이 242cm,
바티칸 박물관

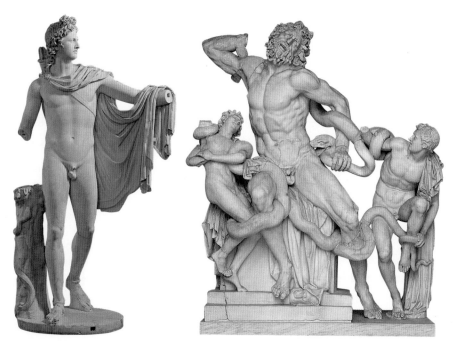

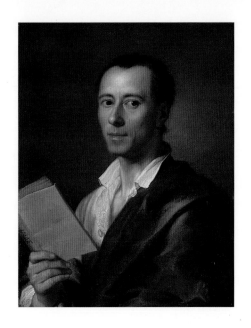

der griechischen Werke in der Mahlerei und Bildhauer-Kunst)은 그가 장차 로마에 정착해 다듬게 될 사상의 편린을 담고 있다. 그 첫번째 문장은 맑게 퍼지는 울림과도 같다. "이 세상에 널리 유행하고 있는 좋은 취향이란 그리스의 하늘 아래에서 처음 퍼져나간 것이다." 그는 같은 해 후반에 로마에 도착하였다. 곧 이탈리아 고전 고대작품의 가장 중요한 수집가 가운데 한 사람인 알레산드로 알바니 추기경의 사서가 되었고, 뒤이어 훨씬 더 중요한 임무인 교황청 고대작품 감독관에 임명되었다. 그가 몰두해온 학문과 더불어 이러한 영향력 있는 인맥으로 빙켈만은 18세기 중엽 로마의 고전 고대에 관심을 갖는 학자와 감식가들 사이에서 독보적인 위치를 차지하게 되었다. 로마에 정착한 지 10년 만에 그는 로마의 지도적인 고전학자(사실상 그 분야에서는 유럽의 주요 학자)가 되었다.

청년기의 저작 『고찰』과 달리 그의 가장 중요한 저서는 1764년에 출간된 『고대미술사』(*Geschichte der Kunst des Alterthums*)이다. 이 책을 통해 그는 '예술의 탄생, 진보, 변화, 쇠퇴'를 보여주기 위해 적절한 연대기적 발전 과정을 정리한 최초의 저술가가 되었다. 이전의 저술가들

은 연대기에 크게 관심을 두지 않고 대신 '고대'라는 모호한 단어를 썼으며 '그리스'라는 말로 로마 미술까지 지칭했다. 18세기 초의 주요 고대 관련 출판물 중 하나에 실린 베누스의 이미지를 섞어놓은 판화(그림 13)는 이러한 비역사적인 접근방법을 대변한다. 따라서 빙켈만은 근대 고고학 연구에 초석을 놓았다고 할 수 있다.

이렇듯 새로워진 고고학 연구의 정확성에 발맞추어 고대 유적을 시각적으로 기록하는 데도 괄목할 만한 발전이 있었다. 18세기 초의 시각적 기록들은 세부묘사가 부정확할 뿐더러 때로 상품으로서의 가치를 높이기 위해 유적지를 재배치하면서까지 매력적인 그림으로 만들고자 하였다. 이탈리아의 화가 조반니 파올로 판니니(Giovanni Paolo Panini, 1691/2~1765)가 특히 이런 종류의 그림을 잘 그렸지만 동시에 그는 로마 광장을 그린 그림(그림4)처럼 꽤 정확한 로마 건축물의 인상을 보여주기도 하였다. 그가 그린 이 두 종류의 그림은 모두 그랜드투어를 하는 여행자들에게 대중적인 인기를 얻었다. 그러나 이런 로마광장 그림 역시 이후에 로마광장이나 다른 유적지를 그린 그림보다 정확도가 떨어진다. 더 정확하게 묘사된 정보는 수집가와 미술가에게 큰 영향을 주

12
안톤 라파엘 멩스,
『「일리아스」를 들고 있는 빙켈만」,
1758년경,
캔버스에 유채,
63.5×49.3cm
뉴욕,
메트로폴리탄 미술관

13
베르나르 드 몽포콩,
다양한 베누스 조각상과 보석,
『고대유물 도해주석』 제1권의 도판103,
1719,
동판화,
31.2×17.3cm

었고, 이 고고학적 증거가 보다 쉽게 사상이나 미술의 주류에 흡수되도록 하였다.

「벨베데레의 아폴론」과 「라오콘」에 대한 빙켈만의 논의를 보면 그의 고전미술에 대한 접근방식이 잘 드러난다. 조너던 리처드슨의 여행안내서처럼 이전 18세기 작가들은 「아폴론」을 "아름다울 뿐만 아니라 매우 위대하고 장엄하다(경외심으로 가득하다)"고 묘사하는 데 만족하지만 빙켈만은 거기서 좀더 나아간다. 빙켈만이 그의 『고대미술사』에서 「아폴론」에 관해 장황하게 한 논의는 고대미술에 대한 18세기의 관점에 관한 핵심적인 두 가지 생각을 담고 있다. 첫째는 자연보다 더 완벽한 이상적인 미술이라는 개념과 둘째는 남성 누드의 아름다움이다. 빙켈만의 논의는 이 조각상에 대해 주관적이고 때때로 열정적인 반응을 보여준다. 이는 유럽 미술비평에 있어서 하나의 새로운 태도로 후에 낭만주의와 관련한 감정의 분출을 예고한다.

빙켈만은 "파괴되지 않은 모든 고대 작품들 가운데 「벨베데레의 아폴론」 조각상은 미술의 최고 이상이었다." 그는 "미술가가 이 작품을 온전히 이상에 기초해 제작하였다"고 단언한다. 이미 『고찰』에서 간결하게 요약했던 이러한 개념을 빙켈만은 『고대미술사』에서는 서두에서부터 논의한다. 여기서 빙켈만은 그리스 미술에 보이는 '자연보다 우월한 그 무엇', 즉 '이상적인 미, 이성적인 이미지'에 대해서 기술했다. 이 말은 고대인들이 자연을 모방했다는 것을 부정한다는 의미가 아니다. 그들 대부분은 분명히 자연을 모방했다. 그러나 미술가들은 '더 아름답고 더 완벽한 자연'을 추구하며, '그저 닮은 것'을 넘어섰다. 머리 하나 또는 몸 하나를 모사하는 것은 일상의 사람들과 일상의 장면들을 보여주는 17세기 네덜란드와 관련된 자연주의 미술로 나아가게 되는데, 빙켈만은 이를 경멸했다. 대신에 그리스 미술가들은 일반적인 미, 이상적인 이미지를 창조하기 위하여 여러 가지 관찰을 통해 얻은 요소들을 결합하였다. 여기서 빙켈만은 르네상스 이래로 유행했고, 궁극적으로 고전 텍스트에서 나온 관학적인 입장을 반복하고 있다. 비록 이상적인 미술이라는 개념을 창안한 것은 아니라고 해도 널리 읽히게 될 그의 책 속에서 빙켈만은 그 개념에 새로운 생명을 부여했다.

다시 빙켈만의 「벨베데레의 아폴론」으로 돌아가 보자. 여기서 그의 목소리는 점점 더 열광적으로 변한다. 아폴론 신의 이상화한 미는 "원숙한 남성의 우아함에 청년의 매력을 가미하고 당당한 팔다리에 부드러움과 유연함을 부여한다. 혈관과 근육 그 어떤 요소도 그의 몸을 흥분시키거나 자극하지 않는다. 천상의 본질이 부드러운 냇물처럼 퍼져나가면서 몸 전체의 실루엣을 형성하는 것처럼 보인다." 그는 계속해서 한가롭게 감상하듯 몸의 각 부위에 대한 지나칠 정도로 자세한 설명을 한다. "그 부드러운 머리카락은 마치 고귀한 포도나무의 하늘거리는 덩굴손처럼 부드러운 미풍에 살랑이듯 신성한 머리 주위를 감싼다." 그는 "이 기적과 같은 미술작품 앞에서 만사를 잊는다"고 고백하며 끝을 맺는다.

빙켈만은 이 젊은 남성 누드상의 미에 대해 그리스의 온화한 기후와 관련지어 많은 얘기를 했다. 그는 그리스인들의 인체미는 근대 유럽인들의 그것을 훨씬 능가한다고 주장한다. 과거에는 "온화하고 맑은 하늘이 그리스인들의 어린시절 성장에 영향을 주었고" 이것이 체육관과 여러 운동경기에서 이루어진 모든 신체훈련과 결합해서 "그들의 고귀한 형상"을 만들었다. 그리스인들의 신체가 "그리스의 대가들이 자신들의 조각상에 부여하고자 했던 그 모호한 윤곽이나 불필요한 군살도 없는 훌륭한 남성적 형태"를 갖게 된 것은 이러한 운동 때문이었다. 체육관은 미술학교였다. 왜냐하면 이곳에서 그리스인들(특히 미술가들과 철학자들)은 운동하고 있는 나체의 젊은이들을 볼 수 있었으며, 이들을 통해 근대 아카데미에서 고용한 모델이 취한 포즈보다도 훨씬 더 다양하고 순수한 자세들을 관찰할 수 있었다. 언제든지 자연에서 취할 수 있는 그러한 미는 바티칸의 「벨베데레의 아폴론」이나 「안티노우스」(그림14, 하드리아누스 황제의 젊은 연인) 같은 다른 유명한 남성 누드상에 구현된 이상화한 이미지의 토대를 형성하였다. 이 두 작품으로 "자연과 정신과 예술이 성취할 수 있었던 모든 것이 우리 앞에 구현되었다."

고대 조각에 대한 감상에서 빙켈만과 그 당대인들이 보여준 미학적인 즐거움과 학문적인 박식함은 18세기에 그리스와 로마 미술이 차지한 중요성의 일부를 드러내는 것에 불과하다. 빙켈만은 근대의 아카데미나 미술학교에서 누드 모델을 쓰는 것에 대해서도 잠시 언급하였다. 누드

연구가 그리스와 로마의 미술가들에게 기초적인 중요성을 띠고 있었듯이, 르네상스 시기에 고전미술의 '부활'과 함께 그 중요성은 다시 부각되었다. 신고전주의 시기 유럽에서 학생들의 누드 연구(처음에는 고전 조각상의 석고모형을 사용하다가 점차 실제 모델로 옮겨갔다)는 미술가 훈련의 토대로 당연하게 받아들여졌다.

　학생들은 아카데미나 문하생과 조수를 지도하고 있던 미술가들의 스튜디오에서 누드 모델을 접할 수 있었다(그림16). 자리를 잡은 미술가들은 스스로 모델을 고용할 정도의 경제적 여유를 누렸다. 로마를 방문한 많은 미술가들이 로마의 매력으로 꼽은 것 가운데 하나가 누드 드로잉을 위한 정규 시설이었는데, 이것은 주로 성공적으로 운영되던 두 아카데미에서 이용할 수 있었다(그림15). 미술가들이 경력을 쌓는 모든 단계에서 지속적으로 누드를 참조하는 것은 특히 인체의 각 부분에 대한 이해에 필수적인 것으로 간주되었다. 누드를 누드 그 자체로, 또는 특정 회화나 조각을 준비하는 과정의 하나로 연구했다. 구성을 연구하기 위해 모델은 영웅이나 성자, 또는 정치가 처럼 포즈를 취했으며, 이런 식으로 많은 인물들로 이루어진 전체 장면 이 구성되었다. 이러한 준비과정을 거친 후에야 누드에 옷을 입히곤 했다. 아카데미나 스튜디오에 있는 석고모형 의 누드 중에는 대개 여러 형태의 아폴 론이 많았다. 그림16의 스튜디오에는 우피치 미술관의 아폴론 복제품이 있고(그림 오른쪽), 그 뒤에는

14
「벨베데레의
안티노우스」,
130년경,
대리석,
높이 195cm,
바티칸 박물관

15
자크-루이
다비드,
「남성 아카데미
누드」,
1775~80년경,
연필,
53×44cm,
두에,
샤르트뢰즈
미술관

「안티노우스」가 있으며 「라오콘」 군상의 사제 머리도 보인다.

　바티칸 벨베데레의 「라오콘」은 같은 곳에 있는 아폴론만큼이나 유명하지만 완전히 다른 조각작품이다. 다시 그 컬렉션과 이 조각품에 대한 빙켈만의 논평으로 돌아가보자. 이 군상은 바다에서 솟아 나온 뱀에 물려 바닷가에서 죽음을 맞은 라오콘이라는 트로이의 왕자이자 사제와 그의 두 아들을 묘사하였다. 라오콘은 트로이인들에게 파멸을 몰고 올 목마를 성안으로 끌어들이지 말라고 설득했고, 그 때문에 신의 처벌을 받았다. 라오콘과 두 아들의 죽음은, 부당한 죽음과 그러한 죽음에 필연적으로 따르는 고통이 결합된 공포스러운 이야기이다. 시인 셸리가 이 조각을 묘사할 때 쓴 표현처럼 라오콘은 주제로서 '불쾌한' 것이었다. 이 이야기의 주된 원전인 베르길리우스의 『아이네이스』는 라오콘의 "고통에 찬 비명이 하늘까지 가 닿았다"라는 구절로 인간의 고통을 매우 노골적으로 드러냈다. 그러나 이 군상의 조각가는 다른 접근방식

16
장-앙리 클레스,
「루브르의
다비드
작업실에서
모델을 그리는
미술가들」,
1804,
펜과 잉크,
46.2×58.5cm,
파리,
카르나발레
박물관

을 취했다. 이는 빙켈만이 선호한 방법인데 자세와 표현에서 과장을 피하는 것이다. 『고대미술사』에 있는 그의 설명을 보자.

라오콘은 가장 강렬한 고통의 이미지이다. 그 고통은 그의 근육과 관절 그리고 혈관에 그대로 드러난다. 독사의 치명적인 독은 혈관으로 퍼지면서 극도의 흥분을 자극하고 신체의 모든 부위가 고통으로 뒤틀리고 있다. 이러한 방법으로 미술가는 움직임에 자연의 근본적인 힘을 불어넣는다. 그리고 동시에 그의 과학과 기술의 경이를 보여준다. 이렇듯 강렬한 고통의 재현 속에서 우리는 필요에 의해 모든 고통의 소리를 억눌러야 하는, 억누르려 애쓰는 한 위대한 인물의 단호한 정신을 볼 수 있다.

이러한 억제 뒤에 놓인 이성에 대해 빙켈만은 『고찰』에서 이미 논의하고 있다. 빙켈만이 라오콘을 설명하는 과정에서 썼던 자주 인용되는 구절을 보자. "그리스 작품의 가장 뛰어난 점은 그 동작과 표현의 고귀한 단순함과 고요한 위대함이다. 거품이 일렁이는 바다 밑바닥이 고요하듯, 그리스 조각의 들끓는 열정 아래에는 위대한 영혼이 고요히 자리하고 있다." 빙켈만에게 그 영혼은 "가장 격렬한 고통에도 찬연히 빛나는" 라오콘의 얼굴뿐 아니라 몸 전체를 통해서 보인다. "그는 베르길리우스의 라오콘처럼 하늘을 찌를 듯하지만 그의 입은 고통에 찬 신음을 내뱉기 위해 열려 있으며 몸부림치는 신체와 이에 조응하는 정신은 똑같이 싸우고 있다." 빙켈만은 계속해서, "몸의 격렬함이 잦아들수록 영혼의 진실은 드러난다. 열정이 정점에 다다르면, 그 열정은 멍한 눈을 뚫고 나온다. 그러나 가장 진실된 행위는 단순함과 고요함이다."

'고귀한 단순함'과 '위대한 고요함'은 빙켈만의 고대미술에 대한 해석의 핵심을 이루며, 이러한 해석은 18세기 후반 반세기 동안 다른 작가나 감상자들 그리고 견습 미술가들의 공감을 얻었다. 이 두 가지 요소는 신고전주의 미술, 특히 회화, 드로잉, 그리고 조각의 주된 특성이었다.

미술에 대한 인식의 변화는 빙켈만 같은 이들의 이론적이고 역사적인 저술뿐 아니라 나폴리만 같은 곳에서 이루어진 새로운 고고학 발굴에 의해서도 이루어졌다. 헤르쿨라네움과 폼페이의 새로운 발굴로 로마 이남 지역의 여행이 그랜드투어의 중요한 일부가 되었다. 한 여행자는 나폴리에서 체류한 경험을 다음과 같이 열광적으로 적었다.

이 넘쳐나는 매력들! 천상의 숨결이 달콤하고 상냥하게 유혹하는 듯한 기후, 바다와 육지가 가장 아름답게 조화를 이루고, 최상의 와인과 과일, 음식, 강인하고 화려한 자연, 비할 데 없는 자연의 생산물과 자연 조건들, 쉬고 있거나 활동 중인 화산의 경이로움, 지구상의 어떤 고대유물과도 비교할 수 없는 유물들, 한때 시인들의 낙원이었던 해안, 위인들이 선호하는 휴양지.

나폴리는 여행자가 어떠한 취향이나 목적을 갖든 다 만족시킬 수 있었다. 18세기 유럽에서 런던과 파리 다음으로 큰 도시로서 나폴리는 필요한 모든 시설들을 잘 갖추고 있었다. 한 영국 귀족이 젊은 모차르트의 연주에 친구들을 초대해 즐거운 한때를 보내는 장르화(그림17)에는 당시에 이용할 수 있었던 넉넉한 숙소가 잘 묘사되어 있다. 이 도시는 모든 요구사항을 만족시켰다. 기념품과 화산 파편을 구입할 수 있었고, 여행자들을 데리고 베수비오 분화구뿐 아니라 도시 주변을 안내하는 여행 안내자를 고용할 수도 있었다. 어떤 여행자나 미술가에게도 지역의 다채로운 생활방식을 관찰하며 거리를 돌아다니는 것은 큰 즐거움이었다.

나폴리에 있는 숙소의 전망이 좋아 베수비오 화산을 바라볼 수 있는 행운이 있으면, 한 여행자의 기록처럼, "나는 창가에서 그것을 바라보며 잘 자라는 말을 하지 않고는 잠자리에 들 수가 없었다." 이 화산은 1944년 이후로 활동을 멈추었기 때문에 오늘날 우리는 베수비오 화산이 활동할 때마다 일어났던 흥분을 느낄 수가 없다. 18세기에는 화산의 분출 기미가 보이면(이런 일은 종종 있었다) 이 장관을 보기 위해 수백 명의 여행객들이 로마를 떠나 나폴리로 모여들었다. 여행객, 화가, 조각가들 모두 베수비오 화산(그림20)에 열광했지만 18세기의 어느 누구도 나폴

레옹 왕실에 있던 영국외교관 윌리엄 해밀턴 경(그림19) 만큼은 아니었다. 유명한 고대미술품 수집가이자(그림22), 나폴리의 주요 인사였던 그는 과학자이기도 했다. 특히 그는 지질학에 관심이 많았는데 1776년에서 79년 사이에 베수비오 화산을 집중적으로 다룬 중요한 연구서『두 시칠리아의 화산의 관찰』(이 책의 라틴어 이름인 캄피 플레그라이이[Campi Phlegraei, 불타는 평원-옮긴이]는 오늘날까지도 베수비오의

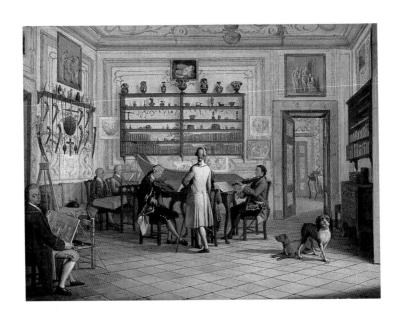

서쪽 지역을 지칭한다)을 출간하기도 했다. 손으로 채색한 아름다운 삽화가 실린 이 책은 1779년에 있던 18세기의 가장 큰 폭발을 포함하여 베수비오 화산의 잇따른 폭발을 자세하고 생생하게 기록하고 있다. 해밀턴의 책은 18세기 경험주의적 탐구정신의 전형적인 산물이다.

베수비오 화산의 가장 잘 알려진 폭발은 번창한 두 도시 헤르쿨라네움과 폼페이를 통째로 삼킨 79년에 있었다. 이 두 도시는 18세기 초에 다시 발견되기까지 화산잿더미 속에 그대로 묻혀 있었다. 헤르쿨라네움은 1738년부터, 폼페이는 1748년부터 체계적으로 발굴되었지만 폼페이의 경우 1763년이 되어서야 본격적인 발굴작업이 이루어졌다(그림24). 매우 다채로운 유물들이 폐허로부터 모습을 드러내자, 고대에 대한 당대

17
피에트로
파브리스,
「연주회 파티:
나폴리의 집에
있는 포트로즈
경과 그의
친구들(젊은
모차르트와
함께)」,
1770,
캔버스에 유채,
35.5×47.6cm,
에든버러,
스코틀랜드
국립초상화
미술관

18
피에트로
파브리스,
스파게티를
먹는 나폴리
사람들,
「라콜타」의
삽화,
1773,
동판화,
20.5×15.3cm,

19
데이비드 앨런,
「서재에 있는
윌리엄 해밀턴
경과 그의
첫번째 부인
(베수비오
화산을
배경으로)」,
1770,
동판에 유채,
45.7×61cm,
개인 소장

의 인식이 바뀌었다. 발굴로 인해 로마의 생활방식을 보여주는 물건들
이 이전에 알려진 것보다 더 많이 발견되었다. 이러한 고고학적 발견(로
마 주변의 새로운 발견과 함께)이 가져온 점증 효과는 고전 고대에 대한
인식을 높이고, 미술에서 고전의 부활을 자극했다.

헤르쿨라네움의 유물들은 유적지 근처의 박물관에 진열되었으며, 나
폴리에 도착한 여행자들이 보통 처음 들르는 곳이었다. 그 효과는 놀라
웠다. 여행자들은 고대가 전적으로 모든 면에서, 심지어 먹는 것에 이르
기까지 근대보다 낫다는 느낌을 자주 갖게 되었다. 완전한 주방도구를
갖춘 로마의 한 부엌이 재현되자 이를 본 관람객은 "고대인들의 여가생
활이 근대인들보다 더 세련되었으며 우리보다 훨씬 더 많은 종류의 음

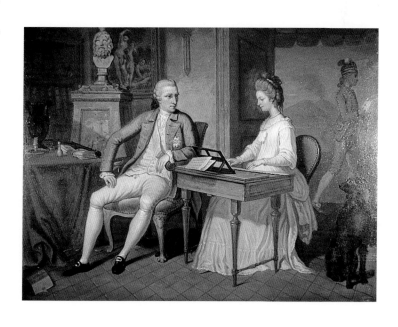

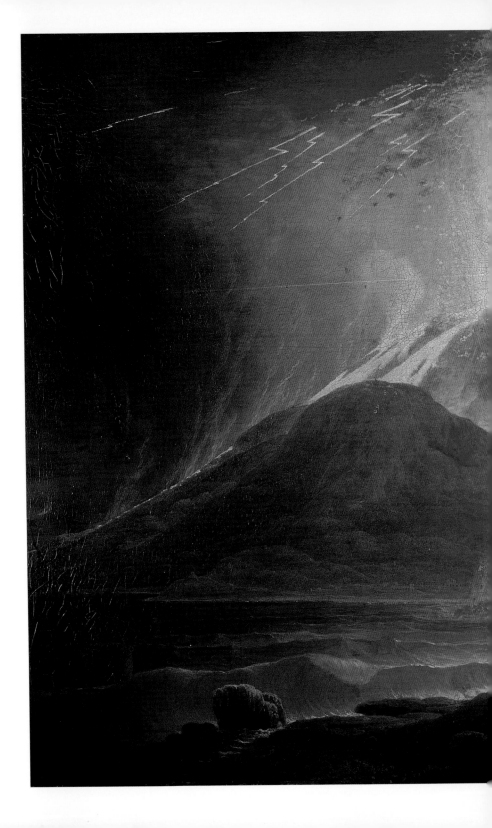

식들을 식탁 위에 차렸음은 논의의 여지가 없어 보인다"고 탄식했다. 이러한 전시에는 설비와 도구, 가구들에서 청동조각과 인물상, 벽화까지 포함되어 있었다.

유적지가 가진 유일무이한 특성 때문에 삽화물의 출간은 물론 현장에서의 스케치도 금지되었다. 18세기 중엽에 볼 수 있는 헤르쿨라네움 유물의 유일한 판화는 1755년부터 왕실 후원하에 아카데미아 에르콜라네세에서 출간한 화려한 폴리오판(2절판) 책들 속에 있다(그림21). 이 책들은 비매품이었으나 외교선물로 사용되었다. 여행자들 가운데 여행을 떠나기 전에 이미 이 책을 접한 사람도 있을 수 있지만 대부분의 사람들은 보지 못했을 것이다. 헤르쿨라네움 근처 박물관의 전시물들이 가져

21
여러 가지 램프,
『에르콜라노의
고대유적』
제8권의 삽화,
1792,
동판화,
35.4×25cm

22
메이디아스의
화가,
'헤스페리데스
정원'을 묘사한
그리스 적색상
항아리,
기원전
410년경,
채색 도기,
높이 52cm,
런던,
대영박물관
(전에는 윌리엄
해밀턴 경의
컬렉션이었다)

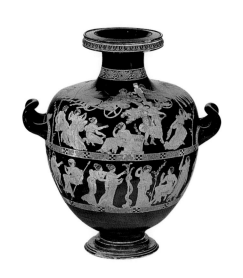

온 효과는 그래서 더욱 강력했다. 감독관들의 감시하에 드로잉이 금지되었으나(물론 몰래 그리는 경우도 있겠지만), 공식적인 예외는 있었다. 영향력 있는 후원자와 함께 간 화가나 왕실 전속의 화가인 경우만은 예외였다. 왕실의 공식화가가 된 독일 화가 필리프 하케르트(Philipp Hackert, 1737~1807)는 이 중 후자였던 까닭에 폼페이 유적(그림24)의 18세기 그림을 남겼다. 그러나 세기가 흘러갈수록 공식출판물의 해적판이 금지 명령을 무색케 했고, 18세기 말 프랑스가 이탈리아를 침략하면서 생긴 분열로 그러한 제한조차 없어졌다.

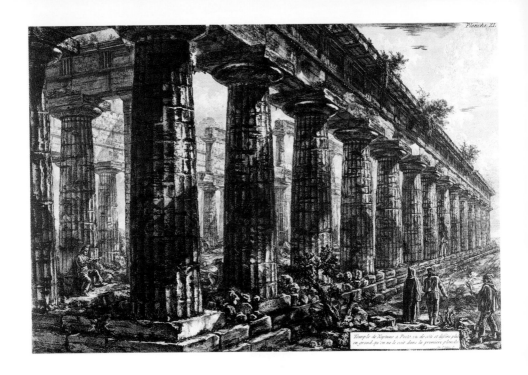

Temple de Neptune à Paestum, vu de côté et distinct plus
en grand qu'on ne le voit dans la première planche.

한때 고대 그리스의 식민지였던 파이스툼(Paestum)에는 세 개의 신전이 여전히 남아 있어 나폴리를 여행하는 이들 가운데 모험심이 많은 이들이 들르곤 했다. 비제-르브룅이 미리 경고하고 있듯이 살레르노만으로 가는 것이 '고된 여행'이긴 해도, 그곳의 신전들이 그리스 본토가 아닌 곳에 위치한 것 가운데 가장 잘 보존된 그리스 건축물이기 때문에 그녀와 그외 사람들은 그럴 만한 가치가 있다고 생각했다. 18세기에는 넵투누스(포세이돈) 신전으로 잘못 알려졌던, 셋 가운데 가장 큰 신전(그림23)은 프랑스의 유물학자가 말한 대로, "고대유물 가운데 가장 거대한 건축물의 하나"로 인정받았다. 이곳은 무성하게 우거진 식물들과 더러운 습지들 때문에 18세기 중반에 깨끗이 정리가 된 후에야 접근이 가능했다. 파이스툼을 방문한 이들은 건축물을 반드시 좋아하지 않더라도 이곳의 장대함과 고립에 매혹되었다. 18세기의 취향은 아직 엄격한 느낌의 도리아 양식을 받아들이지 못했다. 당시에는 그것이 '우아하지 않거나' 또는 당시 초년의 한 신고전주의 건축가 말대로 '무례'하다고 (존 손은 나중에 마음을 바꾸었다) 생각했다. 파머스턴 자작은 1764년

유럽대륙 여행 당시 파이스툼을 방문했던 일을 생생한 기록으로 남겨놓았다. 이 폐허에 다가가면서 그는 "로마를 처음 보았을 때를 제외하고, 내가 이제까지 본 어느 것도 나를 이렇게 매혹시키지 못했다." 그는 특히 이곳이 근대건축물이 눈에 띄게 많은 다른 장소(그의 말에 의하면 "옛 신전 절반에 흉측한 고딕 성당 절반이 덧붙어 있는 격")와 비교해 근대의 건축물이 없는 것을 좋아했다. 파머스턴이나 그와 비슷한 감성을 지닌 동료 여행자들에게 버려진 침묵의 신전이 잃어버렸던 위대한 문명의 장엄함을 일깨웠다. 이런 반응은 폐허가 주는 쾌락에서 없어서는 안 되는 부분이었다.

미술가들, 특히 건축가들에게는 파이스툼을 방문해야 할 또 다른 이유가 있었다. 고전건축의 가장 초기 양식을 직접 보고 공부할 수 있는 기회였기 때문이다. 파이스툼으로 가는 여행이 불편하기는 했어도 다른 건축물들을 보기 위해 시칠리아, 더구나 그리스 본토까지 가는 것은 훨씬 더 불편했다. 파이스툼 신전을 정확히 묘사한 판화를 책으로 처음 출간한 저자는 독자들에게 "초기의 그리스 건축의 상태"를 완전하게 보여주고 싶었으며, "거기서부터 이후의 세대가 찬미했던 그 우아하고 장엄하며 위대한 건축으로 점차 발전해가는 단계를 추적해볼 수 있다"고 설명하였다(토머스 메이저, 1768). 다른 말로 하면, 18세기 중반의 세대에

게 도리아 양식은 발전과정의 한 단계에 불과했지, 반드시 되돌아가야 할 단계는 아니었다. 이러한 건축을 완전하게 재창조하려는 그리스 양식의 부활은 몇십 년 뒤에나 나타난다.

여행자들은 말라리아가 들끓고, 강도가 횡행하는 고된 육로 대신 배를 타고 나폴리에서 팔레르모까지 갈 경우 더 많은 그리스 신전들을 볼 수 있었다. 일단 시칠리아에 도착하면 여행자들은 본토에는 없었던 역병과 강도와 싸워야 했다. 게다가, 원주민을 알선해주는 소개장을 얻을 정도로 운 좋은 경우가 아니라면 불편한 도로와 숙박시설을 감내해야 했다. 부유한 여행자들은 때때로 미술가를 데리고 가서 그들 자신의 개인적인 기록을 가지고 돌아올 수 있었다. 이는 시칠리아처럼 기록출판물이 거의 발행되지 않은 경우에 매우 소중한 일이었다. 이탈리아를 두 번 방문한 17세의 젊고 부유한 리처드 페인 나이트는 첫번째 방문 때 나폴리에서 화가 필리프 하케르트를 고용하여 시칠리아까지 데리고 갔다. 세게스타에 있는 도리아 양식의 신전이 산 속에 홀로 서 있는 모습을 그린 수채화(그림25)는 이 여행에서 그린 여러 기록 가운데 하나이다. 나

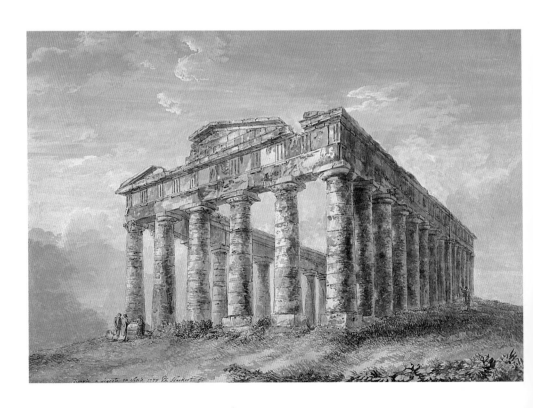

이트는 후에 고전미술의 중요한 수집가이자 영향력 있는 작가가 되었다. 우리는 영국 정부의 엘긴마블스(Elgin Marbles) 구입을 둘러싸고 벌어진 논쟁에서 그를 다시 만날 것이다.

파이스툼과 시칠리아를 제외하고 이탈리아 땅에서 그리스 미술을 직접 접할 수 있는 다른 유일한 길은, 전혀 다른 매체인 도자기였다. 주로 기원전 5세기와 4세기의 그리스 도자기(18세기에는 이것들이 에트루리아의 무덤에서 발견되었기 때문에 에트루리아 것으로 잘못 알려졌다)는 열렬한 수집대상이었다. 그림17에서 보는 나폴리 실내에는 뒷배경의 선반에 이러한 도자기 몇 점이 보인다. 그러나 가장 중요한 그리스 도자기 컬렉션은 윌리엄 해밀턴 경의 것이었으며(그림22), 이 컬렉션을 보지 않으면 나폴리 여행은 완전한 것이 아니었다.

해밀턴 경은 두 개의 컬렉션을 가지고 있었으며 이들 모두 책으로 출간했다. 첫번째는 손으로 직접 칠한 그림과 함께 1766년에서 67년 사이에 나왔으며 매우 훌륭한 출판물의 예로 손색이 없었다. 그러나 불행히도 출판비용이 급격히 상승하면서 해밀턴 경은 재정적 어려움에 처하게 되었고 그는 컬렉션을 팔아야 했다. 1759년에 문을 연 신생 영국박물관은 그 컬렉션을 구입하여 박물관 고대 소장품에 추가했다. 수집가들이 자주 그렇듯이 해밀턴은 자신의 컬렉션이 비면 다시 수집을 시작했다. 그의 두번째 컬렉션은 1791년에서 95년 사이에 출간되었지만 이번에는 경제적인 사정을 고려하여 컬러가 아닌 흑백이었다(그림172참조). 두번째 컬렉션의 서문에 밝혔듯이 그는 자신의 도자기에 열정을 다했다. "가장 뛰어난 도자기들 위에 가늘게 그려놓은 이 드로잉들보다 더 근대의 예술가들을 흥분시키는 고대의 유물은 없다. 그들은 여기서 고대 그리스 미술가들의 정신을 제대로 음미할 수 있다."

해밀턴의 도자기 컬렉션은, 이 장에서 지금까지 논의되지 않았던 빙켈만의 이론에 힘입어 신고전주의 미술의 발전에 지대한 영향을 주었다. 빙켈만은 조각의 실루엣 또는 윤곽선의 중요성을 강조했고, 이러한 이론은 그가 거의 언급하지는 않았지만 그리스 도자기에 그려진 그림에도 적용될 수 있다. 해밀턴 컬렉션을 본 이들이 감탄해 마지않았던, 사실상 18세기까지 알려지지 않았던 고대미술의 한 원천이 여기에 있었

25
필리프
하케르트,
「세게스타
신전」,
1777,
수채와 구아슈,
44.5×33.1cm,
런던,
대영박물관

다. 빙켈만은 『고대미술사』에서 그리스 도자기에 그려진 드로잉을 열광적으로 찬미했다. "(드로잉의) 인물들은 라파엘로의 드로잉의 한 자리를 차지할 만하다"(라파엘로가 르네상스 이래로 가장 위대한 화가로 추앙되어왔다는 점에서 진정 최고의 찬사이다). 그러나 이 글에서는 윤곽에 대한 그의 생각을 더 이상 확장하지 않았다. 빙켈만은 근대 예술가들은 정확한 윤곽을 그리스를 통해서만 배울 수 있다고 생각했다. "그리스의 자연스럽고 이상적인 미를 구성하는 모든 요소를 통일시키거나 한정 짓는 것"은 윤곽이다. 빙켈만에 의하면, 조각상이 옷을 입고 있는 경우에도 그리스 예술가들의 주된 목적은, 대리석이 마치 속이 비치는 옷감인 양 "그 대리석을 통해서조차" 아름다운 신체(여기서는 단지 남성의 신체만을 염두에 둔 것이 아니다)를 드러내기 위한 윤곽이 우세해야 하는 것이다. 그리스 도자기에서 더 뚜렷하게 보이는 선적인 특징들과 함께 조각을 이렇게 선적으로 해석하는 것은, 신고전주의 미술의 큰 특징이기도 한 자연의 2차원적인 해석뿐 아니라, 윤곽과 선을 강조하는 데 기본이 되었다.

　나폴리만 주위의 많은 여행지 가운데 순수한 향수를 자아내어 순례지로 꼽히는 곳이 있었다. 바로 베르길리우스의 묘지이다. 18세기의 독자들에게 친숙한 주요 고전 작가 가운데 유럽대륙 여행으로 가볼 수 있는 곳에 묘지가 있는 이는 베르길리우스뿐이었다. 나폴리 외곽 서쪽 지대에 평평한 원형구조로 되어 있는 이 묘지는 수세기 동안 베르길리우스의 무덤이라고 여겨져왔다(그림26). 고대 문헌에만 의존하는 이 시인의 정확한 무덤 위치는 모호했다. 하지만 몇몇 회의적인 견해에도 불구하고 18세기까지 이 고대 로마의 비석은 베르길리우스의 것으로 확신되었다. 중앙로를 내기 위해 로마인들이 산 밑을 깎아 만든 이곳에 인접한 긴 터널(그로타 디 포실리포라고 알려진)도 베르길리우스의 것이라고 믿었다. 이 시인에 대한 전설은 베르길리우스에게 수학적이고 공학적인 기술까지 부여했던 것이다. 베르길리우스가 지닌 마술적인 힘은 이곳 그로타에도 성지 같은 힘을 갖게 했다. 필경 베르길리우스의 것이라는 연상에 젖어들면 이 무덤과 그로타는 거부할 수 없는 매력을 지녔으리라(이성의 시대에도 신화화한 장소에는 엄청난 여행객들이 몰려들었다).

26
위베르 로베르,
「나폴리 근처 포실리포에 있는 베르길리우스의 무덤」,
리샤르 드 생-농 수도원장의 『픽처레스크 여행 또는 나폴리와 시칠리아 왕국에 대한 기술』 제1권의 삽화, 1781~86, 동판화(로베르의 회화작품 모사),
44.5×60cm

예술가들도 신화 만들기 과정에 기여했다. 나폴리만에 대한 삽화 출판물은 하나같이 베르길리우스의 무덤을 포함했다. 프랑스 화가 위베르 로베르(Hubert Robert, 1733~1808)는 리샤르 드 생-농 수도원장의 『픽처레스크 여행 또는 나폴리와 시칠리아 왕국에 대한 기술』의 400장에 달하는 그림들에 이 무덤의 광경을 추가함으로써 다른 사람들처럼 그 신화의 지속에 도움을 주었다. 그는 그 장면을 '본 그대로' 그렸다고 말하지만, 안내자가 가리키는 비문을 읽고 있는 자신의 초상화도 등장한다. 이 비문은 베르길리우스 자신이 쓴 것으로 실제 그의 무덤임을 가리키고 있다고 여겨졌다. 이 그림이 그려지기 이미 오래전에 그 비문은 사라졌지만 로베르는 망설임 없이 사실과 허구를 섞어 그렸던 것이다. 이 책의 독자들은 화가의 지나친 행동을 아무런 문제 없이 받아들인 것에 틀림없다.

오늘날과 마찬가지로 18세기에도 베르길리우스의 유명한 서사시 『아이네이스』는 그의 전원시와 함께 고대의 가장 위대한 라틴문학이었다. 미술가들은 그의 작품 속에서 역사화를 위한 많은 아이디어를 얻었다. 신고전주의 시기의 풍경 정원에는 숲 속의 빈터에 베르길리우스의 무덤을 재창조하는 일도 포함된 것 같다. 독일 카셀 외곽의 빌헬름쇼헤에는

Gravé à l'eau forte par Bichard. Terminé au burin par de Ghendt.

Vue du Tombeau de Virgile, près de Naples.
dessiné d'après Nature par M. Robert peintre du Roy.

N.º 15. A. P. D. R.

호메로스에게 헌정된 무덤과 함께 베르길리우스의 무덤이 쌍을 이루고 있다. 『아이네이스』에 대한 지식은 윌트셔의 스타우어헤드(제4장 참조)에 있는 정원의 배치를 감상하는 데 중요하다. 전원에 대한 베르길리우스의 깊은 사랑은 그의 시 「에클로그」와 「전원시」에 뚜렷하게 나타나며, 이는 이탈리아를 무대로 한 그의 황금시대라는 이상과 함께 18세기인들이 자연, 무엇보다 시인에게 너무도 친숙했던 풍경을 보는 방식에 깊은 영향을 주었다. 『아이네이스』는 고대 로마인의 위대함, 로마를 건설한 아이네아스의 행적에 대한 관심, 그리고 호메로스의 『일리아스』와 『오

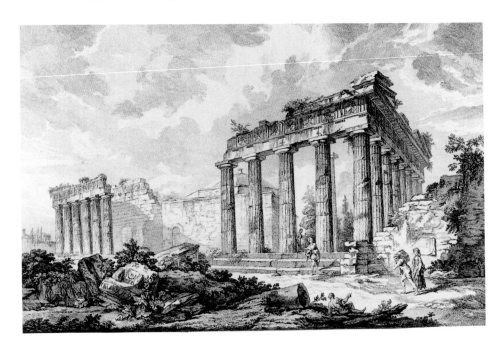

디세이아』가 미친 영향 등을 고려할 때 고전 로마 전통의 핵심을 이루었다. 18세기의 독자들은 당시와 비교했을 때 이 작품이 가진 무한한 인간경험의 광대함을 발견했다. 베르길리우스의 무덤이 그랜드투어 여행자들의 인기를 끌었던 것도 놀랄 만한 일은 아니었다.

　이탈리아와는 달리 좀더 멀리 떨어진 곳의 고전세계는 18세기와 19세기 초의 대부분의 사람들에게는 접근이 불가능했다. 여행자들은 그리스 본토와 근동에 대해 글을 읽거나 유적의 기록화를 보기는 했어도 직접 방문하지는 못했다. 이 지역에는 여행산업이 가동되지 않았다. 여행 시

설이나 숙박은 형편없었으며 이탈리아에서 즐겼던 그런 종류의 사회생활은 없었고, 자세한 안내서도 출판되지 않았다. 그리고 그리스가 터키의 지배 아래에 있었으므로 이곳저곳을 돌아다니는 데 특별한 허가를 받아야 했다. 따라서 특별한 용기가 있는 여행자들만이 그리스와 근동 여행을 감행할 수 있었다.

그리스 고대건축에 대한 체계적인 연구는 18세기 중반에 와서야 런던과 파리의 여행자들에 의해 시작되었다. 그전에는 출간된 글에 충분한 설명이 없었고, 몇 점의 기록화들은 거칠고 부정확했다. 이 초기의 자료들은 유럽인들이 로마 시대의 모사본들을 통해 음미해온 그리스 미술의 감상에 별다른 도움을 주지 못했다. 이러한 잘못된 이해는 점차 바뀌었다. 출발은 영국의 건축가 제임스 스튜어트(James Stuart, 1713~88)와 니콜라스 레베트(Nicholas Revett, 1720~1804)가 1751년에 예술애호가 협회의 재정지원을 받아 그리스로 향하면서 이루어졌다. 이 협회는 약 20여 년 전인 1732년에, 그랜드투어의 경험이 있는 신사계급을 위한 런던의 만찬클럽으로 설립되었다. 주로 사교모임이긴 했지만 회원들은 음악이나 고고학을 후원하면서 자신들의 관심을 공유했다. 그리스 원정여행에 대한 이들의 후원은 매우 중요했다.

스튜어트와 레베트는 아테네에 2년 머문 뒤 살로니카, 스미르나, 그리고 에게 해의 섬들을 방문하고 1755년에 고국으로 돌아왔다. 그들이 본 것은 1762년에 『고대 아테네』로 출간되었지만, 그 사이에 그들보다 나중에 그리스로 간 프랑스의 라이벌인 쥘리앙-다비드 르 루아 (Julien-David Le Roy)가 『가장 아름다운 그리스 기념물의 폐허』를 1758년에 출간했다. 영국과 프랑스의 이 두 출판물은 대부분의 중요한 유적을 다루면서 그림 같은 풍경 그림뿐 아니라 처음으로 주의 깊게 측정하고 꼼꼼하게 그린 평면도, 입면도, 그리고 세부도를 싣고 있다(그림 27, 28).

이들 출판물은 18세기의 매우 중요한 고대유적에 관한 논쟁, 즉 그리스 대 로마 논쟁에 불을 지폈다. 그것은 단순한 현학적인 말다툼이 아니라, 두 위대한 문명과 이들이 18세기 문화에 끼친 상대적인 영향력을 평가하는 데 있어 중요한 시각차를 보여준다. 스튜어트와 레베트는 그들

의 첫번째 책에서 "그리스는 위대한 예술의 여왕이고, 로마는 이 점에서 단지 그녀의 제자에 불과하다"고 기술하여 로마를 평가절하했다. 그들은 기원전 5세기와 4세기 그리스의 위대한 창조적 시기에 다른 미술가들이 기여한 점과 더불어 "로마의 작가들이 찬미해 마지 않던 훌륭한 미술은 피디아스(Phidias)의 작품"이라고 지적하면서, 로마는 "로마는 스스로 훌륭한 미술가들을 배출하지 못했다"는 논지를 폈다. 스튜어트와 레베트의 프로젝트는 '고대작품 애호가' 뿐 아니라 이제 "근원에서 나온 작품들을 그릴 수 있게 된 미술 견습생들"도 대상으로 하고 있다. 그러

29
로버트 우드,
『팔미라 유적』의
삽화,
1753,
동판화,
36.5×23.2cm

나 이들은 고국으로 돌아왔을 때 그리스에서 겪은 경험을 그리스 양식의 건축물로 구현할 수 있는 기회를 갖지는 못했다. 조반니 바티스타 피라네시(Giovanni Battista Piranesi, 1720~78)가 앞장 선 고대 로마 애호가들이 친그리스 진영에 제기한 도전은 다음 장에서 논의하겠다.

친로마 진영에 속했던 피라네시의 친구 중 하나가 로버트 애덤이었다. 그는 동시대 사람들과 마찬가지로 동판화를 통해서만 알고 있었던 시리아의 팔미라와 레바논의 바알베크의 매력에 흠뻑 빠지고 말았다. 멀리 떨어진 이 유적지를 방문하는 여행자들은 거의 없었으며, 1753년과 1757년에야 로버트 우드(Robert Wood, 1717~71)가 상세한 삽화와 함께 이들 유적지에 대해 정확히 기술한 첫번째 책(그림29)을 출간했다.

여기에 실린 도판들은 몇몇 일세대 신고전주의 건축가와 디자이너들이 찬미하고 이용할 수 있는 로마 제국의 매우 아름답고 풍부한 조각장식의 예를 소개해 많은 영향을 끼쳤다.

실제로든 상상으로든 그랜드투어는 팔미라와 바알베크 너머로 이어지지는 않았다. 상상의 세계에서 가장 흥미로운 출판물은 그리스 문명의 절정기인 기원전 4세기 그리스를 방문한 가상의 여행자를 다룬 이야기이다. 이 책은 18세기 말 유럽에서 베스트셀러가 되었으며 19세기 초까지도 고대에 대한 관심이 지속되는 데 기여했다. 프랑스의 신부이자 고고학자인 장-자크 바르텔레미가 쓴 『그리스의 젊은이 아나카르시스의 여행』은 고대 그리스의 생활방식을 생생하게 재창조했으며 1787년 파리에 선보인 후 곧 유럽의 주요 다른 언어로 번역되었다.

그 젊은 여행자는 아테네에서 동틀 무렵에 일어나 "시골 주민들이 준비한 음식을 가지고 서정적인 고대의 가요를 부르며 도시로 들어가고, 상점들은 조용히 문을 열고, 모든 아테네인들이 활동하는 것"을 본다. 독자는 아나카르시스와 동행하여 그의 친구들과 외식을 하고, 포도밭에서 일하는 농부와 체육관의 운동선수를 관찰한다. 음악, 음식, 책, 옷, 이 모든 것이 마치 직접 눈앞에 보이듯이 펼쳐진다. 그는 플라톤과 아리스토텔레스를 만나고, 수학자 유클리드가 그에게 자신의 서재를 소개해주고, 조각가 프락시텔레스가 작품을 만드는 과정을 지켜본다. 수많은 고대 출판물들을 압축하여 재미있는 허구의 이야기로 만들어낸 이 신부가 학문적으로도 정통함은 많은 주석들이 증명해준다. 어느 날 아나카르시스는 플라톤의 아카데미(또는 리케이온)를 방문한다. 아테네 인근에 위치한 그곳은 "담으로 둘러싸였고, 아름답게 포장된 보도로 장식되어 있으며, 화분과 그밖에 다양한 종류의 나무들이 만드는 그늘 아래로 물이 흐르는 정원" 안에 있었다.

입구에는 사랑의 제단과 사랑의 신상이 있다. 그리고 안으로 들어가면, 다른 여러 신들의 제단이 있다. 그로부터 멀지 않은 곳에 플라톤이 살고 있었다. 그의 집은 플라톤 소유의 땅에 세워진 작은 신전 옆에 있는데, 그 신전은 뮤즈에게 헌정된 것이다. 그는 매일 아카데미에

와서 그의 제자들에게 둘러싸여 있으며, 모든 사람들이 그의 앞에서 느낄 수밖에 없는 존경심을 나 자신도 곧 느끼게 되었다. 대략 68세쯤 되었지만 여전히 생기 있고 활기찬 모습이었다. 그는 선천적으로 강건한 신체를 가지고 있었다. 그는 매우 소탈하고, 정중하게 나를 맞아주었다.

비제-르브룅은 『그리스의 젊은이 아나카르시스의 여행』에 반해 파리에 있는 그녀의 집에 친구들을 초대해 이 책에 있는 그대로 그리스식 만찬을 재현했다. 그녀는 요리사에게 책에 나와 있는 요리법대로 식사를 준비하도록 했고, 이웃에게 고대 그리스 도자기를 빌렸으며, 그녀와 친구들은 고대 그리스 의상을 차려입었다. 그녀의 한 친구는 기타를 고대 그리스식의 황금빛 현악기로 개조해 연주했고, 그 반주에 맞추어 다른 사람들은 당대의 작곡가 글루크가 고전적인 영감을 받아 만든 오페라의 한 곡을 함께 불렀다. 이후 유럽을 여행하면서 그녀는 자신보다 자신의 만찬이 더 유명해진 걸 알았다.

언제나 그렇듯 모든 여행자들은 기념품을 갖고 돌아왔다. 로마에서는 여행자들이 주로 초상화를 기념품으로 삼았다. 직접 그랜드투어를 떠난 미술가들은 종종 여행안내자나 화상 또는 초상화가의 역할을 하면서 돈을 벌었다. 그렇지만 그랜드투어의 초상화 가운데 가장 훌륭한 작품은 이탈리아 현지인, 특히 잘 알려진 폼페오 바토니(Pompeo Batoni, 1708~87)가 제작한 것이었다. 1750년대부터 80년대까지 유럽의 귀족과 신사계급이 끊이지 않고 그의 작업실을 방문하여 그랜드투어의 좋은 기념품을 가지고 고국(대부분 영국)으로 돌아갔다. 바토니는 주문자의 경제적인 사정에 맞추어 상반신 초상화를 많이 그렸지만 그의 개성은 전신초상화에 잘 드러난다. 전신초상화를 위해 그는 다리를 우아하게 꼬고 팔은 고대 조각상에 기댄 채 무심한 표정으로 서 있는 주문자를 묘사한 표준적인 구성법을 개발해냈다. 배경에는 보통 한두 개의 조각이 더 있었고, 때로 로마의 유적을 집어넣기도 했다. 19세의 해밀턴 공작 초상화가 전형적인 예다(그림30).

해밀턴은 스승인 존 무어와 함께 그랜드투어를 하던 중이었다. 4년 이

상 계속된 이 여행도 이제 거의 끝나가고 있었다. 로마에 도착한 후 그는 곧바로 바토니의 모델이 되었는데, 돈을 한꺼번에 지불하지 않고 진척이 되는 만큼 지불해야 그가 예전처럼 시간을 많이 지체하지 않고 그림을 완성할 수 있으리라 생각했다. 초상화가 6개월 안에 완성된 것으로 봐서 이 영리한 전략은 효과가 있었던 것 같다. 무어는 자신의 어린 제자가 고대 유물을 자세하게 관찰하도록 했다. 그의 고전에 대한 이해는 초상화에 잘 나타난다. 공작은 「로마」 좌상을 받치고 있는 좌대에 기대

30
폼페오 바토니,
「더글라스, 8대
해밀턴 공작」,
1775~76,
캔버스에 유채,
246×165cm,
인버레리 성,
10대 아가일
공작 신탁

서있다. 탄식하는 여인을 조각한 부조는 로마의 한 지방을 나타낸다. 이 부조는 18세기에 많은 사랑을 받아서 웨지우드의 도자기 부조를 포함하여 여러 다양한 재료로 모작되었다. 배경에는 여행자들이 로마 근방에서 가장 자주 찾는 곳 가운데 하나인 티볼리의 시빌 신전이 보인다. 해밀턴은 로마에 머무는 동안 영국 화가 개빈 해밀턴(Gavin Hamilton, 1723~98)에게 호메로스의 『일리아스』를 주제로 한 신고전주의 작품을 의뢰했다. 그 작품은 헥토르가 전쟁에 나가 영웅적 죽음을 맞기 전에 부

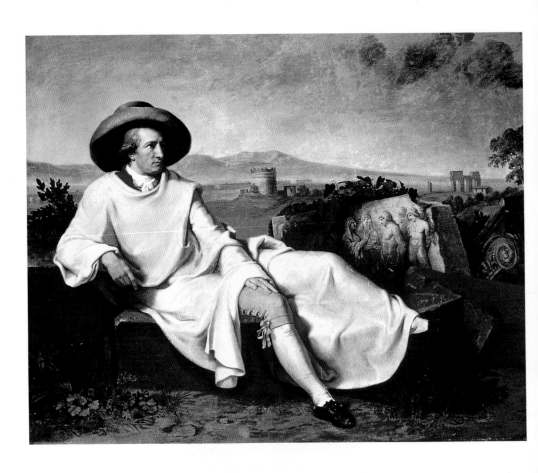

인 안드로마케에게 이별을 고하는 장면을 묘사하고 있다(제3장 참조).

해밀턴 공작의 초상은 신고전주의 시기에 활동한 가장 유능한 초상화가의 수완으로, 유럽대륙 여행에서 가장 중요한 본질이랄 수 있는 즐거운 휴식과 지적인 자극 사이의 균형을 축약해서 보여준다. 바토니는 프랑스 혁명 발발 2년 전에 사망했다. 따라서 그는 전쟁으로 인한 유럽대륙 여행의 중단과 프랑스의 이탈리아 침공을 보지 못했다. 관광객들은 떠났고 상당수가 나폴레옹 전쟁이 휴전된 후에야 다시 찾을 수 있었다.

이탈리아에서 피신해야 했던 외국인 미술가들 가운데 독일 화가 요한 하인리히 빌헬름 티슈바인(Johann Heinrich Wilhelm Tischbein, 1751~1829)이 있었다. 그는 1799년 나폴리가 프랑스에 함락되었을 때 그 곳을 떠났다. 그가 이탈리아에 있는 동안 그곳을 방문한 가장 유명한 독일 여행자는 낭만적인 비극 소설『젊은 베르테르의 슬픔』(1786~88)으로 이미 유럽에서 명성을 얻은 괴테였다. 티슈바인은 괴테에게 로마에 있는 다른 독일 동료들을 소개해주었고, 그의 동반자이자 여행 안내자 역할을 했다. 괴테는 일기에서 그들이 함께한 활동에 대해 자주 언급하고 있지만, 또 한편으로는 사교적인 초대를 피하기 위해 수 없이 많은 핑계거리를 만들어 대외적 활동을 피하려는 모습도 보여준다. 그는 관광하고 글 쓰고 그림을 그리면서 시간 보내기를 더 좋아했다(그림32).

그랜드투어의 가장 유명한 이미지 가운데 하나가 된 괴테의 초상화 「로마 캄파냐의 괴테」(그림31)에 대한 생각은 티슈바인이 제안한 것이었다. 괴테는 이 화가가 자주 '그를 유심히 바라보는 것'을 눈치채고 있었고, 티슈바인이 초상화를 제안했을 때 이미 괴테를 어떤 식으로 그릴지 분명하게 결정한 상태였다. 괴테는 하얀 망토를 입고 무너진 오벨리스크 위에, 고대의 유적들로 가득한 로마 남쪽의 평원을 배경으로 앉아 있다. 화가는 괴테와 그의 동시대인들이 매료되었던 세가지 고대 문명, 즉 이집트, 그리스, 로마의 유적을 포함시켜 과거 역사에 대한 괴테의 열정을 암시했다.

그 첫번째 문명은 로마인들이 이집트에서 차용한 거대한 오벨리스크

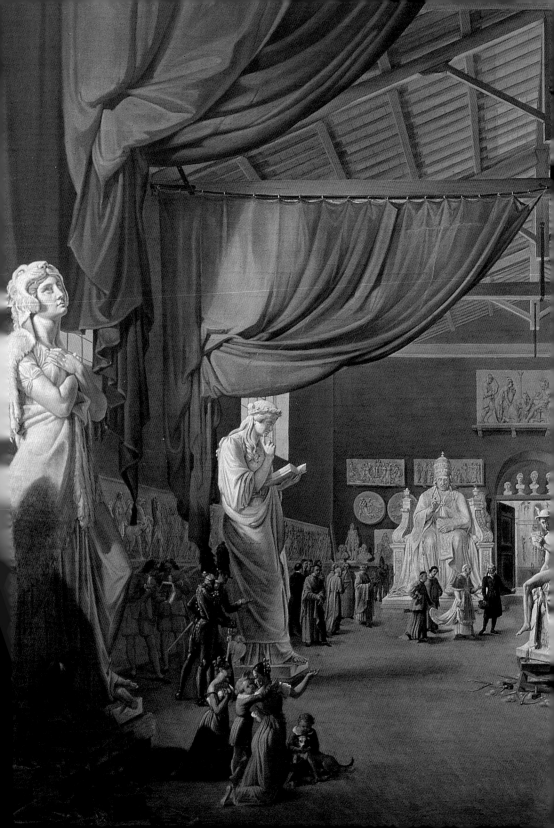

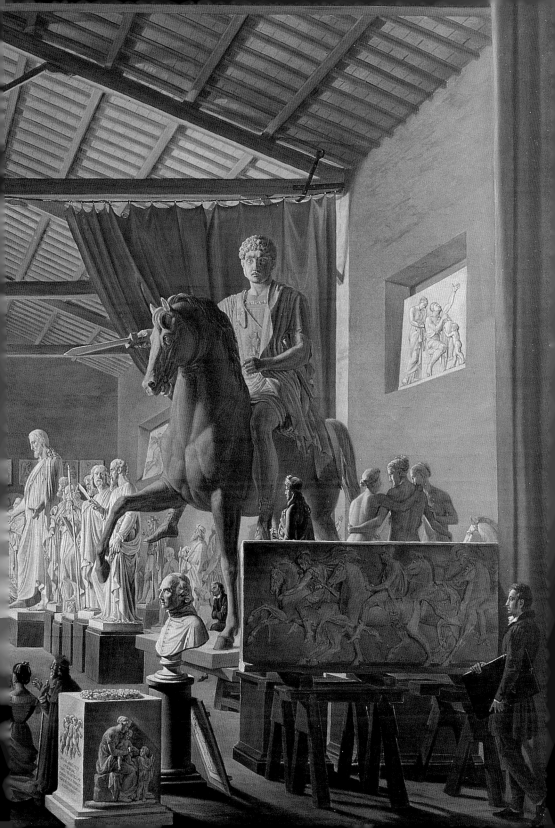

의 잔해로 표현되었다. 로마에 머물면서 괴테는 이집트 문명이 그 곳에 남긴 흔적들에 매혹되었다. 그는 "나는 다시 이집트 문물에 관심을 갖게 되었다"고 썼다. 그리고 그가 이탈리아에서 그린 드로잉에, 로마에서 가장 유명한 고대건축물 가운데 하나인 가이우스 케스티우스의 피라미드를 포함시킨 것도 아마 부분적으로 그것이 이집트에 기원을 두고 있었기 때문일 것이다. 그리스는 대충 '그리스적'이라고 생각되는 양식으로 조각된 부조의 파편으로 표현되었다. 이 부조의 주제도 그리스적이며 당시 괴테의 글과도 직접 관련이 있다. 내용은 이피게네이아 이야기에서 나온 것이다. 이피게네이아는 아울리스에 있는 아르테미스 신전의 신관이 되었는데 어느날 갑자기 여신상을 훔치러 온 그녀의 남동생과 그의 친구들과 맞닥뜨린다. 이방인이었던 그들은 감옥에 갇혀 희생될 처지였으나, 이피게네이아는 그들의 탈출을 돕는다. 이 이야기는 수년간 괴테를 매혹했고, 그는 로마에 머무르는 동안 마침내 자신의 『이피게네이아』를 완성했다. 초상화 속의 세번째 문명, 즉 로마는 그 도시 자체로 나타나지만 무엇보다도 배경에 있는 체칠리아 메텔라의 당당한 원형무덤에서 잘 드러난다. 이렇게 티슈바인은 유럽의 가장 위대한 작가의 발전단계에서 고전고대에 크게 매료된 특정한 시기의 그의 사상과 관심을 압축해서 보여주었다.

그랜드투어를 하며 구입하는 당대의 미술품은 대개 주문한 초상화였으나 때때로 풍경화나 주제화(이미 언급한 해밀턴의 「일리아스」) 또는 근대의 조각품도 있었다. 이탈리아 특히 로마에는 잠재적인 고객들이 많이 몰려들었기 때문에 미술가들은 보통 방문객들이 볼 수 있도록 몇 점의 작품을 작업실에 진열해놓았다. 가장 유명한 이탈리아의 신고전주의 조각가 안토니오 카노바(Antonio Canova, 1757~1822) 역시 몇몇 다른 외국인 미술가들처럼 그러한 작업실을 운영했다. 외국인으로서 로마에서 가장 적극적이고 성공적으로 작업실을 운영한 미술가는 그 곳에서 40년 동안 거주한 덴마크의 조각가 베르텔 토르발센(Bertel Thorvaldsen, 1768/70~1844)이다. 1826년 교황의 방문을 기록한 그의 작업실 그림(그림33)에는 어느 한 시기에 진열되어 있었을 다양한 작품들이 잘 드러나 있다. 이 그림에는 고전의 영감을 받아 제작된 조각

상, 부조, 반신초상, 비석, 그리고 교회를 위한 종교적인 조각상들이 보인다.

그랜드투어에서 구입하는 다른 품목으로는 옛 대가의 그림, 판화, 석고주형이나 카메오 형태(대부분 모사품)의 고전조각상과 보석 등이 있다. 보석은 가장 운반하기 쉬운 것으로 장식장에 진열하거나 장신구로 사용되었다. 로마의 파르네세 궁에 있다가 1780년대에 나폴리로 옮긴 유명한 「헤라클레스」 조각상을 본떠 조각된 한 카메오는 18세기 말에 한 신사의 반지에 보석으로 박아 재사용된 전형적인 예이다(그림34).

34
작자 미상,
파르네세
헤라클레스가
있는 카메오
반지,
1790년경,
마노와 금,
2.5×1.4cm,
개인 소장

똑같이 운반이 쉽고, 누구나 구입할 수 있었던 것이 판화였다. 로마에서 이 분야의 가장 두드러진 미술가는 거장 피라네시였다. 피라네시의 판화에 대해서 다음과 같은 당시의 기록이 있다. "이곳에서 그의 작품은 최고로 평가되며, 우리는 그의 가장 훌륭한 판화들을 많이 구입하였다." 단순한 지형의 묘사를 넘어선 일련의 에칭 판화에서 피라네시는 과거의 장관을 풍부한 상상력으로 재현했다. 피라네시는 오래전에 무너져 황폐하고 반쯤 묻혀 잡초가 무성한 로마 제국의 화려한 건축적 업적을 매우 대담하게 재현했다(그림35). 유적지에 대한 상세한 지식을 바탕으로 제작한 이러한 에칭 판화들은 이전에 출판된 어떤 그림보다도 다양한 로마의 건축물들을 보여주었다. 그는 하나의 시점에 만족하지 않고, 건축물의 단면도, 평면도, 심지어는 도형 분석뿐만 아니라 외관과 내부의 모습도 여러 장 제작했다(그림36). 이러한 에칭 판화들은 건축가와 고고학자 모두에게 매우 유용한 정보가 되었으며 기념품을 갖고 싶어하는 대부분의 여행자들의 욕구를 채워준 그림 같은 판화들을 보완하였다. 판화는 낱장으로도, 한 권의 책으로도 구입이 가능했다. 피라네시의 판화

집은 고대와 근대적인 주제를 모두 망라했으며, 그 수는 1000여 장 이상에 달했다. 피라네시가 이탈리아, 특히 고전고대를 바라보는 당대의 관점에 미친 영향력은 대단해서 실제의 유적이 피라네시의 장대한 비전과 똑같지 않다고 실망하는 여행자들도 있었다.

피라네시는 판화가이자 고고학자, 화상, 건축가, 디자이너, 그리고 작가이기도 했다. 그의 몇몇 에칭 판화들은 그의 손을 거쳐간 고전 유물들을 보여준다. 종종 이런 물건들은 상당한 복원이 이루어진 것이거나 상상력을 동원하여 예술적으로 재창조한 것이었다. 특히 그가 판매했던 대리석으로 된 나뭇가지형 긴 촛대에서 이런 사실을 확인할 수 있다. 이 촛대 한 쌍은 영국의 한 감식가가 옥스포드 대학에 기증하기 위하여 구입하였으며 현재에도 이 대학에 소장되어 있다(그림38). 이 촛대의 화려한 디자인과 정교한 세부장식은 당시에 상당한 찬사를 받았고, 다른 디자이너들이 모방하기도 하였다. 그렇지만 보통 이러한 물건들은 아주 일부분만 독창적이었으며, 하드리아누스의 저택 같은 유적지에서 발굴한 파편들을 피라네시 자신의 디자인에 따라 만든 새로운 부분들과 결합했다.

이처럼 상상력을 동원한 복원은 18세기에 일반적인 현상이었다. 당시

사람들은 오늘날의 우리처럼 깨어진 조각의 파편 그 자체를 작품으로 받아들이지 않았다. 팔다리나 머리가 떨어져나간 대리석 조각은 복원되어야 했다. 오늘날의 박물관 소장품들에서 이렇게 덧붙여진 부분들은 제거되었지만, 18세기의 로마에서 복원작업실은 항상 분주했다. 왜냐하면 한 화상의 표현대로, 소장가들은 '머리가 없는 조각상들을 무가치한 것으로 여겼고' 심지어 '실제 발굴된 훌륭한 토르소'에 한푼도 지불하지 않으려 했기 때문이다.

뉴비 홀 조각 갤러리(그림37)의 왼쪽 벽감에 있는 「베누스」는 통상적인 경우보다 복원의 정도가 심한 예로 가장 악명이 높다. 지주계급의 신사 윌리엄 웨들은 그랜드투어에서 시골별장을 장식하기 위해 상당히 많은 대리석 조각들을 구입했는데 그 중에는 1765년에 구입한 매우 값비

35
조반니 바티스타
피라네시,
「하드리아누스의
빌라」,
1740년대~60,
동판화,
45.5×58cm

36
조반니 바티스타
피라네시,
마르켈루스
극장의 기부,
「로마의
고대유적」의
삽화,
1756,
동판화,
39×55cm

싼 「메디치의 베누스」도 있었다. 그는 몸체와 머리가 각각 다른 곳에서 발견되었으며, 머리는 원래 있던 베일을 제거하고 다시 조각되었다는 사실을 알지 못했다. 새로 조합된 「베누스」는 로마의 일류 복원가인 바르톨로메오 카바체피(Bartolomeo Cavaceppi)의 작업실(그림39)에서 완성되었다. 그는 이렇게 하여 불완전한 원작의 파편보다 훨씬 더 시장성 있는 제품을 만들어냈다. 그러나 웨들은 새로 구입한 작품을 좋아했고, 로버트 애덤에게 그의 별장을 확장하여 새로운 조각 갤러리를 마련해달라고 의뢰했다. 애덤은 좌대도 설계하여 소장품들을 배치하였는데 오늘날에도 그대로 남아 있는 이 소장품들은 신고전주의 그랜드투어의 취향을 보여주는 드문 예다.

37
「웨들 베누스」
(왼쪽),
18세기 중엽
복원된 로마
시대 작품,
대리석,
높이 155cm,
요크셔 리폰
근처,
뉴비 홀 조각
갤러리

38
조반니 바티스타
피라네시,
뉴디게이트
촛대,
『화병, 촛대』의
삽화,
동판화,
65.5×41.5cm

39
뒤쪽
바르톨로메오
카바체피,
그의 작업실들
보여주는
『고대 조각상
모음집』의 삽화,
1768~72,
동판화,
35.8×26cm

40
루이-미셸
반 루,
「자크-제르맹
수플로의 초상」,
1767,
캔버스에 유채,
77×60cm,
파리,
루브르 박물관

41
뒤쪽
피에르-앙투안
드 마시,
「생트주느비에브
성당 착공식」,
1765,
캔버스에 유채,
81×129cm,
파리,
카르나발레
박물관

파리의 수호성인인 주느비에브에게 헌정된 이 도시의 중요한 신고전주의 성당은 프랑스 혁명기에 교회의 재산을 몰수당하고 팡테옹으로 다시 명명되었다(현재도 그렇게 불린다). 이 건물은 프랑스에서 신고전주의 양식으로 지어진 가장 초기의 건축물로, 프랑스가 신고전주의 양식의 전파에 중요한 기여를 했기 때문에 파리는 신고전주의 건축에 대한 논의를 위한 적절한 출발점이다. 생트주느비에브 성당은 자크-제르맹 수플로(Jacques-Germain Soufflot, 1713~80)가 1757년에 착수해 사망하기 직전까지, 계속해서 설계를 수정해가며 완성한 건물이다. 그의 경력에서 이 건물이 가장 큰 비중을 차지하고 있기 때문에, 그의 초상화도 생트주느비에브 성당의 정면 입면도를 그리는 모습을 담았다(그림 40). 수플로는 재능 있고 상상력이 풍부한 건축가였으며 개인적인 인간관계에도 운이 따랐다. 그들이 없었다면 그는 이 큰 건축 프로젝트를 따내지 못했을 것이다.

1750년에 수플로는 두번째 그랜드투어에 올라 이탈리아를 방문했다. 그는 로마의 프랑스 아카데미에 입학했을 때인 18세에 이미 이곳에 갔다가 1738년에 리옹 시 건축가가 되어 돌아왔다. 두번째 방문은 장차 마리니 후작이 될, 퐁파두르 부인(이때 이미 왕의 애인이었다)의 어린 남동생의 스승 자격으로 이루어진 것이다. 퐁파두르 부인은 그녀의 남동생에게 왕실 건축 프로젝트의 책임자 자리를 맡길 생각이었다. 그가 전체 프로젝트를 전담하게 되면 수플로에게 파리의 건축을 맡길 수 있었기 때문이다.

파리의 활발한 사교생활을 좋아한 수플로는 퐁파두르 부인의 친구인 조프랭 부인이 여는 상류사회의 살롱에도 정기적으로 참석했다. 그는 이 모임에서 당시의 주요 화가, 조각가, 건축가 그리고 골동품 연구가들을 많이 만날 수 있었다. 파리 사교계에서 그의 위치와 마리

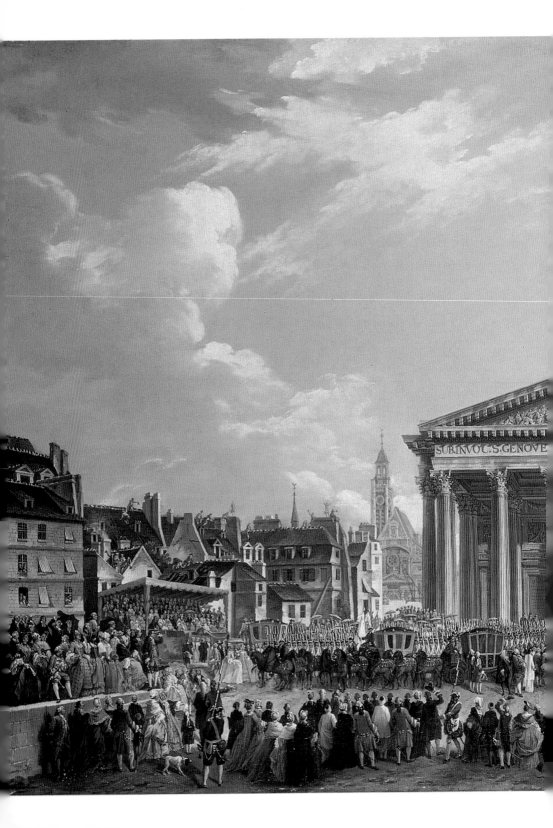

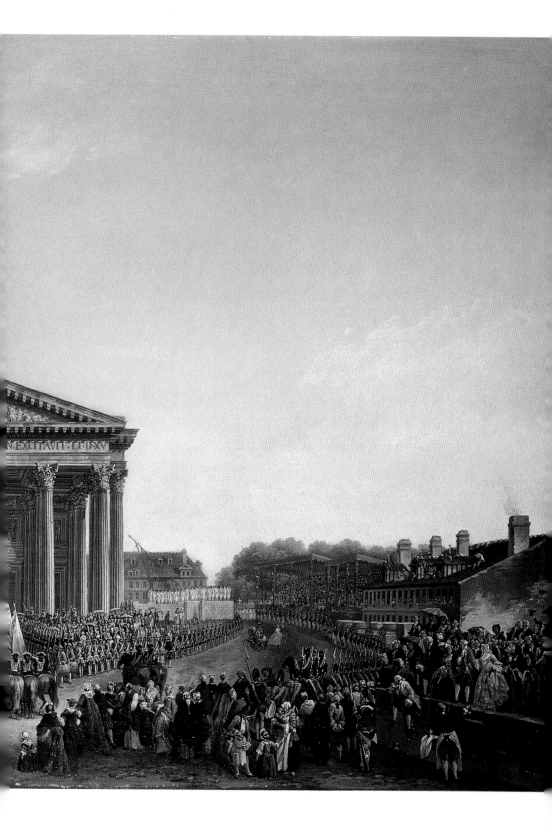

니의 후원 덕택에 수플로는 생트주느비에브 건축공사를 쉽게 수주할
수 있었다.

루이 15세는 낡은 중세 성당을 로마나 런던의 유명한 성당과 비교해
도 손색없는 좀 더 당당한 건물로 바꾸고 싶어했다. 새 성당은 왕의 건
축 프로젝트 가운데 가장 규모가 큰 것이었다. 이 아이디어는 루이 14세
때 처음 나왔다가 루이 15세 재임 초기인 1744년에 신에 대한 감사의 형
태로 다시 추진된 것이다.

그해에 왕은 오스트리아 왕위계승전쟁에 나섰다가 프랑스 북동쪽 메
츠에서 심각한 병을 얻었다. 자신이 곧 죽으리라고 생각했던 34세의 왕
은 공개적으로 자신의 방탕했던 생활을 참회하고 자신의 애인도 떠나보
냈다. 20년이 지난 후 생트주느비에브 성당이 마침내 재건되기 시작했
다. 그동안 지연되었던 감사기도의 대상은 왕의 치세를 기리는 기념비
이자 점차 근대적인 모습으로 변해가는 파리의 도시풍경에 부가된 주요
건축물이 되었다.

42
자크-제르맹
수플로,
파리
생트주느비에브
성당의 내부,
1764~90

1764년에 루이 14세가 건물의 초석을 직접 놓았다(그림41). 이 일을
위해 수플로는 화가들을 고용해 예상하고 있는 성당 입구의 모습을 거
대한 캔버스 위에 그리게 한 뒤 마치 무대장치의 하나처럼 부지 위에 세
워놓았다. 그리고 석고로 된 낮은 벽을 쌓아 성당의 설계에 따른 부지배
치를 표시하였다. 또한 캔버스 위에 그려진 중앙 입구를 통과하면 길고
높은 네이브(nave)의 환영이 펼쳐진다. 수플로는 특히 실내(그림42)를
독창적으로 만들려 했다. 처음 들어가보면 공간은 성당이라기보다 오히
려 신전 같아서 분명히 고전적인 느낌이 들지만, 그러나 더 자세히 들여
다보면 수플로가 점차 그 가치를 인식했던 중세 건축의 아이디어들을
인용하고 있는 것을 알 수 있다. 고대와 고딕이 여기서 독특하게 융합되
어 있는 것이다.

예기치 못한 이러한 융합에는 당대 건축이론의 뒷받침이 있었다. 수
플로가 성당 작업에 착수하기 불과 몇 년 전인 1753년에, 이후 신고전주
의 건축 발달에 가장 큰 영향력을 발휘한 책 가운데 하나가 출간되었다.
이 『건축론』(*Essai sur l'architecture*)의 저자는 현역 건축가가 아닌 예
수회의 마르크-앙투안 로지에 신부(Abbé Marc-Antoine Laugier,

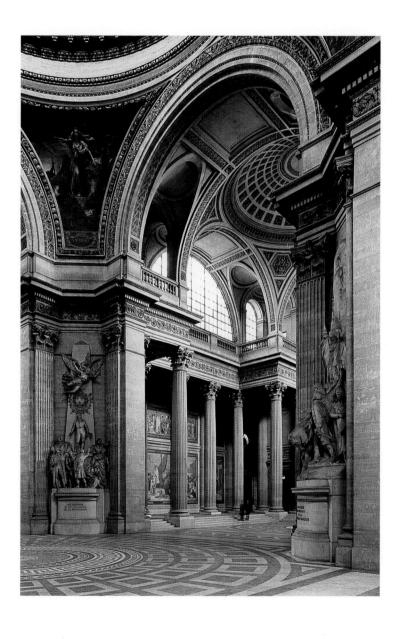

1713~69)였다. 그의 몇 가지 아이디어는 18세기 초 건축에 관한 논문들에서 찾아볼 수 있다. 그가 공헌한 바는 이러한 아이디어를 18세기의 주도적인 두 개념, 즉 이성과 자연에 근거한 일관된 주장으로 변화시켰다는 데 있다. 계몽주의 시대정신을 반영하는 로지에의 저서는 근본, 즉 건축의 기원으로 되돌아갈 것을 주장했다.

로지에의 주된 논지는 그 책의 제2판 권두화에 시각적으로 잘 요약되어 있다(그림43). 조각난 고전 양식의 기둥과 주두 위에 걸터앉은 건축의 수호신(우의적 인물)은 나뭇가지로 된 지붕을 떠받치고 선 네 그루의 나무로 된 단순한 형태의 오두막을 가리키고 있다. 그것은 구조면에서 원시적이고, 단순하고, 자연스럽다. 르네상스 이래로 널리 읽힌 건축논문의 저자인 로마의 비트루비우스는 단순한 오두막이 건축 발전의 한 과정이었음을 주장했다. 그러나 로지에는 여기서 더 나아가 그 오두막이 근대의 문맥 속에서 관련성이 있다고 주장하였다. 로지에의 권두화에 보이는 수호신의 손짓으로 보건대, 이 오두막은 단순한 관찰의 대상이 아니라 영감의 근원임이 분명하다.

계몽사상의 핵심은 이성적 탐구를 통해 기본적인 법칙과 원리에 대한 지식을 얻을 수 있으며, 정치, 종교, 미술, 그리고 그외 인간사상의 여러 분야에서 새로운 원칙들을 형성할 수 있다는 믿음이다. 이 과정에서 넓은 의미의 원시성에 대한 탐색은 중요한 요소였다.

원시성은 무엇보다도 루소가 제시한 황금시대의 단순하고 자연적인 삶을 포함한다. 즉, 이전까지 무시되었던 라파엘로 이전의 초기 이탈리아 미술에 대한 이해나 그리스 도리아 양식으로 알려진 가장 초기의 건축형태나 더 이전의 단순한 오두막에 대한 재평가가 이루어졌다. 로지에가 오두막에서 높이 산 것은 미래 건축 발전의 기초를 형성할 구조의 단순성이었다.

수직으로 서 있는 나무를 통해 우리는 기둥을 생각해낼 수 있다. 그 위에 가로로 놓인 통나무를 통해서는 상인방을 알게 되었다. 마지막으로 지붕을 이루는 기울어진 나무들은 박공에 대해서 알려준다. 모든 예술의 대가들이 이를 인식하고 있었다. 그러나 주의해서 생각해본다

43
마르크·양투안
로지에 신부,
『건축론』
제2판의
권두화,
1755,
동판화,
15.5×9.5cm

면, 하나의 생각이 이처럼 풍요로운 결실을 맺은 경우는 결코 없었다.

로지에는 각 구성 요소들이 필수적인 건축양식과 변덕스러운 생각만을 만족시키는 건축양식을 구분해야 한다고 주장하였다. 건축가가 변덕이 아닌 필연성을 자신이 지켜야 할 원칙으로 생각한다면, 그는 '절대로 이 작고 단순한 오두막을 잊어버리지 말아야' 한다.

이 영감의 모델은 필요 이상의 장식을 갖고 있지 않으며, 명확하게 정의된 수직선과 수평선들로 이루어져 있다. 로지에는 이렇듯 명확하고 순수한 형태는 초기 고전건축에서 뿐만 아니라 고딕 성당의 넓은 내부 공간에서도 찾을 수 있다고 생각했다. 그는 『건축론』에서 고딕건축의 이 특별한 장점과 실제 구조에 있어서 고전적인 오더를 결합한 이상적인 교회에 대해 상세하게 기술한다.

바로 이것이 우리가 생트주느비에브 성당 내부에서 보는 것이다. 당시 한 건축가가 주목하였듯이, 내부에는 '고딕 건축물의 구축적인 경쾌함과 그리스 건축의 순수함과 장대함'(여기서 '그리스'는 18세기에 흔히 통용된 느슨한 '고전'의 의미)이 결합되어 있다. 여기서 순수함은 독립된 기둥들과 명확히 정의된 직선의 엔타블레이처, 즉 로지에의 오두막에서 보이는 기둥과 상인방이 만들어낸 효과이다.

그리스도교에 헌정된 수플로의 생트주느비에브는 일부는 성당으로 일부는 이교도 사원으로 설계되었고, 곧바로 '생트주느비에브 사원'이라는 별명이 붙었다. 그러나 이런 분명한 모순에 대해 당대 사람들은 신경을 쓰지 않았고, 이후 신고전주의의 전개과정에서도 교회건물을 위해 점차 고전에서 영감을 구하는 경향을 보였다. 로마 제국 말기에 그리스도교가 전파될 때와 마찬가지로 이교도의 사원이 다시 한 번 새로운 종교를 위해 봉사하게 된 것이다. 수플로의 성당은 18세기 후반과 19세기 초에 나타난 이러한 흐름을 알려주는 중요한 건축물이다. 이 성당은 실제로 사원이 되었지만 수플로는 이 과정을 보지 못하고 사망했다.

루이 15세의 다른 건축 기획들 가운데 베르사유에 있는 두 건물은 특히 주목할 만하다. 베르사유 궁전은 너무나 광대해서 그 창시자, 즉 현

재 우리가 알고 있는 루이 14세도 몇 마일마다 작고 안락한 공간을 만들어 가끔씩 휴식을 취했다. 루이 15세는 베르사유 궁전의 정원 안에 작은 집을 지어 그의 애인이 화려한 궁정 생활에서 벗어나 조용히 쉴 수 있게 했다. 왕의 공식 건축가는 훌륭한 식물원으로 조성된 쾌적하고 한적한 부지 한 편에 프티트리아농(그림45)을 설계했다.

이 집을 설계한 앙주-자크 가브리엘(Ange-Jacques Gabriel, 1698~1782)은 왕을 위해 매우 많은 건물들을 지었다. 이미 파리에 있는 루이 15세 광장을 설계했고(이 광장은 혁명기에 콩코르드 광장으로 이름이 바뀌어, 현재까지도 이 이름으로 불린다), 후에 베르사유의 화려한 새 오페라하우스를 설계하기도 했다. 왕과 친밀한 관계였던 가브리엘은 왕과 함께 프로젝트를 추진하기도 했던 사실상의 궁정 건축가였다. 따라서 베르사유에 있는 퐁파두르 부인의 집은 자연히 그가 맡게 되었다.

퐁파두르 부인이 루이 15세를 설득해 프티트리아농을 지은 시기는 그들의 관계에서 말년에 해당하는 1760년대 초였는데, 이 시기에 그들은 더 이상 육체적으로 가깝지 않았고, 집도 그녀가 사망한 1764년에야 완성되었다. 따라서 프티트리아농을 사용한 사람은 그녀의 뒤를 이어 왕의 애인이 된 바리 부인이었다. 그녀 다음으로 루이 16세의 부인 마리 앙투아네트와 나폴레옹의 두번째 부인 마리-루이즈가 그 집을 사용했다.

프티트리아농은 몇 가지 형식적인 면에서 주궁(主宮)을 연상시키지만 주궁의 화려함이나 장엄함은 전혀 보이지 않는다. 왕실에서 의뢰한 것치고 건물의 정면은 매우 수수한 느낌이다. 그러나 이는 어쩌면 퐁파두르 부인 자신의 취향인 절제나 당시 왕실의 신중함을 반영한 것일 수도 있다. 장식은 창문의 세부장식 정도로 제한하여 최소화했다(그림 44). 가브리엘은 세심하게 균형을 잡고, 각 부분을 뚜렷이 구분하며, 서로 확연히 다른 파사드를 연속해서 배치하는 데 신경을 썼다. 경박하지 않은 우아함, 지루하지 않은 완벽함을 드러내는 프티트리아농은 거장의 작품이다.

가브리엘은 베르사유의 오페라하우스에서도 탁월한 능력을 보였다.

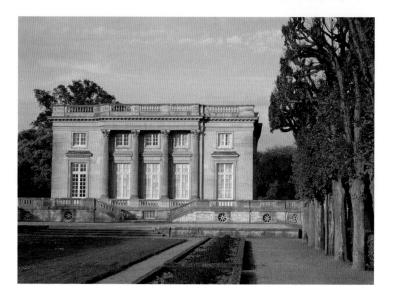

엄청나게 화려한 내부장식에 대한 당시의 찬사에 공감한 한 외국 방문객은 베르사유의 오페라하우스를 본 감격을 "프랑스 국왕의 극장을 보지 않았다면, 최대한의 비용으로 할 수 있는 것이 무엇인지 전혀 알지 못했을 것이다"라고 표현하였다. 왕과 왕실의 사적인 공연을 위한 건축물이었기에 화려한 장식과 최신 기술을 동원한 무대장치를 위해 수많은 경비가 소요되었다. 가브리엘이 이 극장에 엄청난 예산을 쏟아부었다는 것은 그가 세부장식과 풍부한 조각장식, 도금과 거울장식에서 최고가 될 수 있었음을 의미한다. 베르사유에는 오페라와 연극 공연을 위한 적당한 장소가 없었다.

천여 명의 귀족들이 시내나 궁 안에 살았으므로 왕실에 어느 정도의 오락거리는 절실히 요구되었고 심지어 필수적인 것이었다. 파리는 마차로 빨리 달려도 최소한 한 시간 반이 걸리는 거리에 있었다. 유럽에서 가장 훌륭한 극장 가운데 하나인 가브리엘의 오페라하우스가 완성됨으로써 이러한 상황은 해소되었다.

이 오페라하우스는 1770년에 완공되어 프랑스 황태자(훗날 루이 16세)와 오스트리아의 마리 앙투아네트의 결혼을 축하하는 일련의 성대한 개관 공연을 가졌다. 이 축하공연의 마지막을 위한 디자인 원본(그림46)을 보면 왼쪽에는 「발 파레」(Bal Paré) 공연을 위해 만들어진 무대가, 오른쪽에는 칸막이 좌석들이 둥그렇게 배치된 객석, 그리고 입구 로비의 장식이 보인다. 기둥과 난간으로 된 임시구조물은 금색과 은색으로 칠했고, 푸른색과 은색의 양단을 걸어 장식했다. 큐피드와 사랑을 의미하는 다른 우의적 조각과 회화 작품이 도처에 진열되었는데, 이들 작품들은 영구장식으로도 손색없을 만큼 정확한 기준에 맞추어 한 팀의 장인들이 제작하였다. 루이 15세가 오페라하우스를 새로 짓기로 결정한 때부터 완공까지 걸린 시간은 단지 22개월이었지만 그 결과는 눈부신 성공이었다.

극장이나 그밖의 오락을 목적으로 지어진 건물들은 18세기 말에 파리 전역으로 퍼져나갔다. 이런 종류의 건물은 유럽의 다른 어느 수도보다도 이곳 파리에 많이 세워졌다. 가면무도회, 불꽃놀이, 오케스트라 콘서트, 환등쇼, 기구타기, 그네타기, 시소타기, 마술사와 곡예사 등 일상의

44-45
앙주-자크
가브리엘,
베르사유,
프티트리아농,
1761~68,
위
부채꼴 채광창
아래
정원에서 본
파사드

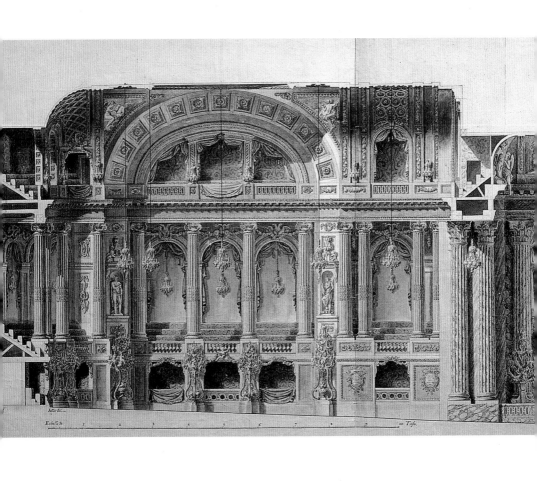

46
클로드-장-바티스트 자이예르
드 사보,
프랑스 황태자와 마리
앙투아네트의 결혼을 기념하는
1770년「발 파레」공연을 위해
준비한 베르사유 오페라
하우스의 내부,
펜과 잉크와 수채,
49×134.6cm,
브장송 시립도서관

다양한 오락거리는 헤아릴 수 없이 많았다. 이런 오락들은 중국이나 터키 또는 고전양식의 무대를 배경으로 극장, 서커스장, 오락장을 함께 수용할 수 있는 넓은 공간에서 이루어졌다. 18세기에 처음으로 오늘날의 놀이공원이나 유사한 공공오락 공간이 나타난 것이다.

이렇게 다양한 형태의 오락거리를 제공하는 수많은 파리의 장소들은 '보졸'(Wauxhalls)이라고 불렸다. 이 말은 런던에 있는 이와 유사한 장소인 유명한 복스홀 가든(Vauxhall Gardens)의 프랑스식 표현이었다. 파리의 몇몇 장소들 가운데 고전적인 이름을 갖고 있는 경우도 있었다. 아폴론 정원, 엘리제 궁(그리스 신화에 나오는 사후의 이상향), 그리고 무엇보다도 가장 유명한 콜로세움(콜리제)이 그 예이다.

샹젤리제 거리 부근의 넓은 부지를 차지한 콜리제는 1771년에 개장했다. 이 건물의 중심은 커다란 둥근 홀(로툰다)(그림47)이다. 이 홀은 유리 돔을 지탱하고 있는, 세로 홈이 파인 고전양식의 원주들로 둘러싸여 있으며, 춤을 추거나 오케스트라 음악을 듣기 위해, 그리고 무엇보다도 자신을 드러내기 위해 이곳으로 모여드는 인파들을 수용할 정도의 거대

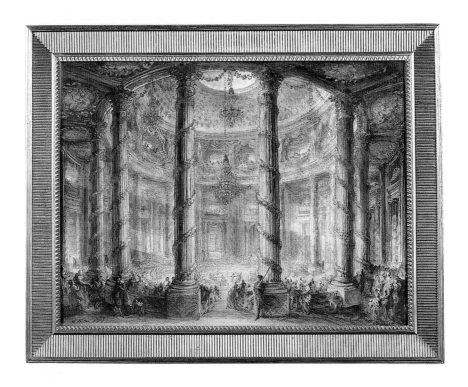

한 규모이다. 외국인들이 자주 지적하듯 파리 사람들은 과시하는 걸 무척이나 좋아했다. 이 홀 바깥으로 실내 공간과 실외의 녹지가 연이어 펼쳐졌다. 수중 스포츠를 위한 넓은 풀장과 불꽃놀이를 위한 공간도 있었다. 이 건물은 당시 사람들을 즐겁게 했고 20년이라는 짧은 기간에 폭넓은 인기를 얻었다. 콜리제는 다른 보졸처럼 내구성이 없는 재료로 지어져 곧 자취를 감췄다. 그것은 당시의 몇몇 그림에 그 흔적을 남겼고, 간간이 거리 이름으로 기억되고 있다.

프랑스에서는 미국 독립전쟁의 종식을 기념하는 대규모의 대중적인 축하행사가 있었다. 영국은 1783년 초에 신생 미연방을 승인한 후, 같은 해에 미국의 입장을 지지해왔던 프랑스와 평화조약을 맺었다. 민주주의와 자유의 수호자를 자처했던 프랑스는 자신의 라이벌이던 제국주의 전제왕정에 대한 승리를 경축했다. 루이 15세는 성공적인 자유주의 군주로 새롭게 부각되었고 이러한 이미지를 이용하여 추락하던 자신의 인기를 만회하고자 했다.

루이 15세는 이러한 목적을 가지고 파리에서 거행된 축하행사에 많은 예산을 아낌없이 지원했다. 이 행사는 파리의 건축가 피에르-루이 모로-데프루(Pierre-Louis Moreau-Desproux, 1727~93)가 맡아 주관했다. 그는 경험이 많은 디자이너로 그 전 해에 황태자의 탄생을 축하하는 축제를 위한 장식을 담당한 적이 있었고, 파리 오페라하우스를 재건하기도 했다. 1783년의 축하행사를 위해서 그는 거대한 평화의 원주를 설계했다.

이 원주를 보여주는 당시의 한 대중적인 판화(그림48)는 노트르담 성당에서 울려퍼진 '테 데움'(Te Deum, 하느님, 우리는 주를 찬양하나이다) 찬가에 이어 벌어진 화려한 불꽃놀이를 묘사하고 있다. 그 몇 해 전에는 이 원주를 장식할 고전적이고 우의적인 여러 인물들을 나열하고 축하행사에 사용할 불꽃의 종류에 대해 자세하게 묘사한 글이 출판되어 대중의 기대를 자극하였다. 투박한 판화에서도 그 행사의 놀라운 흥분을 느낄 수 있다.

홀로 우뚝 선 거대한 원주는 이제 승리를 축하하는 가장 대중적인 표현수단의 하나가 되었다. 원래 고대 로마의 기념물에서 유래한 원주는

신고전주의 건축설계에 있어서 임시 또는 영구구조물로 중요한 역할을 했다. 예를 들면 몇 년 후인 1789년에 자유에 헌정된 원주를 무너진 바스티유 감옥이 있던 자리에 세우려는 계획이 수립되었다. 그러나 급변하는 혁명기의 정치적 사건들로 인해 이 프로젝트는 실현되지 못했다.

신고전주의 시기를 통틀어 가장 거대한 건축 프로젝트 가운데 하나는 정치적 사건의 경축을 위해서가 아니라 이상주의, 소금 그리고 과세라는 불가능해 보이는 세 가지 요소의 결합으로 실현되었다. 프랑스 북동쪽 브장송에서 멀지 않은 곳에 가면 뜻밖의 울퉁불퉁한 동굴형태와 합쳐진 고전양식의 높은 주랑식 현관을 지나 아르크-에-세낭 왕립제염소의 널찍한 반원형 안뜰로 들어갈 수 있다(그림51).

언뜻 생각하기에 소금은 위대한 건축가의 상상력에 불을 지필 만한 가치가 없어 보인다(그림53). 그렇지만 18세기에는 소금이 지금보다 훨씬 더 중요한 역할을 했다. 냉장기술이 발명되기 전에 소금은 음식, 특히 생선, 육류, 치즈 등을 보관하기 위해 사용되었다. 소의 사료 역시 보존을 필요로 했다. 18세기 말에 가서야 과학자들은 가죽을 무두질하고, 도자기, 금속제품 그리고 비누를 생산하는 과정에서 꼭 필요한 소금의 사용을 일부 대체할 수 있는 화학물질을 발견하기 시작했다. 이 외에 소금은 몇몇 의약품에도 사용되었다.

대체 불가능한 소금의 용도 때문에 소금 광산의 소유자들은 '백금'으로 알려진 이 소금에서 매우 높은 수익을 올릴 수 있었다. 프랑스를 포함한 일부 정부는 소금에 엄청난 세금을 부과하며 국가 전매품으로 만들었다. 베르사유 궁의 건설을 비롯하여 프랑스 국왕들의 사치스러운 생활도 어느 정도는 소금 때문에 가능했다. 아르크-에-세낭 왕립제염소는 1773년 루이 15세의 명령으로 지어졌다. 엄격한 통제로 소금의 밀반출을 막아 많은 수입을 올리려는 목적이었다.

이 프로젝트의 건축을 담당한 클로드-니콜라 르두(Claude-Nicolas Ledoux, 1736~1806)는, 적어도 부분적으로는 실제로 건설된, 공상적 해법을 가지고 문제에 접근했다. 이 제염소는 19세기 말까지 그 기능을 유지했다. 르두(그림49)는 건축을 흥미로운 미적 경험이 일상적인 환경

48
「1783년 영국과 프랑스의 평화조약을 기념하여 벌인 1783년 파리 그레브 광장(파리 시청)의 불꽃놀이」, 1783, 동판화, 37.6×21.8cm

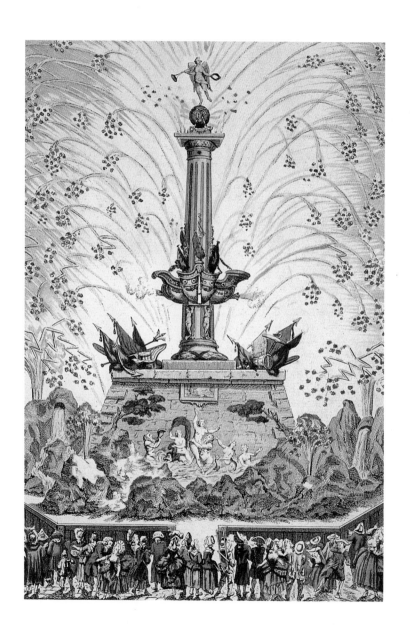

49
앙투안
베스티에,
(전에는
프라고나르의
작품으로
여겼다)
르두의 초상,
1782,
캔버스에 유채,
140×85.4cm,
파리,
카르나발레
박물관

의 일부가 될 수 있는 영역으로 고양하는 특성들을 결합하여 건축이 비현실적이면서 동시에 실용적일 수 있음을 증명해 보였다.

르두는 이미 루이 15세의 애인인 마담 뒤 바리 같이 부유하고 영향력 있는 사람들을 위해 일했을 만큼 후원자의 운이 따랐다. 파리 외곽 루브시엔에 있는 마담 뒤 바리의 시골별장 부지에 별관을 지어 완성한 뒤, 르두는 왕실 칙령으로 프랑스 동부의 소금 생산을 관리할 기술 감독에 임명되었다. 상당한 봉급을 받는 이 직책을 르두는 그저 명예직으로 간주했을 수도 있었다. 그러나 그 대신에 그는 기존의 시설유지뿐 아니라 필요하면 새로운 건물을 지어도 좋다는 계약서의 조항을 이용할 기회로 삼았다.

소금의 생산과 과세는 왕실과세총회에서 관리했다. 그 회원들은 이익을 일부 돌려받는 조건으로 국가를 위해 돈을 걷었다. 이곳의 임원 중에는 르두가 상상하고 있는 건축계획을 지지하고, 그의 자유주의적 이상에 공감하는 사람들이 있었다. 이들의 자유주의에는 당대 사회의 개혁

에 대한 희망도 있었다. 만일 이것이 정치 토론을 통해 평화적으로 성취되었다면, 이상주의가 더 공격적으로 발전하여 1789년의 혁명으로까지 나아가는 것을 막을 수 있었을지도 모르겠다.

르두는 그 혁명에는 공감하지 않았다. 그리고 루이 15세 아래서 왕실의 사치와 큰 증오의 대상이었던 왕실과세총회의 세금 징수에 연루되었다는 이유로 그는 1790년대에 개인적으로 매우 힘든 상황에 처했다. 투옥되었고, 단두대에서 처형당할 위험에 처했으며 일할 기회를 박탈당하면서, 1770년대와 80년대에 계몽주의 사상의 가장 순수한 이상에 불타올랐던 이 빛나는 생애는 슬픈 작별을 고하고 말았다. 그 세대는 자신들의 신념이 원래 의도했던 것과는 다른 방향으로 흘러가리란 걸 예견할 수 없었다.

르두가 세운 아르크-에-세낭의 개발계획에는 생산적인 노동생활을 위해 완벽한 조건을 갖춘 이상적인 도시가 포함되어 있었다(그림52). 그 프로젝트는 너무나 야심적이어서 혁명기의 정치적, 재정적인 불확실성 속에서 완전히 실현되기란 불가능했다. 그러나 마침내 실현된 일부분만 보더라도, 입구의 대담한 설계나 물이 흘러나와 소금 결정체가 생기는 항아리를 모사해 조각한 벽장식과 같은 세부 처리 등에서 그 수준을 충분히 짐작할 수 있다(그림53).

르두의 소금광산 설계는 프리메이슨 사상의 영향을 받았다. 이전의 비밀, 신비 단체에 기반을 두고 18세기 초 영국에서 만들어진 비밀결사 단체인 프리메이슨은 1700년대에 유럽 전역으로 확산되었다. 비밀단체라고 해서 볼테르, 모차르트, 괴테, 조지 워싱턴, 벤저민 프랭클린 그리고 그외 많은 지배층의 인사들이 포함된 프리메이슨 회원의 신원 공개까지 비밀에 부치지는 않았다. 비슷한 생각을 공유하는 다른 비밀단체들도 있었다.

르두도 그런 조직 가운데 하나에 속해 있었다. 프리메이슨과 다른 유사 단체들은 사교클럽 이상의 성격을 갖고 있었지만, 사교클럽으로서의 성격도 중요했다. 특히 시각미술 분야에서는 후원자가 미술가를 찾거나 그 반대의 경우를 위해 유용한 통로를 제공해주었다. 의식의 종류는 조직이나 지부마다 다양했지만 회원들은 완전한 사회 또는 유토피아의 건

설로 이끌어줄 형제애와 상부상조의 중요성에 대한 믿음을 공유하고 있었다. 프리메이슨과 다른 조직의 비밀의식은 고대 이집트와 그외 다른 출처를 뒤섞은 이국적인 도상을 사용하여, 18세기의 자유와 진보사상의 핵심 개념인 인간의 형제애라는 본질적인 유토피아니즘을 감추려는 경향을 보였다.

프리메이슨의 입회식은 하나의 루트를 따라가면서 그 안에 설치된 물과 불이라는 상징적 시련을 겪는 것이었다. 이러한 루트는 정원이나 건물을 포함하여, 18세기의 미술, 문학, 음악 등 많은 영역에서 발견할 수 있다. "여행자여, 당신의 길을 이성으로 선택하라"라는 해로워 보이지 않는 글귀가 미로의 입구에 걸려 있는 경우(독일의 뵈를리츠, 119~120쪽 참조)부터, 중앙에 있는 감독관의 집에서 끝나는 르두의 제염소 진입로에 이르기까지 이러한 예들은 다양하다.

이러한 설명이 터무니없이 들릴 수도 있겠지만, 르두의 제염소에 숨어 있는 프리메이슨 사상의 단서는 건축가 자신이 출간한 글 속에 나타나 있다. 르두는 가상의 여행자를 이용해서 독자가 예전의 소금광산을 출발해 분지, 강, 운하 그리고 다리를 지나 건축가 자신의 새로운 건물에 도달하게 한다. 이러한 요소들은 지하세계로 추락(소금광산굴)해 스틱스 강(죽은 이의 영혼을 실어 나르는 고전에서의 지하세계의 강)을 건너고 빛으로 상승한 뒤 생명의 강을 건너는 단계를 나타낸다. 이 여행 뒤에 꿈이 등장한다.

꿈속에서 르두는 멸망해가는 바빌론의 도시를 본다. 성경의 바벨탑 이야기처럼 이곳에서 철학은 더 이상 의미가 없다. 번개가 이 꿈속의 도시를 파괴하고 도시의 건축물은 재건된다. 건축은 믿음의 중심에 우주의 위대한 건축가를 상정한 프리메이슨 사상의 핵심적 이미지를 제공한다. 르두의 꿈에서 도시의 재건은 세계의 재건을 의미한다. 그리고 나서 여행자는 르두의 숙박소(설계되었으나 실제로 세워지지는 않았다)로 향한다. 이곳은 이상적인 사회에 들어갈 수 있는 자격을 갖추었다고 인정된 사람들만이 들어갈 수 있다. 그 이상적인 사회는 르두가 제염소에 건설하려던 신도시의 개념이었다.

그 도시로의 진입은 주랑 입구의 동굴을 통해서 이루어진다. 이것 역

50-51
클로드-
니콜라 르두,
아르크-에-
세낭 왕립제염소,
1775~79.
위
감독관의 사택
아래
동굴이 있는
주현관

시 감독관의 집과 마찬가지로 상징적인 루트의 끝에 세워졌다. 프리메이슨 사상의 관점에서 이 건물은 그 중심에 예배당이 있는 사원이었다. 이것은 어떤 특정 종교를 위해 설계된 것이 아니라 빛의 종교라는 좀더 일반적인 개념을 위한 것이다.

빛은 오직 제단 위에만 떨어진다. 만약 르두의 예배당이 어떤 종교적 선례와 유사하다면, 그것은 숲 속 깊은 곳에 제단을 마련하고 예배를 올렸다고 르두 스스로 묘사한 드루이드교일 것이다. 프리메이슨 단원들처럼 르두는 그리스도교나 다른 세계 종교 이전의 종교로 돌아가기를 원했다. 그는 예배당의 좌석들을 원시의 산을 상징하도록 층층으로 쌓아서 배열했다. 소금광산에서 일하는 모든 사람은 이 산 위에 함께 모여 빛의 형태로 나타나는 절대자를 경배하게 될 것이다. 이 곳에 모인 모든 사람들은 개인의 신분을 벗어버리고 프리메이슨의 형제애로 하나가 될 것이다.

현대의 독자들에게 이것은 아직도 찾아가 볼 수 있는 실제 건축물(예배당은 현존하지 않지만)에 대한 설명이라기보다는 이국적인 동방의 이

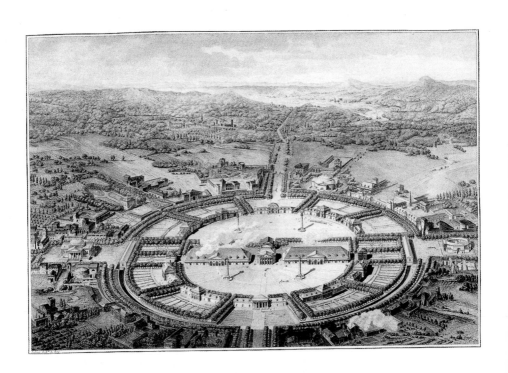

52
피에르-
가브리엘
베르토,
「르두의
이상도시
쇼의 조감도」,
1773~79,
동판화,
32.8×48.4cm

53
클로드-
니콜라 르두,
아르크-에-
세낭
왕립제염소
외벽에 결정을
이룬
소금조각의
세부,
1775~79

야기처럼 들릴 것이다. 그렇지만 미래의 유토피아를 꿈꾸는 많은 이상
주의자들은 현실과 환상 사이의 경계에 살았고 르두도 마찬가지였다.
그럼에도 그는 기본적으로 계몽주의 시대의 이성적인 인간이었고, 그의
건축형태는 신고전주의의 세계에 속한다.

그의 건축이 가진 공상적인 성격은 그가 설계한 파리의 개인주택에
서도 뚜렷하게 나타난다. 18세기에는 몇몇 개인 주택들은 대중에게 공
개되었고 여행안내책자에도 등장했다. 그 가운데 특히 유명한 곳이 텔
뤼송 저택으로 너무 인기가 많아서 입장권을 발부해야 할 정도였다(그
림54).

이 주택은 르두가 한 은행가의 부유한 미망인을 위해 1778년에서 81
년 사이에 프로방스 거리에 지은 것이다. 마담 텔뤼송은 건축가에게 많
은 재량권을 주어 파리에서 가장 독창적이고 비정통적이며 값비싼 개
인저택을 갖게 되었다. 통상적인 단철 출입문과 앞뜰 대신에 르두는 육
중한 아치형의 입구를 세워, 마차가 그곳을 통과해 나무가 무성한 정원
과, 동굴 그리고 작은 강을 지나도록 했다. 이 길은 뜻밖에도 주택 뒤편
에 있는 안뜰로 난 통로를 거쳐 주택 지하로 이어진다.

텔뤼송 저택의 새로움은 진입로만이 아니라 건축적 요소의 결합에서
도 드러난다. 정원과 저택은 거리에서 매우 잘 보였지만 이것은 르두가
자신의 삽화에서 암시한 전원적인 분위기와는 상당히 달랐다. 아치형
출입구의 비례는 반쯤 묻혀버린 고대 로마의 아치와 비슷해 밖에서 이

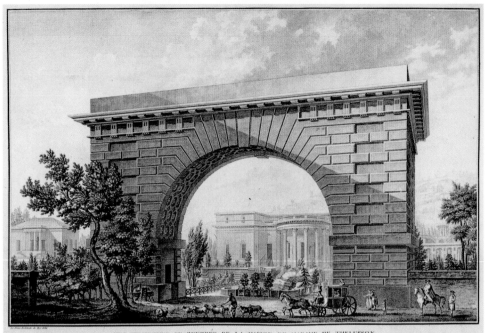

VUE PERSPECTIVE DE L'ENTRÉE DE LA MAISON DE MADAME DE THELUSSON.

저택을 바라보면 마치 구성에 세심한 신경을 쓴 그림처럼 하나의 틀을 형성한다. 이 틀 속에 드러나는 것은 울퉁불퉁한 동굴과 그 위로 솟은 뚜렷한 고전양식의 건물이 결합한 모습, 즉 신고전주의 형태가 조그만 '픽처레스크' 또는 자연적인 정원과 혼합된 모습이다. 르두의 고객은 '반은 도시적이고 반은 전원풍인' 집을 원했다. 분명히 상반되는 그녀의 두 가지 요구사항을 이 건축가가 얼마나 절묘하게 조화시켜놓을지 그녀는 조금도 상상할 수 없었을 것이다.

르두의 공상적인 설계는 동시대의 다른 프랑스 건축가 에티엔-루이 불레(Étienne-Louis Boullée, 1728~99)의 작품과 비견할 만하다. 그러나 이 건축가는 운이 나빠 그의 원대한 프로젝트 가운데 그 어떤 것도 착수되는 것을 보지 못했다. 그의 설계는 거의 과대망상에 가까운 것으로 이용 가능한 기술수준을 넘어서서 순수한 환상의 세계에 접어든 구조물들을 보여준다. 아이작 뉴턴의 기념비를 위한 설계가 대표적인 예이다(그림55, 56). 이 위대한 영국의 과학자이자 수학자는 행성의 운동

을 지배하는 법칙을 발견하고 이를 간단한 수학공식으로 표현하여 계몽주의 시대에 합리적인 사고의 모범으로 숭배되었다. 합리적인 과학 지식은 계량하고 공식화할 수 있으며, 따라서 합리적인 분석의 결과가 아닌 그리스도교나 신비주의적 세계관은 수용할 수 없다는 결론에 이르게 되었다.

뉴턴은 18세기의 상반되는 두 관점의 시금석이었다. 많은 이들에게 뉴턴은 절대적인 진리를 발견한 사람이었지만, 낭만주의자들은 그의 합리성을 공격했다. 그들은 그의 합리성이 상상력의 창조적 능력을 파괴하리라고 생각했다. 윌리엄 블레이크(William Blake, 1757~1827)는 상상력이 결여된 합리적인 물질주의의 화신이라면서 뉴턴을 혐오했다. 잘 알려진 블레이크의 그림에서 뉴턴은 컴퍼스로 지식을 측정하여 결국 그것을 가두어 버린다(그림57). 이와는 다르게 불레는 자신의 뉴턴 기념관 설계에서 가장 상상력이 풍부하고 힘이 넘치는 세기의 이미지를 보여주

54
클로드-니콜라
르두,
텔뤼송 저택의
외부,
『건축고찰』의
삽화,
파리,
1778~81,
동판화,
32.5×51cm

55
에티엔-루이
불레,
뉴턴 기념관
내부,
1784,
잉크와 워시,
39.8×64.7cm,
파리,
국립도서관

56
뒤쪽
에티엔-루이
불레,
밤의 뉴턴
기념관 외부,
40.2×65.3cm,
파리,
국립도서관

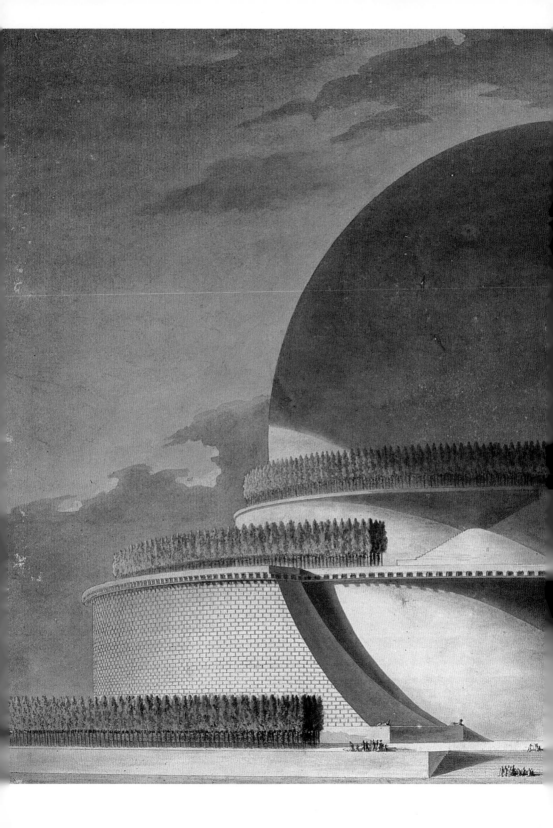

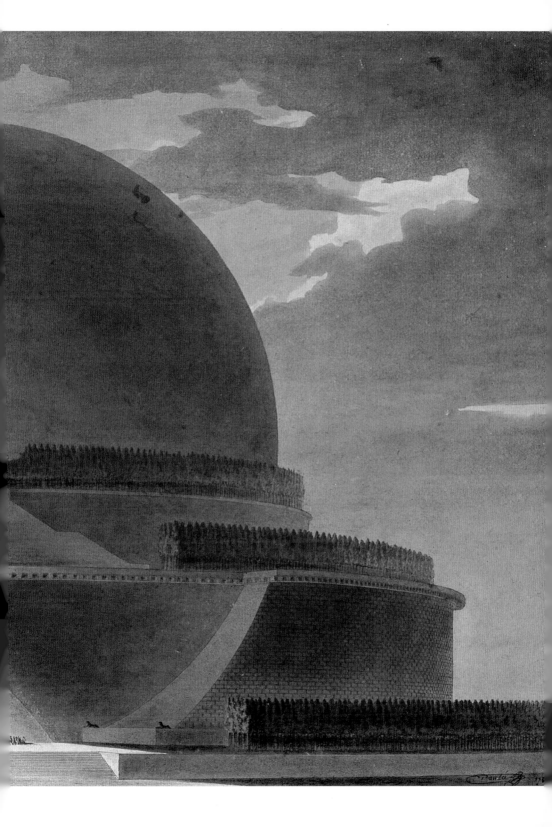

었다.

　불레는 뉴턴에게 무한한 찬사를 표한다. "숭고한 정신! 거대하고 심오한 천재! 신적인 존재! 뉴턴, 내 연약한 재능으로 바치는 경의를 받아주오!" 그는 자신의 경의를 사이프러스 나무와 꽃들이 심어진 두 개의 원형 띠 위에 놓인 거대한 구의 형태로 표현했다. 그의 드로잉에는 거대한 우주에 압도된 인간의 모습이 보인다. 외부와 마찬가지로 아무 장식 없이 삭막하게 처리한 내부공간은 낮과 밤에 맞추어 두 가지 효과를 내도록 고안되었다. 낮의 효과를 위해서 불레는 '숭고한' 인상을 줄 목적으

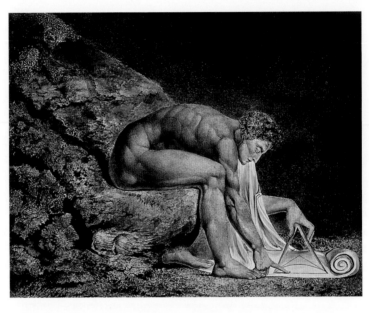

57
윌리엄 블레이크,
「뉴턴」,
1795,
채색판화에 수채,
46×60cm,
런던,
테이트 미술관

로 천장 천구의 안에 큰 램프를 매달았다. 밤의 효과를 위해서는 텅 빈 공간을 오직 구 표면에 뚫린 작은 구멍을 통해 들어오는 자연광만으로 조명했다. 이들은 오늘날의 가장 규모가 큰 천문관을 능가하는 별들의 환상, 연극적인 우주공간을 창출했다.

　불레는 '완전한 형태'로 생각한 구를 선택함으로써 과학적 지식의 두 가지 측면을 나타냈다. 밖에서 보면 그의 구는 우리의 행성, 즉 유한한 기하학적 형태이다. 안에서 보면 불레의 빛나는 천구는 하늘, 즉 그 크기에 있어 무한하지만 이제 뉴턴의 물리학에 의해 수학공식으로 이해

되고 압축된 우주이다. 전체 우주를 질서 있는 체계, 코스모스로 제시했다.

불레 디자인의 성공요체는 거의 아무 장식이 없고 자연의 그림자를 이용하도록 교묘하게 배치한 단순하고 매끈한 매스에 있다. 불레는 건축이 '강건하기'를 바랐고 그의 뉴턴 기념비에 보이는 비타협적인 엄격함으로 이를 성취했다. 특히 불레에게 친숙했을 이집트의 피라미드 같은 고대 무덤의 대담한 단순함이 놀랍도록 독창적인 작품으로 탈바꿈했다. 그의 뉴턴 기념비는 순수 기하학의 건축물이다.

그는 고대를 참조하는 데 인색한 편이다. 건축물을 지지하는 주요한 원형띠 장식은 그리스를 참고했고, 출입문 양쪽엔 이집트의 스핑크스가, 그리고 내부의 중심에는 로마의 석관이 자리하고 있다. 신고전주의 미술가들에게 너무나 중요한 세 고대문명이 모두 나타나기는 하지만 이들은 새로운 환상적인 건축에 압도당하고 있다. 그의 이상은 설계도면으로만 남았다. 그러나 시대를 앞서간 불레의 뉴턴 기념비와 그밖의 다른 건축프로젝트들은 훗날 20세기 말의 건축가들에게 영감을 주었다.

불레의 양식은 신고전주의의 한 축인 영웅적인 것을 재현했다. 또 다른 축인 우아함을 보여주는 것은 로버트 애덤의 양식이다. 애덤과 불레는 같은 해에 태어났고, 둘 다 1790년대에 사망했다. 동시대인이긴 해도 두 건축가가 신고전주의의 발전에 공헌한 바는 매우 다르다.

1758년 그랜드투어에서 돌아온 직후에 로버트 애덤과 그의 형제들은 사업을 시작했다. 여행을 떠나기 전에 이미 그들은 18세기 초 스코틀랜드의 지도적인 건축가였던 아버지 윌리엄에게 물려받은 일을 하고 있었다. 로버트에게 점차 도시와 시골에 개인주택을 설계하고 장식해달라는 주문이 밀려들었다. 이는 부분적으로 이탈리아에서 맺은 개인적인 인연 때문이었다. 공적인 주문도 받았지만 그것은 그의 주요 업적으로 볼 수 없는 것들이다.

노섬벌랜드 공작은 그가 이탈리아 여행 직후에 만난 초기의 고객이다. 애덤은 그를 위해 세 채의 집, 즉 런던 외곽의 시온, 노섬벌랜드의 안위크 성 그리고 런던의 주택을 설계했다. 공작은 수입이 엄청났고, 예술과 과학에 폭넓은 관심을 가지고 있었다(예를 들어 장인이 세부조각

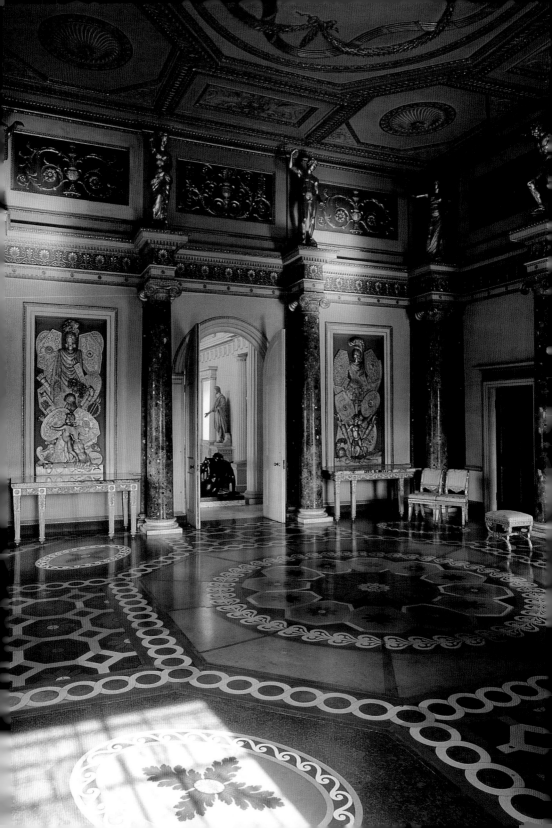

을 정확하게 하지 않으면 그것을 날카롭게 지적해낼 만큼 그는 고대건축에 박식했다).

미들섹스에 있는 시온 하우스 실내장식에서 이 건축가의 대작이라고 불리는 일련의 방들이 탄생했다. 그의 생애에서 자주 그랬듯이 그는 완전히 새로운 건물을 짓기보다 오래된 건물의 기존 구조를 안고 작업해야 했다. 그러나 이러한 제약조건은 결과적으로 그것을 무릅쓸 만큼 가치가 있는 도전이었고, 시온에서 1761년부터 착수한 작업에서 애덤은 그만의 신고전주의 양식을 만들어냈다. 그후 10년간 확장된 공작의 소유지 안으로 들어가는 출입문을 제외하면, 이곳을 방문하는 사람들은 건물 입구 안으로 발을 들여놓기 전까지 그 고전적인 장관에 대한 기대를 전혀 할 수 없었다.

입구의 홀은 대가의 겸손한 태도를 드러내듯 몇 걸음 지나 맞은편에 있는 전실의 풍부한 장식과 대조를 이루는 차가운 흑과 백의 장식으로 마감되었다(그림58). 전실은 다음에 이어지는 주실들의 전조로서 그 풍요로움은 귀족 출신 집주인의 부와 권력을 아낌없이 보여준다. 이 방의 디자인은 이 집을 짓는 동안 이탈리아에서 수입한 고대 로마의 대리석 원주를 둘러싸고 전개된다. 애덤의 친구 피라네시가 판화로 출간한 로마의 트로피를 본떠 만든 도금패널은 고전의 운치를 한층 더했다.

시온의 내부는 세부장식의 질과 다양성 그리고 색채의 사용에 크게 의존하고 있다. 때로 애덤은 특이한 비례를 가진 방도 훌륭하게 처리하였는데, 고전적 선례가 없는 비례를 가진 롱 갤러리가 가장 성공적인 예라고 할 수 있다. 그는 특히 집안의 여성들과 그들의 손님들을 즐겁게 하기 위해 새로운 방식으로 방을 디자인했다. 그는 긴 벽을 몇 부분으로 나누고 각 부분을 문과 벽난로 그리고 노섬벌랜드의 선조들과 중세 왕들의 초상화로 장식하였다(그림 59). 특별히 디자인한 가구로 마무리를 하여 애덤은 '다채로움과 즐거움을 주는 양식으로 완성된 방'을 만들어냈다.

이 방이 주는 즐거움은 대부분 애덤이 고안한 정교한 장식 패턴이 가진 다채로움에서 유래하며, 이러한 유형의 패턴은 애덤이라는 이름과

떼어놓을 수 없게 되었다. 많은 동시대 사람들과 다르게 애덤은 색채를 매우 중요한 건축요소로 생각했다. 당시 유행하던 흰색, 회색 또는 그밖의 자연스러운 색조 대신에 그는 다양한 색채를 사용하였다. 경우에 따라 엷은 톤에 깊고 풍부한 색채를 가미하길 좋아했고, 때때로 예기치 않은 색의 조화를 만들어냈다.

시온의 롱 갤러리에서 보는 애덤식의 신고전주의는 섬세하고 우아하며 쾌할하고 때때로 예쁘기까지 해서 영국과 여러 식민지, 특히 북미지역 그리고 유럽대륙에 깊은 인상을 남겼다. 이러한 그의 양식은 동시대뿐 아니라 다음 세대의 눈을 사로잡아 '애덤 스타일'이라는 말이 널리 퍼졌다.

20세기에 이르기까지 다양한 방식으로 그의 양식은 부활했고, 당대에 미친 영향력은 너무 커서 1790년대까지 영국 신고전주의 시기는, 마치 다른 건축가나 디자이너들은 그와 독립해서 존재할 수 없기라도 한 듯, 종종 '애덤의 시대'로 불렸다. 그의 라이벌이 될 수도 있었을 윌리엄 체임버스(William Chambers, 1723~96) 같은 사람은 비록 애덤과 함께 몇 년 동안 왕의 전속 건축가로 일하긴 했지만, 분명 이러한 용어의 사용에 동의하지 않았을 것이다.

애덤의 양식은 다양한 근원에서 찾아낸 고대의 모티프를 창조적으로 재활용한 것으로, 본질적으로 고전적이었다. 그가 이탈리아에 있는 동안 습득한 지식이 분명 매우 중요했는데 더비셔에 있는 스카스데일 경의 시골 별장 케들스톤 홀(그림60, 61) 남쪽 파사드 중앙에 로마의 콘스탄티누스 개선문을 재사용한 것에서 볼 수 있듯이 그는 매우 대담하게 고전고대의 요소를 차용했다. 원래의 개선문에 계단을 덧붙이고 트인 부분을 막아 창문과 벽감을 만들었으며, 재료도 바꾸었지만 개선문의 형태를 쉽게 알아볼 수 있다.

다양한 고전의 참고 자료들과 르네상스 건축장식을 응용한 몇 가지 형태 외에도 애덤은 그만이 특별히 관심을 가지는 재료를 가지고 있었다. 그는 이탈리아 국경 근처 스플리트(또는 18세기의 명칭은 스팔라토)에 있는 디오클레티아누스 황제의 무너진 궁터를 자세히 연구하였고, 귀국해서 몇 년 뒤에 고고학적 학술자료를 출간했다. 건축가들은 고전에 대

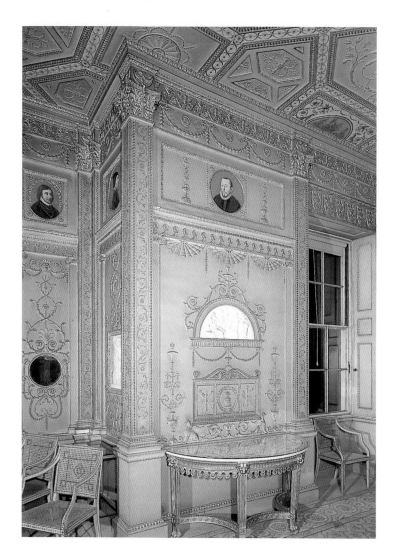

59
로버트 애덤,
시온 하우스의
롱 갤러리,
미들섹스,
1761~65년경

한 박식함을 드러냄으로써 귀족이나 지식인 그룹에게 신망을 얻을 수
있었다. 더 높은 목표를 추구했던 애덤은 이제껏 관련 논문이 출간된 적
없는 중요한 유적을 선택하는 명민함을 보였던 것이다. 로버트 우드의
책(그림29 참조)을 통해 근동지방에 있는 팔미라와 바알베크의 고전건
축을 잘 알고 있었던 애덤은 '에트루리아'의 모티프도 차용했다. 그러
나 실제로는 이탈리아의 그리스 식민지와 관련된 것을 '에트루리아' 양
식의 도자기로 오해한 것이었다. 다른 고전적 모티프와 함께 소위 '에
트루리아' 양식에 영감을 준 도자기의 색채는, 애덤이 은행가 로버트 차

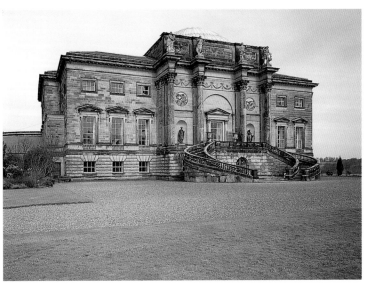

일드를 위해 리모델링한 런던 근교 오스털리 파크의 한 방에서 잘 나타 난다(그림62). 방대한 고고학적 지식의 결합은 신고전주의 양식의 발전 에 현저한 기여를 하였다.

신고전주의 양식의 발전은 애덤에 의해 전체 실내장식을 모두 포함하 기에 이르렀다. 통일된 디자인, 즉 건축과 완벽한 조화를 이루는 실내장 식이나 설비라는 개념을 그가 창안하진 않았다 하더라도, 그는 동시대 인들이나 선대인들보다도 이러한 생각을 훨씬 더 발전시켰다. 17세기 프랑스의 건축가들은 때때로 천장화, 태피스트리, 그리고 그외 다른 가 구들을 포함한 주실의 전체 모습을 통제했다.

애덤은 그러한 생각을 더 밀고나갔다. 단지 벽이나 천장의 장식만 디 자인하는 것이 아니라, 적어도 주실에서는 카펫과 가구, 심지어 작은 소품까지도 신경을 썼다. 애덤의 고객들은 그 최신의 유행을 따라가려 면 두툼한 지갑을 준비해야 했다. 각각의 주문에는 특별한 디자인 작업 이 상당량 요구되었고, 고객들은 때로, 장당 5파운드에서 12파운드(현 재의 단위로 환산하면 500파운드에서 750파운드 정도)의 비용이 드는 방대한 양의 드로잉에 대한 대가를 지불해야 했다. 그러나 이 부분에서 애덤의 회사가 유별나게 탐욕스러웠던 것은 아니고 단지 그들의 사업 거래와 관련된 내용이 다른 동시대인들보다 더 완전하게 기록되었을 뿐이다.

애덤이 설계한 데번의 솔트램에 있는 식당(그림63)은 지방의 한 지주, 존 파커(후에 보링던 경이 됨)를 위해 행한 다면적인 작업의 좋은 예이 다. 이 방은 파커가 최근에 상속받은 시골별장에서 애덤이 맡아 일한 여 러방 가운데 하나로 1760년대 말 애덤이 처음 맡았을 때는 서재로 계획 하였다. 1780년에 애덤은 그 방을 식당으로 바꾸면서 보조 테이블을 포함한 새로운 가구들을 만들고 실내장식에 어울리게 항아리와 대좌를 조각하거나 크림색, 푸른색, 흰색으로 채색하였다. 항아리는 장식적이 면서도 기능적이다. 그것에는 아연 띠가 둘러져 와인쿨러로 사용할 수 있고, 대좌는 찬장의 기능을 갖추고 있다. 양쪽 벽감은 원래 창문이었 지만 애덤이 설계를 바꿀 때 막은 뒤 모조 '에트루리아' 도자기를 놓아 두었다.

60
아브라암
루이 뒤크로,
「콘스탄티누스
개선문」,
1788년경,
수채와 구아슈,
76×112cm,
스타우어헤드,
호어 컬렉션

61
로버트 애덤,
케들스톤 홀의
남쪽 파사드,
더비셔,
1765년경~70

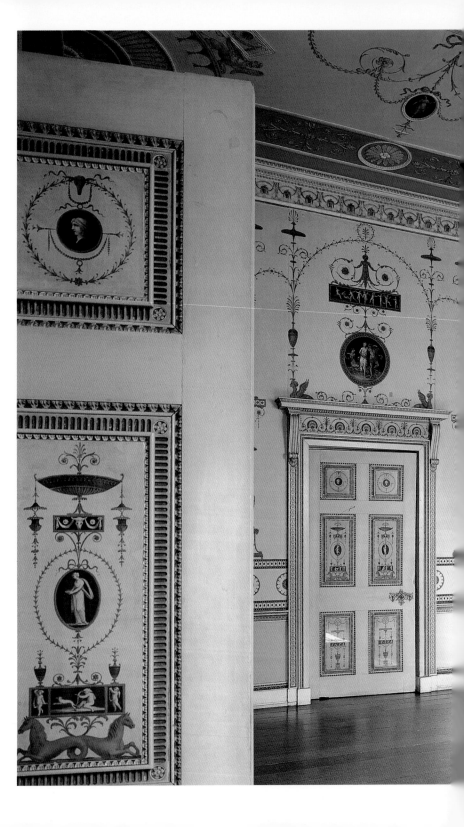

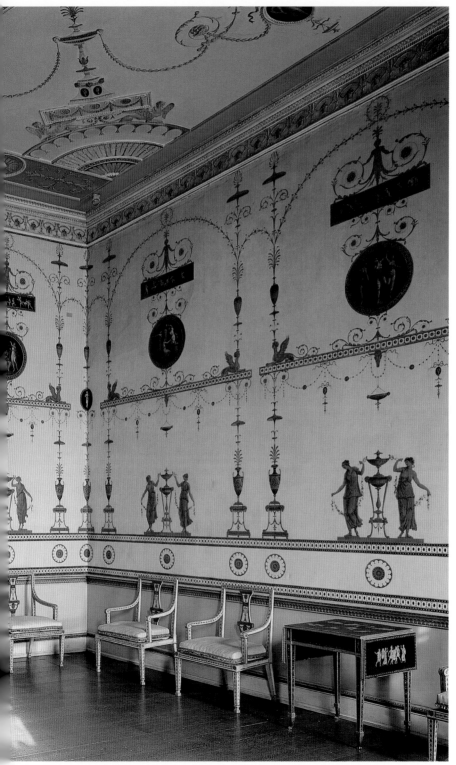

62
로버트 애덤,
에트루리아
양식의
드레싱룸,
미들섹스,
오스털리 파크,
1775~76년경

수많은 작업들이 로버트 애덤의 사무실을 거쳐갔다는 사실은 그가 재능 있는 여러 조수들을 고용할 필요가 있었다는 것을 의미한다. 또한 그는 판화, 드로잉, 조각 컬렉션을 포함한 모든 잠재적 영감의 원천을 갖춘 좋은 참고도서실을 필요로 했다. 로버트와 그의 동생 제임스(James Adam, 1732~94)는 그랜드투어 당시 수집한 건축적, 지형학적 자료들을 포함한 방대한 드로잉과 판화 컬렉션을 만들었다. 건축자료들은 그들의 작업에 가장 큰 영향을 주었으며 로버트의 표현에 따르면, "우리 근대 악마들의 상상력에 힌트를 제공했다." 드로잉 작품들은 사무실의 견습생들이 자신들의 기량을 측정해볼 수 있는 제도기술의 기준을 제공하기도 했다.

애덤 컬렉션에는 원래의 대리석 형태뿐 아니라 석고주형으로 된 고대 조각들도 있었다. 이것들은 런던에 위치한 그들의 집에 회화와 나란히 진열되었다. 애덤은 이 집을 고객들과의 상담을 위해 사용하였기 때문에 그 소장품들은 반은 공적인 성격을 띤 채 그들의 취향을 드러내는 역할을 하였다.

로버트와 제임스 애덤은 가족의 다른 구성원들과 함께 당시로서는 가장 큰 건축 사무소 가운데 하나를 설립하였다. 디자인, 드로잉, 측정, 견적 모두를 사무실 전속 직원들이 맡아서 했다. 이들 중 몇몇은 해외에서 고용되었다. 애덤 사무소는 그들의 정교한 디자인 작업, 특히 석고 공예와 장식장의 제작을 능숙하게 할 수 있는 장인 회사들에 높은 보수를 지불하며 관계를 유지했다. 또한 그들의 양식에 공감하는 화가들을 고용하여 장식적이고 조형적인 패널을 제작하도록 했다.

이 화가들 가운데 한 명이 솔트램 식당의 천장과 벽에 그림을 그린 안토니오 추치(Antonio Zucci, 1726~96)다. 그는 1781년에, 신고전주의 회화로 많은 사랑을 받았던 유명한 화가 안젤리카 카우프만(Angelica Kauffmann, 1741~1801)과 결혼해 그녀의 두번째 남편이 되었다. 솔트램의 존 파커는 그녀의 그림 네 점을 구입했다(그림64). 아마도 애덤이 서재와 함께 디자인하고 있던 커다란 사교실을 장식할 패널로 쓰기 위한 의도로 보인다. 당시 유행하던 고전 주제와 양식을 카우프만의 동시대 역사화가들이 좀더 엄격하게 접근했던 것에 비해 그녀는 더 부드

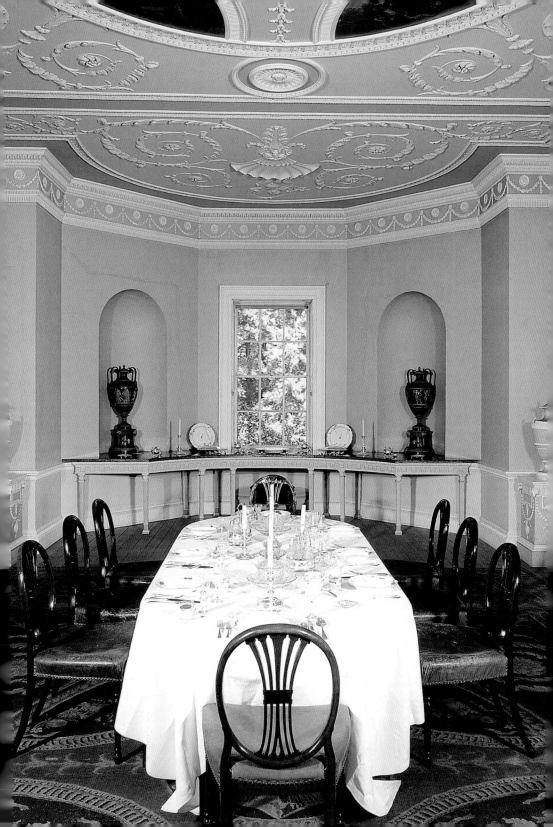

럽고 예쁘게 그렸다. 역사화가들에 대해서는 다음 장에서 논할 것이다.

화가들은 일을 로버트가 대부분의 관장하는 복잡한 조직의 일부에 불과했다. 제임스 말고도 다른 두 형제가 사업에 관여했는데, 윌리엄(William Adam, 1738~1822)은 후에 재산 투기에 관여했다가 실패했고, 존(John Adam, 1721~92)은 에든버러 사무소를 운영했다. 애덤

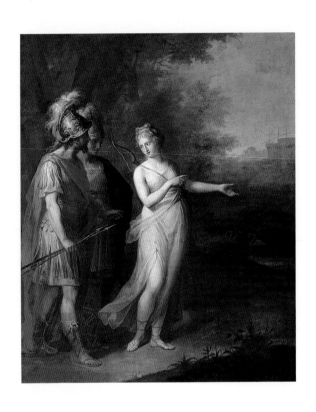

형제들은 목재, 벽돌, 연철, 석재, 치장벽토 그리고 모래 등에 사업적으로 관심을 가졌거나 관련 사업체를 소유하기도 했다. 18세기 말에 대략 2천여 명의 사람들이 여러 애덤 사업체에서 직간접적으로 일했다. 그러나 1792년 로버트의 사망 후 10년이 안 되어 애덤회사는 파산했다.

그의 고향 스코틀랜드에서 시골별장을 제외하면 로버트 애덤의 작업은 주로 에든버러에 집중되었는데, 이 도시는 후에 '북부의 아테네'라는 별명을 얻었다. 오늘날까지도 이 도시 중심지의 지배적 특징은 고전적이고, 시각적 측면에서 신고전주의의 근원과의 관계는 적절해 보인

다. 에든버러는 1767년에 지방 건축가 제임스 크레이그(James Craig, 1744~95)가 일부 기획한 신고전주의 도시계획에 따라 발전한 가장 초기의 유럽도시 가운데 하나였다. 팽창하는 인구와 혼잡하고 지저분한 환경에 대한 불만이 늘어감에 따라 18세기 중반부터 시 당국과 도시 설계자, 그리고 건축가들은 유럽의 주요 도시들 가운데 몇 곳을 개선하려 노력하였다.

계획안 가운데 몇 개는 도시 전체를 이상적인 신고전주의 도시로 재건하는 것도 있었다. 그러나 이러한 계획안들이 계획만으로 남아 있는 동안, 1800년경 몇십 년에 걸쳐 몇몇 도시들이 처음부터 새로 시작할 필요도 없이 눈부시게 변모하였다. 에든버러의 뉴타운은 19세기 초에 오래된 중세도시가 확장된 것일 뿐만 아니라 유럽에서 비교적 손상되지 않고 보존된 신고전주의 도시의 몇 안 되는 예이다.

수많은 다른 중세도시들과 마찬가지로 구시가는 마구잡이로 팽창해 거리가 매우 협소했다. 특히 에든버러의 경우 상당히 높은 공동주택들을 갖고 있었다. 도시의 귀족이 중간층을 차지했다면 상인은 그 아래층이나 위층에 사는 식으로 모든 사회계층의 사람들이 한 건물에 살았다. 이 새로운 사회계층의 혼재는 처음에는 뉴타운의 성공적인 시작을 가로막는 골칫거리였다. 왜냐하면 도시계획가에게는 난잡해 보였을 수도 있을 이러한 삶의 방식에 사람들은 이미 익숙해졌기 때문이다.

뉴타운은 스코틀랜드 호수에서 멀리 떨어진 구시가의 북쪽 미개간지에 세워질 예정이었다. 공동주택보다는 개인주택들을 넓은 거리와 큰 광장을 따라 지을 계획이었다. 상점이나 시장 또는 오락시설도 초기의 계획에는 포함되지 않았다. 그것은 구시가처럼 사회계층들이 뒤섞이지 않는 교외 주거지였다. 귀족, 법률이나 그외 다른 직업을 가진 부유한 계층 그리고 부유한 상인들이 신시가지와 광장의 거주지를 소유했고, 그보다 낮은 계층 사람들의 소유는 골목 안쪽으로 제한되었다. 새 거주지에 대한 과세가 너무 높아서 어떤 경우든 부유한 계층만이 감당할 수 있었다.

도로계획은 원래 1707년 잉글랜드와 스코틀랜드 두 나라의 합병을 나타내는 세인트조지(잉글랜드) 십자가와 그것과 교차하는 세인트앤드류

(스코틀랜드)의 대각선으로 이루어진 영국의 국기를 본떠 이루어졌으나 실제로는 구시가와 평행하게 달리는 도로망이 되었다. 세 개의 주요도로는 동쪽에서 서쪽으로 나 있다. 가장 남쪽의 거리(프린스)는 구시가와 가장 가깝고 이 거리를 접한 한쪽 부분만이 개발되었기 때문에 성까지 가로지르는 탁 트인 경관을 가지고 있다. 가장 북쪽의 거리(퀸) 역시 전원을 가로질러 바다로 열린 경관을 가지고 있었으나 두번째 뉴타운 건설 개발붐으로 부분적으로 건물들이 들어서게 되었다. 계획안의 중심축인 중앙 거리(조지)의 양끝에는 광장과 함께 그 경관의 초점이 되도록 성당을 두었다.

그러나 동쪽 광장의 성당부지는 로렌스 던다스 경이 사들여 자신의 타운하우스를 지었다. 이 집은 윌리엄 체임버스 경이 설계했다(그림65). 던다스 저택은 이 도시에서 가장 크고 우아한 신고전주의 개인주택이었다. 저택 뒤에 있던 널찍한 픽처레스크 정원에는 이제 집들이 빽빽이 들어섰지만, 이 집은 아직도 원래의 실내장식을 일부 간직한 채로 남아 있다(현재는 은행이다).

중앙 도로의 서쪽 끝에 있는 세인트조지 성당은 체임버스의 라이벌인 로버트 애덤이 설계하였지만 로버트 애덤 사후 다른 건축가가 그의 안을 수정하여 완성하였다. 이 성당은 역시 애덤이 설계한 샬럿 광장의 초점을 이루고 있으며 뉴타운 변두리에 있는 그의 등기소 건물, 그리고 구도시에 위치한 에든버러 대학에 새로 지은 그의 건물과 함께 에든버러의 도시경관에 큰 기여를 한 건물이 되었다. 애덤은 스코틀랜드의 수도를 위한 웅대한 아이디어들을 가지고 있었으나 합병의 결과로 정부 소재지가 런던 남부로 옮겨가면서 그 아이디어를 위한 새로운 명분을 찾아야 했다.

그의 가장 웅장한 계획은 주랑식 건물을 양 옆에 세운 위압적인 거리를 남쪽에서 이 도시로 진입하는 주요 출입구에 만드는 것이었다. 조금 뒤늦게 런던과 베를린에 이러한 규모로 설계된 계획안과 비교해볼 때 이는 틀림없이 유럽에서 가장 장려한 신고전주의 거리가 되었을 것이다. 그러나 애덤의 계획안은 불행히도 너무 많은 비용이 들어 실현되지 못했다.

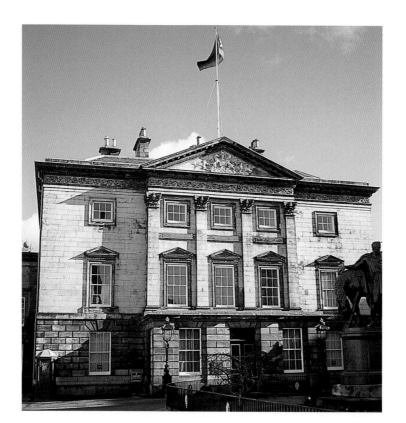

 샬럿 광장을 위한 애덤의 좀더 평범한 설계들은 6년 후인 1791년, 즉
애덤이 죽은 다음해에 추진되었다(그림66). 이때 시 당국을 대신해 그에
게 주문한 프로보스트 경은 "지나치게 장식적이지 않으면서 우아한 단
순미를 가진" 건물을 설계해달라고 요청했다. 시 당국은 애덤에게 광장
설계비용을 지불했으나 그후 주택 자체의 건설에는 개인자본이 소요되
었는데, 이는 18세기 말 점차 번창해가던 스코틀랜드 경제를 반영한다.
애초 뉴타운의 주택개발은 개성 없고 지루한 거리표정을 만들어냈다.
여기서 애덤은 샬럿 광장의 전체적인 조화 속에서 매우 다양한 표정을
불어넣을 기회를 찾았다.

 광장의 북쪽 면만이 유일하게 애덤의 원래 설계대로 완성된 곳이다.
거리에 면한 전체적인 건물의 표정은 시골별장의 그것과 같다. 양 측면
사이의 중앙부분을 원주와 박공으로 하되 집집마다 똑같은 정면 디자
인은 피했다. 19세기 초에 완성되자 샬럿 광장의 중앙정원을 양 옆으로

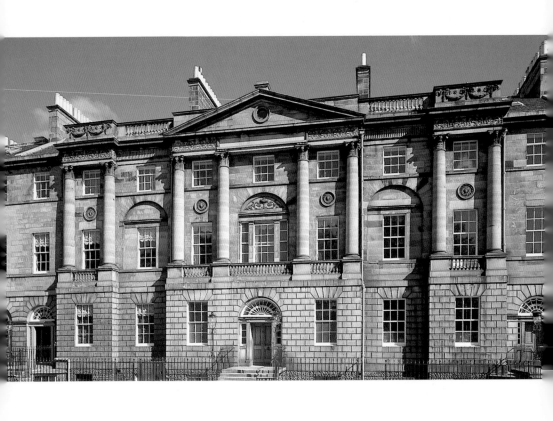

둘러싼 주택들은 에든버러 상류사회의 중심이 되었다.

애덤은 피라네시의 까다로운 성격에도 불구하고 가능한 한 그와 친하게 지내려 했다. 애덤의 말처럼 "피라네시는 가장 변덕스럽고, 흥미로운 광인"이었다. 그렇지만 피라네시는 자신의 책의 헌정용 도판에 고전 양식의 메달 위에 자신과 함께 애덤의 초상을 그려 넣었다(그림67). 판화가, 건축가, 디자이너, 고고학자, 작가, 미술상 등 피라네시는 많은 영역의 일을 했지만, 그러한 활동의 핵심영역은 언제나 고전, 특히 고대 로마였다. 그는 최근의 발굴에서 새로운 지식을 얻었고, 그 자신이 고대작품 수집을 위한 미술상과 복원가로서도 활동하는 등 고고학에도 점차 많은 관심을 가졌다.

과거 로마에 대한 지식과 이해가 증대하면서 피라네시는 로마 미술은

66
로버트 애덤,
샬럿 광장의
북쪽 파사드,
에든버러,
1791

67
조반니
바티스타
피라네시,
피라네시와
로버트 애덤의
초상,
1756,
동판화,
지름 4.5cm

대부분 그리스 미술에서 파생했다고 주장하는 학파를 공격했다. 로마 작품은 독창성이 없거나 또는 그렇게 주장되었기 때문에 그리스 미술은 분명히 우월한 위치에 있었다. 빙켈만이 이 학파의 주도적 인물이라면 피라네시는 고대 로마의 문제에 관한한 절대적인 학문적 권위를 가지게 되었다.

피라네시는 자신의 학문적 역량을 1761년 간행된 『로마인의 위대함과 건축』(Della magnificenza ed architettura de'Romani)에서 처음으로 드러냈다. 피라네시의 논지에 의하면, 로마인들은 에트루리아인들로부터 모든 예술의 '최고의 완벽함'을 물려받았고, 그 업적을 토대로 사원에서 수로에 이르는 건축과 공학 분야에서 가장 탁월한 고전고대의 작품을 성취했다. 반대로 그리스인들은 심지어 예쁜 건축물을 만듦으로써

그들이 물려받은 것을 타락시켰다(예쁘다는 것은 고대 그리스 건축의 주요한 특징이라고 할 수 없기 때문에 피라네시의 이러한 비난은 가장 이해할 수 없는 부분이다).

고전세계에 대한 피라네시의 비역사적인 평가는 증거가 전혀 제시되지 않았지만 소정의 목적인 로마 대 그리스 논쟁을 불러일으킬 수 있었다. 그의 역사 해석이 기이하긴 하지만, 오랜 기간 의심 없이 받아들여졌던 그리스의 우수성에 대한 그의 열성적인 문제 제기는 모든 것을 엄격하게 재평가해야 한다는 당시의 계몽사상과 완전히 일치한다. 피라네시는 급진적인 지적 동요의 시대를 살았고, 이는 그의 글 속에서 그대로 드러난다.

피라네시는 신고전주의 시기에 가장 호전적인 글들을 썼다. 그는 끊임없이 개성적인 표현을 요구했고, 창조적인 미술가는 한 종류의 규칙에만 얽매여서는 안 된다고 주장했다. 피라네시는 고전적인 선례, 특히 좁은 범위의 선례에 너무 많이 의존하는 것은 위험하다고 생각했다. 그는 동료 미술가들의 관점이 좀더 넓어지기를 바랐다. 1769년에 출간된 그의 말년의 책들에서 피라네시는 "몇몇 사람들이 그리스 것만을 해야 한다며 우리에게 강요하는 법칙은 참으로 너무나 부당하다"고 주장했다. 그는 자신의 최대의 적 빙켈만에게 또 다른 공격을 가한다. 피라네시는 계속해서 묻는다.

우리 천재 미술가들이 그리스가 기원이 아닌 다른 곳의 아름다움은 감히 취하지 못할 정도로 그리스 양식의 비참한 노예가 되어야 하는 것일까? 그러나 우리, 이 부끄러운 멍에를 떨쳐버리자. 그리고 이집트, 에트루리아인들이 그들의 유물에서 우리에게 아름다움, 고귀함, 우아함을 보여준다면, 다른 것을 비굴하게 베끼지 말고, 바로 이 자산을 빌려오자.

미술가는 그리스, 로마, 에트루리아, 그리고 이집트 미술에 대한 지식을 종합하여 자신의 창의성을 보여줄 수 있어야 하며, "자신을 열어 새로운 장식과 새로운 방식을 찾는 길로 나서야 한다." 그리고 누구라

도 고대유물로부터 발견할 거라곤 아무것도 남지 않았다고 생각한다면 그것은 큰 오산이다. "이 광맥은 아직 다 파헤쳐 진 것이 아니다. 새로운 파편들이 매일같이 폐허에서 나온다. 그리고 새로운 물건들이 우리에게 제시되어 미술가의 생각을 풍요롭게 발전시키고 있다."

피라네시 자신은 이렇게 과거의 조합에서 고대인들이 놀라 펄쩍 뛸지도 모를 모티프들을 끄집어내는 것에 대해 아무런 양심의 가책도 느끼지 않았다. 위의 인용구들은 그의 『굴뚝 장식의 다양한 방식』(*Diverse maniere d'adornare i cammini*)에서 따온 것이다. 이 저서에서 그는, 고대인들이 근대적인 굴뚝 형태를 가지고 있지 않음을 인정하면서, 자신의 글에서 옹호하는 고대문명을 절충적으로 혼합한 신고전주의 양식의 다양한 디자인을 제시한다. 그는 "유능한 건축가가 고대유물을 우리의 방식과 관습에 맞게 응용하여 새로운 용도를 만들어낼 수 있음을 보여주고자" 했다. 그의 몇몇 굴뚝 디자인은 당대의 취향에 맞았을지도 모르지만 어떤 것은 너무 터무니없는 선전용 작품이었다(그림69).

피라네시의 건축 프로젝트는 단 하나만 결실을 보았다. 그것은 로마에 있는 말타 기사회의 수도원 교회인 산타마리아델프리오라토의 재건이었다. 이것은 교황의 사촌으로 이 수도회의 대수도원장이면서 피라네시의 주요 후원자이기도 한 잠바티스타 레초니코 추기경의 의뢰로 이루어졌다. 수도원 앞의 광장과 문루 모두 피라네시가 설계했지만 그의 뛰어난 솜씨를 보여주는 곳은 역시 수도원 교회건물 그 자체이다.

안과 밖의 디자인 모두 신고전주의를 매우 개성적으로 해석해 몇 부분은 고전에서, 몇 부분은 16세기나 17세기에 기원을 두었다. 내부의 화려한 제단이 눈길을 끈다(그림68). 이 제단은 부분적으로는 피라네시가 모조한 고대 촛대의 하나라 할 정도로 환상적인 고대의 세부장식이 보이고, 윗부분의 일부는 17세기 교회제단의 장엄하고 화려한 형태가 다시 부활한 듯하다.

피라네시는 로마에 새로 장식한 방을 매우 좋아해 이를 판화로 출간하려 했지만 그러지 못했다(그림70). 틀림없이 피라네시는 그 유쾌한 절충주의가 자신의 취향에 맞으며, 자신은 한번도 실현해볼 기회를 갖지 못했던 내부임을 알게 되었을 것이다. 산타트리니타데이몬티(스페인 계단의

꼭대기에 있는)의 수도원에 있는 소위 폐허의 방은 두 유명한 수학자 페레 르 쉬외르와 페레 자퀴에르를 위해 피라네시의 프랑스인 친구인 샤를-루이 클레리소(Charles-Louis Clérisseau, 1721~1820)가 건립하였다. 이 방은 여전히 남아 있지만 원래의 가구는 남아 있지 않다. 건축가의 도면과 당시의 글이 원래의 모습이 어떠했는지 더 잘 보여준다.

이곳에 들어서면 당신은 시간의 파괴를 견뎌낸 고대의 파편들로 가득한 사원의 내부를 볼 것이다. 궁륭과 벽의 일부는 떨어져나갔고, 낡아빠진 임시구조물이 지탱하고 있다. 이 구조물 사이로 빛이 들어오는데 마치 태양광선을 위해 길을 놓은 듯하다. 빛의 효과는 기교적이면서 충실하게 완벽한 환영을 자아냈다. 그 효과를 증폭시키려는 듯 모든 가구들이 그곳에 있다. 침대는 풍부하게 장식한 물그릇이었고, 벽난로는 여러 가지 파편들을 조합한 것이었고 책상은 손상된 고대 석관이었으며, 테이블과 의자는 코니스(엔타블레이처의 상부) 파편과 거꾸로 놓인 주두였다. 이 새로운 종류의 가구들을 지키고 있는 충실한 관리자인 개조차도 도자기의 파편 속에 있었다.

책장 속의 책 역시 이러한 환영의 일부였다. 그 중엔 뉴턴이라는 제목의 책도 있다. 아마도 이 방의 주인이 그에 대해 가진 특별한 관심을 암시하는 듯하다. 이성이 가장 중요한 것일지 모르지만 그것이 실제의 책장을 놓을 공간조차 없는 방에서 매일 향수 어린 환상 속에 빠지고 싶어하는 수학자들의 바람을 막지는 못했다.

폐허의 방은 현실도피의 한 방식이었다. 시골의 은거지 역시 마찬가지였다. 엄격하고 숨막히는 도시생활에서 벗어나 여름별장을 찾는 것은 오랫동안 특권층의 관행이었다. 개화된 후원자로부터 여름별장을 주문받는 것은 건축들의 꿈이었다. 1773년에 러시아의 예카테리나 대제가 상트페테르부르크 근처 차르스코예셀로에 있는 그녀가 가장 좋아하는 여름별장 부지에 '고대' 양식의 집을 세워달라는 주문을 했을 때 클레리소도 틀림없이 그러한 생각을 했을 것이다. 그녀는 정원이 있고, 넓은 방보다는 친밀감이 드는 방이 있는 아담한 집을 원했다. 클레리소가 요령

없이 거대한 신고전주의 양식의 궁전을 설계해 보이자 그녀는 이를 거부하고 다른 외국인 건축가인 찰스 캐머런(Charles Cameron, 1745년경~1811)에게 그 일을 맡겼다. 그는 영국출신으로 1774년경 러시아에 도착했다. 고전주의자로서 그의 신용은 나무랄 데 없었다. 최근(1772)『로마의 목욕탕』이라는 2절판 책을 출간하기도 했다. 그의 작품은 그의 새로운 조국에서 많은 사랑을 받았다. 그는 예카테리나 여제와 다른 왕실 가족들을 위해 일하면서 러시아에 40년 동안 머물렀다. 그가 여왕의 총애를 받은 이유는 여왕이 자신의 글에서 밝혔듯이 그가 "고대를 자양분으로 자란 위대한 디자이너"였기 때문이었다.

1780년부터 차르스코예셀로에 지은 건축물은 러시아 신고전주의 양식의 중요한 최초의 예이다. 이 양식은 예카테리나 후계자들의 후원으로 19세기 초까지 유행했다. 최소한 러시아의 서부에서, 특히 상트페테르부르크의 개발과 새로운 시골별장의 건립에서 보듯 러시아에서 주류가 된 신고전주의 양식은 18세기 초 표트르 대제 이래로 꾸준히 진행된 러시아의 서구화를 상기시키는 시각적인 기념물이었다. 이 서구화는 삶의 문화적인 측면뿐만 아니라 군사적이고 경제적인 측면까지 변모시켰다.

예카테리나는 그녀의 18세기 선조들과 마찬가지로 프랑스와 문화적 연대감을 크게 느끼고 있었다. 캐머런은 프랑스인은 아니었지만 그의 실내장식 양식은 클레리소나 로버트 애덤과 비슷했다. 예카테리나는 한 편지에서 캐머런에 대해 다음과 같이 썼다. "나는 이곳에 애덤 형제의 작품들을 모두 가지고 있다네." 예카테리나가 너무 크고 호화스럽다고 생각한 차르스코예셀로의 18세기 초 궁전에 캐머론은 친밀한 소규모의 방을 여러 개 지었고 갤러리와 목욕실, 실내, 그리고 비할 데 없이 화려한 마노 파빌리온을 첨가했다(그림71). 마노의 알록달록한 색깔과 공작석의 풍부한 초록색이 원주와 벽을 장식하였고, 주두와 주초는 청동으로 주조하였다. 도자기로 된 장식판은 벽장식을 위해 웨지우드 회사로부터 수입하였다. 벽은 전체적으로 고대작품에서 본뜬 화환과 꽃줄로 정교하게 장식하였다. 이 가운데 일부는 클레리소의 디자인을 캐머런이 응용한 것이다.

신고전주의 양식의 이 시골별장을 둘러싼 정원은 당시 유행하던 픽처

레스크 또는 '영국식' 양식으로 디자인되었다(제4장 참조). 예카테리나는 볼테르에게 "한마디로 나의 식물에 대한 열성을 영국 취향이 장악했소"라고 썼다. 건축과 정원에서 이런 식으로 혼합된 양식을 선호한 사람이 유럽대륙에서 예카테리나 혼자만은 아니었다. 독일 데사우 근처 뵈를리츠의 전원부지에 또 다른 예가 있다.

후원자와 건축가이기보다는 친구 사이로 유럽 전역을 함께 여행한 독일 안할트-데사우의 젊은 공작 프란츠와 그가 후원하는 프리드리히 빌헬름 폰 에르트만스도르프(Friedrich Wilhelm von Erdmannsdorff, 1736~1800)는 각각 18세와 22세의 나이(1781)에 데사우의 궁정에서 처음 만났다. 이 만남은 에르트만스도르프의 장래에 결정적으로 중요한

71
찰스 캐머런,
차르스코예셀로의
마노 파빌리온 대형
홀을 위한 디자인,
1782~85,
펜과 잉크와 수채,
36×61cm,
상트페테르부르크,
에르미타슈
박물관

영향을 미쳤다. 궁정관리에서 전업건축가로 그의 이력이 바뀌었기 때문이다.

그는 도제수업을 통해서가 아니라 1760년대 초에 세 번에 걸쳐 유럽을 여행하며 건물과 고대 유적들을 공부하는 것으로 건축가 수업을 시작했다. 이 가운데 두 번의 여행에선 공작과 동행하여 이탈리아, 프랑스, 잉글랜드와 스코틀랜드를 여행했다. 에르트만스도르프는 이탈리아에 머무는 동안에 공작의 관광에 동행하곤 했던 빙켈만과 정기적으로 만나는 등 신고전주의의 지도급 인사들과 친교를 맺었다. 에르트만스도르프는 피라네시와도 친해져서 후에 피라네시가 판화작품을 그에게 헌

정하기도 했다. 로마에 있던 클레리소와도 알고 지냈으며, 나폴리에서
는 윌리엄 해밀턴 경의 도자기 컬렉션을 직접 보기도 했다. 그는 파이
스툼과 더 멀리 시칠리아 섬까지도 여행했다. 따라서 데사우에 정착할
무렵의 그는 18세기의 관점에서 볼 때 건축가로서의 교육을 잘 받은 셈
이었다. 이후 그는 공작이 잇따라 의뢰한 주문에 전념할 수 있었다. 공
작은 특히 프랑스와 잉글랜드의 새로운 철학적, 예술적 사상들에 공감
한 계몽주의자였고 따라서 그의 건물과 정원에는 당시의 유행이 반영
되었다.

　에르트만스도르프가 공작으로부터 받은 주요한 주문은 슐로스뵈를리
츠로 1769년에서 73년 사이에 여름별장으로 지어졌다. 이것은 독일에
세워진 최초의 신고전주의 양식의 건물 가운데 하나로 에르트만스도르
프가 이 새 건물의 아이디어를 로마와 팔미라의 고대유적에 대한 자신
의 지식(직접적이든 간접적이든)과 얼마나 능수능란하게 결합해놓았는
지를 보여준다. 주요 방들의 정교한 장식은 로버트 애덤의 양식과 매우
흡사하며, 거의 모든 가구는 영국에서 수입하였다. 이 영국적 특성은,
유럽대륙에서 픽처레스크 양식으로 조성된 가장 초기의 예라 할 수 있
는 공원까지 확장되었다. 이곳에는 유명한 루소의 무덤이 있는 에르므
농빌의 포플라 섬이 재현되어 있어 공작이 찬미했던 루소에 대한 경의

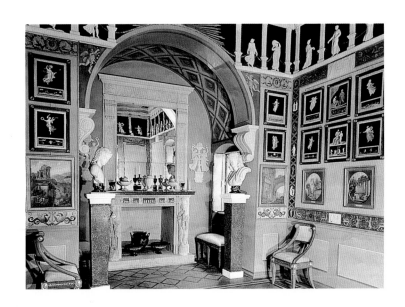

를 드러내고 있다.

후에 에르트만스도르프는 이 풍경정원에 플로라 신전, 베누스 신전, 빌라 해밀턴 같은 일련의 고전주의 양식의 작은 건물들을 추가하였다. 이 가운데 마지막 건축물(그림72)은 나폴리 근방 윌리엄 해밀턴 경의 한 집을 모델로 설계한 것으로 신고전주의 취향을 나타내는 매우 아름다운 건물이다. 내부에는 고대 그리스의 '클리스모스' 의자(곡선의 등받이와 다리로 된)를 모방한 의자들을 배치하고, 벽은 헤르쿨라네움에서 나온 춤추는 인물들과 고대 폐허 유적지의 풍경을 모사하거나 웨지우드 회사의 장식판으로 장식하였다.

뵈를리츠에 있는 공작 소유의 드넓은 토지는 상당 부분 신고전주의 시대를 요약하고 있으며, 18세기 말에 신고전주의 양식이 독일의 취향에 확고하게 자리잡았다는 사실을 보여준다. 그리고 이 양식은 다음 세대에서 더욱 확고하게 뿌리를 내린다.

신고전주의는 가장 젊은 공화국이 선호한 양식이기도 했다. 미합중국은 1783년 영국에서 독립한 뒤 입법부를 위한 새로운 본부 건물들의 건립에 착수했다. 이 건물들은 새로운 시대의 상징이었으며 고대 로마로 거슬러 올라가는 공화국의 이상은 그들이 직접 선택한 라틴어 이름, 즉 캐피털(capitols, 주의회의사당) 속에 스며들어 있다. 캐피털은 한때 주피터 신전이 있었던 로마의 카피톨리노 언덕에서 따온 것이다.

최초의 캐피털은 로마 신전의 영향을 받았는데, 이것이 건축적 형태로 미국에 처음 모습을 보인 곳은 버지니아 주의 리치먼드였다. 토머스 제퍼슨(Thomas Jefferson, 1743~1826)은 독립한 지 겨우 2년 만에 자신이 자라나 주지사로 있었던 버지니아의 주의회의사당 설계를 맡길 건축가를 찾아보라는 요청을 받았다. 1785년까지 그는 벤저민 프랭클린의 뒤를 이어 프랑스 공사로 파리에 있었다. 제퍼슨은 오랜 기간 건축에 관심을 갖고 있었다. 그는 1760년대 말에 버지니아 몬티첼로에 있는 자신의 집을 개수하기도 했고 비록 성공하지는 못했지만 후에 오늘날 백악관으로 더 잘 알려진 워싱턴의 새 대통령 관저를 위한 공모전에 응모하기도 했다. 1874년부터 자신에게 가장 규모가 큰 건축적 모험이었던 리치먼드의 새 버지니아 대학교를 설계, 건축하였다.

72
프리드리히
빌헬름 폰
에르트만스도르프,
빌라 해밀턴,
뵈를리츠,
1795~96

주의 공공건축청은 제퍼슨에게 "우아함과 위엄을 경제성과 결합"한 의사당 건물을 요청했고 그는 클레리소에게 도움을 구했다. 제퍼슨은 의사당 건물을 이미 신전의 형태로 생각해두었고 클레리소는 프랑스 남부 님에 있는 유명한 고대 로마 신전에 대한 책을 출간했었다. 잘 보존된 이 메종 카레 신전은 버지니아 주의회의사당 건물의 모델이 되었다. 제퍼슨이 "세상에서 가장 완벽하고 가치 있는 고대 유적"이라고 생각한 것이 대서양 반대편으로 건너와서 새로운 18세기 공화국의 기능에 봉사하게 된 것이다.

경제적인 이유로 이 버지니아의 건물은 원재료인 돌이 아니라 벽돌과 치장벽토, 그리고 나무로 지어졌다. 그러나 이 점이 버지니아 풍광 속에 우뚝 솟아 있는 이 로마식 신전의 존재, 새로운 미국의 대담한 생각, 이후의 의사당 건물이나 공공건물들에 미친 큰 영향을 약화시키지는 못했다. 유럽의 신고전주의는 동시대 사람들에게 외관상 너무 영국적이라는 인상을 준 이전의 식민지 영토, 언덕 진 전원의 교외에 소개되었다. 이후의 건축개발들로 제퍼슨의 원래 생각을 파악하기는 어렵지만 신대륙에 막 도착한 영국 건축가 벤저민 헨리 러트로브(Benjamin Henry Latrobe, 1764~1820)가 1790년대 말에 그려놓은 것(그림74)과 같은 당시의 드로잉들을 보면 최초의 모습을 가늠해볼 수 있다. 18세기 말에 벤저민은 제퍼슨의 격려 덕택에 재빨리 미국의 주도적인 신고전주의 건축가로서 입지를 굳히게 되었다.

버지니아 의사당의 로툰다는 버지니아 의회가 공적 자금의 사용을 찬성한 바 있는 조지 워싱턴의 공식적인 초상(그림73)을 안치하기 위해 설계되었다. 당시 미국의 어느 조각가도 그처럼 중요한 주문을 맡을 능력이 없다고 여겨졌기 때문에, 그것은 프랑스의 선두적인 신고전주의자 장-앙투안 우동(Jean-Antoine Houdon, 1741~1828)에게 맡겨졌다. 제퍼슨은 워싱턴에게 우동이 유럽에서 가장 훌륭한 조각가이며 그가 워싱턴의 실물을 모델로 작업하기를 고집한다고 말함으로써 조각가 선정에 큰 역할을 하였다.

이 때문에 1785년 우동은 미국으로 건너와 마운트버논에 있는 워싱턴의 자택에서 흉상을 제작하였다. 처음부터 워싱턴은 근대식 복장을 원했

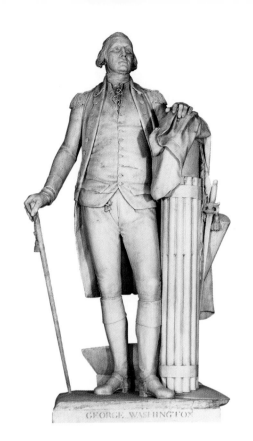

73
장-앙투안
우동,
「조지 워싱턴」,
1788,
대리석,
높이 189cm,
버지니아,
리치먼드의
주의회의사당

으며 대리석 작업의 마무리 단계에서는 최고사령관의 유니폼을 입었다.
워싱턴과 마찬가지로 제퍼슨 역시 "고대의상을 입은 근대인은 가발을 쓴
헤라클레스만큼이나 조롱거리"라 생각했다. 그러나 우동은 이상화된 워
싱턴의 이미지를 나타내려고 토가를 입히려는 생각을 했다. 마지막 완성
작에 남아 있는 농업과 권위를 상징하는 쟁기와 파스케스(fasces, 막대기
다발 속에 도끼를 끼운 고대 로마 집정관의 권위를 나타내는 표지—옮긴
이)에서 이러한 초기의 생각을 엿볼 수 있다. 우동은 나중에 몇몇 복제
흉상에서 워싱턴을 고전의상을 입은 모습으로 나타내기도 했다.

　파리에 있는 동안에도 제퍼슨은 새로운 미국을 위한 또 다른 중요한
일로 분주했다. 미의회는 미국 독립전쟁 중에 공을 세운 장교들에게 메
달을 수여하기로 의결했다. 워싱턴의 메달로부터 시작된 이 프로젝트는
파리에서 제퍼슨이 메달의 디자인과 설계에 대한 감독권을 넘겨받고 난
이후에야 실현되었다. 메달의 엄격한 고전적 이미지는 우동의 워싱턴

이미지에 대한 제퍼슨의 생각과 일치했다.

그렇더라도 이 메달들 가운데 가장 고전적인 것은 파리에서 제퍼슨의 전임자였던 프랭클린이 오귀스탱 뒤프레(Augustin Dupré, 1748~1833)에게 주문한 것이었다. 그는 나중에 제퍼슨의 메달 세트 「미국의 자유」 일부(그림75)를 주조하기도 했다. 메달의 뒷면에는 아기 헤라클레스가 요람 속에서 뱀을 죽이는 장면이 있다. 젊은 미국을 상징하는 그는 미네르바(프랑스)가 사자(영국)를 제압하는 것을 지켜보고 있다. 라틴어 인용구는 "용감한 아이가 신들을 돕는다"는 의미이다. 앞면에는 자유의 여신이 깔대기 모자와 함께 그려져 있는데 이 이미지는 초기 미국 동전에 다시 등장한다.

새로운 미국이 시급히 마련해야 했던 것 중에는 대통령 관저를 포함한 공공 관저도 있었다. 제퍼슨은 1801년 대통령으로 선출되기 전인 1792년에 당시 대통령인 워싱턴에 의해 새로운 정부소재지 개발을 감독하도록 임명된 선정위원들이 기획한 워싱턴 의사당 공모전에 출품한 경

력이 있었다. 당시 당선작은 이민자인 아일랜드 건축가 제임스 호번
(James Hoban, 1762년경~1831)의 것이었다.

워싱턴의 국무장관으로서 제퍼슨은 새 연방수도의 건축개발에 적극
적인 관심을 보였다. 그는 건물이 국가의 경제상황에 맞지 않게 겉만 번
지르르하지 않을까 우려했다. 그러나 한편으로 가장 뛰어난 최신 프랑
스 건축의 특성들을 반영하길 원했다. 선정위원들은 그보다 더했다. 그
들은 보르도의 장인들을 고용하길 원했으며(혁명기의 프랑스는 미국이
아닌 유럽과 전쟁 중이었다), 대통령 관저는 "위대한 생각, 공화정의 검
소함, 그리고 저열한 정신의 양식인 경박함을 배제한 절제된 자유에 부
합하는 진정한 비례의 우아함"을 보여주어야 한다고 주장했다.

그렇지만 출품작들은 질과 상상력 모두에서 이 아름다운 이상에 맞지
않았다. 미국민들은 거의 응모하지 않았고 제퍼슨 자신은 영향력 있는
16세기의 선례인, 비첸차에 있는 팔라디오의 빌라 로톤다를 응용한 실

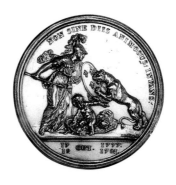

망스러운 안을 익명으로 제출하였다. 당선자인 호번은 사우스 캐롤라이
나의 찰스턴에 정착하여 그곳에서 신고전주의의 전개 양상이 전혀 반영
되지 않은 본질적으로 18세기 초의 설계로 비교적 성공한 건축가였다.
제퍼슨은 호번이 설계한 건물에 입주한 뒤 그것을 현재의 모습으로 바
꾸는 데 큰 역할을 하였다.

그는 러트로브를 공공건물 감독관으로 임명하였다. 그가 세운 열주와
주랑식 현관으로 건물은 보다 당당한 느낌이며 더 낫고 더 최신의 건축적
취향을 반영하였다(그림76). 한 주의 수수한 주거지로 출발한 건물이 새

로이 발전하는 역동적인 국가의 대통령에게 적합한 집으로 변모했다. 오늘날 백악관은 모든 신고전주의 건축물 가운데 가장 친숙한 건물이다.

3

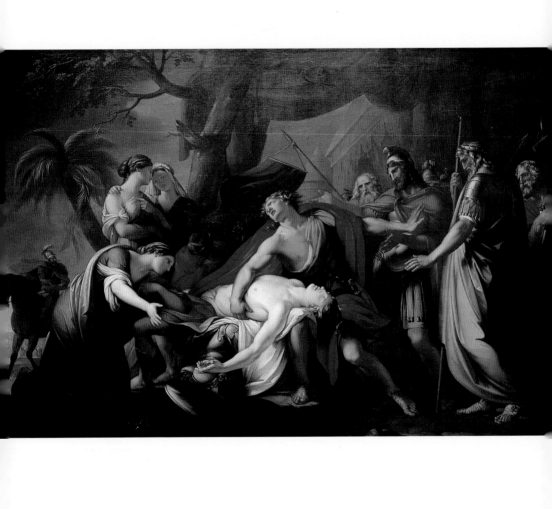

스코틀랜드 북부의 지주 제임스 그랜트 오브 그랜트 경은 1760년 당시 로마에 거주하던 영국 화가 개빈 해밀턴(Gavin Hamilton, 1723~98)에게 대형작품을 주문했다(그림77). 합의한 주제는 호메로스의 『일리아스』의 한 장면이다. 화가의 말에 따르면 「파트로클로스의 죽음을 비통해하는 아킬레우스」를 감상자에게 '내적 만족감'을 주는 연민을 유발하도록 제작했다. 후원자는 흡족해했고, 300파운드(오늘날의 3만 파운드 또는 약 4만 5000달러에 해당)라는 거금을 기꺼이 지불했다.

그토록 값비싼 미술작품에서 연민을 유발하는 것이 왜 그렇게 매력적인 일로 간주되었는가라는 의문에 대해서뿐만이 아니라 그랜트 경이 선택한 그림의 주제에 대해서도 약간의 설명이 필요하다. 이러한 질문들을 통해 우리는 18세기 회화관의 핵심에 다가갈 수 있다. 이때의 회화는 미적 기준만이 아니라 영웅적 덕목이나 연민 같은 도덕적 주제를 통해 지적인 요구까지 만족시켜야 했다. 역사화가 신고전주의 화가들의 캔버스를 지배했으며, 그 주제는 먼 과거의 고전에서부터 동시대에 일어난 사건들까지 다양했다. 화가들이 그들의 주제를 찾아 광범위한 시대를 넘나들었기 때문에 여기서는 그들의 그림을 연대순보다는 주제별로 살펴볼 것이다(책의 말미에 있는 연대기에서 시기별 개관 참조).

해밀턴은 회화에서 신고전주의 양식의 선구자였다. 일반 화가들과 달리 그는 글래스고에서 대학을 다닌 뒤 그림공부를 시작했고 로마에 정착해 생애의 대부분을 보냈다. 이곳에서 그는 로마의 문화활동을 이끄는 등대 역할을 했고, 폭넓은 친교를 맺었으며, 이탈리아에서 가장 성공한 외국인 화가 가운데 한 명이 되었다. 그의 역사화는 매우 잘 팔렸다. 비록 그의 고객이 주로 작품을 직접 주문한 사람들이었지만 말이다. 때때로 그는 초상화를 그리기도 했고 또한 고고학자가 되어(이 역시 화가

77
개빈 해밀턴,
「파트로클로스
의 죽음을
비통해하는
아킬레우스」,
1760~63,
캔버스에 유채,
252×391cm,
에든버러,
스코틀랜드
국립미술관

로서는 이례적인 일이다), 자신이 발굴한 조각품이나 옛 명화를 판매하기도 했다. 여러 가지 면에서 그는 흥미로운 인물이었다.

「파트로클로스의 죽음을 비통해하는 아킬레우스」는 호메로스의 트로이 전쟁 이야기에서 가장 애통한 장면이다. 두 사람은 훌륭한 전사이자, 연인이며, 전쟁의 영웅이었다. 파트로클로스가 죽자 아킬레우스는 말할수 없는 슬픔에 빠졌다. 그의 슬픔은 나중에 분노로 바뀌었고, 자신의 격분을 트로이 장수 헥토르의 시신에 퍼부었다. 그는 헥토르의 시신을 전차 뒤에 달고 트로이의 성벽을 내달렸다. 영웅주의와 열정에 관한 호메로스의 이야기는 영원한 테마를 다룬 세계에서 가장 훌륭한 시문학의 하나였고 현재도 그러하다. 무엇보다도 그 이야기는 유럽문명의 토대가 된 그리스 문화에 관한 것이었다. 해밀턴에게 역사화를 의뢰한 후원자들이나 동시대 사람들은 호메로스의 시구를 잘 알고 있었고, 그것에 즉각적인 반응을 보였다.

해밀턴은 1760년대 초에 『일리아스』의 다른 장면들 외에 아킬레우스의 분노를 그린 작품도 제작했다. 그는 이 그림들을 정확하게 복제할 뛰어난 판화가를 물색했다. 이렇게 제작한 판화들로 그는 유럽에서 명성을 얻었다. 1780년대에는 호메로스의 주제와 관련된 일련의 작품을 제작해 그의 명성은 절정에 달했다. 이 작품들은 부유한 보르게세 공작이 로마 변두리에 있는 자신의 저택인 빌라 보르게세의 방 하나를 장식하기 위해 의뢰한 것이었다. 해밀턴의 대형 유화뿐 아니라 다른 이탈리아 조각작품까지 이 방에 있는 모든 작품의 주제는 헬레네의 이야기였다.

해밀턴은 항상 심각한 주제를 선택했다. 셰익스피어 문학에 나온 장면을 그린 유일한 작품에서도 그는 『코리올라누스』라는 고전을 배경으로 벌어지는 역사적 사건을 골랐다. 그가 이렇게 밝은 주제보다 우울한 주제를 선택한 이유는 예술과 도덕이 매우 밀접한 관계에 있다는 당시의 생각 때문이었다. 현대미술의 문맥에서 볼 때 우리에게는 퍽이나 낯선 이러한 관계는 18세기 회화의 중요한 부분을 이해하기 위해 극복해야 할 가장 큰 장애물일 것이다.

샤프츠버리 백작 3세가 쓴 18세기 초의 철학적 저술들은 도덕에 대한

이러한 생각들을 널리 유포시키는 데 가장 결정적인 영향을 끼쳤다. 그는 아리스토텔레스의 『시학』으로 돌아가서 훈육이 쾌락보다 더 고상하며 눈보다 정신이 먼저 만족해야 한다는 논지를 전개했다. 예술 일반에 대해 말하면서 그는 다음과 같은 질문을 제기한다. "누가 외적인 미에 탄복할 수 있겠는가? 그리고 곧 내면으로 돌아가지 않는다면, 무엇이 가장 진실되고, 본질적인가?" 그는 자신의 글을 "현세에서, 그리고 다가올 후세에서 미술을 고양시키고, 덕목을 증진시키기 위한 노력"으로 간주했다.

따라서 샤프츠버리는 미술가는 단순히 방관자로서 논평을 하는 것이 아니라 사람들의 행동에 긍정적인 영향을 끼치는 사람으로서 사회에서 적극적이고 중요한 역할을 한다고 보았다. 시인, 음악가, 그리고 미술가들에게 영감을 주는 "가장 즐겁고, 매력적이며, 감동적인" 주제는 "실생활과 열정"에서 나온 것이며, 여기엔 "아름다운 감수성, 고귀한 행동, 등장인물의 변화, 그리고 인간정신의 조화와 특성들"이 포함된다.

샤프츠버리의 전체 이론은 1711년에 처음 출간된 『특성』에 상세히 기술되어 있다. 얼마 후 그는 자신의 철학을 실제 미술에 적용한 에세이를 펴냈는데, 여기서 그는 「헤라클레스의 심판」이라는 주제로 그림을 그리는 방법을 효과적으로 보여주었다. 이 주제는 전통적인 것으로 덕의 여신과 쾌락의 여신 사이에서 어떤 대안을 선택해야 할지 고민하는 헤라클레스를 다룬다.

샤프츠버리에 따르면 헤라클레스를 여신들과 얘기하는 모습이 아니라 '숙고하는 영웅'이 생각에 잠긴 느낌을 강조하기 위해 조용한 모습으로 그려야 한다. 샤프츠버리는 쾌락이 덕에게 지기 시작하는 순간을 선택했다. 이것은 "헤라클레스의 최종 결정, 그리고 전제와 억압에서 인류를 구하기 위해 덕의 인도 아래 고생과 역경으로 가득 찬 삶에서 그가 취한 선택"을 보여주기에 가장 좋은 순간이었다.

샤프츠버리는 계속해서 그가 주문하여 자신의 에세이 첫 페이지에 복제한 「헤라클레스의 심판」을 가지고, 그의 상상의 화가에게 어떤 식으로 구성을 잡아야 하는지 세부적으로 설명한다(그림78). 덕은 아테네의

수호여신이며 예술과 전쟁의 여신이기도 한 팔라스 아테나(Pallas Athena)를 닮아야 한다고 샤프츠버리는 말한다. 덕의 여정이 '고되고 험난하다'는 것을 강조하기 위해, 덕의 여신의 한쪽 발은 "거칠고 가시가 돋친 땅 위로 오르는 듯한 행위"를 취하면서 앞으로 내밀어야 한다. 배경은 산만해선 안 된다. 건축물이나 "풍경 따위에 공을 들인 장식은" 눈에 거슬릴 뿐이다. 샤프츠버리의 기본 원칙은 "역사화에 등장하는 것이 무엇이든, 행동에 꼭 필요한 것이 아닌 한 재현에 방해가 되거나 정신을 어지럽게 할 뿐이다"라는 것이다.

78
파올로 드 마테이스,
「헤라클레스의 심판」,
1712,
캔버스에 유채,
옥스퍼드, 애슈몰린 박물관

샤프츠버리의 원칙은 명확하고 뚜렷하다. 그러나 이 원칙들은 창조성을 방해하는 제약으로 보일 수도 있다. 그러나 후에 조슈아 레이놀즈(Joshua Reynolds, 1723~92) 경이 왕립미술원의 강연에서 말했듯이 원칙은 "재능이 없는 사람에게만 구속일 뿐"이다. 여기에 후에 낭만주의가 촉발한 논쟁의 핵심이 있다. 원칙을 받아들일 것인가? 거부할 것인가? 신고전주의자들은 대부분의 경우에 그것을 받아들였다.

해밀턴의 「파트로클로스의 죽음을 비통해 하는 아킬레우스」와 샤프츠버리의 철학은 모두 도덕에 대한 관심을 공유하고 있다. 해밀턴은 역사적으로 정확하게 묘사하기 위해서 고전의상을 가급적 최대한으로 재현하려고 노력하였다. 호메로스가 기술한 그리스 역사의 초기에 대해서는 고고학적 증거물이 남아 있지 않았기 때문에 해밀턴은 그가 아는 가장 초기의 고전의상을 인물들에게 입혔다.

호메로스 이야기를 다룬 또 다른 회화에서 배경으로 건축물이 필요하게 되자 해밀턴은 18세기 중반에 알려진 가장 초기의 건축양식인 도리아 양식을 사용했다. 그렇지만 호메로스의 시대에 그것은 사실상 너무 모던한 것이었다. 18세기 전반기의 안일한 이전 세대들이 보여준 역사에 대한 변덕스러운 태도를 참을 수 없었던 신고전주의 화가들에게 역사적 진실성을 확보하려는 이러한 노력은 매우 중요했다. 니콜라 푸생(Nicolas Poussin, 1594~1665)이나 다른 화가들이 17세기 회화에 표현한 적격(適格, decorum) 개념을 반영하는 진정성에 대한 새로운 관심을 드러내는 예들은 많다.

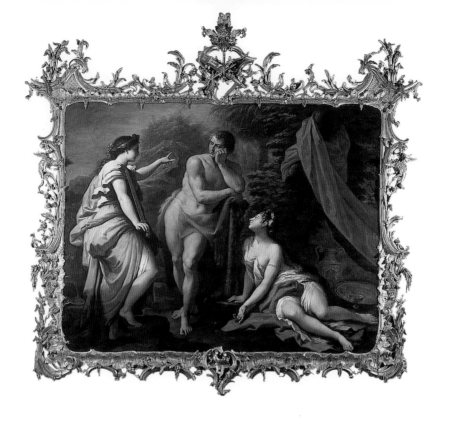

푸생은, 「이집트로의 피신」이라는 그림을 그리는 경우, 화가가 중동지방의 의상과 풍경에 특별한 관심을 기울여야 하며, 언제인지도 모르는 일반적인 유럽의 이미지를 만들어내서는 안 된다고 주장했다. 많은 신고전주의 회화는 이와 유사한 생각을 보여준다. 그리고 푸생은 18세기 중반 고전에 관심을 가졌던 미술가들에게 많은 영향력을 행사했기 때문에 양식적으로도 신고전주의의 첫 세대들에게 영향을 미쳤다. 그들은 영감을 얻기 위해 고전고대를 바라보았으나 그것은 17세기 고전주의자들의 눈으로 걸러진 것이었다. 해밀턴의 「아킬레우스」에는 로마의 저부조 패널과 푸생의 작품(그림80)의 영향이 똑같이 드러난다. 18세기 중반에 다시 부활한 고전주의는 그 초창기에 한 세기 이전의 선배들이 불어넣은 활력을 이어받았다.

역사적인 정확성을 기하려는 노력은 해밀턴의 「아킬레우스」보다 더 철저하게 이루어질 수 있었다. 보다 정교한 배경묘사는 대가의 작품에

79
벤저민 웨스트,
「게르마니쿠스의
유해를 들고
브룬디시움에
도착한
아그리피나」,
1768,
캔버스에 유채,
164×240cm,
뉴 헤이번,
예일 대학교
미술관

역사성을 부여하는 한 방법이었다. 런던의 만찬모임에서 이루어진 요크의 대주교 드루몬드 박사와 최근에 그곳에 도착한 미국인 화가 벤저민 웨스트(Benjamin West, 1738~1820) 사이의 대화에서 이러한 기회가 생겨났다.

벤저민 웨스트는 그랜드투어의 경험이 있었다. 그는 이탈리아에 있는 동안 개빈 해밀턴과 친교를 맺었고 새롭게 부상하던 신고전주의의 다른 주요 인물들도 만났다. 25세가 되던 1763년에 웨스트는 런던에 정착했고 남은 생애 동안 영국에 거주하였다. 몇 년 뒤에 벌어진 이 만찬 식탁

에서 나눈 대화의 결과로 웨스트는 첫번째 역사화 제작 주문을 받았다. 그는 이미 장래가 촉망되는 초상화가로서 명성을 쌓던 중이었으며 또한 몇 점의 역사화를 그리기도 했다.

그러나 이 주문으로 웨스트는 영국에서 가장 중요한 신고전주의 화가의 한 사람, 조지 3세가 가장 좋아하는 화가, 그 시대 가장 많은 수입을 올린 화가, 그리고 왕립미술원의 원장으로서 장래의 입지를 굳혔다. 그의 경력은 신고전주의 시기의 가장 훌륭한 성공신화를 보여

준다.

드루몬드 박사는 로마의 역사학자 타키투스가 기술한 내용 가운데 비극적인 장면을 웨스트가 그려주길 바랐다. 그리고 아그리피나가 남편 게르마니쿠스 카이사르의 유골을 안고 지금의 브린디시인 이탈리아 남부 브룬디시움 항구에 내리는 구절을 읽어주었다(그림79). 게르마니쿠스는 티베리우스 황제의 사촌이자 양자였다. 티베리우스 황제는 게르마니쿠스가 자신의 라이벌이 될지도 모른다는 두려움 때문에 게르마니쿠스가 동지중해 원정길에 올랐을 때 그를 독살할 계략을 꾸몄다. 부당한 죽음과 헌신적인 아내로 결말을 맺는 이 쓸데없는 의심과 배신의 이야기는 18세기의 감성을 자극했다.

아그리피나의 이야기는 비극적이지만 억제된 슬픔을 보여주는 예로서 개빈 해밀턴을 포함한 여러 신고전주의 화가들이 주제로 다루었다. 아그리피나는 신고전주의 시기 회화와 조각에 무수히 등장했던 슬픈 과부, 동시대적일 뿐 아니라 역사적이고 신화적이기도 한 과부들 가운데 한 명이다. 유골단지를 끌어안거나 기대어 훌쩍이는 여인은 장례용 보석, 장례식 초대장, 그리고 무엇보다 교회기념비에 많이 사용되는 이미지였다. 이러한 이미지는 고결한 관람객의 마음에 당시 바람직한 상태라고 생각했던 '유쾌한 멜랑콜리'라는 감정을 불어넣었다.

웨스트는 타키투스의 이야기에 적합한 장면을 그리기 위해 로마의 항구 브룬디시움을 재구성하려고 했다. 남부 이탈리아에 대한 고고학적인 증거가 부족했으므로 그는 고대 로마에 대해 자신이 가지고 있는 지식을 이용하고 스플리트의 유적에 대한 로버트 애덤의 책에 실린 삽화도 참고했다. 결과적으로 이 그림은 1760년대에 그려진 가장 야심찬 역사적 재창조의 하나로서, 정확성 또는 적격이라는 신고전주의 이상의 표본이 되었다. 웨스트는 어떤 시기의 역사화든 그 장면을 현재 가진 지식이 허락하는 한 정확하게 재현해야 한다고 믿었다. 역사화가는 어느 정도 학자여야 했다. 이러한 접근방식은 역사적 정확성이 요구될 때 현대의 영화나 TV 제작이 구사하는 방식과 닮았다. 클로즈업 촬영은 모든 세부적인 면의 정확성을 필연적으로 요구한다.

80
니콜라 푸생,
「게르마니쿠스의 죽음」,
1626~28,
캔버스에 유채,
148×198cm,
미니애폴리스
미술연구소

이류화가의 손에서 역사화는 정확한 재창조를 위한 무의미한 연습이 되어버릴 수 있었다. 신고전주의 시기와 그 이후에 이러한 종류의 회화는 엄청나게 제작되었다. 그러나 훌륭한 화가들은 이 명백한 한계들을 초월하였고, 레이놀즈의 비유를 다시 들자면 그것이 단순한 구속만은 아니었다.

이탈리아 남부에 도착한 아그리피나의 엄숙한 태도에는 그녀의 감정상태가 드러나지 않는다. 기다리는 군중들조차 격렬한 슬픔을 보이지 않는다. 빙켈만이 옹호했던 그러한 절제는 「아우구스투스와 클레오파트라」(그림81) 같은 사적인 만남의 장면에까지 이어졌다. 이 그림은 빙켈만의 친구이자 그가 동시대 최고의 미술가 가운데 한 명이라고 생각했던 독일의 화가 안톤 라파엘 멩스(Anton Raphael Mengs, 1728~79)가 그린 것이다.

멩스의 「아우구스투스와 클레오파트라」는 헨리 호어가 월트셔 주 스타우어헤드에 있는 자신의 시골별장을 위해 주문한 작품이다. 이곳에서 호어는 자신의 땅을 개발하고(제4장 참조) 미술 컬렉션을 만들었다. 멩스가 이 그림을 위해 선택한 문학자료는 고대 그리스의 전기작가 플루타르크가 쓴 그 유명한 『영웅전』이었다. 과거 고전시대의 역사적인 인물들에 대한 이 전기는 18세기에 그들을 이해하는 토대였다. 마르쿠스 안토니우스의 전기에서 선택한 이 장면은 그의 사망 직후의 이야기이다. 로마의 함락을 열망하던 이집트 공주 클레오파트라와의 이성을 잃은 사랑은 로마 역사에서 가장 잘 알려진 이야기이다. 플루타르크에 따르면, 안토니우스가 죽자 그의 라이벌이자 적인 아우구스투스가 그녀를 방문하였다. 외견상 그것은 조문이었다.

81
안톤 라파엘 멩스,
「아우구스투스와 클레오파트라」,
1760~61,
118×83cm,
스타우어헤드,
호어 컬렉션

그녀는 그때 평복차림으로 긴 소파에 무심히 누워 있었다. 그러나 그 정복자가 방으로 들어섰을 때, 그녀는 겉옷 한 벌만을 걸친 채로 황망히 일어나 무릎을 꿇었다. 머리는 헝클어졌고, 목소리는 떨렸으며, 눈은 푹 꺼져 있었다. 그러나 희미하게 남아 있는 그녀의 여전한 우아함이 그녀의 우울한 기색 위로 언뜻 내비치는 듯했다.

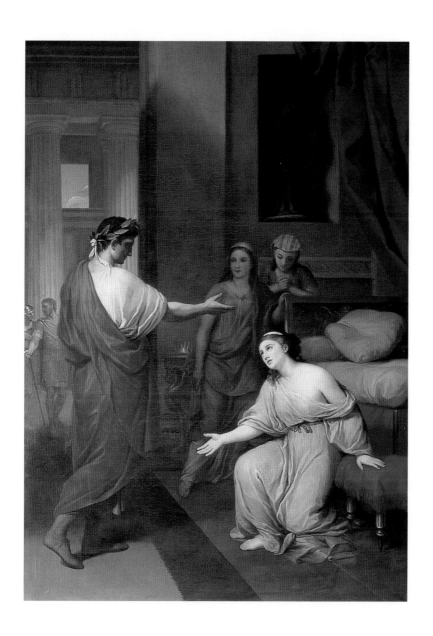

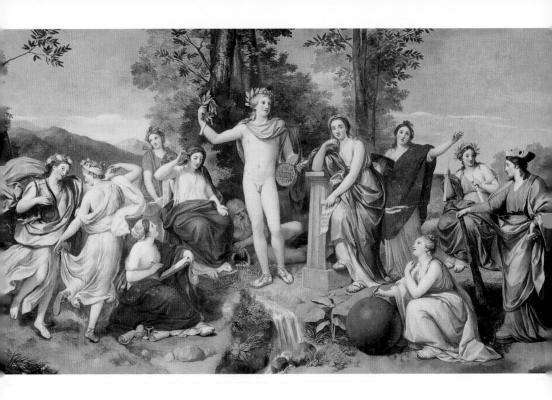

이 긴장된 순간은 극적이면서도 고요하다. 그리고 이후 클레오파트라의 환멸과 자살에 대해 잘 알고 있는 독자는 승리자와 패배자의 이 만남을 한층 더 통절하게 느낄 것이다.

맹스는 로마에서 이 그림을 제작한 시기에 빙켈만의 후원자인 알바니 추기경이 늘어나는 고전고대 컬렉션을 진열하기 위해 지은 새 빌라의 천장 프레스코화도 제작했다. 천장 중앙부분의 그림으로 가장 적절한 주제는 뮤즈에 둘러싸인 아폴론의 모습을 보여주는 「파르나수스」였다 (그림82). 예술의 수호신 아폴론를 선택한 것은 알바니 자신의 역할을 암시하기 위한 것이었다. 측면의 작은 원형 공간에서 맹스는 통상적으로 쓰던 원근법적 환영주의를 이용해 인물들을 아래에서 올려다본 것처럼 묘사하였다. 그러나 중앙의 그림은 마치 벽화와 같은 느낌이 들게 했다. 이 같은 방식은 정교한 원근법이 없는 구성을 만들어냈고, 이는 최근 헤르쿨라네움에서 발견된 벽화를 연상시켰다.

맹스는 가능한 한 17세기나 18세기 초 선배들의 작품과 다른 천장화를 그리려고 했던 것 같다. 전체적인 구성은 헤르쿨라네움과 상관없

83
조제프-마리
비앵,
「큐피드 상인」,
1763,
캔버스에 유채,
95×119cm,
퐁텐블로 성
국립미술관

지만, 왼쪽의 춤추는 인물의 표현은 틀림없이 그곳에서 발견된 벽화를 참고로 한 것이다. 1760년대 초에 제작되었고, 개빈 해밀턴의 호메로스 연작과 정확히 동시대의 작품인 빌라 알바니 천장화는 가장 초기의 신고전주의 작품에 속한다. 그렇지만 멩스의 천장화는 해밀턴의 작품들과 달리 그랜드투어에 오른 여행자들이 자주 방문한 빌라에 있었고 따라서 새롭게 태동하는 양식을 가장 확실하게 보여주는 작품이 되었다.

천장화와 호어의 주문을 완성한 직후인 1761년에 멩스는 에스파냐 카를로스 3세의 궁정화가로 일하기 위해 로마를 떠나 마드리드로 향했다. 그는 1769년까지 그곳에 머물다가 로마로 돌아왔다. 그가 가장 활발히 작업한 곳은 이탈리아였다. 마드리드로 떠나기 전 10년 동안 그는 로마 문화생활의 중심에 있었다. 그리고 그의 작업실에는 그랜드투어의 많은 여행자들뿐 아니라 젊은 외국인 화가(웨스트를 포함하여)들이 몰려

82
안톤 라파엘
멩스,
「파르나수스」,
1760~61,
프레스코,
3×6m,
로마,
빌라 알바니

들었다.

　로마에 있는 동안 그는 『미에 관한 사색』(*Gedanken über die Schönheit*)이라는 책도 썼다. 이 책은 1762년에야 출간되었는데 유럽 여러 나라의 말로 번역되어 멩스가 빙켈만과 공유했던 미학 원리들을 전파하는 데 도움을 주었다. 둘은 그리스 취향에 대한 책을 공저할 계획도 있었으나 실현하지는 못했다.

　고대 로마 벽화를 재해석한 작품 가운데 가장 잘 알려진 것은 1763년 파리에 전시되었던 프랑스 화가 조제프-마리 비앵(Joseph-Marie Vien, 1716~1809)의 「큐피드 상인」이다(그림83). 비앵은 아카데미아 에르콜라네세가 그 전 해에 출간한 판화를 토대로 이 작품을 제작했다. 그러나 그가 참조한 벽화는 헤르쿨라네움이 아니라 그라냐노 근처의 유적지에서 나온 벽화였다(그림84). 이 벽화의 구성은 신고전주의 미술가들에게 인기를 끌었던 것으로 도자기, 텍스타일, 석고장식 등 수없이 많은 형태로 재현되었다(그림212 참조).

84
큐피드 상인,
『에르콜라노의
고대유적』
제3권의 삽화,
1762,
동판화,
23×32cm

그러나 비앵의 그림은 판화를 그대로 베끼지는 않았다. 판화와 정반대인 구도 말고도 여러 가지 세부와 배경이 달랐다. 판화에서 자극을 받은 그는 단순한 모작이 아닌 고전의 정신이 깃들인 새로운 작품을 만들어냈다. 이것은 숨은 도덕적 메시지 없이 직설적으로 이야기를 전달하는 매력 넘치는 작품이다. 이 작품은 신고전주의 양식이 막 태동하던 초기의 신고전주의 역사화의 조금 가벼운 측면을 보여준다. 그러나 이후부터 엄숙함과 가벼움은 함께 나타난다.

신고전주의 시대에 후자의 측면을 보여주는 가장 인기 있던 고전 신화의 주제는 드로잉 예술의 기원과 관련 있는 것이다. 이 이야기는 코린트의 한 소녀가 그녀의 애인이 없는 동안 그를 영원히 기억하기 위해 벽에다 그의 실루엣을 그렸다는 내용이다. 신고전주의 미술가들에게 이 사랑의 이야기는 매우 중요한 의미를 가지고 있었는데, 그 이유는 그것이 미술의 가장 초기 발전단계에서 윤곽선의 중요성을 강조하고 있기 때문이다. 이미 빙켈만의 논의에서 살펴보았듯이 신고전주의 시기에 고대미술의 가장 중요한 특성은 윤곽선이라고 생각했다. 그리고 그러한 특성은 흔히 「코린트의 소녀」「드로잉의 발명」과 같은 제목의 회화나 삽화에서 가장 잘 드러났다. 인물초상을 윤곽만으로 그린 이런 종류의 드로잉은 가장 간단하면서 대중적인 형태로 신고전주의 시기에 만들어진 수많은 실루엣 그림(무광택의 검은 물감으로 칠하거나, 종이를 오려낸)의 바탕이 되었다. 코린트 소녀 이미지는 유럽전역에 걸쳐 직업 미술가와 아마추어 모두의 작품에서 쉽게 찾아볼 수 있다.

조지 3세의 아내 샬롯 여왕(Queen Charlotte, 1744~1818)은 평생 그림을 그렸다. 그녀의 딸도 엄청난 양의 그림을 그렸다. 드로잉은 남성이든 여성이든 아마추어에게 매력적인 예능이었다. 샬롯 여왕은 꽃과 풍경, 그리고 인물을 주로 그렸다. 인체를 그리는 방법을 배울 때 강사는 그녀에게 인체를 형성하려면 기하학의 원리를 사용하라고 가르쳤다. 그 결과로 나온 그림이 「드로잉의 발명」(그림85)이다. 해부학의 관점에서 보자면 인물들은 비례가 잘 맞지 않고, 뚜렷하지도 않다. 그렇지만 이 드로잉은 후원자로서 상당한 영향력을 갖고 있는 아마추어 미술가가 고

전에서 가장 인기 있는 장면의 하나를 선택하여 직접 신고전주의 양식을 시도해본 흥미로운 예를 보여준다.

18세기 후반 프랑스에서는 왕실가문의 일원들이 왕실의 많은 주거공간을 장식할 작품을 제작할 수 있는 재능 있는 미술가들을 물색했다. 젊은 세대에서 가장 전도유망한 화가 가운데 한 사람이었던 자크-루이 다비드(Jacques-Louis David, 1748~1825)도 그 대표적인 인물이다(그의 초기 제단화인 「생로슈」에 대해서는 이 장의 뒷부분에서 논의할 것이다). 그 결과로 왕실이 주문한 작품이 「호라티우스 형제의 맹세」(그림86)이다. 이 작품은 유럽에서 다비드 생전에 그의 명성을 확고히 굳히는 역할을 했을 뿐 아니라 모든 신고전주의 작품 가운데 가장 잘 알려진 이미지의 하나가 되었다.

다비드(그림87)에게는 스스로 주제를 선택할 수 있는 재량권이 있었다. 그는 영웅주의와 애국적인 자기희생이 결합된 사건을 선택했다. 호라티우스는 기원전 7세기에 로마 제국에 살았던 세 쌍둥이 형제였다. 당시 로마는 국경지대에서 일어난 빈번한 가축공격으로 이웃한 알바 제국과 전쟁을 치를 상황이었다. 이 갈등을 해소하기 위해 양쪽 국가는 끝까지 싸워 승부를 가릴 세 명의 용사를 선출하기로 합의했다. 다비드는 그림에서 호라티우스 삼형제 중 하나가 알바를 대표해서 뽑힌 한 전사의 누이와 결혼했고, 반대로 이들 중 한명이 호라티우스 형제의 누이와 결혼한 결과로 빚어진 복잡한 감정을 무시했다. 대신 다비드는 최종 승리자가 되는 호라티우스 형제에 초점을 맞추어 그들이 아버지 앞에서 맹세를 하는 장면을 연출했다. 다시 말해 다비드는 책과 연극(피에르 코르네유의 1640년작 「호라티우스」 같은), 그리고 심지어 발레를 통해 당시 사람들에게 잘 알려진 고전 이야기를 그 자신의 목적에 맞게 각색한 것이다.

그의 구성을 지배하는 것은 미래의 영웅적 행동을 예견하는 맹세의 순간이다. 지나치게 굳은 자세로 그룹을 이룬 도전적이고 자신감 넘치는 남성들은 불가피한 상황에서 체념을 의미하는 고개 숙인 모습의 여자와 아이들과 뚜렷한 대조를 이룬다. 한쪽은 능동적이고 다른 한쪽은 수동적인 두 부분 모두 절제된 모습이다. 남자들은 소리지르지 않으며 여자

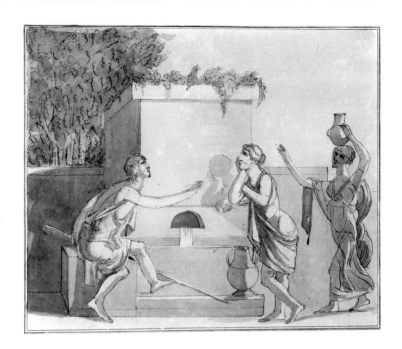

85
샬롯 여왕,
「드로잉의
발명」,
연대미상,
펜과 붓, 잉크,
25.3×30.6cm,
윈저 성,
왕실 컬렉션

들은 울지 않는다. 격렬한 감정은 표출하는 것보다 암시하는 것이 더 낫다. 이것이 바로 빙켈만이 고전미술의 가장 중요한 특성이라고 했던 그 절제이다.

「호라티우스 형제의 맹세」를 위해 그린 초기의 드로잉을 살펴보면 그가 이러한 절제를 위해 신중하게 작업했다는 것을 알 수 있다. 그는 어린 소년을 제외하고는 인물들이 관객을 보지 않도록 위치를 조정하여 관객과의 접촉으로 방해받지 않는 자족적인 세계를 창조했다. 배경이 방이기는 하지만 삭막하고 가구도 거의 없어 주의를 산만하게 할 불필요한 요소를 배제했다. 배경의 층계와 관계없는 인물들도 없었다(그림 88). 장면이 펼쳐진 공간마저 한정되어 있다. 인물들은 몸을 틀거나 돌아보지 않는다. 대신에 마치 매우 좁은 무대에서 자신의 역을 연기하는 것처럼 왼쪽에서 오른쪽으로 명확하게 정의된 형태들이 연속되는 모습이다.

이런 공간처리는 다비드가 주로 1770년대 후반 로마에서 수학하는 동안 상당히 많이 그렸던 로마의 부조작품에서 유래한 것이다. 그는 심지어 싸우고 죽어가는 군인들을 묘사하는 고전양식의 프리즈를 창안하여

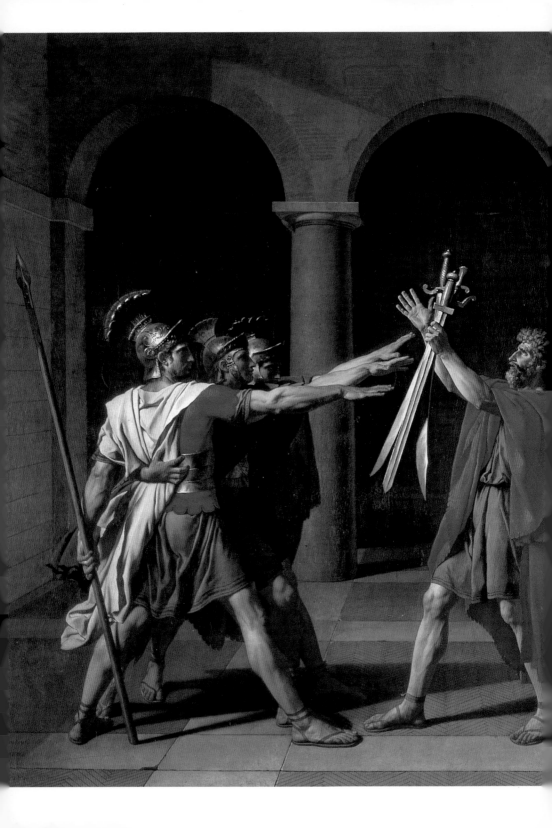

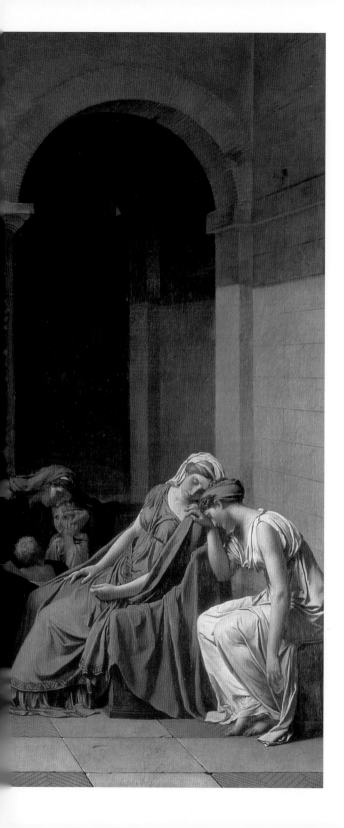

86
자크-루이
다비드,
「호라티우스
형제의 맹세」,
1784~85,
캔버스에 유채,
330×425cm,
파리,
루브르 박물관

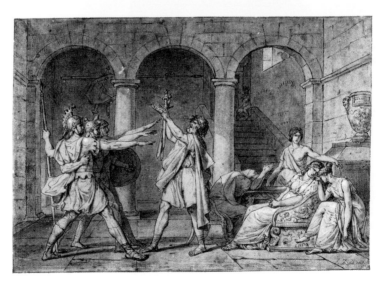

그것을 드로잉으로 정교하게 완성하기도 했다. 로마의 고전적인 분위기가 매우 중요했기 때문에 다비드는 「호라티우스 형제의 맹세」를 그리기 위해 다시 그곳을 방문했다. 완성된 작품에 대한 반응으로 볼 때 그의 특별한 이탈리아 여행은 분명 올바른 판단이었다.

때때로 그림은 후에 새롭게 해석되곤 한다. 즉 그림을 그릴 당시에는 화가가 의도하지 않았던 의미가 시간이 지난 후에 관련이 있는 것으로 판명되기도 한다. 「호라티우스 형제의 맹세」가 바로 그러한 경우이다. 프랑스 혁명은 다비드가 이 그림을 그리고나서 5년이 지나서야 일어났지만 1790년대 초에 이 그림은 1794년 다비드와 로베스피에르가 주동한 파리의 시위로 다시 제정된 새로운 프랑스 공화정에 대한 충성으로 새롭게 해석되었다.

혁명이 일어나기 전까지 다비드는 당대 정치에 관여하지 않았다. 그러나 1790년대의 상황이 이를 바꾸어놓았다. 어떤 면에서 「호라티우스 형제의 맹세」는 앞서 논의한 고전적인 도덕적 역사화와 닮았지만, 다른 면에서 보면 이 그림은 정치적 연관성을 갖는다. 이후 다비드의 작품들을 보면 이 새로운 차원은 보다 명백해진다.

1780년대 다비드 작품의 주요 테마는 영웅주의와 충성이었다. 「호라티우스 형제의 맹세」를 제작하기 전해(왕실 주문용 작품의 주제로 염두에 두고 있던)에 다비드는 「헥토르의 죽음을 비통해하는 안드로마케」(그림89)를 완성했다. 작품의 구성 과정은 「호라티우스 형제의 맹세」의 그것과 매우 흡사했다. 다비드는 과부의 얼굴에서 근심의 표정을 점차 감소시켰고 고통에 겨워하는 아이를 여전히 불안하지만 한결 안정된 모습으로 바꾸었다. 따라서 관객은 안드로마케의 슬픔과 위대한 영웅의 고귀한 몸에 집중할 수 있다.

다비드는 예상되는 희망과 실제 전투의 공포를 암시하는 정교하게 조각된 침대를 그려 넣어 「호라티우스 형제의 맹세」보다 더 장식적인 가구를 보여준다. 다비드는 자신이 가진 고대에 대한 학문적인 지식과 자연에 대한 탁월한 관찰자로서의 모든 기술을 함께 보여주고 있다. 그의 구성은 개빈 해밀턴과 푸생의 아이디어를 참고했다(그림80). 아카데미 정회원 자격을 부여받기 위한 '입회작품'으로 제작된 다비드의 이 대형 작

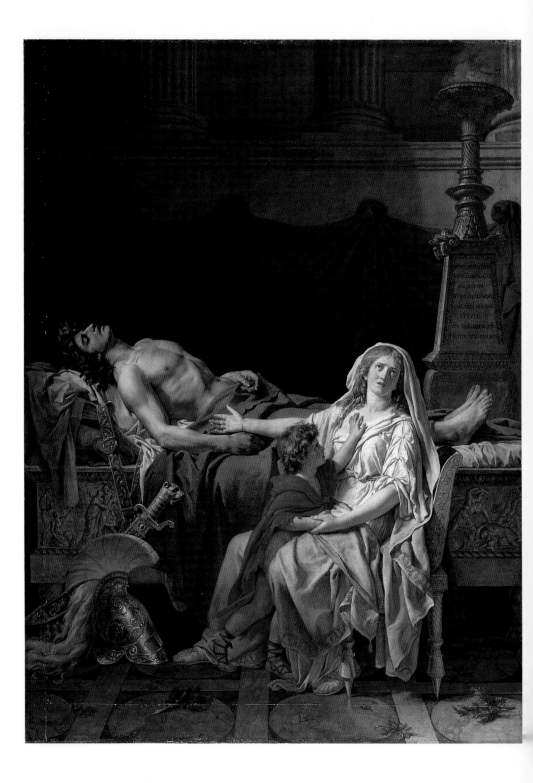

품은 『일리아스』에서 영감을 받은 신고전주의 회화의 가장 훌륭한 작품 가운데 하나이다.

다비드는 개인이 주문한 작품을 위해 그리스 역사에서 그보다 더 엄숙한 주제인 「소크라테스의 죽음」(그림90)을 택했다. 철학자 소크라테스는 젊은이들, 특히 공공연하게 민주주의를 비판하는 이들의 마음을 미혹했다는 죄로 독을 마시고 자살하라는 명령을 받았다. 다비드는 부분적으로 플라톤의 설명을 참고하였으나 실제 그곳에 있지 않았던 몇몇 제자들도 그려 넣었다.

다비드의 소크라테스는 강조의 의미로 한쪽 팔을 들어올린 채 설교하는 자세로 중앙에 앉아 있고 다른 팔은 독이 든 컵을 향해 내밀고 있다. 임박한 죽음에 무관심한 듯한 이 위대한 이상의 수호자는 자신의 주장을 철회할 생각이 전혀 없는 모습이다. 다비드가 이런 주제를 선택한 데는 당시 프랑스 당국이 저지른 부정에 대한 비판의 의도가 깔려 있을 수도 있다. 그러나 다비드 자신은 아직 적극적인 정치가가 아니었기 때문에 그러한 비판은 노골적이기보다 암시적이었다. 「호라티우스 형제의 맹세」와 마찬가지로 이 작품 역시 나중에 새로운 의미를 부여받아, 공포정치와 단두대 시대를 선동하는 데 가장 앞장섰던 로베스피에르에 반대하는 캠페인을 위해 1795년에 선전용 판화로 제작되었다.

「호라티우스 형제의 맹세」와 마찬가지로 감정이 억제된 「소크라테스의 죽음」이 보여주는 엄격한 금욕주의는 혁명이 발발한 해에 제작된 다비드의 중요한 회화작품에서 다시 등장한다. 그의 첫번째 왕실 주문작이 너무나 성공적이었으므로 다비드는 두번째 작품의 제작을 의뢰받았다. 그는 「아들의 시신을 브루투스에게 돌려주는 릭토르들」(그림92)을 선택했다. 1789년 전시도록에 실린 제목은 다비드가 선택한 이야기의 대부분을 말해준다. 최초의 집정관이었던 브루투스는 타르퀴니우스 일당과 어울려 로마의 자유에 반대하는 음모를 계획했던 자신의 두 아들에게 유죄를 선고한 뒤 집으로 돌아온다. 릭토르들이 이들의 장례를 치를 수 있도록 시신을 돌려준다.

사건의 공포를 무대 위에서 보여주지 않고 관객의 상상에 맡기는 그리스 비극처럼 다비드는 처음에는 실제 사형집행을 그리려고 했으나

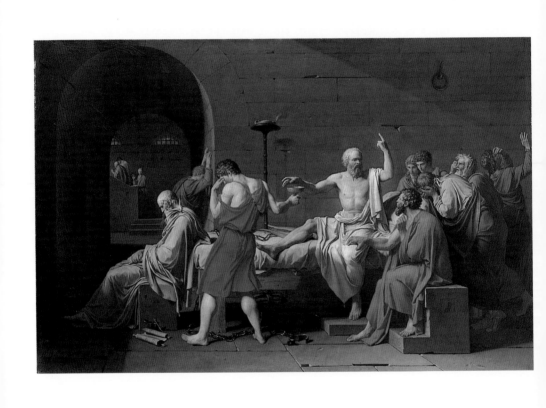

결국 그리지 않았다. 우리는 릭토르들(지도자와 행정관을 보좌하는 관리)이 들고 있는 반쯤 가려진 들것과 아들들의 팔다리를 비추는 출입문 쪽의 밝은 빛만 볼 수 있다. 정신이 나간 어머니와 딸들의 몸짓을 통해 간접적으로 이 사건을 읽을 수 있는데, 이러한 억제로 인해 이들의 배반의 결과는 감정적으로 더욱 강렬하다(그림91). 그런 뒤에 우리의 시선은 결연한 자세로 홀로 그늘에 앉아 있는 브루투스에게 모인다. 그의 뒤쪽, 즉 아버지와 아들 사이에는 로마 신상의 실루엣이 희미하게 드러난다.

90
자크-루이
다비드,
「소크라테스의
죽음」,
1787,
캔버스에 유채,
130×196cm,
뉴욕,
메트로폴리탄
미술관

브루투스는 아버지로서 개인적 의무 이전에 최초의 집정관으로서 공화국에 대한 의무를 실천한 결과에 직면해 있다. 공화국이 다른 모든 문제보다 우선한다는 그림의 의미는 쉽게 이해되었고, 이것을 1790년대 혁명기의 이상주의자들은 동시대의 의미로 재해석했다. 다비드가 혁명이 발발하기 전에 이 그림을 계획했다는 점과 특히 그 후원자를 고려해 볼 때 「브루투스에게 아들의 시신을 인도하는 릭토르들」이 정치적 진술로 의도한 것이라고 보기는 힘들다. 그러나 분명한 것은 이 작품이 상당한 시각적 힘을 발휘한 정치적 진술이 되었다는 것이다(혁명기 동안 다비드 작품의 정치적 역할에 대해서는 제6장을 참조).

91-92
뒤쪽
자크-루이
다비드,
「브루투스에게
아들의 시신을
인도하는
릭토르들」,
1789,
캔버스에 유채,
323×422cm,
파리,
루브르 박물관
왼쪽
부분

용기와 덕에 관한 감동적인 이야기가 그리스와 로마의 고전세계에서만 나올 필요는 없었다. 중세의 역사나 성경의 이야기, 단테, 셰익스피어와 그밖의 다른 작가들의 이야기들도 역사화의 주제를 위한 방대한 보고였다. 화가들이 자국의 역사에서 나온 사건들을 그릴 경우, 그것은 반드시 의식적인 것은 아니었더라도 18세기에 등장한 민족 정체성에 대한 인식의 증대에 기여했다.

태동하던 민족주의를 대담하게 보여준 예는 런던에 정착한 스위스 화가가 취리히 시청을 위해 제작한 작품이다. 헨리 푸젤리(Henry Fuseli, 1741~1825)는 오랜 기간을 로마에서 보내며 그랜드투어를 마치고 런던으로 돌아왔다. 로마를 떠나기 직전에 그는 스위스의 중세역사에서 중요한 한 사건을 드로잉하기 시작해 1780년 런던에서 비로소 유화로 완성하였다.

「뤼틀리의 맹세」(그림93)는 오스트리아의 억압적인 지배에 항거해

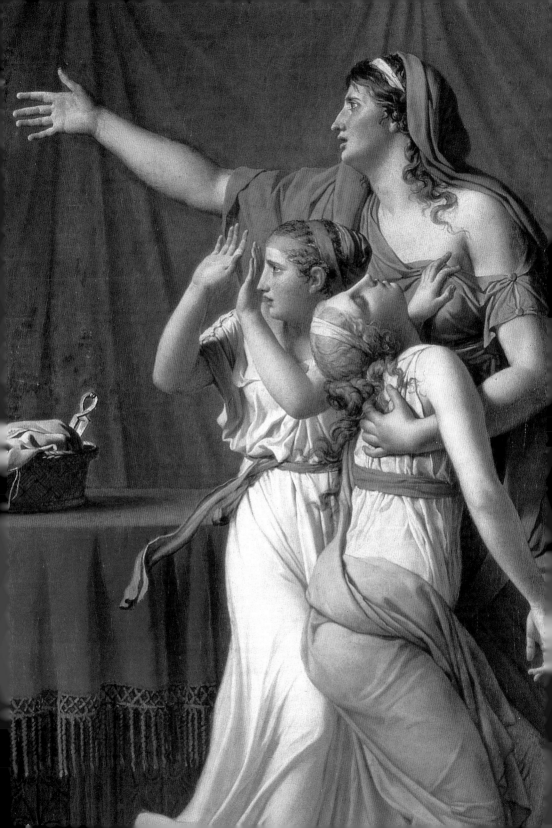

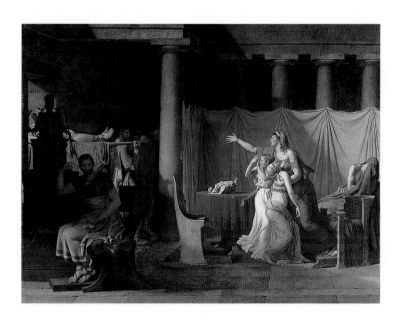

서 일어난 1307년의 사건을 기록하고 있다. 스위스 독립운동과 관련하여 가장 유명한 이름은 거의 전설적인 영웅이라 할 윌리엄 텔이다. 그러나 주문의 성격에 맞는 적절한 주제는 한 개인이 아니라 스위스의 세 지방을 대표하는 익명의 인물들이 우리(Uri) 호수 서편의 뤼틀리 숲에서 비밀리에 모인 사건이었다. 이곳에서 그들은 폭동을 일으켜 오스트리아인들과 합스부르크 왕가를 몰아내기로 맹세하여 성공을 거둔다.

푸젤리 작품의 주제는 기록된 사실보다는 전설을 바탕으로 했으며, 아마도 실제 사건이 있은 후 두 세기나 지나 씌어진 역사를 참고로 했을 것으로 보인다. 근대 스위스의 기원에 관한 좀더 대중적인 설명은 푸젤리가 그림을 완성하던 해에 나왔다(후에 실러의 1804년 희곡『윌리엄 텔』에 영감을 준 것도 이 출판물이다). 푸젤리의 「뤼틀리의 맹세」는 영웅적이지만, 등장인물들의 익명성은 그 내용을 어떤 정치적 대의를 위한 충성과 어떤 시기이든 억압받는 자의 용기를 상징하는 보편적인 메시지로 만든다.

푸젤리는 이 장면을 특별히 중세시대를 배경으로 묘사하지 않았으며, 후에 정확한 역사적 재현의 가치를 부인하면서 그가 '문장과 휘장으로 범벅이 된 방'이라 부른 것을 상당히 경멸하였다. 「뤼틀리의 맹세」에 등장하는 세 음모자들은 애매모호한 중세식 복장을 하고 있어 자신의 그림이 특별한 의미와 좀더 일반적인 의미 모두로 읽히길 원했던 푸젤리의 의도를 시사하고 있다.

몇 년 뒤 조지 3세는 윈저 궁의 접견실을 중세 영국의 군주였던 에드워드 3세의 영광스러운 군사적 업적을 주제로 한 그림들을 영구 전시하는 공간으로 만들었다. 에드워드 3세가 지은 윈저 궁은 조지 3세가 물려받을 때까지 옛모습을 그대로 간직하고 있었고, 따라서 접견실용으로 선택한 주제는 매우 적절했다. 조지 3세는 윈저 궁을 좋아했으며 왕실 가족들은 1770년대 말부터 이곳을 주요 거처로 사용했다. 조지 3세는 나무 가꾸기, 농장일, 사냥 외에 가족과 지내는 것을 즐겼다(그는 15명의 자녀를 두었다).

성을 재정비하면서 왕은 자신이 가장 좋아했던 화가 벤저민 웨스트에

93
헨리 푸젤리,
「뤼틀리의
맹세」,
1780,
캔버스에 유채,
267×178cm,
취리히 미술관

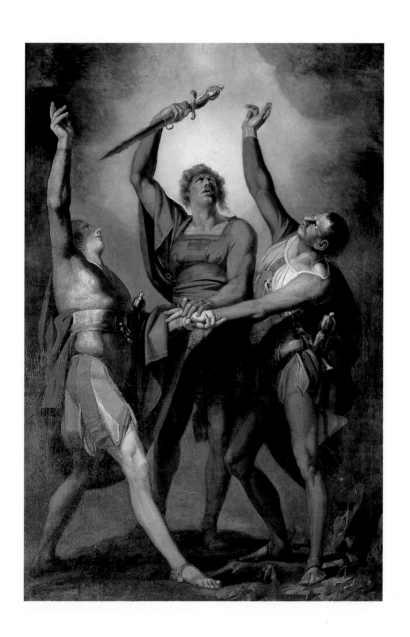

게 의뢰하였고, 1786년에서 1789년 사이에 완성된 접견실을 위한 일련의 그림들은 18세기 유럽에서 중세를 주제로 다룬 가장 중요한 작품이 되었다. 불행히도 접견실은 이후에 다시 개조되었고, 웨스트의 그림들은 뿔뿔이 흩어졌다.

그림이 전시되어 있던 시기에 군주가 사용하는 중요한 공적 공간이었던 그 방은 민족의 자존심을 독특하게 드러냈다. 조지 3세의 14세기 선조(에드워드 3세)는 프랑스에 대한 군사원정을 성공적으로 전개하였다. 그는 1346년 과감하게 프랑스 북부 솜 강을 건너 크레시 전투를 벌였고, 이 전투에서 잉글랜드 군대는 적군의 3분의 1에 불과한 수적 열세에도 불구하고 승리를 거두었다. 곧이어 에드워드 3세는 칼레를 함락시켰다. 그가 외국에 있는 동안 그의 아내는 잉글랜드 북부 더럼 근처에서 벌어진 네빌스크로스 전투에서 프랑스의 동맹국 스코틀랜드의 침략을 물리쳤다. 10년 뒤 푸아티에 전투에서 프랑스의 왕은 흑세자 에드워드가 지휘한 잉글랜드 군대의 포로가 되었다.

웨스트는 이 모든 사건들을 작품으로 제작했는데, 그 몇 점은 상당한

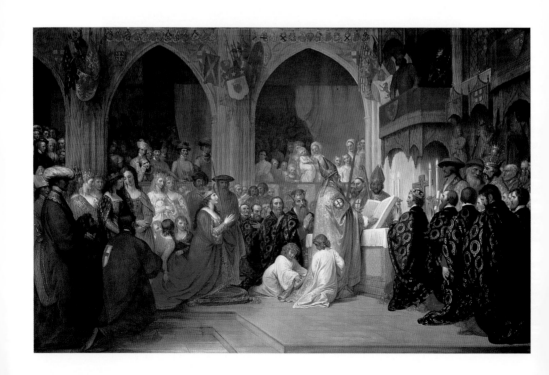

대작이었다. 웨스트는 에드워드 3세의 가터 훈위 기사회도 그림으로 제작해 이 시리즈에 포함시켰다(그림94). 이 기사회는 윈저 궁과 밀접한 관계가 있다. 이곳에서 기사회가 창설되었고, 그 정신적 중심으로 대학이 설립되었기 때문이다. 웨스트의 그림에는 제단 양쪽에 왕과 웨일스의 왕자가 무릎을 꿇고 있고, 에드워드의 아내 필리파 여왕은 중앙에서 무릎을 꿇고 있다. 제단 위 그늘진 발코니에는 네빌스크로스 전투에서 포로가 된 스코틀랜드의 왕이 의식을 내려다보고 있다.

이 거대한 대작을 제작하기 위해 웨스트는 왕실병기고 같은 곳에서 공문서나 그외 엄청난 자료들을 연구했다. 그것은 그리스나 로마 역사화를 그릴 때처럼 역사적인 세부사항을 정확하게 묘사하기 위한 것이었다. 그러나 웨스트는 건축과 관련해 한 가지 실수를 저질렀다. 그 이유는 윈저 성 세인트조지 예배당의 고딕식 신랑은 기사회가 설립되고도 한 세기 반이나 지나서 만들어진 것이기 때문이다. 이 같은 실수(그의 경력에서 이것이 유일한 실수는 아니다)를 제외하면 웨스트 시리즈는 중세 부활을 과감히 시도한 작품들로서 '전속 역사화가'라는 그의 공식적인 지위를 정당화했고 그에게 대략 오늘날의 50~70만 파운드에 해당하는 6300파운드라는 거금도 손에 쥐어주었다.

옥좌를 중심으로 온통 화려하게 장식된 방에 전시됨으로써 이 그림들이 가지는 복합적인 효과는 분명 사람들을 압도했을 것이다. 접견실과 옥좌실은 권력의 이미지를 전시할 중요한 공간이었다. 몇 년 뒤 나폴레옹에게 이를 빼앗기기 전까지는 말이다. 18세기 말 유럽에 조지 3세와 비교할 만한 프로젝트를 생각한 군주는 없었다. 조지 3세는 아마도 『기사도와 로망스에 관한 서간문』(1762)의 작가 리처드 허드의 제안을 받아들인 것 같다. 웨스트의 그림은 단순히 영국 중세사의 중요한 사건들만 재현한 것이 아니라 에드워드 3세와 흑세자의 의협심과 인정도 기록하였다. 이러한 군사적인 덕목들은 기사도의 예법에 의하면 귀족과 신사계급만이 보여줄 수 있었다.

웨스트는 완전히 다른 재료인 성경을 이용해 윈저 성을 장식하는 데또 다른 중요한 기여를 했다. 그러나 18세기는 알려진 대로 이성의 시대였으며 이는 휴머니즘이 지배한 시대를 의미한다. 1790년대 혁명기의

94
벤저민 웨스트,
「가터 훈위
기사회의 설립」,
1787,
캔버스에 유채,
287×448cm,
왕실 컬렉션
(웨스트민스터
궁에 대여)

프랑스는 공공연히 그리스도교에 반대하였으며 분명한 종교의 쇠락(적어도 그리스도교의 양상에 있어서)은 세기가 지나면서 시각예술에도 반영되었다. 한때 정기적인 의뢰가 들어왔던 제단화와 벽화는 신고전주의 시기가 시작될 무렵엔 동시대 화가들의 작품에서 별 비중을 차지하지 못했다. 18세기 그리스도교 신앙 내부의 새로운 운동도 상황을 개선하지는 못했다. 존 웨슬리의 감리교파나 에마누엘 스베덴보리가 주창한 신비주의 같은 운동들은 자신들의 메시지 전달을 시각적인 매체보다 설교나 출판에 의지했기 때문이다.

위대했던 종교화의 시대는 끝났다. 그렇더라도 교회와 개인 후원자의 의뢰가 완전히 고갈된 것은 아니었다. 화가들도 구매할 사람이 나타나리라는 희망으로 때때로 장엄한 종교화를 그리곤 했다. 이교도적인 관점에서 18세기를 보기는 쉽다. 그러나 그것은 오해의 소지가 크다. 제단화에서 오래된 스테인드글라스를 대체할 새로운 스테인드글라스에 이르기까지 옛 건축물과 새로운 건축물을 장식할 새 종교화 주문(그 중 몇 가지는 중요한)이 이루어지곤 했다. 그러나 이런 작품들은 신고전주의 시기 내내 끊임없이 밀려들었던 종교음악 의뢰에 비하면 보잘것없는 것이다. 시각미술은 그 수준에 있어서 모차르트와 하이든, 그리고 베토벤이 작곡한 미사곡과 다른 그리스도교 관련 곡들과 비교가 되지 않는다.

낭만주의의 물결이 넘칠 때가 돼서야 종교화도 다시 활기를 띠게 되었다. 훌륭한 낭만주의 작가 샤토브리앙이 1802년에 출간한 『그리스도교의 정수』에서 썼듯이 당시 화가들은 "종교가 신화보다 더 아름답고, 더 풍성하고, 더 낭만적이고, 더 감동적인 주제를 예술에 선사했다"는 것을 알고 있었다.

1767년에 파리의 살롱전을 찾은 이들은 사람들로 붐비는 중앙 전시실의 한 벽면에서 다른 작품들보다 뛰어난 거대한 새 제단화 두 점을 주목했을 것이다. 고전에서 영감을 받은 역사화는 고대작품에서 영감을 받은 조각상이나 흉상처럼 너무나 많았다. 이러한 이교도적인 문맥에서 이 두 점의 제단화는 활발한 논쟁을 불러일으켰다. 파리의 생로슈 성당은 그곳의 예배당 중 두 곳을 위해 이 작품들을 의뢰했다. 이것은 17세

기 말과 18세기의 가장 중요한 새 교회건물 중 하나다.

조제프-마리 비앵에게는 「프랑스에서 복음을 전파하는 생드니」(그림 95), 가브리엘-프랑수와 두아앵(Gabriel-François Doyen, 1726~1806)에게는 「역병의 기적」(그림96)이라는 주제가 주어졌다. 두아앵의 주제는 파리의 수호성인 주느비에브가 1129년의 끔찍했던 전염병을 종식시킨 순간이다. 그는 이 끔찍한 장면에 맞는 온갖 혼돈과 흥분의 순간을 이전 세기의 바로크 양식을 생각나게 하는 양식으로 포착했다. 반면 비앵의 주제와 표현방식은 극적인 효과가 훨씬 덜하다. 3세기에 생드니는 로마 신전 앞에서 넋을 잃은 프랑스의 갈리아족 사람들에게 설교한다.

이 주제는 두아앵의 것보다는 본질적으로 정적이며 비앵이 「큐피드 상인」(그림83)에서 보여준 절제와 더 가깝다. 이런 종류의 작품에서는 그의 고전미술에 대한 관심이 좋은 효과를 내곤 했다. 그러나 전과 다른 문맥에서 더 큰 규모로 제작된 이 제단화에서는 안타깝게도 고전적 엄숙함이 양식화하고 딱딱해졌다. 종교화에 대한 르네상스와 17세기의 과도한 영향력에서 벗어나려고 더 열심히 노력했다는 점에서 그는 두아앵보다는 더 혁신적이었다. 그러나 그러한 노력으로 인해 비앵의 제단화는 신고전주의 발전의 초기에 그 양식에 잠재된 위험을 부각시켰다. 그것은 재능이 부족한 화가의 손에서 신고전주의는 생기 없는 작품으로 귀결될 수 있다는 것이었다. 절제가 공허와 같을 필요는 없다.

프랑스의 철학자이자 문필가인 드니 디드로는 이 두 제단화에 대한 논평에서 바로 이 문제를 제기했다. 디드로는 비앵의 명확하고 기품 있는 구성은 좋아했지만, 생기가 없다는 점을 인정해야 했다. 디드로에 따르면, 이 성인은 좀더 뚜렷한 열정(실제 연설에서 이와 같이 한다면 청중은 반드시 깊은 인상을 받을 것이다)으로 설교를 해야 했다. 두아앵의 제단화를 가장 선호했던 디드로와 그 동료들의 논평은 흥미로운 해석을 제공한다. 어떤 이는 잘못이 주제에 있지 비앵에게 있는 것은 아니라고 주장했다. 그것은 너무 정적이고, 아마도 이 성인의 다른 이야기가 더 나은 그림을 만들었을지도 모른다고 했다.

95
조제프-마리
비앵,
「프랑스에서
복음을
전파하는
생드니」,
1763~67,
캔버스에 유채,
665×393cm,
파리,
생로슈 성당

96
가브리엘-
프랑수아
두아앵,
「역병의 기적」,
1767,
캔버스에 유채,
665×393cm,
파리,
생로슈 성당

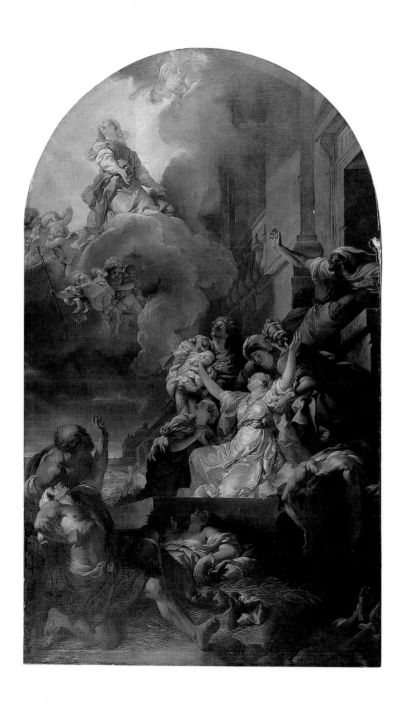

또 어떤 비평가는 비앵이 갈리아족 사람들이 생드니의 설교에 감화되어 자신들이 가지고 있던 모든 우상을 부숴버리는 거칠고 무질서한 장면을 그렸어야 한다고 주장했다. 이 장면이 성인의 개종능력이 보여준 긍정적이고 즉각적인 결과를 증명해주기 때문이다. 그러나 이 장면은 비앵의 사고방식과 상반된다. 그는 긴 생애 내내 고전적 절제를 기본으로 한 예술개념을 실천한 사람이었다. 신고전주의의 젊은 세대들, 특히 프랑스의 다비드 일파가 존중했던 것이 바로 이렇게 흔들리지 않고 전념하는 자세였다. 「프랑스에서 복음을 전파하는 생드니」조차도 18세기 후반에 처음 전시될 당시 비평가들이 비난했던 것과 똑같은 이유로 찬사를 받게 된다.

흥미롭게도 다비드가 처음으로 화단에서 성공을 거둔 작품도 고전화가 아니라 종교화였다. 격리병원을 관리하는 마르세유의 공공 보건소가 수천 명이 죽어간 1720년 역병의 종식을 기리기 위해 예배당에 걸 새로운 작품을 원했다. 로마의 프랑스 아카데미에서 수학하고 있던 다비드가 이 작품의 제작의뢰를 받았고, 1780년에 「역병 환자를 위해 성모 마리아에게 애원하는 생로슈」(그림97)를 완성했다. 의학적 규명이 거의 이루어지지 않았던 역병은 당시 인류가 어쩔 수 없이 굴복해야 할 수많은 자연적 질병 가운데 하나로 간주되었다. 그렇지만 인간의 신체를 역겨운 이미지로 그리는 것은 이상적인 미의 개념과 거리가 멀었으므로 18세기의 미술가들은 질병을 거의 다루지 않았다.

다비드의 그림은 역병 환자들의 고통과 연민, 그리고 14세기에 직접 역병으로 고통받은 성인의 경건한 신심에서 우러난 진정한 간구의 모습을 강조하고 있다. 당시에는 다비드의 강력한 이미지가 가진 힘과 자연스러움이 사랑을 받았다. 여기에는 현실의 냉혹한 면이 그리스도교의 종교적 열망과 결합되어 있다. 즉, 실제와 천상이 전통적인 그리스도교의 아이콘처럼 하나의 이미지로 결합한 것이다. 끔찍한 장면을 그리기 위해 다비드는 고대보다는 17세기 이탈리아의 회화 쪽으로 눈을 돌렸다.

그러나 디드로에 의하면, 끔찍한 것은 '예술취향과 미술가에 대한 찬미'로 완화되었다. '취향'(taste)이란 가장 유용한 단어이다. 정의를 내

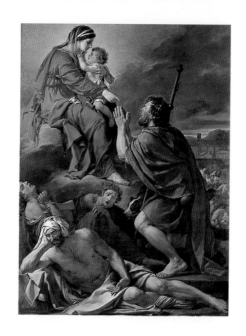

리기는 어렵지만, 이 경우 미술가가 넘어서지 않은, 수용할 만한 기준 정도의 의미를 전달한다.

순수한 종교화의 영역을 살펴보기 위해서는 (영국)해협을 건너 번창한 벤저민 웨스트의 작업실로 돌아가야 한다. 그는 끝없이 밀려드는 대규모 작품주문을 감당하기 위해 다섯 명의 조수를 두었다. 작품은 대개 조지 3세가 윈저 궁을 위해 주문했고, 그밖에 성당, 교구 성당 그리고 병원 예배당을 위한 제단화 주문이 들어왔다. 18세기에는 그다지 좋은 예술후원자가 아니었던 영국의 프로테스탄트 교회가 이 미국 이민자의 넘치는 에너지를 뒷받침해주었다는 것은 아이러니한 일이다. 국왕인 조지 3세는 정부뿐 아니라 국교의 수장이었다. 그가 윈저 궁을 재정비한 것은 분명 이 이중의 의무 때문일 것이다. 주문된 회화작품으로는 중세역사화 연작과 더불어 왕실 예배당과 세인트조지 예배당을 위한 창문 디자인과 수많은 종교화, 유화 등이 있다.

"세계에서 가장 큰 그림." 당시의 여행안내책자는 세인트조지 예배당 동쪽 창문을 위해 1796년에 주문 제작된 웨스트의 스케치를 이렇게 묘사했다. 유리화가(glass-painter)를 위해 준비한 「십자가에 못박힌 그리

98
벤저민 웨스트,
「부활」,
1782년경,
캔버스에 유채,
300×132cm,
푸에르토리코,
폰세 미술관

스도」의 전체 드로잉의 크기는 가로와 세로가 각각 10미터와 9미터로
정말 어마어마했다. 웨스트는 이미 1782년경에 같은 크기의 서쪽 창문
유리를 제거하고 「부활」로 대체하였다. 그는 또 측랑에 창문 세 개를 설
치했고, 대형 제단화 「최후의 만찬」도 그렸다.

　18세기 유리창문은 회화로 간주되었다. 화가들은 완성된 구성을 보여
주기 위해 캔버스에 유채 물감으로 그림을 그렸는데 대형 유리판들이
어디에서 결합될지를 무시한 채 표면 전체에 걸쳐 인물들을 그려 넣었
다. 웨스트가 그린 유화 가운데 하나(그림98)는 그의 「부활」 창문의 중
앙 부분을 보여준다. 새로운 교회에선 중세의 스테인드글라스 창문처럼
수많은 작은 색채 유리조각으로 이루어진 창문을 더 이상 찾아볼 수 없
다. 구성을 이루는 각 형태들은 마치 창문이 투명한 캔버스인 양 붓으로

채색되었다.

웨스트의 창문은 색이 어둡기 때문에 예배당 안으로 들어오는 빛의 양을 제한한다. 예전의 유리창에서 볼 수 있던 보석 같은 색채효과가 보이지 않기 때문에 중요한 중세 예배당의 외관은 완전히 바뀌었다. 네이브의 양끝에 있는 창문은 너무 커서 분명 어두운 영화극장 안의 스크린 같은 효과를 냈을 것이다. 거의 과대 망상적인 이 프로젝트에 대해 웨스트는 모든 권한을 부여받았던 것으로 보인다. 당시 몇몇 사람들은 그것을 반달리즘(문화의 고의적인 파괴행위-옮긴이)으로 간주하였다. 따라서 19세기 중반에 웨스트의 창문이 모두 철거되었을 때 그들은 기뻐했을 것이다.

이처럼 신고전주의 미술가들의 작업범위가 반드시 그리스와 로마 미술만을 참고하도록 협소하게 제한된 것은 아니었다. 양식이나 영감의 출처라는 측면에서 볼 때 웨스트의 종교화와 윈저 궁의 창문들은 고전과는 아무런 관계가 없다. 엄청난 부자였던 윌리엄 벡퍼드가 의뢰한 계시의 방에서는 과거에 대한 어떠한 암시도 찾아볼 수 없다. 건축가가 설명한 계획은 벽의 두께를 1.5미터로 해서 벡퍼드의 것을 포함한 관을 수용할 수 있는 방을 만든다는 것이었다. 외부인들은 방에 들어갈 수 없었고, 쇠창살을 통해서만 안을 들여다볼 수 있었다. 성경의 마지막 부분인 요한 계시록의 장면을 묘사한 모든 회화와 유리창은 웨스트가 담당하였다.

결국 완성을 보진 못했지만, 이 섬뜩한 주문이 완성되었더라면, 1796년부터 중세 수도원이나 성당 규모의 고딕 복고양식으로 지어지고 있던 벡퍼드의 널찍한 새 시골별장의 일부가 되었을 것이다. 이 프로젝트를 위해 웨스트가 완성한 작품들은 결국 시골별장과 윌트셔에 있는 폰트힐 수도원 여러 곳에 전시되었다. 이곳에서 그의 작품은 벡퍼드의 놀라운 잡동사니 수집품과 함께 전시되었다. 신고전주의 미술가들의 양식 역시 매우 다양했다.

중요한 영감의 출처인 동시대의 역사는 신고전주의 미술가들에게는 특별한 딜레마를 안겨주었다. 캔버스든 대리석이든 동시대 영웅의 죽음을 기리려면 어떠한 의상을 입혀야 할까? 당대 사람들이 알아볼 수 있는

해군이나 육군의 군복을 입혀야 할까, 아니면 영원히 기억되는 고전 속의 영웅처럼 고전적인 토가를 입히거나 누드로 나타내야 할까? 이미 우동의 조지 워싱턴 대리석 조각에 대한 논의(제2장 참조)에서 언급한 바 있는 이러한 질문들은 신고전주의 시기에 매우 중요한 것이었다. 특히 웨스트의 「울프 장군의 죽음」(그림100)을 둘러싸고 그러한 논쟁이 벌어졌다.

울프 장군은 프랑스로부터 퀘벡을 탈환하기 위해 과감하게 에이브러햄 고원을 성공적으로 오른 뒤 1759년의 한 전투에서 전사했다. 결국 웨스트의 그림은 북아메리카의 지배권을 둘러싼 싸움에서 하나의 전환점을 이룬 사건을 기리고 있다. 울프의 죽음을 그린 화가는 많았지만 웨스트의 1771년 작품이 지금까지 가장 유명한 것으로 남아 있다. 이것은 일반 대중이 반응을 보인 동시대의 위대한 영웅의 우상으로서, 몇 년 뒤에 제작된 수백 점의 복제판화는 화가에게 상당한 수입을 안겨주었다.

처음 보기에 그 작품은 분명히 사실적이다. 웨스트는 지형을 올바르게 재현하려고 노력하였고, 배경에는 전투장면을 요약해놓았다. 무대 중앙에는 전날 밤 군대를 이끌고 이 고원으로 기어올라 기습적으로 프랑스를 공격했던 장군이 죽어가고 있다. 그의 대담한 전략에는 희생이 뒤따랐다. 그리하여 울프는 오직 후대의 넬슨만이 어깨를 나란히할 당대의 가장 위대한 영국의 민족영웅이 되었다. 그러나 웨스트는 사실을 수정하였다.

그는 울프 주위에 한 무리의 남자들을 배치하였는데, 이 중 몇 명은 실제 현장에 있지 않았다. 가장 눈에 띄는 보조인물은 북아메리카 인디언이다. 당시 인디언은 어느 누구도 영국군대에 동조하지 않았지만 이 그림에는 포함되어 있다. 그는 캐나다의 원주민을 대표하고 그곳에 대한 영국 제국주의의 야망을 상징한다. 그는 고대의 신에 비유할 수 있는 고귀한 이상이다. 웨스트는 로마에서 「벨베데레의 아폴론」을 처음 보았을 때 이렇게 말했다고 한다. "세상에, 어쩌면 젊은 모호크족 전사와 이리도 흡사할까?"

그렇지만 이 작품에서 가장 놀라운 점은 죽어가는 울프의 자세이다.

그는 십자가에서 내려진 그리스도의 시신과 동일한 방식으로 부축받고 있다. 이는 수세기 동안 십자가에서 내려지는 그리스도를 묘사한 방식이기 때문에 누구에게나 매우 친숙한 자세였다. 잘 알려진 그리스도의 이미지가 이 영웅의 순교가 지닌 잠재력을 강조하기 위해 세속화한 것이다(이런 식의 세속화를 보여주는 또 다른 예, 즉 프랑스 혁명기의 그림은 제6장에서 논의할 것이다).

그러나 웨스트는 이러한 이상화를 영웅의 누드 묘사로까지 나아갈 만큼 준비가 되어 있지는 않았다. 이 화가의 첫번째 전기(1820)에는 「울프 장군의 죽음」을 그릴 당시 레이놀즈와 나눈 대화를 기록한 것이라고 주장하는 글이 실려 있다. 비록 출처가 의심스럽긴 하지만 두 화가의 서로 상반되는 의견이 간략하게 나타난다. 레이놀즈는 인물의 '타고난 위대성'은 현대의상과 어울리지 않는다고 말한다. 이 점은 후에 그가 왕립미술원에서 강연할 때 다시 반복된다. "후세에게 현대의상의 형태를 전달하려는 바람은 막대한 비용, 심지어 미술에서 가치 있는 모든 것을 희생시켜야 이루어질 수 있음을 인정해야 한다." 웨스트는 다음과 같이 반박한다. 캐나다의 전투가 현세에 일어난 일인 만큼 적절한 의상은 고대 그리스나 로마가 아닌 현재의 것이라 할 수 있다.

이제 더 이상 그러한 국가나 그러한 의상을 입은 영웅은 존재하지 않는다. 내가 여기서 재현해야 하는 것은 영국군이 신대륙의 중요한 한 지방을 정복했다는 사실이다. 그것은 역사가 자랑스럽게 기록해야 할 주제이다. 그리고 역사가의 펜을 이끌어줄 똑같은 진실이 미술가의 붓을 지배해야 한다. 나는 내 자신이 이 훌륭한 사건을 세상의 눈앞에서 설명하고 있다고 생각한다. 그러나 만일 전달해야 할 사실 대신에 고전적인 허구를 재현한다면 내가 어떻게 후세의 이해를 기대하겠는가? 그리스와 로마의 의상을 선택하는 유일한 이유는 그 우아한 주름에서 느껴지는 그림 같은 형태 때문이다. 그렇지만 이것이 주제에 대한 모든 진실과 정당성을 희생할 만큼 이득이란 말인가? 나는 사건과 관련된 날짜, 장소, 사람들을 나타내고 싶다.

이 대화에서 웨스트가 강조한 것처럼 신고전주의 미술가들이 동시대의 사건이나 삶의 한 측면을 언제나 명확하게 '나타낸' 것은 아니었다. 넬슨의 죽음을 다루는 방식은 그가 알게 되듯이 이보다 더 복잡할 수 있었다(그림161, 162 참조). 우리가 동시대적이고 애국적인 영웅숭배라는 한계를 넘어 현대생활이라는 좀더 넓은 영역을 바라본다면, 시각적인 면에서 18세기 상업, 제조업, 그리고 과학의 발전이라는 주제에 대한 직접적이거나 지속적인 해결책을 발견하기 어렵다. 다시 한 번 웨스트는 화가가 대응한 좋은 예들을 보여주었다. 그러나 그의 두 그림을 더 살펴보기 전에 화가 제임스 배리(James Barry, 1741~1806)가 런던 예술가 협회를 위해 제작한 일련의 대형 작품을 살펴보자.

이 협회는 1754년에 수상, 강연, 전시 그리고 그밖의 다른 수단을 통해 예술뿐 아니라 산업과 농업을 장려하려는 목적으로 설립되었다. 그것은 영국에서 이런 종류의 단체로 유일한 것이었다. 1770년대 초반에는 로버트와 제임스 애덤이 설계한 훌륭한 신고전주의 양식의 새 건물로 이사했다. 주실은 강연이나 공적인 행사를 위해 설계되었으며, 1777년 제임스 배리는 이 방의 벽면을 위해 기획된 고대 그리스에서 현재까지 문명의 발전을 주제로 한 대규모 회화 프로젝트를 맡았다. 배리 자신이 직접 전체를 구성하고 주제를 선정하였는데, 수금을 연주하며 노래하는 오르페우스의 모습으로 시작하여, 현대적인 주제로는 「상업 또는 템스의 승리」(그림99) 등이 있었다.

이 그림에서 고대 로마의 강의 신을 묘사한 조각품을 토대로 그려진 템스를 롤리, 드레이크, 그리고 더 최근의 인물인 쿡을 포함한 영국 역사에서 가장 위대한 뱃사람들이 싣고 간다. 이들은 근대 항해가 "확실성, 중요성, 위대함에 있어 고대에 알려진 그 어떤 것보다도 우월한 위치"에 도달할 수 있게 해준 해양 나침반의 도움을 받는다. 이러한 해설은 배리가 이 연작에 대해 설명한 글에 나오는 것으로 그것은 언뜻 지나치기 쉬운 정보를 제공한다. 머리 위를 나는 메르쿠리우스는 상업의 신으로서 국가들을 소집한다. 왼편에는 지구의 4대륙에서 그들의 생산물을 아버지 템스 신에게 가져온다. 유럽은 와인과 포도를, 아시아는 실크와 면을, 아프리카는 노예를, 아메리카는 모피를 가져온다. 오른편에는

99
제임스 배리,
「상업 또는
템스의 승리」,
1777~84,
1801년 수정,
캔버스에 유채,
356×457cm,
런던,
왕립미술학회
대형 홀

100
벤저민 웨스트,
「울프 장군의
죽음」,
1770,
캔버스에 유채,
152.6×214.5cm,
오타와,
캐나다
국립미술관

나신의 네레이스, 또는 바다의 요정들이 버밍엄과 맨체스터 같은 영국의 신흥 산업도시들의 생산품을 나른다.

산업을 우의적으로 재현하기 위해 참고할 만한 어떠한 기존의 전통도 없었던 관계로 신고전주의 시기의 미술가들은 고전의 원형에 의지하여 이를 새롭게 이용하였다. 배리는 18세기의 임무를 수행하기 위해 고전의 신들을 근대적인 인물들과 결합하여 사용하였다. 제조업자들 역시 산업을 우의적으로 표현하고 싶을 때는 고전의 이미지에 의존하였다(그림120 참조). 이 새로운 전통은 19세기까지 지속되었다. 우의적인 이미지는 산업전시장의 출입구나 공로상장, 그리고 노동조합의 깃발 등 여러 곳에 사용되었다.

「상업 또는 템스의 승리」에서 배리가 옛것과 새것을 결합하여 사용한 데 대한 당시의 반응은 엇갈렸다. 화가가 1801년에 주제와 전혀 관련이 없는 선박의 기둥을 배경에 첨가하였는데, 이것은 불행하게도 구성에 도움이 되지 않았고, 다른 미술가들도 계획하고 있던 나폴레옹 전쟁을 기념하려는 배리의 비현실적인 아이디어는 사라졌다.

이 대형작품에 대한 초기의 논평은 "극히 우스꽝스럽다"는 신문의 혹평에서부터 그 연작 전체는 "어느 곳에서도 찾아볼 수 없는 정신의 이해력을 보여준다"는 훌륭한 문필가 존슨 박사의 좀더 우호적인 반응까지 다양했다. 어떤 경우이든 배리의 야심찬 대규모 프로젝트는 신고전주의 시기의 영국에서는 독특한 것이었다. 그리고 「템스의 승리」에서 배리는 근대 영국의 상업적인 번영에 의해 확장된 새로운 분야의 주제를 수용하고자 했다.

근대 상업의 문맥에서 고전적인 이미지를 사용하는 것에 대한 좀더 애매한 반응들은 1787년 웨스트가 윈저 궁에 있는 여왕의 숙소를 위한 천장화로 제작한 일련의 작품들에서 찾을 수 있다. 몇몇 장면은 원숙한 경지의 전통적인 우의화였지만, 농업과 제조업과 관련된 장면에서 그는 장르화의 접근방식을 사용하여 당시 추수기의 전원 풍경과 고대인지 현대인지 모호한 붐비는 작업장을 그렸다(그림101). 후자의 주제는 웨스트의 스케치로만 알려져 있고, 보통 「에트루리아」 또는 「산업을 지원하는 제작공장」이라는 제목으로 불린다. 다양한 활동이 벌어지고 있

101
벤저민 웨스트,
「영국 제조업,
스케치」,
1791,
나무에 고정한
종이에 유채,
51×65cm,
클리블랜드
미술관

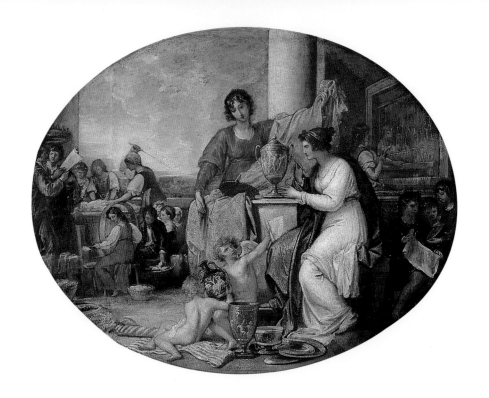

지만 이곳의 자랑거리는 도자기이다.

　전면의 벌거벗은 소년들 가운데 하나가 들고 있는 것이 유명한 고대 포틀랜드 화병을 본뜬 조사이어 웨지우드의 첫번째 작품으로 추정되기 때문에(이 작품은 웨스트가 천장화를 디자인하던 때에 제작되었다), 이 그림의 제목은 스토크-온-트렌트에 있는 웨지우드의 에트루리아 공장을 따서 붙여졌다. 웨스트는 분명 이 훌륭한 산업가를 염두에 두었고, 이것은 동시대 화가가 그에게 존경을 표한 유일한 예이다. 그림이 놓일 곳을 생각해본다면 이 그림은 웨지우드가 자신의 일련의 기본적인 도자기 세트를 샬롯 여왕의 후원을 기리는 의미로 '여왕 자기'라 불렸던 사실 또한 간접적으로 언급하고 있다.

　신고전주의 시기의 도자기 산업은 재료와 기술의 사용에서 고전 시기의 그것과 여전히 긴밀하게 연결되어 있었으므로 동일한 작품 내에서 과거와 현재의 결합이 그렇게 어색하지는 않았다. 반면 전기의 발견은 몇 가지 문제를 제기했다.

　따라서 웨스트가 자신처럼 미국 출신이며 친구였던 벤저민 프랭클린

의 사후 초상화를 그릴 때, 번개와 전기의 실체를 확인하는 모습으로 나타냈고, 도움을 주는 큐피드가 그의 발견을 지켜보고 있는 것으로 표현했다(그림103). 번개를 배경으로 프랭클린은 연줄에 꿴 열쇠를 통과하여 그의 움켜쥔 주먹 위로 지나가는 전기불꽃을 유심히 관찰하고 있다. 웨스트는 세부적인 부분을 꼼꼼하게 잘 기록하면서, 고전적인 실험 조수라는 환상을 곁들였다. 최신의 과학적 발견과 고대 이미지의 혼합은 납득할 만한 수준이고 고전주의의 강한 영향력이 느껴진다.

샬롯 여왕이 신고전주의 주제로 실험한 것은 보다 폭넓은 당대의 추세를 말해준다. 신고전주의를 자신의 주된 양식으로 삼지 않았던 많은 미술가들도 신고전주의라고 여길 만한 작품들을 소량 제작했다. 이런 미술가들은 대개 당시 유행하는 양식을 시험해보다가 공감하지 못하고 포기해버렸다. 고야나 블레이크 같은 몇몇 화가들은 보통 낭만주의에 관한 책에서 찾아볼 수 있는 화가들이다. 때때로 화가들은 거의 만용을 부리다시피 해서 비전형적인 신고전주의 작품을 그리기도 했지만 그러한 시도를 반복하지는 않았다. 그런 화가로는 장-바티스트 그뢰즈(Jean-Baptiste Greuze, 1725~1805)가 있다.

그는 1769년 파리에서 「카라칼라를 책망하는 셉티미우스 세베루스」(그림102)를 묘사한 작품 한 점을 전시하였다. 거의 모두가 적대적인 반응을 보였는데 한 논평가의 노골적인 표현은 이를 축약해서 보여준다. "역사화는 당신에게 맞지 않는다." 이때까지 그뢰즈의 경력을 보면, 「효도」나 「결혼계약」같은 주제로 주로 초상화와 장르화에 집중하였다. 그러나 그는 가장 높은 범주에 속하는 역사화를 그려 아카데미의 정회원이 되고 싶었다.

회화 유형들 간의 위계는 18세기 중엽에 확고하게 뿌리내려 역사화가 장르화, 초상화, 풍경화, 정물화보다 우선하였다. 그뢰즈는 이를 염두에 두고 1760년대 후반에 역사적인 주제들을 실험적으로 그리기 시작했고, 틀림없이 「카라칼라를 책망하는 셉티미우스 세베루스」로 장르화가라는 딱지를 떼어버리려고 싶었을 것이다. 그러나 그 도박은 성공적이지 못했다. 당시의 일반인들만 이 그림을 싫어한 것이 아니라 아카데미 회원들도 그가 이 '입회용 작품'을 제출하는 데 시간을 질질 끄는 것을 보고

102
장-바티스트
그뢰즈,
「카라칼라를
책망하는
셉티미우스
세베루스」,
1769,
캔버스에 유채,
124×160cm,
파리,
루브르 박물관

103
벤저민 웨스트,
「(하늘에서
전기를
끌어오는)
벤저민
프랭클린」,
1816년경,
캔버스에
고정한 종이에
유채,
33.5×25.5cm,
필라델피아
미술관

질리고 말았다(그뢰즈는 14년간이나 그들을 기다리게 했다). 결국 이 작품은 장르화로 받아들여졌다.

그뢰즈는 자신의 지적 진지함을 증명하기 위해 신중하게 주제를 선택한 것으로 보인다. 그는 아마도 17세기 프랑스어 번역판을 통해 알수 있었을 3세기 로마의 역사에 관한 당대의 설명에서 잘 알려지지 않은 주제를 택했다. 고전에 대한 학문적 박식함을 보여준다는 점에서 그의 작품은 흠잡을 데 없다. 셉티미우스 세베루스 황제가 스코틀랜드에 있는 동안 그의 아들 카라칼라는 그를 살해하려 했다. 막사로 돌아와서 그는 아들에게 도전을 제기한다. 황제가 죽기를 바란다면 황제가 건네는 검을 사용하되 근위대 장교가 살해하도록 명령해야 한다는 것이다. 그뢰즈는 이 주제를 통해 용기와 도덕적인 딜레마를 보여주려 했으며 이는 역사와 일반적인 내용과 일치한다. 그렇지만, 한 논평가가 지적했듯이, 그의 첫번째 잘못은 "그림의 주제로 행동이 아닌 말을 선택"했다는 점이다. 이 사건은 전적으로 대화에 의존하고 있으며 그마저도 친숙하지 않은 대화였기에 완전히 정적인 구성이 되고 말았다.

이보다 4년 전에 아카데미의 회원이 되고자 했던 또 다른 프랑스 화가도 신고전주의 양식의 대형 역사화를 제작하는 것이 현명한 방법이라고 생각했다. 1765년 이전에 장-오노레 프라고나르(Jean-Honoré Fragonard, 1732~1806)의 목가적인 전원풍경이나 누드화 등은 본질적으로 신고전주의의 영향을 받지 않은 18세기 초 화풍에 속했다. 그러나 1765년에 프라고나르는 「코레소스와 칼리로이」(그림104)라는 그림을 제작했다. 이 이야기는 그뢰즈가 택한 주제보다도 덜 알려진 것이었지만 회화적 잠재력은 더 많았다. 프라고나르의 작품은 열광적인 반응을 얻었고, 그는 아카데미의 회원으로 받아들여졌다. 그리고 그림은 왕실의 태피스트리 공방에서 복제할 목적으로 왕이 구입했다. 그렇지만 이러한 성공이 프라고나르를 신고전주의에 헌신하도록 만들지는 못했다.

이후 그의 작품들은 그의 초기 양식을 발전시킨 것으로 이따금 신고전주의의 느낌이 가미되었다. 자신의 갤러리를 가진 독립화상이 출현

104
장-오노레
프라고나르,
「코레소스와
칼리로이」,
1765,
캔버스에 유채,
311×400cm,
파리,
루브르 박물관

하기 전, 아카데미가 프랑스의 미술계를 장악하고 있던 시기에 아카데미의 회원자격은 후원과 전시의 측면에서 중요했다. 프라고나르는 「코레소스와 칼리로이」를 그린다는 것에 특별히 냉소적이지는 않았지만 그것은 현명한 선택이었다. 반면 그뢰즈는 크게 실망하여 아카데미에 등을 돌렸고, 예상과는 달리 개인 후원의 도움으로 크게 성공하였다.

프라고나르는 아카데미가 잘 알려지지 않은 주제에 관심을 보이리라는 사실을 잘 알고 있었음에 틀림없다. 코레수스와 칼리로이의 이야기는 오페라로 만들어진 적도 있지만 프라고나르 자신은 그림을 완성하고 5년 뒤 재공연되었을 때나 볼 수 있었다. 오직 한 고대문헌에만 짧게 기록되어 있는 이 낭만적인 전설은 고대 그리스 신의 디오니소스 제사장 코레수스가 처녀 칼리로이를 열정적으로 사랑하는 얘기다. 그렇지만 칼리로이는 그에게 무관심했고, 그래서 코레수스는 도움을 구하기 위해 디오니소스 신을 찾았다. 디오니소스는 그 지방사람들에게 정신병을 퍼뜨리는 재앙으로 응답하였다. 코레수스가 제물을 바쳐야 그것을 멈출 수 있었고 신이 바라는 제물은 칼리로이였다. 그렇지만 제단 위 그녀의 아름다움은 그를 사로잡았고, 그는 스스로 목숨을 끊고 만다. 사랑과 죽

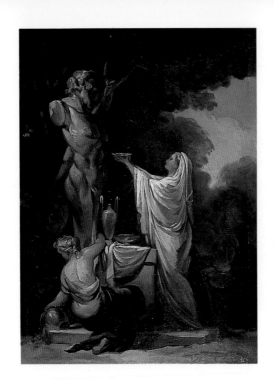

105
프란시스코
데 고야,
「프리아포스에게
바치는 제물」,
1771,
캔버스에 유채,
33×24cm,
개인 소장

음의 주제는 새로울 것이 없으나 프라고나르는 소재를 선택함에 있어서
좀더 재치가 있었다.

　　그뢰즈와 프라고나르의 두 그림은 그들이 이탈리아에서의 그랜드투어
를 마치고 돌아온 뒤에 그린 것이다. 젊은 프란시스코 데 고야(Francisco
de Goya, 1746~1828)의 「프리아포스에게 바치는 제물」(그림105)은 그
가 이탈리아에 머무르는 동안 완성한 것이다. 이 초기작은 고야의 작품
으로는 상당히 비전형적이며 1770~71년의 여행기간에 제작되었다. 고
야는 이탈리아에서 고전적인 장면을 몇 점 그렸으며 그 중에는 파르마
아카데미의 공모전에 출품한 작품도 포함되어 있던 것으로 보인다. 이
전시에서 그의 작품은 호평을 받았다. 초기의 상당수는 소실되었지만
「프리아포스에게 바치는 제물」로 보건대 그는 틀림없이 당시 신고전주
의의 흐름을 잘 알고 있었을 것이다. 그는 에스파냐로 돌아가서는 신고
전주의 양식을 버렸다. 고전적인 주제의 회화들은 그가 로마에 있을 당
시 단지 돈이 필요해 제작했던 것으로 보인다. 당시 그곳에는 그러한 작
품들을 취급하는 시장이 있었고, 또 그러한 작품들은 다른 주제의 작품

보다 수상의 기회가 더 많았다. 이탈리아에서 고야가 얻은 것은 양식이 아니라 경험이었다.

반면 영국의 화가이자 시인인 윌리엄 블레이크(William Blake, 1757~1827)는 이탈리아에 전혀 가보지 않았다. 친구들이 그랜드투어를 권유하고 자금까지 대주려 했지만 그 어떤 시도도 실현되지 않았다. 블레이크는 18세기 후반과 19세기 초의 주요 화가들 가운데 해외여행을 하지 않은 몇 안 되는 화가에 속한다. 고전고대에 대한 그의 지식은 대부분이 간접적인 것이었고, 그가 너무나 존경했던 미켈란젤로에 대한 지식 역시 그러했다.

그는 영어권에서 가장 아름다운 몇 편의 서정시를 발표한(이것은 『순수의 노래』로 1789년에 출간되었다) 1780년대 중반에 화가로도 활동하기 시작했다. 그는 『순수의 노래』 본문에 자신의 삽화를 곁들였다. 그러나 그의 시구들이 대가다운 시인의 면모를 보여주는 반면 그의 드로잉들은 무언가 주저하는 듯하다. 시각적인 면에서 그는 천천히 발전해, 1790년대 중반에 가서야 중요한 독창적 작품들을 제작하기 시작한다. 이후 그의 작품은 비록 몇 작품들에서 초기에 나타난 신고전주의적 특성을 보이긴 하지만 분명히 낭만주의의 범주에 속한다. 블레이크는 일생동안 고전고대에 대해 존경인지 비난인지 모를 매우 모호한 태도를 취했다.

그러나 1780년대 그의 초기작품에서는 주로 성경이나 영국 중세사, 영국문학에서 나온 소재를 묘사한 수채화로 신고전주의 역사화에 대한 관심을 보여주었다. 이 초기작들 중 전형적인 예가 셰익스피어의 『한여름밤의 꿈』(그림106)을 묘사한 수채화이다. 이 작품은 그 희곡의 마지막 장면에서 춤추는 요정들과 함께한 주인공 오베론, 티타니아, 퍽을 보여준다.

해부학적인 면에서는 형편없지만 몸에 휘감겨 곡선을 드러내는 옷주름과 더불어, 인물들의 선적인 특성을 살려 신체윤곽의 리듬을 강조한 점은 블레이크가 고전 조각상과 헤르쿨라네움의 벽화 그리고 그리스 도자기를 연구하였다는 사실을 암시해준다. 이런 수채화들은 신고전주의로 나아가는 과도기적 작품들로, 비록 신고전주의 조각가 존 플랙스

먼과 신고전주의 화가 푸젤리가 그의 친구들이었고, 그가 제임스 배리의 작품을 좋아했다고 해도 블레이크는 매우 개성적인 자신의 양식을 형성하면서 신고전주의에서 멀어져갔다.

106
윌리엄
블레이크,
「춤추는 요정과
함께 있는
오베론과
티타니아, 퍽」,
1785년경,
수채,
47.5×62.5cm,
런던,
테이트 미술관

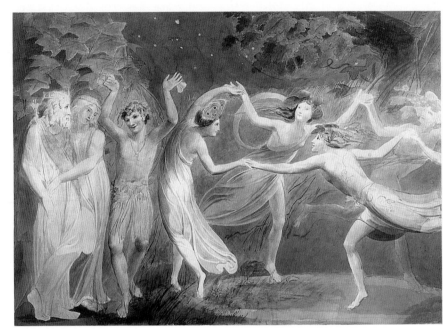

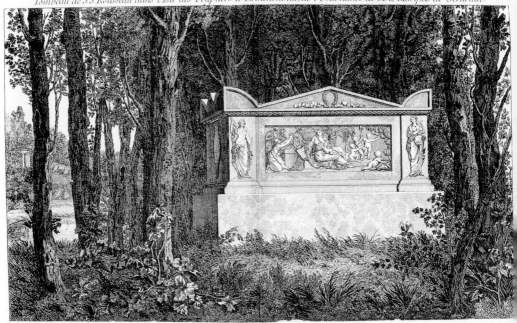

Rousseau est mort le 2 Juillet 1778 à Ermenonville

107
위베르 로베르,
에르므농빌의
포플러 섬에
있는 루소의
무덤,
르 루지의
『영국-중국식
정원』
제2판의 삽화,
1780,
동판화,
23.5×38.5cm

"눈물이 흐르도록 두어라, 다시는 그보다 더 달콤하고 가치 있는 눈물을 흘리지 못할 것이다."

훌륭한 문필가이자 철학자 장-자크 루소(Jean-Jacques Rousseau, 1712~78)가 묻혀 있는 곳으로, 최근에 '픽처레스크' 또는 자연적인 양식으로 새롭게 단장한 정원을 소개한 안내서의 내용을 읽으며 방문객은 그의 무덤이 보이는 데까지 걸어갔다. 호수 위 포플러 섬에 세워진 그곳은 루소가 생전에 묻히고 싶어했던 정원의 일부였다(그림107). 18세기에는 여자든 남자든 연극이나 미술작품, 그리고 정원을 보고도 이처럼 거리낌없이 반응하며 많은 눈물을 흘렸다. 차가운 이성이 이 시기의 지배적 특성이긴 해도 그것이 감정적 반응까지 막지는 못했다. 연민과 지성은 동일한 사람의 두 가지 측면이었다.

루소의 무덤을 둘러싼 배경은 '유쾌한 멜랑콜리'로 묘사할 수 있는 18세기의 감수성을 자극했다. 당시 시골별장의 정원은 인간의 유한성, 즉 신중하게 배치된 무덤이 자아내는 생각들을 조용히 명상할 수 있는 곳으로 정하는 경우가 많았다. 그것은 유골항아리나 오벨리스크 또는 석관의 형태를 띠며 거의 언제나 신고전주의 양식으로 만들어졌다. 유행하는 취향을 다루는 잡지들은 이런 종류의 유물들을 의자, 다리 그리고 픽처레스크 건물과 함께 바람직한 정원장식으로 권장했다. 그 이유는 이것들이 가장 아름다운 장식일 뿐 아니라 이러한 유물들만이 '감수성과 예술에 대한 취향'을 결합시킬 가능성을 지녔기 때문이었다. 정원이나 야생의 자연에 자리잡은 무덤은 이 시기의 여러 이미지에서 등장하였고, 심지어 부채나 찻잔 장식에서도 찾아볼 수 있었다(그림108). 각 찻잔 세트에는 각기 다른 풍경의 숲을 배경으로 놓인 가상의 비석이 그려져 있다. 거기에는 유명한 영웅이나 작가의 이름이 아니라 여러 가지 보편적인 감정, 예를 들면 '사후의 행복'에 대한 기원 등이 새겨져 있다.

루소의 무덤은 루소가 르네 드 지라르댕 후작의 후원 아래 생애 마지막 몇 주간을 보내고 숨을 거둔, 파리에서 동쪽으로 약 50킬로미터 떨어진 지점에 위치한 에르므농빌의 정원에 지금도 남아 있다. 석관의 한 면에는 "여기 자연과 진리의 인간이 잠들었노라"(Ici repose l'homme de la nature et de la vérité)라는 간단한 명문이 있다. 호숫가 쪽에서 보이는 석관의 다른 면에 장식된 조각은 매우 정교하다. 중앙에는 풍요를 상징하는 여인이 손에 『에밀』한 권을 들고 있다. 『에밀』은 루소가 소설의 형

식을 빌려 쓴 교육에 관한 논문으로 여기에 드러난 그의 반그리스도교적인 사상은 프랑스 정부당국과 갈등을 초래하여 잠시 망명을 떠나야 할 정도였다. 왼쪽에는 여인이 자연에 봉헌된 제단 위에 꽃과 과일을 올려놓는다. 한편 오른쪽의 아이들은 자유의 모자를 쓰고 춤을 춘다. 양쪽에 서 있는 인물들은 사랑과 평등을 의미한다. 이 이미지는 루소의 철학적 관심을 압축하며, 자연의 향유와 개인의 자유에 대한 그의 열성적인 관심을 강조한다.

이 무덤은 정원에서 가장 중요한 풍광으로 화가이자 정원 디자이너인 위베르 로베르(Hubert Robert, 1733~1808)가 설계했다. 그는 이후의 혁명기 동안 루소의 유해를 파리로 옮기는 행사를 기록하였다(그림144 참조). 앞에 인용한 안내서에 따르면 그 무덤은 달빛 아래에서 보는 것이 가장 이상적이다. 고요한 호수 위에 기념물이 비치는 분위기에서 "이 투명하고 부드러운 느낌이 자연의 고요함과 결합하여 당신을 깊은 명상에 빠지게 한다."

1766년부터 후작이 설계한 정원의 나머지 부분은 덜 멜랑콜리하며, 낮에 감상하는 것이 가장 좋다. 에르므농빌의 정원은 '픽처레스크' 정원이라는 새로운 생각을 반영한 것이었다. 베르사유의 '경직되고 화려한 계단'은 인기가 시들해졌고, 기하학적인 배열 대신 가능한 한 자연스럽게 보이도록 기교를 부린 풍경이 널리 퍼졌다. 풍경화가 피에르-앙리 드 발랑시엔(Pierre-Henri de Valenciennes, 1750~1819. 그의 작품[그림 115]은 후에 논의할 것이다)의 말에 따르면 에르므농빌처럼 "미술가들

은 자연을 결합하고 모사했으며 그 형태와 매력을 보존했다." 그리고 나서 발랑시엔은 다음과 같이 부연했다. 프랑스에 있는 모든 정원들 가운데 에르므농빌이 "아마도 사상가와 철학가들을 즐겁게 하는 유일한 곳일 것이다. 왜냐하면 이 정원은 영혼에 말을 걸고, 감성을 자극하며, 감각을 어루만져주고, 상상력을 불러일으키기 때문이다."

정원에 대한 이러한 반응은 나무, 풀 그리고 물과 같은 풍경뿐 아니라 걸으면서 만나는 일련의 건물들이나 그외 다른 구조물들에서 받는 자극에서 나온 것이다. 에르므농빌에는 이런 종류로 몇 가지 기념물과 동굴, 그리고 예언자 시빌에게 봉헌된 티볼리의 고대 로마 신전을 본뜬 것(그림107의 왼쪽 배경에 보인다)을 포함하여 여러 신전들이 있다. 에르므농빌에 있는 이 신전은 현대철학에 봉헌되었으며 루소, 볼테르 그리고 뉴턴 등의 이름이 새겨져 있다. 그 원형과 마찬가지로 이 현대의 신전은 미완성인데 이는 부서진 잔해이기 때문이 아니라 철학의 임무가 절대 완성될 수 없다는 것을 암시하기 위해 미완성으로 남겨두었기 때문이다. 입구의 부서진 원주 위에는 라틴어로 "누가 이것을 완성할 것인가?" (Quis hoc perficiet?)라는 글귀가 새겨져 있다. 또 길을 따라서 인용구가 새겨진 여러 장식판이 놓여 있다. 예를 들면 시인 베르길리우스의, "농촌 사람의 신들을 아는 이는 행복한 사람이다"로 시작하는 시구가 들어 있는 『농경시』 같은 데에서 인용하였다. 정교하게 설계한 이 길은 집의 남쪽으로 나 있다. 북쪽으로 난 다른 길은 소박하며, 이탈리아 양식의 농장과 방앗간, 그리고 프랑스 왕의 아름다운 애인에게 헌정된 중세의 탑 등이 자리하고 있다. 이런 식의 정원이 종종 그렇듯이 다른 양식이나 역사적인 장식물들은 고전적인 양식의 틀 속에 통합된다.

'픽처레스크' 풍경정원에 놓아 장식한 고전적 풍취가 나는 건물이나 구조물들은 18세기 후반과 19세기 초에 신고전주의 양식의 정원을 만들기 시작하면서 생긴 것들이다. 이런 정원들은 고대 그리스나 로마 양식을 재창조한 것이 아니다. 왜냐하면 고전시대의 정원에 대해서는 거의 알려진 것이 없었기 때문이다. 고대유적지와 플리니우스의 편지들(그는 자신의 정원에 대해 얼마간 서술하였다)에서 얻을 수 있는 극히 적은 정

보는 주로 집 근처의 정형적인 설계에 관한 것으로, 이는 신고전주의가 새로운 양식으로 막 출현하던 18세기 중엽에는 이미 유행에 뒤떨어진 양식이었다. 그렇지만 집에서 멀어질수록 비정형적인 요소가 디자인에 포함되었다. 유럽식이나 때때로 식민지풍의 정원에 세워진 고전 양식의 건물들은 그랜드투어에서 확실히 볼 수 있었던 고대취향을 반영하였다. 에르므농빌에 그대로 재현된 티볼리의 신전은 이 특별한 유물들을 재사용한 수없이 많은 예들의 하나일 뿐이다. 다른 두 가지 예, 즉 로마의 판테온과 아테네의 바람의 탑을 재창조한 경우(각각 그림110, 113)를 간단히 살펴보자.

테라스와 직선의 긴 조망 같은 좀더 건축적인 배열 대신 나무들 사이 또는 호수 옆에 건물을 두는 비정형적 배치는 18세기 정원 디자인에 나타난 근본적인 변화를 가장 극명하게 보여주는 예이다. 이러한 변화를 일으킨 두 가지 중요한 원인이 있다. 그 첫번째는 정치이론과 긴밀하게 연결되어 있다. 이전 세기의 모든 정형적 정원양식 가운데 가장 유명한 베르사유에서 볼 수 있듯이, 조각상과 분수로 마무리하는 긴 조망과 테라스의 엄격한 기하학은 유럽의 위대한 전제군주 루이 16세를 위해 창안되었다. 그 정치적인 상관관계로 인해 18세기 초 영국의 급진적인 사상가들은 이런 양식의 정원을 받아들일 수 없었다. 이곳에서 비정형적인 '픽처레스크' 정원 운동이 시작되었다(18세기에 프랑스의 '픽처레스크' 정원은 중국정원의 비정형적이고 자연스러운 디자인이 점차 알려지면서 가끔 '중국식' 정원으로 불렸다. 중국정원에 대해서는 예수교 선교사나 여행자들의 보고서나 삽화를 통해 알려졌다. 그렇지만 '영국식'으로 불러도 무방하다. 다른 곳에서처럼, 이 정원양식은 러시아와 노르웨이 그리고 미국이라는 먼 곳에까지 전파된 문화적 수출품으로 간주되었기 때문이다). 정원과 정치 사이의 관계는 언뜻 생각하는 것보다 더 노골적이다. 어떤 형태의 전제정치든 그 성격상 절대적이고 구속하는 지시와 관련하여 삶의 어떤 영역에서든 개인의 자유를 표현하는 것을 막기 때문이다. 개인의 자유라는 이 두 단어는 18세기 사상의 토대가 되었다. 정원 디자인에 적용하면 개인의 자유는 비정형이었다. 풍경의 설계에서 변형을 위해 가해진 인간의 막대한 수작업의 증거는 가급적 드러

내지 않으면서(이에 든 엄청난 비용은 말할 것도 없이) 점차 자연스러운 형태가 두드러지기 시작했다.

'자연스러운' 정원이 증가한 두번째 이유는 무엇보다도 문학에 잘 나타나 있는 자연에 대한 변화된 태도와 관련이 있다. 이 새로운 정원들은 '그림'처럼 보이도록 의도된 것이고, 이 운동의 이름도 그래서 붙여진 것이다. 캔버스는 자연이었고, 재료는 나무, 풀, 돌, 물이었다. 이 '그림'은 정원 주위를 걷는 동안 어떤 특정 지점에서 또는 집에서 봤을 때 가장 아름답게 보이게 하려는 의도를 내포하고 있다. 자연 그 자체가 클로드 로랭(Claude Lorrain, 1600~82)같은 몇몇 17세기의 거장들이 그린 이탈리아의 풍경처럼 목가적인 전원의 모습에 부합하도록 구성된 풍경화가 되었다. 앞에서 인용했던 안내서에 따르면, 에르므농빌의 집에서 남쪽으로 바라보면 "클로드 양식으로 그려진 그림이 나타난다."

클로드는 대부분의 작업활동을 로마, 특히 캄파냐 평원으로 알려진 로마 남부지역에서 했다. 탁 트인 풍경을 지닌 그곳은 고전시대를 연상시키는 유물들과 폐허들이 즐비했다. 클로드의 그림처럼, 먹구름이 없는 금빛 하늘로 찬란한 이곳의 경치는 시간을 초월했다(그림109). 그의 풍경 속 사람들은 주위의 경치와 비교해볼 때 언제나 눈에 잘 띄지 않는다. 구성에서 지배적인 것은 경치이다. 세심하게 통제된 상상 속의 풍경으로 들어가는 관람자의 길을 따라, 전략적으로 배치된 건물과 물은 관람자의 시선을 부드럽게 그림 속 먼 곳으로 이끈다. 클로드와 그의 후배 풍경화가들이 자연을 다루는 방식은 다음 세기에 '픽처레스크' 정원의 모델이 되었다. 클로드는 스케치북에 자연을 직접 스케치했지만, 이것을 변형하여 이상화된 풍경으로 만들었다. 그래서 그의 유화는 어떤 장소를 똑같이 기록한 것이 아니라 몇몇 풍경들 중 가장 좋은 부분을 모아놓은 혼합체이다. 클로드의 그림이나 이와 유사한 동시대인들의 그림은 18세기의 취향을 매우 만족시켰다. 부자들은 자신의 컬렉션에 그의 유화 원작을 추가하기 위해 서로 경쟁했고, 여유가 없는 사람들은 쉽게 구할 수 있는 판화작품을 많이 구입했다. 결과적으로 이런 그림들은 18세기 풍경 자체의 면모를 바꾸는 것뿐 아니라 신고전주의 풍경화의 추이에도 깊은 영향을 주었다.

109
클로드 로랭,
「몰 다리가
보이는 로마
근처의 풍광」,
1645,
캔버스에 유채,
74×97cm,
버밍엄
박물관과
갤러리

110
S. H. 그림,
스타우어헤드,
1790,
수채,
19×26.3cm,
런던,
대영도서관

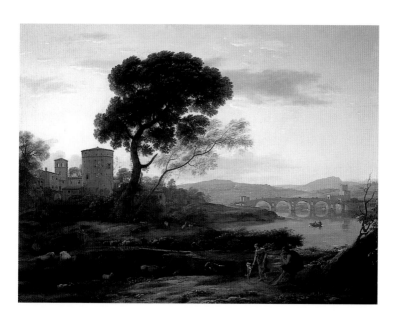

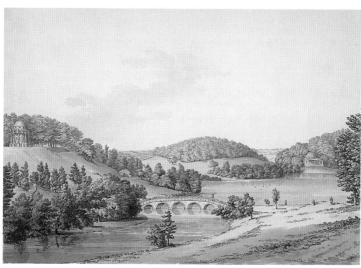

런던 은행가 헨리 호어의 컬렉션에는 로마의 판테온을 풍경 속에 재배치한 클로드의 그림 한 점이 포함되어 있었다. 이 그림은 호어가 윌트셔의 스타우어헤드에 있는 자신의 시골별장 부지를 바꾸는 데 영향을 주었다. 이를 위해 그는 그랜드투어에서 돌아온 직후인 1743년부터 일을 추진했다. 처음 몇 해 만에 고전주의 양식의 플로라 신전을 새로 만든 호숫가에 세웠지만 가장 중요한 건축물은 1750년대 중반에 호숫가 근처에 건립한 판테온이었다. 그것은 전체 정원배치의 초점이었다. 뒤이어 철쭉과 진달래 등을 심어 그 정원의 원래의 모습을 바꾸었는데, 이것은 당시의 드로잉과 판화에 가장 잘 나타나 있다(그림110). 멀리 오른쪽에 판테온이 보이고, 중앙에는 16세기의 유명한 건축가 안드레아 팔라디오의 디자인을 본뜬 돌다리가 있다. 왼쪽 호수 너머에는 1765년에 추가한 마지막 신전이 있다. 이 신전은 아폴론에게 헌정되었다. 판테온과 나머지 두 신전은 건축가 헨리 플리트크로프트(Henry Flitcroft, 1697~1769)의 작품이었다. 방문객들은 별장에서 호수로 걸어 내려와 다리를 건너 호숫가를 따라가면서 신전뿐 아니라 동굴도 보고, 돌아올 때는 별장 아래쪽에 자리잡은 중세교회와 마을도 구경한다. 이것은 현실의 리얼리티를 가미하여 교묘하게 꾸민 클로드식 풍경이었다. 이곳에는 대개 자족적인 전원풍경의 '픽처레스크' 정원에서는 찾아볼 수 없는 두 세계가 병치되어 있다.

호수 주위에 재건한 고전의 세계는, 비록 일부가 지워지긴 했지만 오비디우스와 베르길리우스의 『아이네이스』에서 인용하여 새긴 시로 고조되었다. 아이네아스의 여행을 서사적으로 서술한 이 이야기는 호어가 호수 주위를 걸으면서 염두에 둔 것이었다. 그는 동굴을 지나가는 것을 아이네아스의 지하세계 여행에 비교하였다. 그는 플로라 신전에 글귀를 새겨 넣어 이 호수가 전통적으로 지하세계로 가는 출입구라고 여겨져온 나폴리 근처의 어마어마하게 깊은 아베르누스 호수를 우의적으로 나타냈다는 점을 방문객이 분명히 알 수 있도록 했다. '픽처레스크' 정원은 미적이고 감정적인 반응뿐 아니라 지적인 반응에도 호응하였다. 이러한 정원들은 심지어 동시대의 정치와 같은 다른 관련 사항들뿐 아니라 고전문헌과 미술에 대한 지식을 전제로 한다.

스위스의 문필가이자 미술가인 살로몬 게스너(Salomon Gessner, 1730~88)는 1756년에 첫 출간된 전원적 산문『목가』에 "나는 종종 도시를 탈출해 심연의 고독을 찾는다"고 썼다. 이 시집은 곧 신고전주의 시기의 국제적인 베스트셀러 대열에 올랐다. 그는 "자연은 그 아름다움만으로도 도시에서부터 줄곧 나를 따라다닌 온갖 역겹고 불쾌한 인상들을 내 마음에서 날려버린다"는 것을 깨달았다. 과거 고전세계의 인물들이 거주하는 풍경에 대한 게스너의 시각은 18세기에 점점 자연미에 대한 이해가 증대했음을 예증한다. 18세기 초에 알렉산더 포프는 "좀더 고귀한 종류의 고요함 그리고 더 고상한 즐거움을 마음속에 퍼뜨리는, 저 수수한 자연의 온화한 단순함에는 특별한 것이 있다"고 기술했다. 루소를 포함한 이후의 작가들은 그러한 정서를 반복한다. 게스너는『목가』서문에서 열정적으로 말한다. "황홀한 상태에서 나는 나 자신을 모두 버리고 자연의 매력을 응시하였다. 나는 군주보다도 부유하고, 황금시대의 목자보다도 행복하다." 이런 시각은 게스너에게 헌정된 상상의 무덤에서 시각적으로 유쾌하게 표현되었다. 이 그림은 그의 생전에 출간된, '픽처레스크' 정원에 대한 가장 중요한 독일어 출판물에 수록되어 있다(그림111). 히르슈펠트(C. C. L. Hirschfeld, 1742~92)의 다섯 권짜리 『정원예술론』(Theorie der Gartenkunst)은 문화적으로 가장 진보적인 독일의 도시인 라이프치히에서 1779년에서 85년 사이에 출간되었다. 히르슈펠트는 이 책에 정원 디자인에 대한 이론적 논의 및 사례들과 함께 독일 작가들에게 바치는 상상의 기념물 시리즈를 포함시켰다. 그는 게스너를 위한 기념물을 가리키며, 그 '황금시기의 단순함, 순박함, 순수함, 그리고 고상한 즐거움'으로 우리에게 감동을 준 '가장 훌륭한 현대 전원시인'의 기념물이라고 소개하였다. 그런 시인의 기념물은 시냇물 곁 그늘진 동굴 안에 있어야 한다. 꽃과 함께 담배 파이프와 에칭화가의 바늘(판화가로서의 게스너의 재능을 가리킨다)이 놓인 제단 앞에 전원의 뮤즈가 서 있다. 뮤즈는 그녀 발 밑 비둘기가 상징하는 순수한 사랑을 큐피드에게 가르치고 있다. 그 옆에서 사티로스와 어린 목신이 귀기울여 듣고 있다. 신고전주의 양식의 대리석이 놓인 이 석회굴은 실제로 만들어지지 않았다. 그러나 제8장에서 살펴보겠지만, 게스너의 생

각은 벽지 같은 재료를 포함한 다른 시각적 형태로 구현되었다(그림 217 참조).

몇몇 '픽처레스크' 정원은 흥미를 끄는 기념물이 너무 많아 방문객의 관심을 흐트러뜨릴 위험이 있었다. 어느 누구보다 히르슈펠트가 이러한 경향을 꾸짖으며 신중함, 특히 몇몇 대륙풍 정원계획에서 결핍된 절제를 가지도록 충고했다. 부유한 파리사교계의 명사 몽빌 남작이 도시에서 그리 멀지 않은 곳에 만든 개인용 오락정원 데제르드레츠(Désert de Retz)는 약 40헥타르의 부지 안에 20개의 구조물을 빈틈없이 채워놓은 곳이었다. 그렇지만 장소를 적절하게 사용해, 넘친다는 느낌은 들지 않는다. 정원과 그 구조물 가운데 일부는 복구되고 그 유명한 부러진 원주는 1774년과 89년의 혁명 전야 사이에 정원을 만들 때의 모습 그대로 보인다(그림112). 시버라이티즘(sybaritism, 사치스럽게 놀고 먹음 - 옮긴이) 혐의로 체포된 몽빌은 가까스로 단두대는 피했지만 공화당의 명령으로 정원 건물이 철거당하고 식물들은 파헤쳐지는 등 대부분 파괴되었다.

부러진 원주 형태로 지어진 이 특이한 집은 이 훌륭한 정원에서 파괴되지 않고 남은 주요한 특징적인 건물이다. 이 정원에는 세계 각지에서 수입해 온 다양한 식물들이 자랐다. 식물학자이자 아마추어 건축가로서 몽빌이 지은 이 곳을 방문하는 사람들은 파리 근교의 몇 안 되는 왕실소유지 가운데 하나인 마를리 숲을 통해 들어온다. 그들은, 밤에는 얇은 주석으로 만든 사티로스가 횃불로 비추어주는 동굴을 통과한다. 이것은 저녁 오락시간에 매우 연극적인 느낌을 가미해준다. 오락은 하프를 연주하는 몽빌과 함께하는 야외 콘서트 같은 것이었다. 곧이어 솟아오른 땅 위의 부서진 원주를 만날 수 있다. 이곳은 사교실, 식당, 작업실, 도서관 그리고 몇 개의 침실로 이루어졌다. 장식은 우아하고, 현대미술품이나 세브르의 도자기 인형들로 꾸며졌다. 이 건물 외에 고전에서 영감을 얻은 구조물에는 목자들과 염소 떼, 그리고 그 무리들의 보호자인 판에게 헌정된 신전이 있다. 에르므농빌에 있는 철학에 헌정된 신전과 마찬가지로 이것 역시 티볼리의 시빌 신전을 본떴다. 그외 건물이나 장식물들로는 중국식, 이집트식, 그리고 고딕양식의 것들이 있다. 그렇지만

pective de la Colonne.

방문객들에게 당시 유럽에서 가장 특이한 정원 건물이라는 인상을 갖도록 만든 것은 부러진 원주였다. 이 건물이 주는 몽상적이면서도 음산한 느낌은 시간이 흐르고 방치되면서 바뀌었으며, 두 세기가 지난 뒤 초현실주의자들에게 호소력을 발휘했다.

16미터 높이로 파괴된 원주처럼 건설된 이 건물은 고대 대형신전의 유일한 잔해처럼 보인다. 이렇게 몽빌은 정원 디자인의 통상적인 관습을 뒤집었다. 기존의 방식은 스타우어헤드의 판테온처럼 과거 양식을 미니어처 크기로 재창조하여 그 주위의 우거진 식물과 어울리도록 하는 것이었다. 당시의 사람들이 이 원주를 신이 무너뜨린 성경 속의 바벨탑처럼 생각했으리라는 것은 의심의 여지가 없다. 데제르드레츠를 방문한 수많은 이들 가운데 한 사람인 토머스 제퍼슨은 한 편지에서 이렇게 감탄했다. "원주의 잔해를 보고 저런 것을 생각해내다니 정말 멋지다. 나선계단도 아름다웠다." 실제로 너무나 강한 인상을 받은 제퍼슨은 후에 버지니아 대학교의 새 캠퍼스에 세운 한 건물을 설계할 때 이 건물의 평면도를 참고하였다. 그 캠퍼스에서 그것은 사각건물에 둘러싸인 로툰다가 되었다. 그러나 정원의 원래 문맥에서 보자면 부러진 원주의 둥근 형태로 된 몽빌의 건물은 전체 설계의 비대칭적 곡선과 우거진 식물의 윤곽이 뒤섞여 자연과 건축의 독특한 결합을 만들어냈다. 그렇지만 우리는 왜 몽빌이 원주를 선택했는지 모른다. 가장 근거 있는 설명은 원주가 나무 기둥과 닮았다는 것이다. 이는 동시대인들도 알고 있었을, 이미 알려진 고대 그리스 건축 이전의 원시건축의 기원에 관한 건축논쟁을 직접적으로 암시한다. 이 논쟁의 중심에 있는 것은 유명한 원시오두막이 권두화로 실린 로지에의 책으로 앞에서 논의한 바 있다(그림43 참조). 아마도 이 부서진 원주는 로지에의 신화를 돌로 구현한 것이며, 그렇다면 그것은 원시에 대한 기념물이라 할 수 있다.

이 원주는 당시 알려진 가장 초기의 그리스 건축형태인 도리아 양식을 사용했다. 고대 그리스의 특정 건물을 18세기 풍경정원의 맥락에서 재창조한 것 가운데 가장 훌륭한 예는 스태퍼드셔의 셔그버러 부지에 아직도 남아 있다. 아테네의 한 신전을 본뜬 이 도리아 양식의 신전은 대략 1760년에서 61년에 세워졌다. 그것은 유럽에서 이런 식으로 재생된

건물의 종류로는 가장 초기의 것 가운데 하나이자 이곳에 있는 여러 복제 건물의 하나이다. 이미 인공적으로 만든 중세의 폐허나 중국식의 건물이 있었지만, 1760년대에 만들어진 그리스 정원 구조물이 이곳을 특징 짓는 매우 새로운 건축물로 자리잡았다. 이 모든 것은 제임스 스튜어트가 디자인했다. 그리스 유적을 여행하고 돌아온 이후 오랜 시간이 흘러(제1장 참조), 이제 그곳에서 알게 된 것들을 니콜라스 레베트와 함께 『아테네의 고대유적』(Antiquities of Athens)이라는 제목의 책으로 출간하려던 차였기에 스튜어트는 셔그버러에서 이러한 개발을 수행할 수 있는 독특한 위치에 있었다.

선구자 스튜어트에게는 자신의 그리스적인 이상을 실천할 수 있도록 도와줄 개화된 후원자가 필요했다. 그 중 한 사람이 토머스 앤슨이었다. 그는 셔그버러의 작은 부지를 물려받아 이를 번창하는 사업으로 바꾸어 놓았다. 그의 야심찬 계획은 아마도 그의 남동생이자 해군 장성인 조지 앤슨 경의 성공에 자극받은 듯하다. 그는 1740년대 초 세계각지를 항해하며 가문에 부를 안겨주었다. 남동생과 달리 토머스는 평생 결혼하지 않고 소유지와 가족 컬렉션을 발전시키는 데 힘썼다. 그는 예술애호가 협회의 회원이었으며 스튜어트는 이곳의 후원으로 1750년대에 그리스에 갈 수 있었다. 따라서 셔그버러에 있는 고대정원 건축물을 설계할 건축가로 그가 선정된 것은 당연한 일이었다. 게다가 스튜어트는 1758년과 59년 사이에 이미 우스터셔 해글리에 있는 예술애호가 협회의 또 다른 회원인 리틀턴 경의 소유지에 도리아식 신전을 설계한 바 있었다. 이 건물은 유럽에서는 최초로 고고학적으로 정확하게 그리스 신전을 재건축한 것이다. 그 원형은 스튜어트와 레베트가 아테네에서 연구하고 측정한 것이었다.

따라서 셔그버러 부지에 세워진 고전양식의 건물들은 신고전주의 취향을 반영한 중요한 건축물들이다. 이들의 배치나 모사할 원형의 선택에서 난해한 프로그램은 없었다. 각각 건축물의 위치 선정은 특정 지점에서 바라봤을 때 풍경 속에서 갖는 시각적인 효과를 염두에 두었으며, 디자인의 선택은 다양한 건축유형을 최대한 많이 보여주려는 의도를 반영한 것으로 보인다. 앞서 말한 도리아 양식의 신전은 집 근처에 두어

광대한 토지를 가로질러 바라볼 수 있게 했다. 다른 구조물들은 눈요기 거리를 제공하도록 이보다 훨씬 더 멀리 배치했는데, 지평선을 배경으로 나무에 싸이거나 물에 비친 모습이 보이도록 했다. 맨 처음에 눈에 들어오는 것은 바람의 탑이다. 이것은 스튜어트와 레베트가 출간한 『아테네의 고대유적』 제1권에 수록된 아테네에 있는 같은 이름의 건물을 모사한 것이다. 스튜어트는 정원건물로 바꾸기 위해 여기에 창문과 주랑식 현관을 덧붙였다. 원래 이 탑은 배로 호수를 건너거나(그림113) 다리를 통해 갈 수 있었는데, 후에 토지 개량을 위한 배수공사 때문에 탑은 평원 위에 홀로 남게 되었다. 원래의 모습대로라면 이 탑은 정원에서 매우 매력적인 곳이 되었을 것이다. 특히 원래의 건물에서 모사한 바람의 신 부조패널은 그림에서 보듯이 이 건물의 매력을 더해준다. 이것은 현재 남아 있지 않은데, 원래의 장식은 정원건물에서 저렴한 대안으로 흔히 사용하는 조각처럼 보이도록 그린 그림일 수도 있다.

이곳에 있는 스튜어트의 다른 작품으로는 아테네의 개선문이나 다른 기념물들을 본떠 만든 것이 있다. 이들은 정원장식뿐 아니라 건축장식의 형태로도 인기를 누리게 된다. 이 가운데 「데모스테네스의 랜턴」으로도 알려진 「리시크라테스 코라코스 대좌」는 『아테네의 고대유적』 제1권에도 수록되어 있다(그림28). 이 책에 정확히 측정된 드로잉이 실리기 전에도 초기의 한 여행자는 그리스에 대한 책을 쓰면서 이 특별한 기념물은 누군가의 정원을 장식하는 데 "매우 적합한 구조물이 될 것"이라고 했다. 이 기념물은 합창대회의 우승트로피를 받치기 위해 세워졌으며 보존이 잘된 매력적인 구조물로서 왜 이 기념물이 그렇게 자주 인용이 되었는지는 쉽게 이해할 수 있다. 이것은 필라델피아나 애버딘 같이 먼 곳의 신고전주의 건물 꼭대기를 장식하는 데 사용되었으며, 급속하게 확장된 식민지인 뉴사우스웨일스의 19세기 초 정원에도 등장했다(현재는 시드니의 식물원에 있다).

고전시대의 양식에서 영감을 받은 건물은 '픽처레스크' 정원이나 비슷한 개념으로 조성된 정원에서 거의 필수적인 구성요소였다. 후글리 강 기슭에 위치한 캘커타에는 1786년부터 식물원으로 바뀐 넓은 지역이 있다. 유럽에서 수입한 식물뿐 아니라 반얀나무(벵골 보리수나무)를 포

113
토머스 페넌트, 셔그버러에 '픽처레스크' 정원설계에 따라 세워진 '바람의 탑'(『체스터에서 런던까지의 여행』의 삽화), 1782, 12.8×18.2cm

114
윌리엄 록스버그 박사의 기념물, 캘커타 식물원, 1822

함한 토착 식물들을 사용해 이 일대를 실질적으로 유럽의 '픽처레스크' 형태의 정원으로 바꾸었다. 설계 면에서 런던 큐 왕립식물원의 먼 후손 뻘에 해당한다. 이 식물원의 두번째 원장인 윌리엄 록스버러 박사는 훌륭한 식물학자였다. 식물원의 책임을 맡자마자 그는 아름다운 신고전주의 양식의 건물을 지었고, 식물원의 발전에 열정을 쏟아부었다. 그리하여 그는 인도의 식물 분류 분야에서 선구자가 되었다. 그러나 병 때문에 고국으로 돌아갈 수 밖에 없었던 그는 1815년에 사망했다. 몇 년 뒤, 캘커타에 식물원의 나무들이 무성한 언덕에 그를 기리기 위해 (유골)항아리를 안치한 고전양식의 작은 신전이 세워졌는데(몇몇 토착식물들만 아니라면), 그것은 마치 그의 고국인 영국의 풍경 속에 있는 듯한 느낌을 주었다(그림114).

이 식물원의 설립을 주창했던 로버트 키드 대령을 기리는 기념물 역시 원주 위에 올려진 대리석으로 조각한 우아한 항아리 형태로 신고전주의 양식이었으며, 눈에 잘 띄는 식물원의 중앙에 놓여졌다. 항아리 이미지는 인도의 신이 아니라 고전시대의 여신 케레스와 플로라를 연상시킨다. 부분적으로 현존하는 캘커타의 식물원은 제국주의자들이 유럽인의 시각을 외국으로 옮겨 그곳을 그들에게 익숙한 형태로 조직하고 당시 유행하던 양식, 즉 신고전주의 양식으로 구조물들을 세운 과정을 보여주는 좋은 예이다.

클로드와 동시대 화가들로 대변할 수 있는 17세기 프랑스 풍경화는 18세기 말에 인도 북부의 강을 따라 조성된 정원에 간접적인 영향을 주었을 뿐만 아니라 18세기 풍경화가들이 주위 풍경을 묘사하는 방식에도 영향을 미쳤다. 이것은 문화적 영향력의 분기현상이라고 볼 수 있다. 이러한 영향은 그 풍경화가들이 클로드의 이탈리아나 그밖의 유럽 어느 곳에서 경치를 그릴 때만이 아니라, 북아메리카나 인도 그리고 19세기가 시작할 무렵 정착된 새로운 식민지인 뉴사우스웨일스와 테즈메이니아 같이 먼 지역을 여행하며 그릴 때에도 뚜렷하게 나타났다. 클로드식의 시각은 지배적이었다. 심지어 풍경을 보는 데 도움을 주기 위해 휴대하고 다닐 수 있는 '클로드 유리'도 판매되었다. 그것은 뒷면에 피막이 있는 작은 거울로 거기에 반사된 장면은 클로드의 그림처럼 아련한 색

채를 띠었다.

클로드와 그의 동시대 화가들은 정원 디자인의 경우처럼 풍경화 영역에서도 똑같은 역할을 했다. 즉, 실제 고전시대의 풍경화에 대한 지식의 결핍을 대체하였다. 신고전주의 시기에 고대 그리스와 로마 미술의 풍경 묘사에 대해서는 사실상 거의 알려진 것이 없었다. 오늘날에도 우리는 그들보다 훨씬 더 많이 알지 못한다. 헤르쿨라네움, 폼페이와 그외 다른 지역에서 발견된 극히 소수의 파편들은 양적으로나 질적으로 고전 양식의 풍경화를 재현하는 데 충분하지 못했다. 대신에 신고전주의 시기의 작품은 클로드의 자연관의 영향을 받은 '역사적' 풍경화로, 이 풍경을 배경으로 고전세계 또는 역사 속의 사건들이 묘사되었다.

1787년 파리 살롱전에서 「고대도시 아그리젠토: 이상적 풍경화」(그림 115)는 평론가들의 주목을 끌었다. 화가 피에르-앙리 드 발랑시엔은 지난 10년간 두 번에 걸쳐 이탈리아를 방문하여 멀리 남쪽의 시칠리아 섬과 아그리젠토를 비롯한 그곳의 주요 건축유적지를 여행하였다. 그는 시칠리아 섬의 아름다움을 깨닫고, 훗날 1799년에 출간한 책에서 그곳의 풍부한 고대 유적지가 미술가들에게 좀더 많이 알려져야 한다고 주장하였다. 발랑시엔은 자신이 시칠리아 섬에서 본 것을 열광적으로 설명했다. 특히 신전들을 '숭고한' 분위기로 만드는 아그리젠토의 언덕과 풍성한 식물들이 그에게 감동을 주었다. 그는 가장 유명한 콩코르드에게 봉헌된 신전을 "그 비례와 순수, 우아함, 엄정한 양식, 그리고 잘 보존된 형태로 미루어 내가 알고 있는 가장 아름다운 건축물의 하나"로 생각했다. 여러 신전들 가운데 가장 잘 보존되었으며 그리스도교 건물로 쓰이면서 파괴를 모면한 콩코르드 신전은 발랑시엔의 그림 중간쯤에 이상화된 풍경들과 함께 두드러지게 묘사되어 있다. 마치 현재의 장면인 것처럼 폐허의 잔재들이 구성의 전면을 차지하고 있긴 하지만, 왼편의 사람들이나 배경에 보이는 작은 도시들을 통해서 볼 수 있듯이, 사실상 발랑시엔이 재현하고 있는 것은 고전시대이다. 고전시대에 이곳에서 이방인을 환대하는 관습 가운데 하나는 노예를 출입구에 두어 새로운 방문객들을 안으로 초대해 머물고 가도록 하는 것이었다. 특별히 부유한 사람들은 한 단계 더 나아가서 노예를 도시로 들어오는 길목까지 내보

115
뒤쪽
피에르-앙리
드 발랑시엔,
「고대도시
아그리젠토:
이상적 풍경」,
1787,
캔버스에 유채,
110×164cm,
파리,
루브르 박물관

내 그곳에서 이방인을 맞이하도록 했다. 발랑시엔의 작품은 바로 그 장면을 묘사하고 있다. 발랑시엔은 클로드나 그와 유사한 풍경화가들을 따라 일화적인 요소를 끌어들였고, 관람자의 주의가 너무 많이 흩어지지 않도록 이를 주의 깊게 다루었다.

이 그림에 대해 한 비평가는 화가가 건물을 다루는 솜씨는 특별히 훌륭하지만 "영국정원을 떠올리게 하는" 폐허의 잔해에 불필요한 주의를 기울였다고 비난했다. 원래 의도한 바는 모욕을 주려한 것이었겠지만 '픽처레스크' 정원이라는 새로운 개념을 찬성하는 발랑시엔 본인으로서는 다르게 받아들였을지도 모른다. 1799년에 출간한 책에서 발랑시엔은 이러한 정원에 대한 조언을 통해 흥미로운 장식물들을 너무 많이 배치하지 말고 절제된 정원을 조성할 것을 권장하고 있다. "정원 안에 모든 것을 둘 필요는 없다"고 그는 말한다. "정원의 주인이 허세나 고집으로 이러한 환상을 꿈꾼다면, 그는 사소한 것에만 돈을 날리게 되고, 그의 정원을 마치 저녁식탁 위에 엄청나게 쌓인 디저트처럼 만들고 말 것이다." 정원의 장식물들은 "능숙한 솜씨로 다루어야 한다. 혼란스럽지 않게 배치해야 하며, 항상 장소에 대한 감각을 가지고 그 위치를 결정해야 한다. 그러한 감각이 없다면 이 모든 세부 장식물들(원주, 묘비, 오벨리스크 등)은 눈을 현혹시켜 서로에게 해만 될 뿐이다."

발랑시엔의 「고대도시 아그리젠토: 이상적 풍경화」가 보여주는 한가한 전원의 분위기는 신고전주의 시기의 많은 비슷한 유형의 '역사적' 풍경화에서 전형적으로 보이는 특징이다. 그러나 자연은 경외감을 불러일으키거나 심지어 두려움을 줄 수도 있다. 서기 79년에 베수비오 화산이 폭발했을 당시의 재난은 폼페이와 헤르쿨라네움이라는 번성하던 두 도시를 파괴했고, 18세기의 많은 풍경화가들이 남긴 것처럼 베수비오 화산은 나폴리만을 차지하고 있었다. 그곳에는 기념품 그림을 파는 시장이 있었으나 몇몇 화가들은 자신들이 직접 본 화산과 과거의 역사를 결합한 그림을 제작하기도 했다.

영국의 화가 제이컵 모어(Jacob More, 1740~93)는 아마도 이 세기의 가장 극적인 사건이었던 1779년의 대폭발을 목격하고 그것에 영감을 받아 1780년에 「분출하는 베수비오 화산: 폼페이 최후의 날」을 제작한

것으로 보인다(그림20 참조). 그의 묵시록적 시각은 그림의 중앙에 섬뜩한 용암줄기가 흘러내려 바다로 떨어지면서 구름 같은 증기를 뿜어내는 모습을 보여주고 있다. 폼페이의 고고학적 발굴은 충분한 시각적인 자료를 제공할 수 없었기 때문에, 모어는 고대 로마에 대해 자신이 알고 있는 것을 바탕으로 폼페이의 건물들을 상상해냈다. 다른 역사적 세부사항들은 플리니우스가 이 재난에 대해 직접 보고 쓴 생생한 글에 의존해야만 했을 것이다. 플리니우스는 그 폭발이 "다른 어떤 나무보다 소나무처럼 보였다. 왜냐하면 나무기둥 위 엄청난 높이까지 솟아올랐다가 가지를 내듯 흩어졌기 때문이다"라고 기록하고 있다. 플리니우스가 기록한 대로 화산의 불길은 밤이 되면서 공포로 다가왔다. 그러나 낮에도 구름 같은 화산재가 빛을 가로막아 밤과 같은 상황이 계속되었다.

천여 명의 사람들이 물가로 나와 대피하였지만 유황가스와 경석을 피할 길은 없었다. 이후 폼페이와 헤르쿨라네움이 잊혀진 것은 아니었지만 수세기 동안 매몰되어 자연의 힘과 그 예측 불가능성을 상기시켰다. 발랑시엔의 아그리젠토 묘사가 단순한 풍경화 이상이듯, 모어의 베수비오 그림도 단지 한 여행자의 시각만을 보여주는 것은 아니다. 뜨거운 나폴리만과 고요한 시칠리아 섬은 모두 어떤 장면을 연출하기에 적절한 분위기를 만들었다. 하나는 인간의 재난이었고, 다른 하나는 인간의 호의였으며 자연과 그곳에서 벌어지는 인간의 행위는 조화롭게 작용하였다. 역사화가들이 그들의 이야기에 또 다른 차원을 곁들이듯, 모어와 발랑시엔도 풍경화에 다른 차원을 가미하였다. 두 종류의 화가들 모두 그들의 주제를 이상화하고 품위를 부여하는 데 관심을 가졌다. 당시 '풍경화의 다비드'라고 불렸던 발랑시엔도 유사한 목표를 인식하고 있었다.

역사적 풍경화는 신고전주의 시기의 모든 풍경화가 가운데 가장 훌륭한 한 화가의 작품에서 중요한 부분을 차지하였다. 그는 당시 상대적으로 젊었으며 신고전주의 양식의 전성기를 지나서까지 활동했던 터너(J. M. W. Turner, 1775~1851)이다. 그는 완전한 신고전주의자는 아니었지만 그의 몇몇 작품에서 신고전주의자들의 이상을 공유하였다. 신고전주의 시기에 가장 뛰어난 유럽 낭만주의의 예가 나타난 것을 모순으로

116
뒤쪽
J. M. W. 터너,
「복구된 주피터 파넬레니우스 신전」,
1816,
캔버스에 유채,
116.8×177.8cm,
개인 소장

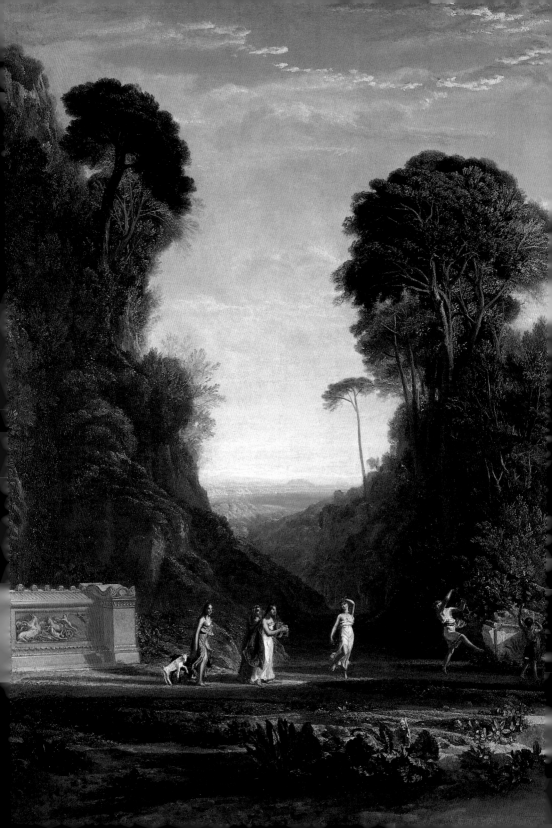

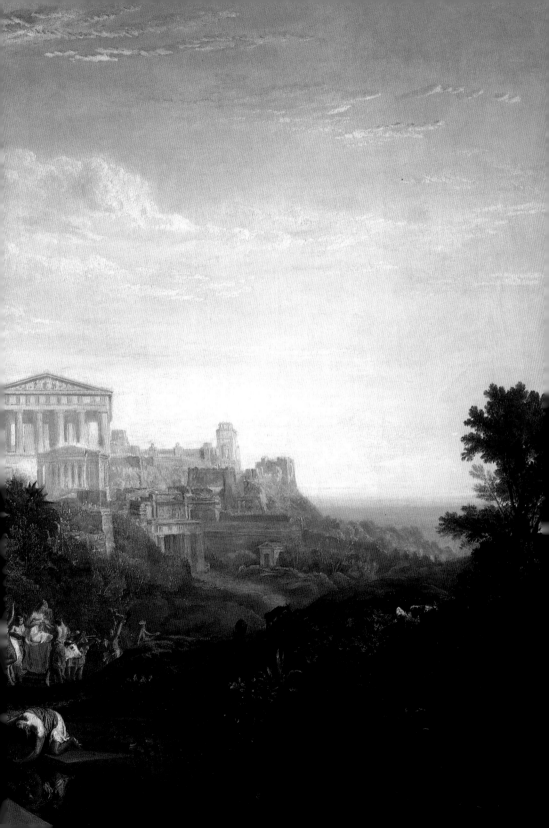

생각할 필요는 없다. 왜냐하면 두 운동은 몇 가지 공통점을 가지고 있기 때문이다. 터너의 경우 그러한 공통점은 역사화, 고전고대 그리고 클로드적인 시각이었다. 왕립미술원의 원근법 교수였던 그는(1807년부터), 자신의 직업을 진지하게 받아들였으며, 정규적으로 강의를 하고, 설명을 위해 대형 드로잉과 도표를 특별히 제작하기도 하였다. 이 드로잉들 가운데 대다수는 근대건축과 고전건축을 그린 것이며 몇몇 신고전주의의 예들도 포함되어 있다.

터너는 열정적인 여행가였으나 그리스를 방문하지는 않았다. 1799년에 엘긴 경은 터너가 직업화가로서 아테네에 있는 그의 대사관에 합류하여 그리스의 고대유물들을 그려주길 원했고, 터너도 그곳에 가기를 고대하고 있었다. 그러나 엘긴이 적정 수준의 급료를 지불하지 않고 납득할 수 없는 요구사항을 제시하여 협상은 깨졌다. 따라서 많은 다른 화가들처럼 터너의 그리스에 대한 지식도 간접적인 것이며 대부분 스튜어트와 레베트의 책과 같은 출판물에 의존한 것이거나 그리스를 여행하고 돌아온 건축가나 여행자들과의 만남을 통해 얻은 것이었다.

그러한 여행자들 중에 1809년에서 11년 사이에 바이런과 동행하여 그리스를 여행한 부유한 아마추어 화가 헨리 갤리 나이트(Henry Gally Knight, 1786~1846)가 있었다. 그는 터너가 1816년에 전시한 대형작품에서 구성의 기초로 사용했던 드로잉들을 제공해주었다. 이 작품은 사실 나이트가 주문한 것일 수 있다. 그림의 전체제목은 「아이기나 섬에 있는 파넬레니우스 제우스 신전의 모습과 그리스 민족무용 로마이카」였으며 같은 크기의 대형작품 「복구된 제우스 파넬레니우스 신전」(그림 116)과 한 쌍으로 나란히 걸렸다. 터너의 시대에는 범그리스(판헬레닉 [Panhellenic] 또는 파넬레니우스[Panellenius]) 신전은 제우스나 주피터에게 봉헌된 것으로 알려졌으나 오늘날에는 아파이아 신전으로 전하며 그리스 섬에 있는 주요한 고대유적지이다.

이 두 그림은 터너가 자신의 생애에서 한 쌍으로 제작한 몇 안 되는 그림 가운데 하나이다. 예를 들어 같은 시기에 그는 나폴레옹의 흥망성쇠를 상징적으로 표현하기 위해 카르타고의 옛 도시의 융성과 몰락을 두 점의 작품으로 제작했다. 거의 유사한 방법으로 아이기나 그림 한 쌍도

역시 표면상으로 과거를 재현한 것이지만 동시에 당대의 역사, 즉 이 경우엔 점령군 터키를 상대로 한 그리스의 독립전쟁을 상징하고 있다. 제목에서 특별히 그리스 것이라고 지칭하고 있는 민족무용 장면은 터너 시대의 것으로 보이는 폐허가 된 신전을 배경으로 하고 있어 당시의 사건을 말하고 있는 것으로 보인다. 그러나 다른 그림에서 본래 상태 그대로인 건물들을 배경으로 고대 그리스의 결혼장면이 펼쳐져 있어 고전시대를 나타내고 있다. 이 작품에서 새로운 점은 터너가 고고학자처럼 고대건물을 정확하게 복구하였다는 것이다. 이 이상세계로 여명이 밝아온다. 반면 폐허에는 저녁놀이 비친다. 여명은 밝고 희망차게 황금시기의 한가한 전원풍경 위에 빛난다. 해가 떨어져 밤이 되면 모든 것이 사라지고 하루도 기울며 그와 함께 황금시기도 가버린다. 오직 반항적인 민족무용 속에 한 가닥 희망이 암시되고 있을 뿐이다. 이 그림들은 그리스 민족주의의 시작을 조심스럽게 주장하고 있다. 영어권 국가에서 바이런은 이러한 주장을 앞장서서 제기하였으며 터너 역시 그의 생각에 공감했다. 그는 이미 이 그림들 가운데 하나를 『차일드 해럴드의 여행』제2편(1812)이 출간되기 전에 생각하고 있었다. 이 시는 그리스의 자유와 애국주의에 대한 눈물겨운 고통의 항변이다.

아름다운 그리스여! 이제는 쓸모없게 된 슬픈 유적이여!
불멸의 것이 더 이상 아니더라도, 쇠락하였더라도 여전히 위대한!
이제 누가 그들의 흩어진 아이들을 이끌어줄 것인가?
오랜 시간 익숙해져버린 예속의 끈을 누가 풀어줄 것인가?

폐허를 거닐면서 시인은 상실된 것들을 보며 또 다른 생각들을 떠올린다.

부서진 아치를 보라, 폐허가 된 벽을,
황량한 방들과 더러워진 입구.
그래, 여기가 한때 야심으로 가득 찼던 방,
사상의 돔, 영혼의 궁전이었지.

터너는 아이기나에 있는 소위 제우스 파넬레니우스의 신전을 토대로 제작한 두 그림에서 비슷한 감정을 시각화하고 있다. 과거는 현재의 자신과 연관성을 보여준다. 그리고 터너가 작업하는 역사화의 전통 속에서 대개 그러한 연관성은 몇몇 이상과 관계 있다. 여기에서 그 이상은 자유이다. 풍경정원의 디자이너들이 돌, 땅, 그리고 물을 조종하여 상징적인 의미를 전달했듯이 화가들도 다양한 수단을 나름대로 조절하여 예쁜 풍경 그 이상의 의미를 천착하였다.

Admission
to see Mr Wedgwood's *Copy of*
THE PORTLAND VASE

Greek Street, Soho,
between 12 o'Clock and 5.

1774년에 조사이어 웨지우드(Josiah Wedgwood, 1730~95)가 런던의 상점을 더 나은 장소로 옮겼을 때 그의 동업자 토머스 벤틀리는 보고서를 통해 그곳엔 "마차를 맞이하는 것도, 신사와 숙녀를 위한 공간도 없다. 온통 유행하는 화병뿐이다"라고 했다. 그 '유행'이란 선도적인 웨지우드 회사가 열정적으로 장려한 신고전주의 양식이었다. 이 회사는 런던에서 가장 비싼 영국제 도자기를 판매했다. 고급품이든 대중적 품목이든 시장의 상업적 관심은 신고전주의 전개에 중요한 역할을 했다. 명확한 선으로 정의된 형태와 주물로 제작된 얇은 세부장식물이 공장생산에 쉽게 적용될 수 있었던 것도 큰 도움이 되었다.

117
포틀랜드 화병
복제품이
인쇄된
웨지우드
전시회 입장권,
1790,
발러스틴,
웨지우드 박물관

18세기의 모든 산업가들 중에서 가장 잘 알려진 인물로 시작해보자. 웨지우드는 영국산업에서 자신이 맡은 중요한 역할을 너무나 잘 알고 있었으므로 후에 유명한 고대 로마 포틀랜드 화병을 본뜬 상품을 전시했을 때 마치 비공개 전람회를 보러 오라는 듯 초대장을 발송했다(그림117). 이는 런던 동부의 전통적인 상업중심지보다는 그가 자신의 상점위치로 선택한 런던의 한 지역, 즉 미술가와 문인들의 거리인 소호에 어울리는 관행이었다. 웨지우드는 상점을 나중에 그 도시에서 더 화려한 곳(피카딜리에서 조금 떨어진)으로 옮겼고, 상류층의 주거지인 세인트제임스 광장에 위치한 그의 상점은 19세기 초 크게 번창하였다.

웨지우드의 현무암 석기와 재스퍼(벽옥) 석기, 특히 화병 같은 장식적인 제품들은 귀족들의 관심을 끌 정도로 높은 가격에 판매되었다. 동업자에게 보낸 편지에서 그는 예리하게 이 점에 주목하고 있었다. "화병을 성의 고귀한 장식품으로 만들려면 우선 높은 가격을 매길 필요가 있다." 웨지우드는 자신의 도자기 제품들이 미술작품으로 인정받길 원했다. 자기 자신 또한 조지 스텁스의 가족초상화에서 보이는 것처럼 단순한 산

업가가 아니라 신사계급의 일원으로 비치길 바랬다(그림118). 한가로운 전원풍경을 배경으로 한 이 그림에서 공장굴뚝의 연기는 거의 알아보기 어렵다.

포틀랜드 화병 복제품처럼 노동 집약적인 제품은 웨지우드 공장의 전형적인 생산품이 아니었다. 그것은 오히려 대중의 상상력을 사로잡기 위한 기술적 도전이었다. 웨지우드는 당시 상류층의 취향이 고대에 더 경도되리라고 정확하게 판단하였고, 미래 지향적인 산업가로서 자신의 생산품을 통해 신고전주의 양식을 퍼뜨리는 데 앞장섰다.

웨지우드는 자기 자신을 공공의 이익과 개인의 이익을 결합하여 좋은 취향을 전파하는 사람으로 생각한 초기 산업가 가운데 한 사람이다. 그 취향이란 거의 전적으로 신고전주의 양식이었다. 웨지우드 회사는 이 시기에 부활한 다른 시대양식들, 예를 들면 고딕이나 중국 또는 이집트의 양식들은 거의 무시했다. 좋은 취향은 영어, 프랑스어, 독일어, 그리고 네덜란드어로 출판된 웨지우드의 카탈로그를 통해서 더 널리 퍼졌다. 그의 카탈로그는 다른 산업가들의 상품 카탈로그처럼 단순히 크기와 가격을 적고 약간의 삽화를 곁들인 단조로운 상품목록이 아니었다. 고객들은 웨지우드의 카탈로그에 실린 학문적인 수준의 글을 통해 디자인의 바탕이 되는 고전이나 다른 영감의 원천에 대해 알 수 있었다. 고객들은 또한 18세기 산업가로서는 드물게 통찰력을 보여준 이 회사의 동기에 대해서도 어느 정도 알 수 있었다. 웨지우드(또는 그의 초기 카탈로그 저자, 아마도 벤틀리)는 산업혁명의 유익한 효과를 격찬하면서 거의 선교사적인 열정을 보여준다.

순수미술이 인간의 정신에 미치는 영향을 충분히 고려한 사람들은, 그들의 제품을 가능한 한 널리 퍼뜨리고 오래 지속시키는 것이 세상에 작은 이익만을 줄 거라고 생각하지 않을 것이다. 아름답고 영구적인 재료를 사용하여 미술의 복제품을 제작하는 일은, 인쇄술의 발명이 문학이나 과학에 미친 영향처럼 미술에도 분명 동일한 효과를 가질 것이다. 이러한 방법으로 문학과 과학 그리고 미술의 주요 업적들은 영원히 보존될 수 있으며 무지와 야만의 시대가 다시 돌아오는 것을 효

과적으로 방지할 수 있다.

18세기 후반의 소비사회는 급속히 확장되었고, 사용자와 제조자 사이의 밀접한 관계는 점차로 와해되었다. 이전의 장인이 지배하던 시대와는 대조적으로 제조업자들은 그들의 제품을 사는 개인을 전혀 몰랐다. 따라서 근대의 제조업자들이 점차 증가하는 대중의 요구를 만족시키기위해 그들이 판매하는 제품에서 디자인은 중요한 역할을 했다. 부자들은 그때까지도 특별한 작품을 위해서 화가, 조각가 그리고 장인들을 고용하였지만 그들조차도 집안에 사용할 모든 물건들을 주문하진 않았다. 그보다 여유가 없는 사람들이라면 대량생산에 더 의지할 수밖에 없었다. 웨지우드같이 좋은 의도를 가진 산업가들은 훌륭한 디자인 제품을 생산했지만 산업혁명이 완전한 궤도에 이르지 않은 시기에도 1766년의 한 영국 논평가처럼 불만에 가득 찬 목소리도 있었다. "버밍엄과 같은 제조공장(다른 공장들도 마찬가지로)이 대중들의 취향에 좌우된다면 이 나라에 어느 정도나 도움이 되겠는가."

탐욕스러운 산업적 상업주의는 처음부터 존재하였으며, 웨지우드 같은 생산자들뿐 아니라 정부, 미술가 그리고 논평가들이 산업디자인의 전반적인 질을 개선해보려는 시도를 했음에도 불구하고 그것은 생산현장에서 사라지지 않았다. 건축가 헨리 러트로브는 1811년 필라델피아에서 한 강연에서 현대사회에서 미술의 실제적인 유용성을 정당화하였다. 그가 예로 든 첫번째 생산자가 "순수미술에 의해 조형되고 장식된 그의 주전자, 찻잔과 받침 그리고 접시들을 지구의 가장 먼 구석까지도 보급한" 웨지우드였다. 처음에 웨지우드는 스태퍼드셔에 공장 두 개를 운영했다. 한 공장에서는 비싸지 않은 저녁만찬과 차를 위한 크림웨어를 대량으로 생산했다. 그는 여기서 얻은 많은 이익으로 좀더 비싼 자기를 실험적으로 만들 수 있었다. 웨지우드나 다른 생산자들은 인구의 팽창과 더불어 형성된 식탁용 식기류 시장의 덕을 보았다. 웨지우드 생활자기에는 형태나 장식에서 원형이 된 고전의 영향이 부분적으로 보이지만 완전한 고대의 영향은 그의 다른 제품들에서 뚜렷하게 나타난다.

이 제품들은 1769년에 문을 연 그의 다른 공장에서 만들어졌으며, 18

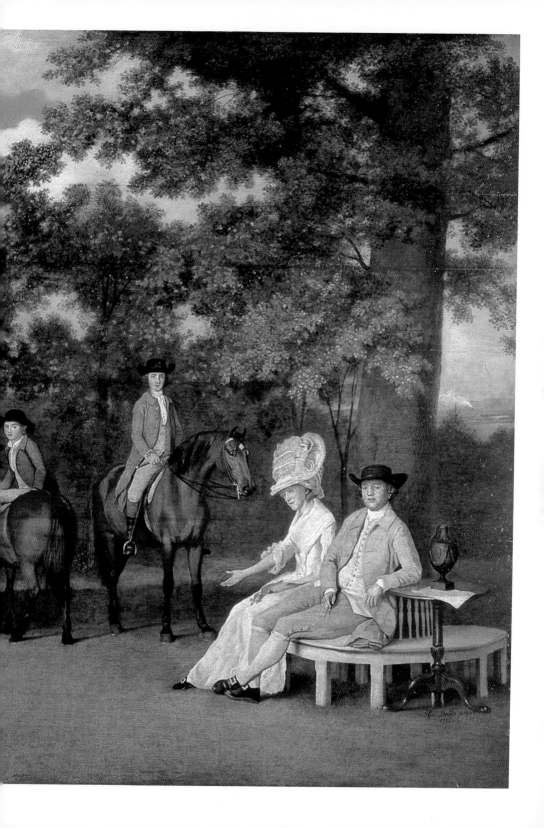

세기에 '에트루리아' 양식으로 잘못 불린(사실은 에트루리아인의 무덤에서 발견된 그리스 도자기임) 화병과 관련한 이탈리아의 지명을 따서 에트루리아라는 이름이 붙여졌다. 원작의 어두운 청색을 '검은 현무암' 색으로 바꾸어 값비싼 경질자기인 포틀랜드 화병의 복제품을 생산한 곳도 이 공장이었다. 새 공장에서 생산한 첫번째 화병은 현무암으로 제작했고 고전의 원형이 가진 색채를 흉내내기 위해 붉은색과 흰색으로 채색했다.

좀더 자주 사용한 것은 재스퍼 석기였다. 이것은 바탕은 단색을, 장식은 다른 색으로 칠하는 기법으로 제작한 또 다른 경질자기로 웨지우드는 이 기법을 1775년에 완성하였다. 장식은 거의 언제나 흰색이었고, 바탕은 대부분의 경우 익숙한 '웨지우드 청색'이었다. 그렇지만 라일락이나 옅은 푸른색, 겨자 노랑이나 그외 다른 색을 사용하기도 했다. 웨지우드의 이름은 재스퍼 석기와 동의어가 되었으며 그의 국제적인 명성은 대개 이 제품에 근거한 것이었다. 프랑스의 세브르와 독일의 마이센처럼 유명한 외국의 공장들이 모방한 것도 대부분 이 제품이었다.

웨지우드는 제품을 디자인할 때 대부분 자신의 공장에 있는 대형 컬렉션에 소장된 고전고대작품의 판화나 석고주물에 의존하였다. 그는 지방저택의 소유주들을 설득하여 그들이 가지고 있는 컬렉션의 조각품을 복제하기도 했다. 그는 윌리엄 해밀턴 경과 서신을 주고받았으며 해밀턴경의 첫번째 그리스 도자기 컬렉션의 판화집을 출판되기도 전에 입수하였다. 도안공들은 공장에 있는 이 현장박물관을 수시로 방문하여 참조하였다. 그러나 웨지우드 자신이 말했듯이 "나는 단지 훌륭한 고대작품을 모방하려 시도했을 뿐이지 거기에 절대적으로 복종하려 한 것은 아니다. 고대작품의 양식과 정신, 또 적절한 표현인지 모르겠지만, 그 우아한 단순성을 보존하려 애썼다."

웨지우드는 또 공장에서 3일이 걸리는 런던에 거주하는 미술가들을 고용하였는데, 이들은 보통 자신들의 작업실에서 완성한 드로잉이나 모델을 보내곤 했다. 조각가 존 플랙스먼(John Flaxman, 1755~1826)은 이런 식으로 많은 작품들을 공급했다. 그는 1775년 벤틀리의 추천을 받

아 웨지우드와 접촉하였다. 회사 설립 초기에 웨지우드가 과학이나 기술적인 문제에 더 신경을 쓴 반면, 벤틀리는 대체로 디자인 정책을 책임지고 있었다. 벤틀리가 플랙스먼을 처음 본 곳은 아마도 플랙스먼이 일하던 런던의 상점이었을 것이다. 그곳에서 플랙스먼은 고대작품을 본뜬 아버지의 석고주물과 모델들을 팔고 있었다. 이런 '매우 훌륭한 미술가'의 발견은 1787년 플랙스먼이 그랜드투어를 떠나기 전까지 10년 이상 지속되며 좋은 결실을 맺었다.

플랙스먼은 몇 가지 크림웨어 식탁 식기류의 형태와 장식에서부터 좀 더 정교한 장식판과 화병, 그리고 심지어 장기 세트에 이르기까지 웨지우드가 생산하는 모든 종류의 제품을 디자인했다. 그가 가장 많이 디자인한 것은 웨지우드가 오랫동안 생산한 재스퍼 석기 초상메달이었다. 과거로부터 현재까지 이 '유명한' 역사 속의 인물들은 광범위한 시장을 형성했고, 웨지우드 자신이 말했듯이 대부분 1실링의 '적당한' 가격에 판매되었다(스타킹이 이 가격의 두 배였다). 구매자들은 왕, 황제 그리고 교황에서 철학자, 과학자, 정치가 그리고 루소나 벤저민 프랭클린 같은 최근의 인물까지 엄청나게 다양한 선택의 범위를 가질 수 있었다. 이 야심찬 프로젝트는 유럽 도자기산업에서 독특한 것이었다. 플랙스먼은 쿡 선장, 새뮤얼 존슨 박사, 워렌 헤이스팅스 그리고 세라 시든스를 비롯한 많은 작품을 디자인했다(그림119). 유명 배우였던 세라 시든스의 메달은 그녀가 런던의 드루어리레인 극장으로 돌아온 직후인 1782년에 발행되었다. 그때부터 그녀는 전성기를 누렸고, 그녀의 명성은 비극의 뮤즈로 플랙스먼의 메달에 간직되었다. 나중에 그녀는 조슈아 레이놀즈 경이 제작한 극적인 초상화를 위해서도 메달과 비슷한 포즈를 취했다. 고대 로마의 카메오를 본뜬 다른 초상 메달들과 마찬가지로, 이 메달에서도 그녀의 옆 모습이 저부조로 묘사되어 있다.

세라 시든스의 메달은, 다른 산업가들과 마찬가지로 웨지우드가 어떻게 신제품을 디자인하기 위해 당시의 흥미로운 소재를 기회로 이용하는지 잘 보여주는 예이다. 프랑스가 영국과 맞서 싸운 미국 독립전쟁이 끝난 뒤, 1786년에 영국과 프랑스가 상업조약을 체결하자 웨지우드는 즉각 플랙스먼에게 이를 기념하는 재스퍼 석기 장식판의 디자인을

요청했다(그림120). 당시에는 신고전주의 양식의 시장성이 매우 컸으므로 동시대의 정치, 경제적 사건을, 각각 영국과 프랑스를 대표하는 고전의상 차림의 두 여인이 무역의 신인 메르쿠리우스의 중재로 악수를 나누는 모습으로 묘사한다고 해도 부적절할 이유는 없다고 웨지우드는 생각했다.

웨지우드는 1786년 대영박물관에 "내가 만든 것 가운데 가장 훌륭하고 가장 완벽한 화병"을 기증하였다(그림121). 자신의 가장 최근 생산품의 하나를 기증하는 산업가의 이 평범하지 않은 행위는 웨지우드의 자부심을 나타낼 뿐 아니라 박물관이 그의 기증을 받아들인 사실이 암시하듯 그가 당시에 누리고 있던 명성을 확인해준다. 그 화병에는 플랙스먼이 호메로스 예찬을 주제로 디자인한 부조가 장식되었다. 이 화병에 대해서 웨지우드는 윌리엄 해밀턴 경에게 보낸 편지에서 "나는 진정 단순한 고대양식으로는 그토록 훌륭한 저부조 작품을 한 번도 보지 못했다"고 썼다. 그 양식은 해밀턴 경이 수집한 기원전 5~4세기 그리스 도

자기에서 유래한 것이다. 자신의 첫번째 컬렉션을 책으로 편집한 바 있는 이 고대수집가는 서문에서 자신과 같은 이들은, 학자나 미술가들뿐 아니라 제조업자들에게도 여러모로 쓸모가 있다고 지적했다. 그들은 풍부한 삽화에서 "쉼없는 물결처럼 풍부한 착상을 하고, 그들의 능력과 취향으로 그 생각을 자신들의 목적과 공공의 이익에 맞게 개선할 수 있는 방법을 찾아낼 수 있다." 플랙스먼은 이러한 가르침을 따라 해밀턴의 도자기 하나에서 호메로스 예찬을 위한 구성을 끌어냈다. 1778년 처음 생산 당시부터 여러 크기의 장식판으로 제작된 이 호메로스 디자인은 매우 다양하게 사용되었다.

웨지우드는 재스퍼 석기와 현무암 석기를 생산함으로써 상점이나 카탈로그를 통해 구입 가능한 고급제품의 시장을 새롭게 개척하였다. 전에는 누구도 영국시장의 고급제품을 이런 방식으로 조달하지 않았다. 그리고 18세기의 소비자는 그러한 제품에 반응을 보였다.

그러나 신고전주의의 산업적 보급이 활발해짐으로써 양식이 어느 정도 표준화하는 것은 불가피했다. 처음에는 영국에서 그 다음에는 유럽 대륙에서 가정용품이나 건축자재, 정원장식물 등을 점차로 매우 다양한 공장에서 구입할 수 있었다. 이러한 생산품의 일부는 소비자들이 선택할 수 있도록 다양한 제품을 보여주는 삽화 카탈로그를 통해 홍보되었다. 이런 종류 가운데 하나인 리즈 도자기회사의 카탈로그 한 페이지를 보면(그림122), 화려한 장식이 있는 신고전주의 양식의 은제 촛대와 대형 촛대가 훨씬 싼 재료인 크림웨어로 성공적인(상상력이 결여되었지만) 변신을 한 것을 알 수 있다.

건축가와 장식가들은 특히 비용절감이 가능할 경우에 기성품의 사용을 꺼리지 않았다. 주조한 인공 돌을 사용하는 것도 그런 방법 가운데 하나였다. 엘리너 코어드(Eleanor Coade, 1733~1821)가 1770년부터 런던에서 운영해 번창한 사업은 개인의 기업정신을 보여주는 주목할 만한 예이다. 이곳의 제품은 진짜보다 저렴할 뿐만 아니라 훨씬 더 내구성이 있었다. 코어드의 매니저이자 수석 디자이너로 활동했던 신고전주의 조각가 존 베이컨(John Bacon, 1740~99)의 도움으로 코어드는 정원장식과 조각(가장 큰 예는 「강의 신」, 그림 123)뿐 아니라 벽장식, 원주, 아

치 꼭대기의 쐐기돌, 벽난로 주전자와 심지어 세례반, 설교단, 그리고 묘비에 이르기까지 많은 제품을 생산할 수 있었다. 당시 200파운드라면 오늘날의 1만 2000이나 1만 8000파운드 정도로 비싼 편이지만, 대리석 작품과 비교해본다면 상당히 낮은 가격이었다.

1799년경 매우 성공적으로 사업을 운영하던 코어드는 공장에 '조각 갤러리'를 열었다. 이곳은 상류층이 거주하는 북쪽 강변에서 웨스트민스터 다리를 건너면 쉽게 찾을 수 있는 곳에 있었다(오늘날의 페스티벌 홀

122
하틀리,
그린 회사,
1794년 판
『다양한 품목의
디자인』
의 삽화(초판은
1783년 발행),
동판화,
22.5×20.3cm

123
윌리엄
블레이크,
코어드의
인조석 조각
『강의 신』 삽화,
1790,
동판화,
27×20.8cm

124
매튜 볼턴,
보험증서,
1770~80년경,
동판화,
23×33.5cm

근처이다). 웨지우드조차도 자신의 상점을 '갤러리'라고 부르지는 않았다. 개막식에 맞추어 제작, 대량으로 배포한 코어드의 새 카탈로그에는 고전이나 현대문학의 인용구들이 실려 있었다. 그러한 인용구들 가운데 그녀가 이미 명함에도 인용했던 오비디우스의 것도 있었다. 시인 역시도 시간이 파괴할 수 없는 작품을 창조하였음을 말하려는 의도에서였다('nec edax abolere vetustas'). 제품의 내구성과 디자인의 질적 우수성으로 코어드 공장은 영국시장뿐 아니라 멀리 폴란드와 자마이카까지 제품을 수출했으며 공장의 가마는 쉴 틈이 없었다.

BALLANCE
LEVER
WHEEL
PULLY
WEDGE
SCREW

From Art Industry and
Society Great Blessings flow

영국의 새로운 제조업자들은 여러 면에서 자신들을 고전시대와 동일시했다. 버밍엄의 제조업자 매튜 볼턴이 고용인들에게 발행한 건강보험 증서에 인쇄된 판화그림은 그런 점에서 좋은 예이다(그림124). 볼턴은 제임스 와트와 함께 그 유명한 증기엔진을 개발했지만 또한 보석과 단추(그림125), 시계(그림126), 그리고 문 손잡이, 전기도금 제품, 심지어 모조 유화작품에 이르기까지 정말로 광범위한 제품들을 제작했다. 자신

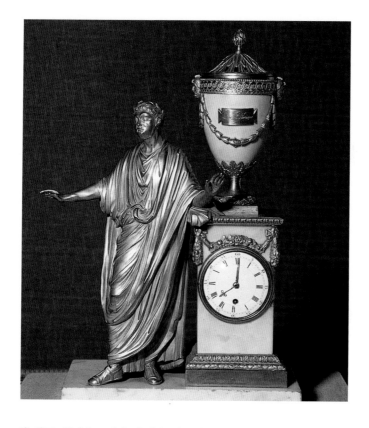

125
조사이어 웨지우드와 매튜 볼턴, 웨지우드 카메오를 통합한 보석, 1785~95년경, 금속세공에 흰색 부조 장식을 한 청색 재스퍼 석기, 위 버클 너비 11.3cm, 아래 버클 높이 6.8cm, 아래쪽 단추 지름 2.1cm, 런던, 빅토리아 앨버트 미술관

126
매튜 볼턴, 티투스 시계, 1776~77년경, 금박과 대리석, 높이 42cm, 버밍엄 박물관과 갤러리

의 친구 웨지우드처럼 볼턴은 선구적인 산업가였으며 그의 보험계획안은 사회복지의 초기형태를 보여준다. 기부자들은 계획안의 규정과 약관이 적혀 있는 증서를 받았다. 그 규정들은 여러 가지 예술과 교역을 상징하는 고전적 인물들에 둘러싸인 한 노동자가 볼턴의 공장 앞에 앉아 있는 모습을 보여주는 판화그림 아래 쪽에 인쇄되어 있다. 맨 아래 타원형의 장식공간에는 "예술, 산업, 그리고 사회로부터 위대한 축복이 흘러 넘치리라"라는 글귀가 씌어져 있다. 그 축복으로 볼턴의 기금은 채워졌

고, 동시에 신고전주의 양식은 그 어느 때보다도 널리 퍼졌다. 그것은 근대의 산업적 규모로는 처음 있는 일이었다.

산업혁명과 손잡은 상업주의가 영국보다 늦게 진행된 유럽대륙에서 장식미술을 통한 신고전주의 양식의 전파는 처음에 자유로운 기업활동보다 귀족이나 국가의 후원에 더 많이 의존하였다. 이러한 후원의 가장 두드러진 예는 파리 외곽의 세브르 도자기 공장이었다. 세브르 공장은 왕실의 후원 아래 번창하고 있었으므로 시장에서 제품을 판매할 필요는 없었지만 그렇다고 프랑스 왕실로 고객을 제한하지도 않았다. 그 결과 이 공장은 신고전주의 시기 유럽에서 가장 고급스럽고 화려한 도자기들을 생산했다. 각각 루이 16세와 예카테리나 여제를 위해 제작한 왕실만찬세트는 18세기 후반에 제작된 가장 화려한 만찬세트였다. 웨지우드도 여제에게 만찬세트를 공급했는데('프로그' 세트), 그 장식의 내용이 아무리 다양하고 야심적이더라도 세브르만큼 화려하지 못했다.

17세기 프랑스에 나타난 유행을 뒤이어 18세기에 만찬세트는 점점 더 정교해졌다. 식탁에는 중앙장식과 그 양쪽으로 진열용 과일과 맛있는 음식 접시가 놓이고, 각 좌석에는 특별히 디자인된 접시들과 문장이 새겨진 유리잔, 커틀러리 세트(cutlery set: 식탁용 쇠붙이 세트, 즉 나이프, 포크, 스푼 등 - 옮긴이)가 놓여야 한다. 저녁식사 때마다 다양한 요리가 나오기 때문에 똑같이 많은 수의 터린(tureen: 각자의 접시로 퍼서 먹을 수 있는 큰 수프용기 - 옮긴이)과 그밖의 다른 그릇들이 필요했다. 다른 방으로 옮겨서 초콜릿을 곁들인 차나 커피 등을 함께 마시는 덜 형식적인 자리에서도 취향과 지위에 적합한 다기류의 선택에 똑같이 세심한 신경을 써야 했다.

총 750여 가지로 구성된 세브르의 러시아세트 중앙장식은 '러시아의 파르나수스' 또는 '예카테리나 여제 예찬'을 묘사한 높이 85센티미터의 우의적 조각작품이었다(그림127). 신고전주의 조각가로 이 공장에서 모델링 책임을 맡고 있던 시몽-루이 부아조(Simon-Louis Boizot, 1743~1809)가 모델을 제작했다. 그는 파트타임으로 일을 하는 동안 많은 디자인을 제작했지만 규모 면에서 어느 것도 이 중앙장식을 능가한 것은 없

었다. 세로 홈이 파인 원주 위에 놓인 투구를 쓴 미네르바 흉상은 전쟁의 신이자 직업과 예술의 신으로서의 여제를 상징적으로 나타낸 것이다. 기단부 주위 여러 정교한 인물들은 미술과 문학, 그리고 과학을 표상한다. 모든 세브르 제품 가운데 가장 정교한 이 군상의 제작을 위해서 110개의 주형이 제작되었다.

따라서 여제를 위한 만찬식탁은 지위의 상징이며, 어떠한 대규모의 건축적 표현만큼이나 구체적인 권력과 부를 나타내는 증거였다. 가장 중요한 예식을 위한 식탁의 장식들은 은도금으로 만들어졌으며, 그런

127
세브르
(시몽-루이
부아조의 모델링),
예카테리나 여제
예찬을 주제로 한
중앙장식,
1779,
비스킷 도자기,
높이 85cm,
세브르,
국립도자기박물관

예로 나폴레옹 접대를 위해 주문된 세트(그림155)는 다음 장에서 논할 것이다. 그러나 보통은 도자기 제품이 일반적이었으며 세브르가 가장 화려한 제품들을 어느 정도 생산하기는 했어도 독점권을 갖고 있지는 않았다.

예를 들어 베를린의 왕실도자기공장은 1791년에 프로이센의 프리드리히 빌헬름 2세로부터 '자연의 왕국'을 테마로 식탁세트를 제작하라는

의뢰를 받았다. 디오니소스(그림128)와 베누스상이 놓인 우아한 두 개의 신전이 가장 큰 도자기 제품이고 사계절의 여신, 삼미신, 자연계를 구성하는 사원소(흙, 물, 공기, 불)와 사계절, 스핑크스와 오벨리스크가 한 세트를 이루고 있다. 동시대인에 따르면 이 고전고대의 우아한 미니어처 갤러리는 그 만찬의 참석자들에게 인류가 언제나 감사해야 할 자연의 풍족함과 신비를 생각하게 하려는 의도로 제작되었다고 한다. 황제들의 만찬식탁에서 음식과 포도주에 또 다른 의미를 부여하는 이러한 우의적 표현들은 드문 일은 아니었다.

다른 장식용 도자기 조각세트나 조각상들은 보통 그렇게까지 정교하고 세밀하지 않았다. 예카테리나 여제를 위한 도자기나 신전 안의 바코스상처럼 신고전주의 시기의 미니어처 조각들은 보통 유약을 바르지 않아 대리석 질감과 색채를 지닌 흰색 도자기로 만들어졌다. 세브르는 이 재료의 가능성을 알아본 첫번째 공장이었으며 1750년대부터는 이런 장식조각품을 상당히 많이 제작하였다. 이들은 귀족과 부유한 중산층의 호응으로 유럽 전역에서 인기를 얻었다. 이러한 미니어처 조각상들은 저녁식탁뿐 아니라 벽난로나 책상용 장식품으로도 손색이 없었다. 소비자들은 세브르 공장의 만찬세트를 구입할 때 식탁을 완벽하게 장식하기 위해 이런 초벌구이 도자기상들을 하나 이상 주문에 추가하곤 했다.

부아조 이전에 모델링 책임을 맡았던 인물로는 또 다른 신고전주의 조각가 에티엔-모리스 팔코네(Etienne-Maurice Falconet, 1716~91)가 있다. 그는 1750년대 말과 60년대 초의 주도적인 미술가 가운데 한 사람이었다. 그는 세브르의 모델을 발전시키는 데 중요한 역할을 했다. 마담 드 퐁파두르가 파리에 있는 그녀의 집을 위해 주문하였고, 그가 세브르에서 모델링을 담당하고 있던 1757년에 전시된 대리석 작품 「큐피드」로 팔코네는 명성을 얻게 되었다. 이듬해 그는 자신의 「큐피드」를 조금 작은 초벌구이 모형으로 제작했다(그림129). 이것은 나중에 추가 제작된 「프시케」와 사랑스러운 한 쌍의 조각상을 이루었다. 이 작은 두 조각상에 대한 수요는 상당해서, 「프시케」가 처음 생산되었던 1861년부터 10년간 230여 개가 팔려나갔는데 이는 고급제품으로는 많은 숫자였다.

128
베를린
왕실도자기
공장 식탁장식,
디오니소스
신전,
1791~95년경,
유약과 에나멜을
바른 도자기와
비스킷 도자기에
금도금 장식,
높이 60.5cm,
런던,
빅토리아 앨버트
미술관

129
세브르,
에티엔-
모리스 팔코네의
큐피드상
(개구쟁이
큐피드),
1761년경,
비스킷 도자기,
높이 23.7cm,
뉴욕,
메트로폴리탄
미술관

팔코네의 「큐피드」는 가장 많이 제작된 세브르의 초벌구이 도자기일 뿐만 아니라 18세기 조각에서 가장 빈번히 복제되었던 가장 유명한 작품 가운데 하나였다. 예를 들어 물리학자였던 놀레 신부의 과학실험도구 중에도 청동으로 된 큐피드가 있다. 전기실험에 사용하는 그의 라이덴 병(일종의 축전기-옮긴이) 위에 큐피드가 앉아 있는데, 놀레는 아마도 라이덴 병의 충전이 큐피드 화살의 비행과 닮았다고 생각했던 것 같다.

팔코네의 「큐피드」는 동시대 사람들이 사랑할 만한 매력적인 생명력을 가지고 있다. 큐피드의 자세는 치켜세운 손가락이 시사하는 침묵과 화살을 꺼내려는 다른 손이 분명히 암시하는 긴박한 행동 사이에서 절묘하게 균형을 취하고 있다. 「큐피드」는 팔코네 자신이 몇 년 뒤에 한 대

화에서 표현한 대로 조각가로서 그의 열망에 부합하는 것이었다.

인간의 신체 표면을 모방할 때 조각가는 완벽한 모방에 만족해선 안 된다. 그것은 생명의 숨을 불어넣기 이전의 인간과 같은 것이다. 아무리 잘 묘사했다 하더라도 이런 종류의 진실은 그 정확한 표현으로 인해 그 닮음만큼이나 냉혹한 칭찬만을 자아낼 뿐이다. 관객의 영혼은 그것에서 전혀 감동을 받지 않는다. 조각가가 표현해야 하는 것은 살아 움직이는, 열정적이고 생생한 자연이다.

세브르 제품의 중요한 부분을 차지하는 화병과 식탁용 식기류의 채색장식들에는 바로 이 팔코네의 '생생한 자연'이 잘 나타나 있다. 특히 꽃장식이 두드러지는데, 이것은 애초에 퐁파두르 부인의 취향 뿐 아니라 이 공장의 총미술책임자인 장-자크 바슐리에(Jean-Jacques Bachelier, 1724~1806)의 취향을 반영한 것이다. 그는 꽃그림으로 화가로서 명성을 쌓았다. 이러한 취향을 선호했기 때문에 세브르 제품의 채색장식에서 신고전주의 양식은 아주 점차적으로 나타났다.

바슐리에가 또 다른 화가 장-자크 라그르네(Jean-Jacque Lagrenée, 1739~1821)와 예술적 방향을 공조해야 했던 18세기 말에 가서야 신고전주의에 대한 관심은 보다 구체화되었다. 그는 고전고대에 대해 바슐리에보다 훨씬 더 많은 관심을 가지고 있었다. 이러한 점은 랑부예 왕실 사냥터에 있는 새로운 신고전주의적 목장에서 마리-앙투아네트가 사용하기 위해 1788년에 세브르가 생산한 도자기세트에서 잘 드러난다. 건강을 위해 우유를 마시는 열풍이 불자 이 우아한 분위기에 적합한 자기 세트를 갖추어놓는 것이 유행하였다. 이는 일반적인 낙농가보다 훨씬 더 호사스럽게 이루어졌다. 이 새로운 유행에 맞추기 위해 소나 염소 장식의 컵과 잔, 그리고 우유를 담는 들통, 부풀어오르는 크림을 담는 사발이 유럽 전역의 도자기 공장에서 제작되었다. 마리-앙투아네트를 위해 만든 세트는 매우 세련되었으며, 그 완벽함은 프랑스 왕실이 훌륭한 생활예술을 위해 엄청난 지출을 하였음을 말해준다.

랑부예에서 사용하기 위해 제작한 낙농세트(그림130)는, 나폴레옹이

권력을 잡고 신고전주의가 지배적인 양식이 되기 전인 18세기 말에 세브르가 생산한 가장 신고전주의적인 제품에 속한다. 이 제품은 너무 고전적이어서 원래 디자인을 '에트루리아 양식의 손잡이가 달린 컵'이라는 이름으로 부르기도 한다. 이것은 당시 기업을 관장하던 국무장관 당지비예 백작이 세브르 공장에 기증한 그리스 도자기들을 모방한 것으로, 그는 그 도자기들이 "단순하고 순수한 형태의 모델로 사용되고, 이를 본보기로 하여 최근의 정권에서 잘못된 방향으로 가고 있던 도자기의 형태를 바꾸게 될 것이다"라고 말했다. 다시 말하면, 그 장관은 세브르의 제품들이 최근의 신고전주의 취향을 충분히 반영하지 못한다고 생각했던 것이다. 그에 비해 유럽의 다른 공장들은 최신의 유행을 훨씬 더

적극적으로 따르고 있었다. 예를 들어 나폴리의 왕실공장은 조지 3세를 위해 매우 신고전주의적인 '에트루리아' 양식의 만찬세트를 1785년부터 만들기 시작했다. 그 형태와 장식은 고대 그리스 도자기와 헤르쿨라네움의 고대유물들에서 영감을 받은 것이다. 다른 공장들 역시 1780년대에는 고전자료들을 최대한으로 이용하고 있었다. 빈 도자기공장이 제작한 우아한 커피세트는 헤르쿨라네움 유물들을 현대적으로 변용한 또 다른 좋은 예이다(그림133). 에스파냐에서는 카를로스 3세가 1759년에 마드리드의 부엔레티로 궁전 부지에 도자기공장을 설립했다. 1780년대에

이르러 이 공장 제품 가운데 특히 화병의 디자인에는 신고전주의 양식
이 강하게 뿌리를 내리고 있다(그림132).

프랑스의 비싼 도자기만큼이나 널리 판매된 다른 프랑스 상품들에서
보이듯, 유럽에서 프랑스 취향의 지배적인 역할은 다른 장식미술 영역
에서도 마찬가지였다. 이런 제품들 가운데 문양이 들어간 면직품이나
벽지가 있었다. 18세기 말과 19세기 초의 고객은 무늬가 있는 면을 구입
할 때, 반복적인 꽃무늬가 지배적인 여러 디자인의 장식용 면 가운데 고
를 수 있었다. 문양은 17세기의 유명한 천장 프레스코화나, 농촌의 한가
한 전원풍경, 또는 최근의 화가가 그린 유화에서 유래한 역사적인 장면
에 토대를 둔 것이다. 이런 이미지들은 반복적인 패턴으로 만들기 위해

130
세브르,
랑부예에서
낙농을 위해
제작된 컵과
받침 접시,
1788,
도자기,
컵 높이 8cm,
세브르,
국립도자기
박물관

131
나폴리
왕실공장,
조지 3세에게
증정된
'에트루리아'
양식의
만찬세트 가운데
수프 그릇,
1785~87,
도자기,
높이 26.5cm,
윈저 성
왕실 컬렉션

132
부엔레티로,
항아리,
18세기 말,
에나멜 칠한
도자기,
높이 60.3cm,
런던,
빅토리아 앨버트
미술관

다양한 잎모양 장식이나 꽃무늬·동물·사람 문양과 합쳐진 뒤에 동판
이나 원통에 새겨졌다. 이와 같은 회화적인 문양의 면은 전세계적으로
'투알드주이'(toile de jouy: 주이의 직물이라는 뜻—옮긴이)로 알려져
있다. 이 이름은 프랑스의 첫번째 문양직물 공장이 세워진 베르사유 근
방의 마을 이름을 딴 것이다. 그 공장은 직물산업에서 잔뼈가 굵은 독일
인 크리스토프-필리프 오버캄프(Christoph-Philippe Oberkampf,
1738~1815)가 세웠으며 1760년부터 제품을 생산하기 시작했다. 18세
기 프랑스에서 가장 성공한 벤처 산업의 하나가 시작된 것이었다. 궁정

에서 가까운 곳에 위치한 편리성 때문에 이 공장은 부유하고 영향력 있는 고객들을 많이 끌어들일 수 있었다. 그들은 오버캄프의 회화적인 문양뿐 아니라 꽃과 기하학적인 문양이 보여준 디자인과 생산의 고급스러움에 감탄했다. 영국의 동판 인쇄 발명으로 정교하게 문양을 새겨 넣는 것이 가능해졌으며, 오버캄프가 이를 프랑스에 들여온 뒤 뮐루즈나 낭트에 있는 다른 제조공장에서도 이 방법을 사용하였다. 그가 루이-레오폴 부아이(Louis-Léopold Boilly, 1761~1845)에게 자신과 부인 그리고 가족들의 큰 초상화 두 점(그림134)을 의뢰했을 때 그의 나이는 60대였고, 성공의 절정에 서 있었다. 그는 파리에 상점과 상당히 확장된 공장, 250여 명의 인쇄공과 3만여 개의 동판을 소유하고 있었다. 초상화에서 그는 공장과 표백공정을 위해 들판 위에 길게 펼쳐놓은 천을 배경으로 당당하게 서서 자신을 충분히 정당화하고 있다. 그가 공식적으로 인정받은 것은 그가 귀족에 봉해지고 그의 공장이 왕실이 지정한 왕실제조업체 목록의 몇 안 되는 업체 가운데 하나로 선정된 1780년대였다. 세브

133
빈 도자기공장,
헤르쿨라네움에
서 나온 인물로
장식된 커피세트,
1789년경,
도자기,
그릇 크기
29×33.5cm,
빈,
오스트리아
장식미술관

르는 이미 이 리스트에 올라 있었다. 왕실의 후원을 받았음에도 불구하
고, 그는 애국적인 대의를 위해 자금을 대고, 공화당과 관련된 주제로
회화적인 텍스타일을 제작함으로써 혁명기에 살아남으려 힘썼다. 오버
캄프는 신고전주의 시기의 프랑스에서, 디자인을 의식한 근대적인 산
업 자본가의 전형인 웨지우드에 필적할 만한 인물이다.

초창기 주이에서는 공장에서 일하는 장인들이 직접 면에 찍을 문양을
만들었다. 그러나 오버캄프가 왕실의 인가를 얻은 1783년에는 파리의
화가 장-바티스트 위에(Jean-Baptiste Huet, 1745~1811)를 파트타임
으로 고용하기 시작했다. 그는 많은 투알드주이의 회화적인 디자인을
책임졌다. 최초의 디자인은 문양 인쇄과정 자체를 묘사한 것으로, 나무
그늘 아래서 벌어지는 각각의 인쇄단계가 표현된 상상의 야외 전원풍경
이었다. 이미지 자체는 정확하지 않을 수도 있으나 이러한 시골의 전원
풍경은 1780년대의 많은 투알드주이의 전형이 되었다. 그 안에는 현대
와 고전의 인물들이 자연의 기쁨과 어우러져 있다. 간소하게 한 가지 색

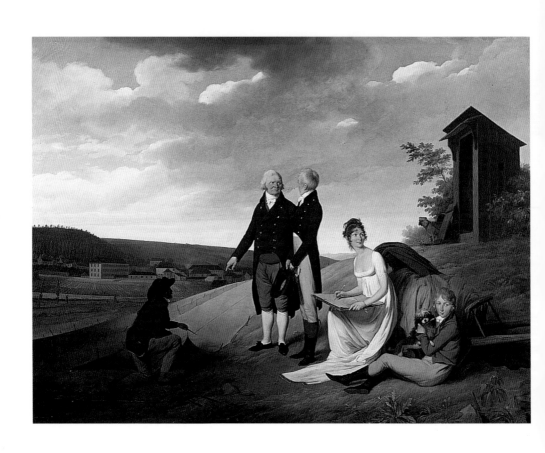

(보통은 붉은색)으로 찍은 이런 디자인들은 당시의 사건이나 전통적인 관습, 그리고 인기 있는 소설을 묘사한 매력적인 신고전주의의 한 형태였다.

위에의 디자인 가운데 하나는 정숙한 젊은 처녀 로지에르에게 왕관을 씌우고 장미화환과 신부지참금을 부상으로 주는 전통적인 마을축제를 묘사한 것이 있다. 현대의 정치 사건을 내용으로 한 면직물도 「미국의 자유」라는 이름으로 시장에서 거래되었다. 이것은 오버캄프가 최근에 식민지 이주자들이 획득한 독립을 이용해서 이익을 얻기 위해 위에의 원래 디자인을 발빠르게 수정한 경우이다. 벤저민 프랭클린의 측면초상에 기존 문양을 통합한 이 디자인은 기존에 있던 염소, 어부, 샘, 그리고 고딕 유적들은 거의 그대로 두면서 주제를 위해 약간의 변화를 준 것이었다. 오버캄프의 가장 최신 투알드주이는 「봉기한 시민들의 축제」라는 이름으로 판매되었는데, 이것은 1790년, 혁명 발발 1주기를 기념하는 주요 축전을 묘사한 것이었다(그림136). 위에 자신도 틀림없이 파리의 축전에 참가했을 것이다. 이 축전은 로마를 포함한 다른 많은 도시에서 동시에 벌어졌다. 파리의 축전에서는 루이 16세가 자유의 여신에게 바친 제단 앞에 서서 충성을 맹세하고, 기쁨에 넘쳐 열광하는 시민들은 그들이 증오했던 바스티유 감옥의 폐허 위에서 춤추었다. 이 감옥은 1년 전에 발발한 혁명으로 파괴되었다(그림142 참조).

혁명 당시 처음 일어난 무장봉기 단체들 가운데 하나는 한 벽지공장을 습격했다. 이 공장은 프랑스의 선두적인 벽지 생산업자 장-바티스트 레베용의 파리 생산공장이었다. 그는 파리 관광객들의 정기적인 관광코스이기도 한 17세기의 사치스러운 저택에서 자신의 사업을 시작했다. 이 저택은 너무나 아름답게 꾸며져 있어 그 주변환경이 "작업실에 고용된 미술가들의 상상력을 자극할 재료"를 많이 제공했음이 틀림없다고 혁명 직전에 발간된 파리의 여행안내서에는 적혀 있었다. 당시 레베용은 벽지 디자인의 표준을 새로운 차원으로 끌어올렸다(그림135). 많은 부분 고대 로마의 벽화에서 영감을 얻은 우아하면서도 밝은 색채의 신고전주의 디자인으로 그는 '왕실제조업체'의 타이틀을 갖게 되었고, 재정부 장관 네케르로부터 장식미술의 장려에 공헌했다는 이유로 메달을 수

여받았다. 이렇게 그의 사업이 번창하고 있을 때 레베용이 그의 노동자들에게 부당한 세금을 부과한다고 여긴 군중들은 이를 복수하기 위해 그의 공장을 습격해 모든 것을 파괴했다. 따라서 그가 고용한 미술가들 가운데 매년 많은 지불금을 받은 '매우 두드러진' 사람이 누구인지를 알 수 있는 기록은 없다. 위에는 이름이 거론되었던 몇 명 가운데 한 명이다. 이것과 다른 약간의 정보는 레베용이 폭동 이후 바로 발간한 팸플릿에서 찾아볼 수 있다. 이 팸플릿은 레베용이 자신을 혁명 당국의 시각에서 정당화하기 위해 펴낸 것이었다. 그러나 팸플릿 발간으로 그가 잃은 것을 복구할 수는 없었으며 결국 안전을 위해 영국으로 피신해야만 했다.

신고전주의 양식의 전파에 제조업자들이 중요한 역할을 담당했지만 디자인 도안책이 발간되고, 그것을 후원자와 공장 디자이너들이 널리 사용한 점도 무시할 수 없는 요소였다. 유럽에서 가장 디자인을 의식했던 국가인 프랑스가 이러한 출판물을 많이 발간했으며 여러 다른 국가들로 수출했다. 이런 책들은 미술가나 장식가 그리고 제조업자들이 도용해왔던 수많은 건축 삽화들을 보충해주었다. 도안책의 수와 종류는 18세기 중반부터 상당히 증가하여 19세기 중반에는 홍수를 이루었다. 이는 두 종류로 나누어 볼 수 있는데, 하나는 특별히 디자이너들이 사용하도록 만들어진 것으로 보통은 글이 실려 있지 않다. 또 하나는 원래 건축에 대한 논문을 책으로 펴낸 것이다. 첫번째 종류의 책은 대개 그룹이나 낱장으로 출판되어 구매자들이 자신이 원하는 것만을 살 수 있도록 하였는데, 결국 하나로 묶을 경우에도 미완성으로 남았다.

이러한 도안책은 특히 한 가지 형태, 즉 화병 도안에 초점을 맞췄다. 화병 도안은 신고전주의 시기에 어디에서나 찾아볼 수 있었다. 크고 작은 것에서부터 삼차원이나 부조로 만들어진 것 또는 선으로 그려진 것, 돌로 만들어진 것에서 금속, 도자기, 나무, 석고로 만들어진 것, 비단이나 양모로 짜여진 것, 그리고 천이나 종이 위에 무늬로 찍힌 것 등 참으로 다양했다. 건물의 난간, 묘비, 철로 주조한 난로, 벽난로 가리개에서 시계와 커피 주전자까지 화병 도안을 피할 수는 없었다. 그것은 매우 융

135
장-바티스트 레베용, 가을의 알레고리를 묘사한 벽지 패널, 1789년경, 목판화 패널, 213×54cm, 파리, 장식미술관

136
투알드주이, 「봉기한 시민들의 축제」, 1790년경, 면에 동판 인쇄, 런던, 빅토리아 앨버트 미술관

통성 있는 형태로 주로 고대 로마와 그리스 도자기에서 나온 다양한 윤곽선과 세부장식을 이용할 수 있었다. 가장 초기의 신고전주의 도안책 가운데 하나는 전적으로 화병 도안만을 보여주고 있다. 이 책은 화가 조제프-마리 비앵이 1760년에 출간한 것으로 그 자신이 '고대취향에 따라' 고안한 판화연작 12점으로 구성되어 있다(그림137). 이 그림들은 출처가 분명한 고대유물은 아니었기 때문에 그 책을 전문적인 고고학 저서로 출간했다고 볼 수는 없다. 그러나 비앵이 글을 싣지 않았기 때문에 우리는 그의 의도를 짐작할 수밖에 없다. 아마도 그는 그의 책이 미술가와 장인 모두에게 똑같이 유용하게 쓰이기를 바란 것 같다. 그는 확실히 디자인에 관심이 있었다. 왜냐하면 훨씬 이후인 1790년대 혁명기에 하나의 혁신이었던 파리 산업전시회에서 심사위원의 한 사람으로 관여했기 때문이다. 그의 회화작품 「큐피드 상인」(그림83 참조)은 그의 도안책이 출간된 지 3년 후에 제작된 것으로 그가 그림의 구성으로 참고한 헤르쿨라네움의 프레스코(그림84)를 수정하여 배경의 받침대에는 화병을, 탁자에는 향로를 추가하였다. 이 두 가지는 그의 도안책 『화병 도안집』에 있는 것과 같은 양식이다. 전체 그림은 표면적으로는 고전의 한 장면을 새롭게 연출하여 가장 초기 형태의 신고전주의 역사화를 나타내지만, 동시에 18세기 프랑스 신고전주의의 특징인 힘차고 육중한 형태로 디자인해 동시대의 실내로도 생각할 수 있는 상상의 건축적인 배경을 보여준다.

신고전주의의 초기 단계에서 디자인 도안책을 프랑스인들이 완전히 독점출판한 것은 아니었다. 다른 국가들, 특히 영국에서도 몇몇 도안책들이 출판되었다. 세기가 바뀌고 나서는 중요한 도안책들이 독일을 비롯한 여러 곳에서 출간되기 시작했다. 영국에서 나온 선두적인 디자인 출판물은 로버트 애덤과 제임스 애덤이 1773년에서 79년 사이에 두 권으로 출간한 『건축 작업』(*Works in Architecture*)이다(제3권은 사후인 1822년에 출간되었다). 도판의 종류는 엄청나게 광범위하여 그들이 디자인한 건물의 관례적인 입면도와 평면도뿐 아니라 탁자, 거울, 벽등(wall-light), 시계, 문 손잡이 그리고 심지어 의자식 가마 등의 풍부한 예까지 보여준다(그림138). 그 풍부한 시각적 자료는 디자이너와 장인

그리고 건설업자 등 어떤 규모와 어떤 매체이든 형태를 변화시키는 데 필요한 아이디어를 구하는 모든 이들에게 훌륭한 자료가 되었다. 다음 세대에 건축가 존 손은 1812년에 로버트 애덤에 대해 이렇게 말했다. "모든 분야의 제조업자들은 미술에서 그의 혁신이 가져온 전율적인 힘을 느꼈다." 애덤의 사무소는 특정한 고객을 위해 디자인 작업을 했으므

137
조제프-마리
비앵,
『화병 도안집』의
표지,
1760,
동판화

로 제조업자들과는 직접적인 거래를 거의 하지 않았다. 따라서 이 '전율적인 힘'은 대부분 『건축 작업』의 도판을 매개로 하여 전해졌다. 이 책은 원래 자기선전의 한 형태였다. 노골적으로 '우리 직원들의 추천'이라거나 다른 미술가들이 모방을 통해 자신들에게 아부한다는 식으로 자화자찬을 늘어놓았다. 그 결과 애덤 형제가 명시한 대로 "이 유용하고 우아한 미술의 전체적인 체계"가 바뀌어 "감식가에게는 즐거움을, 미술가

에게는 몇 가지 교훈을 제시"해주었다.

미술가들은 점차로 산업혁명이 제기하는 새로운 도전에 직면했다. 대중적인 디자인에 신경을 써야 할 것인가? 아니면 그것을 미술가의 작업으로는 가치가 없다고 외면해야 할까? 이 장에서는 장식미술과 산업제품을 디자인한 미술가들을 소개했지만 그러한 협동이 전적으로 당연하게 여겨지지는 않았다. 미술가는 '유용한' 미술에 관여해야 할까? 아니면 '순수'미술이라는 더 높은 영역에 머물러야 할까? 이런 근원적인 질문이 18세기 중반 이후 제기되었다. 그리고 이 문제는 두 종류의 미술이 서로에 대해 가지는 관계뿐 아니라 더 넓은 차원에서 미술가와 사회의 관계와도 관련이 있다. 미술 대 산업이라는 논쟁은 19세기 중반부터 강화되어 1851년 런던 수정궁에서 열린 대박람회로 활기를 띠게 되었다. 그러나 그 논쟁의 토대는 신고전주의 시기에 마련된 것이다.

그 논쟁의 핵심적인 논지는 회화, 조각, 그리고 건축이라는 '조형'미술은 지적이므로 도자기, 텍스타일 같은 다른 종류의 미술보다 우월하다는 확신이다. 따라서 그것은 오랜 전통을 가진 7개의 '교양' 학문, 즉 문법, 수사, 논리, 산술, 기하, 천문, 그리고 음악과 같은 수준에 있는 것이었다. 레이놀즈는 왕립미술원에서 강연할 때 건축까지도 순수미술로 받아들이는 것에 대해 우려를 표명했다. 왜냐하면 건축은 '우리의 요구와 필요'에 봉사하기 때문이다. 그러나 그는 건축 역시 '더 높은 원리'에 관여함을 인정했다.

이론적인 논쟁에 실제적인 우려가 추가되었다. 몇몇 미술가들은 자신들을 불필요한 존재로 만드는 공장제품에 반대했다. 예를 들어 벽지의 인기가 높아감에 따라 그들은 벽지가 실내 디자이너로서 건축가의 역할과 벽화가로서 화가의 역할을 대체하고 있다고 생각했다. 그러나 신고전주의 시기에는 어느 누구도 이러한 논쟁을 '예술을 위한 예술'이라는 극단적인 입장으로까지 밀어붙이지 않았다. 그것은 1830년대에 프랑스에서 출현하여 이후에 오스카 와일드와 휘슬러 같은 인물들의 글과 미술작품에서 정점에 이른다. 18세기 프랑스 화가들을 재평가하여 유명해진 공쿠르 형제는 1854년의 적의에 찬 한 소책자에서 심지어 다음과 같

138
로버트와
제임스 애덤,
자물쇠와
촛대를 비롯한
다양한 장식품,
『건축 작업』의
삽화,
1773~1822,
동판화,
88×44.3cm

이 말했다. "산업은 유용한 것에서 출발했다. 그것은 최대 다수의 이익을 추구한다. 미술은 무용한 것에서 시작했다. 그것은 소수의 취향에 맞추는 것을 목표로 한다."

18세기의 논쟁에서는 양쪽 모두 덜 극단적인 입장을 취했다. 드니 디드로(그림139)는 그가 공동으로 편찬한 백과사전에 실린 '미술'에 대한 글에서 이 문제를 다루었다. '인문과 기계로 분류된 예술'을 소제목으로 한 글에서 그는 이전의 사상가들은 기계미술 또는 유용한 미술을 부당하게 다루었다고 주장했다. 미술은 '손보다는 정신 위주의 작업'과 '정신보다는 손 위주의 작업'으로 구분되어야 한다는 점을 인정하면서도 다음과 같이 주의를 요구했다.

그것이 충분히 근거 있는 것이라고 해도 이러한 구분은 바람직하지 않은 효과를 가져올 수 있다. 우선, 그것은 몇몇 저명하고 존경할 만하며 매우 유용한 사람들을 비방하고 있다. 두번째로 그것은 우리에

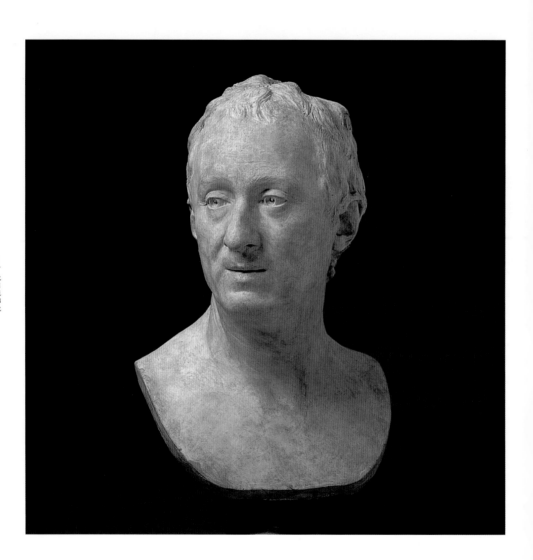

게 특정한 경험이나 구체적, 물질적 대상에 지속적으로 충분한 주의를 기울이는 것이 인간정신에 무가치한 것이라고 쉽게 믿도록 만드는 일종의 선천적 게으름을 강화시킨다.

이것은 이성의 시대를 산 사람의 얘기이다. 자신의 아버지가 칼 제조의 명인이었기 때문에 젊은 시절에 그는 그러한 생각의 오류를 알 수 있었을 수도 있다. 그의 백과사전은 도자기제조, 직물직조, 벽지인쇄, 은세공, 철물주조와 같은 기계생산이나 유용한 물품 생산기술에 대해 많은 글과 삽화를 할애하고 있다(그림140). 그것은 오늘날까지도 18세기

139
장-앙투안 우동,
「디드로 흉상」,
1771,
테라코타,
높이 52cm,
파리,
루브르 박물관

140
드니 디드로와
장 르 롱
달랑베르,
도기제조 과정,
『백과사전』의
삽화,
1751~72,
동판화,
32.3×43cm

의 제조과정을 파악할 수 있는 가장 중요한 자료의 하나이다.

디드로의 주장은 장-자크 바슐리에(Jean-Jacques Bachelier, 1724~1806)가 이어나갔다. 그는 기능공들을 위한 무료 드로잉 학교를 열었으며(이런 종류로는 유럽에서 최초), 미술교육을 위한 캠페인을 벌이기도 했다. 그는 기능공들이 부당한 멸시를 받는다고 주장했다. "우리가 어떠한 물리학 또는 형이상학적 체계 안에서 금실을 잣고 스타킹을 만드는 기계에서보다도, 또는 다듬고, 얇은 천을 다루고, 옷감을 제조하고, 비단을 다루는 직업에서보다도 더 많은 지성과 더 많은 민첩함과 더 많은 정확함을 찾아볼 수 있단 말인가?" 이런 사람들의 기술은 "공익에 필수

적이며 취향으로 계발된 지적인 손과 눈을 필요로 한다." 그는 그러한
취향이 그의 드로잉 학교에서 길러지기를 바랐다.

　미술과 산업의 상관관계에 대한 논의는 점차 미술교육에 대한 것으로
모아졌다. 특히 취향을 위한 취향이라는 개념이 더 나은 디자인이 시장
성을 높인다는 인식으로 바뀐 19세기에 그러했다. 미술과 상업 사이의
직접적인 균형은 정부 차원에서 인식되고 실행에 옮겨졌다. 가장 주목
할만한 것은 디자인을 위한 미술학교가 설립되고 좋은 취향을 기르기
위한 훌륭한 스승이자 영감의 원천으로서 장식미술을 위한 미술관이 세
워졌다는 점이다. 이러한 발전은 1830년대부터 유럽 전역에서 시작해
나중에 매우 중요한 하나의 운동이 되었다.

혁명, 전쟁 그리고 민족주의 정치에 봉사하는 미술

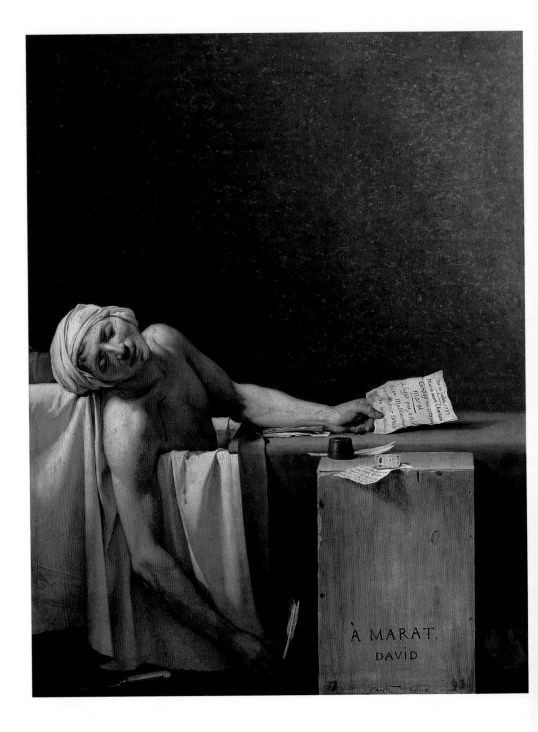

141
자크-루이
다비드,
「마라의 죽음」,
1793,
캔버스에 유채,
165×128cm,
브뤼셀,
왕립미술관

"프랑스 국민들은 바로 프랑스 전제정치의 폐허 위에서 자유 1주기를 경축하였다."

이것은 프랑스 혁명을 촉발한 파리 바스티유 감옥의 폐허에서 벌어진 1790년 7월의 대규모 무도회를 묘사한 한 판화작품에 적힌 설명문의 일부이다(그림142). 그 자리에는 자유의 신에게 헌정할 큰 원주를 세우려 했으나, 사건의 전개와 담당자가 자주 바뀌고, 항상 그렇듯 불충분한 재정 등의 이유로 그 프로젝트는 결국 실현되지 못했다. 미술은 종종 선전의 목적을 위해 동원되곤 했는데 신고전주의 시기도 예외는 아니었다. 따라서 논의의 출발점을 프랑스 혁명과 나폴레옹 시대로 잡는 것이 가장 좋을 것 같다.

혁명가들은 예전의 극장을 국민공회를 위한 집회장소로 이용하였다. '공포정치' 시기의 악명높은 단두대 처형은 1790년대 중반 이곳에서 벌어진 신랄한 논쟁에서 비롯되었다. 여기서 로베스피에르는 권력을 휘둘렀고, 왕과 왕비를 처형하기 위한 표결이 있었다. 의장의 연단 양쪽에는 새로이 선포된 프랑스 공화정의 두 순교자 그림이 걸려 있었다. 두 사람 모두 1793년에 암살당했다. 두 죽음의 장면은 역시 국민공회의 일원이었던 자크-루이 다비드가 그렸으며, 그는 이미 두 사람의 장례식을 준비한 바 있었다.

루이 16세가 처형당하기 전날 밤, 국민공회 귀족대표의 일원으로 왕의 사형에 찬성표를 던졌던 미셸 르 펠티에 드 생-파르고가 국왕친위대 소속의 한 병사에게 암살되었다. 이어 같은 해에 샤를로트 코르데가 피부병 치료를 위해 유황목욕을 하던 급진적 사상가 장-폴 마라를 단도로 살해했다. 둘의 죽음은 곧 공개적으로 추모되었다. 국민공회에서 「마라의 죽음」(그림141)을 주문할 무렵 다비드는 이미 「르 펠티에의 죽음」을 완성하여 전달한 상태였다. 당시의 신문에서 국민공회의 한 일원은 마

라의 죽음을 다음과 같이 애도했다. "그는 자유를 위해 자신을 희생했다. 우리의 시선은 아직도 어딘가 우리 곁에 있을 그를 찾고 있다. 오 끔찍한 광경이여, 그가 죽어 누워 있다니. 다비드 당신은 어디 있습니까? 당신은 조국을 위해 희생된 르 펠티에의 이미지를 후세에 전하였지만, 아직도 그릴 그림이 남아 있습니다." 이에 다비드는 통곡하며 대답했다. "제가 그것도 그리겠습니다."

두 그림에서 다비드는 영웅주의와 덕의 이상을 재현했다. 순교자를 그린 그림은 그들이 목숨을 걸고 지켰던 대의를 상기시켜야 하며, 당대 사람들의 사기를 고취할 수 있는 원천이 되어야 한다. 다비드는 그의 그림을 공개할 때 국민공회에서 행한 연설에서 이 점을 분명하게 밝혔다. 그는 「마라의 죽음」을 통해 다양한 대중들에게 권고하고 있다.

돌진하십시오, 여러분! 어머니, 미망인, 고아, 억압받는 군인, 그가 목숨을 걸고 지켜낸 당신들 모두 전진하십시오! 그리고 당신의 친구에 대해 생각해보십시오. 언제나 깨어 있던 그는 더 이상 없습니다. 반역자들이 두려워하던 그의 펜, 그 펜이 그의 손에서 떨어졌습니다. 이 절망감! 지치지 않던 당신의 친구는 죽었습니다! 당신의 친구가 죽었습니다. 그의 마지막 빵 조각을 당신에게 남긴 채, 그는 땅 속에 묻혀야 할 아무런 이유 없이 죽었습니다. 후세들이여, 당신들이 그를 위해 복수해야 합니다. 돈보다 덕을 선호하지 않았더라면 부자가 될 수도 있었을 그 사람에 대해 당신의 조카들에게 이야기기하십시오.

다비드는 이 연설과 함께 "나의 붓으로 전하는 경의"를 국민공회에 전했다. 미술가가 자신의 작품에 대해 이토록 애절한 연설을 한 경우는 거의 없었다.

국민공회는 두 그림을 판화로 제작할 것을 주문했고, 두 그림은 그들 집회장소의 전시 이외에, 짧게나마 루브르 궁 야외정원에서 좀더 많은 대중에게 전시되었다. 또한 두 순교자는 생트주느비에브 성당이 개명되어(제2장 참조) 혁명의 영웅들을 추모하던 팡테옹에 안장되는 영예를 누렸다. 고전시대의 판테온은 주요 신상을 안치하는 곳이었으며 가장 유

142
루이 르 쾨르
(수바슈-데퐁텐의 작품 모사)
「바스티유의 무도회」,
1790년
7월 18일,
채색 동판화,
33×27cm

BAL DE LA BASTILLE

Swebach Desfontaines del. *Le Cœur sculp.*

Ce fut précisément sur les ruines de cet affreux monument du despotisme que le Français célébra le premier anniversaire de la liberté. La célérité des préparatifs de cette fête dut etonner sans doute, mais comment exprimer le sentiment qu'on éprouvait en lisant cette inscription.

Ici l'on danse.

명한 예는 로마에 있는 판테온이다(교회로 바뀌긴 했지만). 유명인사들과 위인들을 존경의 표시로 한 지붕 아래 모두 모이게 한 것은 한 국가가 제공할 수 있는 최대의 세속적인 영예였다.

다비드의 동시대인들이 마라의 죽음을 그릴 때는 샤를로트 코르데가 결정적인 역할을 한 암살장면 자체를 재연하거나 마라의 지지자들이 그가 암살된 방으로 모여든 다음의 소란스러운 장면을 보여주었다. 다비드가 생각하기에 이러한 해석들은 너무 산만하고 영웅적인 느낌이 부족했다. 그가 처음 생각했던 것은 아직 마라가 임시 책상에서 '민중의 구원에 대한 그의 마지막 생각'을 집필하고 있는 장면이었다. 마라가 집필 중이었음을 보여주는 펜과 잉크 병은 그대로 둔 채 그는 이 계획을 수정하여 '마지막 숨을 거두는' 순간을 보여주었다. 욕조에서 맞은 죽음은 영웅이나 순교자에게는 그다지 어울리지 않는 장면으로 보일 수 있지만, 다비드의 손에서 그것은 걸작으로 탄생하였다. 엄격하면서도 절제되고 통렬한 그의 작품은 감히 프랑스 혁명을 통해 나온 그림 가운데 가장 훌륭하다고 말할 수 있다.

다비드는 마라를 알고 있었으며 그를 존경했다. 그는 마라를 소크라테스를 비롯한 고대 그리스와 로마의 위대한 사상가들에 비유했다. 소크라테스의 강요된 자살은 다비드가 이미 1787년에 작품으로 제작한 바 있다(그림90). 마라의 확고한 신념은 그가 자처한 가난이 말해주며 다비드는 작품에서 이 점을 부각시켰다. 마라에게 가난 그 자체가 덕목은 아니었다. 고의로 부를 거부하거나 포기했을 때만 가난은 가치 있는 것이었다. 다비드는 상자의 가장자리에, 남편을 조국에 바친 한 미망인과 다섯 아이들에게 전해달라는 쪽지와 함께 약속어음 한 장을 그려 넣었다. 마라는 대중들에게 이미 친숙한, 무덤 속의 그리스도 이미지를 떠올리도록 의도된 자세를 취하고 있다. 다비드가 그리스도교의 이미지를 세속화한 것은 혁명 지도자들이 모든 교회건물들을 세속화한 것과 유사하다. 그림이 제단화 크기인 것도 세속적인 맥락에서 당대의 영웅을 치켜세우려는 의도이다.

1791년 7월 팡테옹으로 향하는 특별 운구마차 행렬를 지켜보기 위해 파리의 거리에 줄지어 서 있던 군중들의 추모대상은 또 다른 영웅이었

다. 혁명이 발발하기 10년도 전에 사망한 문필가 볼테르(Voltaire, 1694~1778)의 유해가 그가 원래 묻혀 있던 멀리 떨어진 교회로부터 팡테옹으로 옮겨지고 있었던 것이다(그림143). 혁명기에 볼테르는 이 신론과 특히 가톨릭 교단의 불관용에 대한 혐오, 그리고 인권의 옹호로 존경을 받았다. 그는 프랑스 혁명의 선구자로 간주되었으며, 국민의회는 그들이 할 수 있는 최고의 영예를 그에게 수여하기로 의결하였다.

공들인 추모행렬은 아마도 다비드가 조직한 것으로 보인다. 장식적인 신고전주의 양식의 운구차는 후에 다른 행사를 위해 개조되긴 했어도 팡테옹에 보존되어 있다. 푸른색의 벨벳이 늘어진 운구마차 위에는 석관이 있고, 향을 피운 네 개의 촛대가 모서리에 놓여 있다. 석관에는 불멸의 신이 관을 씌우는 실물크기의 볼테르 전신상이 조각되어 있다. 고대 로마 의상을 걸치고 고대의 전승기념비를 든 추모객들이 등장하는 이 행사는 이교도 의식의 모든 것을 현대적인 광경으로 제시하였다.

에르므농빌의 포플라 섬에 있는 루소의 무덤(그림107 참조)이 순례지가 되었고 그곳이 파리에서 그다지 멀지 않았음에도 불구하고, 루소의 유해는 팡테옹으로 이전되었다. 1794년의 이 행렬은 그 주인공의 성격에 맞추기 위해 볼테르의 행사보다 간단하게 진행되었다. 나무 아래 앉아 있는 모습을 한 그의 초상은 짐꾼이 어깨에 메고 날랐다. 자연을 가장 중요시했던 철학자의 유해를 튈르리 정원에 밤새도록 머물게 한 것은 적절한 시도였다. 그의 유해가 담긴 항아리를 얹은 석관은 주위의 촛대와 함께 단순한 고전양식의 작은 건물 안에 놓여졌다(그림144). 이 임시 구조물은 정원 내 큰 원형 연못의 중앙에 있는 포플러가 무성한 인공섬에 세워져, 에르므농빌에 있던 원래 무덤의 배경을 연상시킨다. 횃불과 등이 켜지면 팡테옹으로 가는 추모행렬에 간단히 또 하나의 극적인 요소가 첨가된다.

프랑스나 프랑스 혁명의 이상이 전파된 다른 국가들은 혁명기간에 축하행사나 축제를 위한 많은 임시 구조물들을 세웠다. 암스테르담, 브뤼셀, 쾰른, 바젤, 로마와 그밖에 여러 곳에서 공공광장에 단순한 '자유의 나무'나 연방정부의 축제와 관련하여 좀더 정교한 이미지들을 설치해 프

TRANSLATION DE VOLTAIRE AU PANTHEON FRANÇAIS.

Il est digne de rannir les honneurs dûment aux grands hommes La cérémonie du Triomphe de Voltaire a eu lieu le lundi 11 juillet 1791 cet hommage rendu aux talens d'un grand Homme, a l'heure de la Marseille.

랑스 혁명의 발발을 기념하였다.

가톨릭교의 심장부인 로마의 성베드로 성당 앞 광장에는 1798년에 경축 구조물들이 세워졌는데, 이는 파리의 대형 구조물보다도 더 도전적으로 그 축제의 반그리스도교적인 성격을 강조하고 나섰다. 이 특별한 연방정부축제는 바로 전해의 로마 공화국 선언을 경축하기 위한 것으로 엔니오 퀴리노 비스콘티(Ennio Quirrino Visconti, 1751~1818)가 조직했다. 그는 새 공화국의 내무장관이었으며 이탈리아에서는 중요한 고고학자 가운데 한 사람으로 고대조각상 카탈로그 몇 권을 제작하기도 했다. 그는 이 행사에 적임자였다. 드넓은 광장의 대부분을 차지한 거대한 원형무대 위에 과거의 고전을 재현해냈다. 중앙의 제단을 둘러싼 네 개의 도리아식 원주 꼭대기에는 나팔을 부는 승리의 여신들이 있고, 제단 위에는 자유와 평등 그리고 그 사이에 로마를 상징하는 신상들을 세워놓았다. 제단 벽면 부조에는 전제정부를 굴복시킨 프랑스가 억압받는 로마의 손을 잡고 자유, 티베르 강, 주요 덕목들과 자유교양을 보여주는 모습이 장식되어 있다.

이성의 전당으로 세속화한 성당 내에도 임시구조물들이 세워졌다. 내부의 고딕 장식은 새로운 이성의 신에 헌정된 조각상들에 어울리는 바위산과 나무들의 배경이 되었다. 프랑스 북부 릴의 중세성당 생모리스에도 그와 같은 예가 있다(그림145).

개인 건물들에서도 자유와 평등이라는 새로운 혁명이념을 떠올리게 하는 일상적인 물건들을 많이 볼 수 있었다. 프랑스와 독일의 벽지회사가 공화주의의 상징이나 이상화한 영웅의 모습을 벽지로 제작한 것은(그림146) 시장에서의 유행을 이용한 상업적 기획의 생생한 예이다. 특별한 주문에 따라 제작된 좀더 비싼 품목으로는 리옹의 한 사업가가 프랑스의 중요한 신고전주의 조각가 조제프 시나르(Joseph Chinard, 1756~1813)에게 의뢰하여 제작한 1791년의 아름다운 촛대 한 쌍이 있다(그림147). 두 촛대 가운데 하나에는 벼락으로 귀족을 제압한 제우스가, 다른 하나에는 종교를 제압한 아폴론이 묘사되어 있다. 제우스와 아폴론을 위해 조각가는 고대의 원형을 많이 참고하였다. 종교를 표현하기 위해 그리스도교의 도상에서 신앙을 나타내는 친숙한 이미지를 차용

143
S. C. 미제가
장-자크
라그르네의
작품 모사,
「팡테옹으로
이전되는
볼테르」,
1791,
채색 동판화,
32.7×50.3cm,
파리,
카르나발레
박물관

144
위베르 로베르,
「튈르리 정원에
루소를 위해
세운 기념물의
야경」,
1794,
캔버스에 유채,
65×80.5cm,
파리,
카르나발레
박물관

하여 이교도와 그리스도교도를 나란히 병치했다. 당시 로마에서 작업을 하던 시나르는 과감하게 공화주의에 대한 동조를 표현함으로써 어려움을 겪었다. 바티칸의 가톨릭 당국이 이를 용인하지 않았고 시나르는 잠깐 동안 투옥되었다. 몇 개월 후 풀려난 그는 자신의 고향인 리옹으로 돌아가 시청에 자유와 평등을 주제로 한 부조작품을 조각하였고, 혁명을 경축하는 축제를 조직하는 데 일조하였다.

혁명 이후의 10여년간 나폴레옹은 빠른 속도로 권력을 쥐었고, 그를

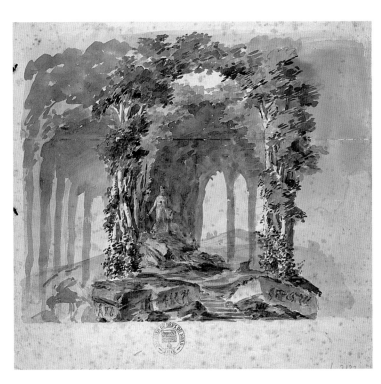

145
프랑수아
베를리,
「릴의 생모리스
성당 안 이성의
신전에 있는
이성의 제단」,
1793,
수채,
30×35cm,
릴,
북부문서보관실

146
피에르
자크마르와
외첸 발타사르
크레상 베나르
드 무시니에르,
「혁명 9년에
군사영웅의
예찬」,
1801,
벽지,
파리,
국립도서관

147
조제프 시나르,
「종교를
제압하는
아폴론」,
1791,
대형 테라코타
촛대,
높이 51.5cm,
파리,
카르나발레
박물관

황제로 한 프랑스의 제1제정이 탄생하였다. 나폴레옹의 대관식 직후인 1804년에 아직 20대의 젊은 화가 장-오귀스트-도미니크 앵그르(Jean-Auguste-Dominique Ingres, 1780~1867)는 대관식 의상을 입은 새 황제의 대형 초상화를 제작하라는 공적인 주문을 받았다(그림148). 그 그림은 국회에 걸릴 예정이었다. 이 작품에 대한 앵그르의 접근방식은 나폴레옹이 자신의 이미지 제고를 위해서는 시각적인 선전이 중요하다는 것을 점차 깨달았다는 것을 알려준다. 그러나 화가 자신에게는 한 가지

문제가 있었다. 나폴레옹은 왕위찬탈자로서 혁명으로 그 흔적조차 사라진 신성한 왕권을 계승한 것이 아니었다. 따라서 황제 나폴레옹의 공식 초상화에서 18세기 군주의 의상, 휘장 그리고 옥좌는 부적절할 뿐 아니라 나폴레옹의 비위를 거스르는 것일 수도 있었다. 새 이미지는 나폴레옹의 권위를 전달하고 허위에 찬 역사의 계보도 암시해야 했다. 즉, 하나의 신화를 만들어야만 했다.

그 신화의 일부는 고전고대에서 나왔다. 나폴레옹이 찬미했던 후기

로마 제국의 풍요는 초상화에서 흰담비 모피와 벨벳과 함께, 전체적으로 펴져 있는 세밀한 금장식의 무늬에 반영되어 있다. 이처럼 화려한 장식들로 인해 나폴레옹의 모습은 부분적으로 제우스를 묘사한 로마의 보석에서 유래한 듯한 느낌이다. 앵그르는 그 제우스의 모습을 인쇄된 판화를 통해 보았을 것이다. 그러나 앵그르는 제우스의 번개를 나폴레옹이 든 정의의 손으로 바꾸었고, 제우스의 독수리는 카펫 디자인의 일부로 짜 넣었다. 이 그림의 원형이 되는 보석을 자신의 출판물에 수록한

148
장-오귀스트-
도미니크
앵그르,
「옥좌 위의
나폴레옹」,
1806,
캔버스에 유채,
260×163cm,
파리,
아르메 미술관

149
카트르메르 드
캥시,
복원된
올림피아의
제우스상,
「올림피아의
제우스」의
권두화,
1815,
동판화,
30.5×24.4cm

고대유물연구가 케뤼스 백작에 따르면 특히 흥미로운 점은 그 보석이 가장 중요한 고대 그리스의 조각가인 페이디아스의 조각에서 유래한 것으로 믿어졌다는 점이다(그림149). 1806년의 이 초상화에서 옥좌 위의 나폴레옹은 고대 그리스 세계의 심장부로, 다시 말해 고대 그리스 신화의 최고신으로 회귀했다.

나폴레옹은 자신을 로마 제국의 영광과 동일시하고 있지만 또한 9세기 프랑크 왕국의 왕이자 신성로마 제국의 황제였던 샤를마뉴 대제를 계승하고 싶어했다. 그는 지금의 독일 지역을 중심으로 한 중부 유럽의 광대한 영역을 통치했다. 이전에 다비드가 그린 나폴레옹의 기마 초상화는 1800년 알프스 산맥을 넘어 이탈리아로 향하는 모습을 담은 것이다. 이전 역사 속에서 오직 두 사람만이 군사적인 목적으로 이 산을 용감하게 넘었다. 첫번째 인물은 로마를 침공한 카르타고의 한니발이고 두번째는 샤를마뉴였다. 그들의 이름은 나폴레옹의 이름과 함께 다비드의 초상화 전경의 바위에 새겨져 있다. 샤를마뉴와의 연관성은 앵그르의 초상화에 그려진 왕보에도 나타난다. 상아로 된 정의의 손과 장식적인 칼집에 들어 있는 검은 한때 샤를마뉴의 것이었다고 알려진 것이다. 그러나 이 보물들은 당시 파리에서 작업하던 주요 은세공사 가운데 한 명인 마르탱-기욤 비앙네(Martin-Guillaume Biennais, 1764~1843)가 지나치게 복원한 나머지 마치 당시 유행하던 신고전주의 장식품처럼 보인다. 신성로마제국과의 연계성은 또 다른 황제 카를 5세의 것으로 알려진, 나폴레옹이 쥐고 있는 홀에서도 찾아볼 수 있다. 나폴레옹의 개인적인 문장인 벌은 원래 프랑크 왕국에서 사용했던 것이나 나폴레옹이 산업과 노동을 상징하는 것으로 재해석했다.

고전과 중세에 대한 언급 외에도 앵그르의 초상화에는 또 하나의 상징이 있는데 그것은 성서적인 것이다. 이 과감한 시도는 프랑스혁명 자체가 반종교적인 것이 아니었다면 신성모독이 될 뻔했다. 나폴레옹의 전리품 가운데 그가 파리로 가져와 루브르에 진열한 유럽의 미술작품에는 15세기 얀 반 에이크의 유명한 헨트 제단화도 있었다. 앵그르는 이 시기의 작품들을 하나의 계시로 생각했다. 18세기 말까지 신고전주의 미술가들은 미술에서 더 완벽한 '순수성'를 찾는 과정에서 고전미술뿐 아니

라 중세부터 초기 르네상스 시기에 이르는 미술도 바라보기 시작했다. 이러한 취향의 변화가 갖는 예술적 의미에 관해서는 다음 장에서 논할 것이다. 여기서 언급할 필요가 있는 것은 앵그르가 에이크로부터 영감을 받은 것은 이 시기의 진보적인 신고전주의 미술가들에게 그렇게 뜻밖의 일은 아니었다는 사실이다. 앵그르는 에이크의 제단화에서 하느님의 화려하면서도 강렬한 의상의 색채뿐만 아니라 다른 세계에 존재하는 듯한 성스러운 모습까지 가져오려 했다(그림152). 흔히 볼 수 없는 앵그르 초상화의 이런 부분에 대해 평론가들은 '고딕'이라는 말로 그것을 무시했다. 이 단어는 당시 비난의 의미로 사용된 형용사이다. 앵그르의 동시대인들은 그가 의도적으로 옛날 양식을 구사하는 것을 이해할 수 없었고, 그가 "미술을 4세기 전으로 되돌리고, 우리를 그 출발점으로 후퇴시키려 한다"고 비난했다. 그러나 그것이 바로 앵그르가 의도했던 것이며 놀랍게도 독창적인 초상화에서 그것을 보여주었다.

앵그르의 초상화가 완성되던 해에 안토니오 카노바(Antonio Canova, 1757~1822)는 나폴레옹을 전쟁의 신 마르스라는 완전히 다른 이미지로 표현했다(그림150). 높이 3미터가 넘는 거대한 이 조각상에 대한 계획은 원래 프랑스에 우호적인 이탈리아인 조반니 바티스타 솜마리바(Giovanni Battista Sommariva, 1760~1826)가 처음 제안했다. 부유한 동시대 미술의 후원자이자 영민한 정치가이기도 했던 그는 프랑스가 이탈리아를 점령하여 그곳에 새로운 이름의 치살피나 공화국(Republica Cisalpina, 나폴레옹이 1797년 6월 북부 이탈리아 포 강 유역의 점령지에 세운 공화국—옮긴이)을 건설한 시기에 롬바르디아 주에서 큰 영향력을 행사하였다.

나폴레옹의 이 공화국 건설을 다비드는 대형작품으로 제작하여 기념하였는데 부분적으로 솜마리바가 작품 주문의 책임을 맡았다. 그는 카노바에게도 나폴레옹을 위한 기념물을 디자인해줄 것을 제안했다. 원래 이 기념물은 이탈리아 건축가 조반니 안토니오 안톨리니(Giovanni Antonio Antolini, 1756~1841)가 1801년부터 설계하고 있던 신전, 기념상들과 함께 밀라노 시 중앙에 새로 건설한 대광장 포로 보나파르트에 설치하려던 것이었다(그림151). 건물 자체의 크기뿐만 아니라 공공

광장과 그곳에 이르는 거리의 규모에서도 위압감을 주는 웅장한 고대제국에서 영감을 받아 19세기에는 매우 광대한 몇 개의 도시계획안이 설계되었다. 나폴리의 피아차델플레비시토도 여기에 속한다. 이 광장은 나폴레옹이 나폴리의 왕으로 앉힌 프랑스의 군지휘관 조아생 뮈라가 의뢰한 것이다. 포로 보나파르트는 나폴레옹의 의붓아들 외젠 드 보아르네가 롬바르디아의 총독으로 있는 동안 계획된 몇몇 프로젝트 가운데 가장 규모가 큰 것이었다. 밀라노 프로젝트 가운데 현대화한 가로 계획이라든가 총독과 바이에른의 공주 아우구스타-아멜리아의 결혼을 축하하기 위해 세운 대형 개선문(1838년에 완성되었다) 같은 오직 몇 개의 계획만이 결실을 거두었다. 그러나 새로운 대광장은 너무나 크고(지름이 600미터에 달한다) 계획된 군사기념물의 수가 너무 많아서, 프랑스의 군사적 행운이 역전되기 전까지 완성을 볼 수 없었다.

카노바의 기념 조각상의 계획은 원래 의도했던 것과는 다르게 전개되었다. 솜마리바가 카노바에게 그런 제안을 한 1년 뒤인 1802년에 카노바는 나폴레옹 흉상을 모델로 제작하기 위해 파리에 있었다. 두 사람은 그 기념 조각상의 가능성에 대해 논의했다. 나폴레옹은 아직 제1통령에 불과했지만 그는 벌써 예술적인 선전의 가치를 정확히 알고 있었다. 그가 원래 의도한 조각상은 당대의 의상을 입은 모습이었고, 실물 석고모델 역시 그런 방식으로 만들어졌다. 그러나 오랜 논의 끝에 카노바는 현대의상은 볼품이 없다며 누드로 묘사할 수 있도록 나폴레옹을 설득했다. 통령의 유니폼은 깃이 높아 목과 어깨의 선을 왜곡시켰기 때문에 카노바의 주장에는 일리가 있었다. 로마의 의상인 토가는 우아하게 주름이 떨어지는 이점이 있어 조각가가 나신을 가리든지 드러내든지 마음대로 조절할 수가 있었다. 결국 나폴레옹의 한쪽 어깨에 토가가 걸쳐졌고, 그는 영원한 고대의 신 또는 영웅, 즉 마르스 또는 헤라클레스의 이미지로 표현되었다.

카노바가 1802년에 제작한 나폴레옹의 두상은 실물보다 크고 전체 조각상과 합칠 계획이었다. 그러나 흉상 자체는 가장 빈번하게 복제되는 나폴레옹 초상조각이 되어 실물크기로 줄인 대리석 조각이나 도자기나 석고로 작게 축소한 소형 복제품이 만들어졌다. 이 소형 복제품은 대부

150
안토니오 카노바, 「군신 나폴레옹」, 1803~6 대리석, 높이 340cm, 런던, 앱슬리 저택

151
펠리체 자니, 「밀라노의 포로 보나파르트를 위한 기념물 디자인」 1801년경, 펜과 잉크와 워시, 39.2×52.4cm, 개인 소장

분 토스카나의 코렐리아 마을에서 제작되어 유럽 전역으로 수출되었다. 좋은 예를 판화(그림153)가 보여주는데 소년이 머리에 인 판자 왼쪽의 흉상은 그 마을에서 제작된 것으로 보인다. 나폴레옹의 두상은 이상화한 고전양식은 아니다. 오히려 그것은 동시대인들이 알고 확인할 수 있는 지도자이자 영웅의 강렬한 눈과 강인한 턱을 포착해 당대의 사실적인 느낌을 준다. 나폴레옹의 본질적인 특성을 보유한 이 두상은 「군신 나폴레옹」이라는 거대한 대리석 조각의 일부로 복제되었다. 영웅은 현존하고, 신은 영원하다. 카노바는 사실과 나폴레옹 신화를 결합하였다.

　카노바의 조각상이 겪은 역사는 파란만장하다. 그는 나폴레옹이 직접 의뢰한 대리석 조각상과 외젠 드 보아르네가 주문한 청동 조각상 두 점을 제작하였다. 나폴레옹은 자신이 의뢰한 조각상을 전시할 수 없었다. 그 조각상이 파리에 도착한 것은 1811년, 즉 나폴레옹이 에스파냐, 러시아 전투에서 지휘권을 상실하고 결국 패배한 해였다. 조각상은 영국 정

부가 전후에 그것을 손에 넣어 웰링턴 공작에게 건네줄 때까지 창고에 있었다. 웰링턴 공작은 런던 자택에 그것을 진열하였고, 오늘날까지도 그곳에 남아있다. 청동조각상의 운명은 달랐다. 원래 이 조각상이 설치될 장소인 밀라노의 포로 보나파르트가 끝내 완성되지 못했고, 청동주조작업 역시 1811년에야 마무리되었기 때문에 두드러지게 눈에 띄는 공개적인 장소에 진열하는 것은 정치적으로 부적당했다. 대신 밀라노의 의회 뜰에 진열하기로 결정되었다. 그것은 나중에 밀라노의 브레라 미술관으로 옮겨졌다. 「군신 나폴레옹」의 운명은 나폴레옹 자신만큼이나 변덕스러웠다.

나폴레옹의 초상화가 전부 고전적인 암시를 지닌 것은 아니다. 많은 초상화는 일상적 삶 속에서 그의 모습을 보여준다. 다비드가 그린 그의 모습은 1797년 이탈리아 원정 후의 젊고 성공적인 군지휘관에서부터 유럽전역 대부분을 평정한 황제가 1812년 밤에 서재에 혼자 있는 모습에 이르기까지 다양하다.

다비드는 나폴레옹에 열광했고, 그들의 관계가 종종 어려웠음에도 그에게는 여전히 신뢰를 주는 인물로 남아 있었다. 그의 찬미는 나폴레옹이 이탈리아에서 첫 승리를 거두었을 때부터 시작되었다. 그는 나폴레

152
얀 반 에이크,
「헨트 제단화」
(중앙 패널
하느님),
1432,
패널에 유채,
208×79cm,
헨트,
생바봉 대성당

153
존 토머스
스미스,
석고상을 파는
소년: "질 좋고
값도 싸요,"
1815,
동판화,
19.2×11.5cm

VERY FINE VERY CHEAP

154
자크-루이
다비드,
「황제와 황비의
대관식」,
1805~7,
캔버스에 유채,
610×970cm,
파리,
루브르 박물관

옹에게 축하의 메시지를 띄웠다. 그들은 승전 장군들의 공식만찬모임에서 처음 만났으며 그곳에서 다비드는 나폴레옹에게 그의 초상화를 그려도 좋은지를 물었다. 나폴레옹이 다비드의 작업실에서 모델이 되어준 뒤, 다비드는 그의 친구들에게 "고대였다면 그에게 바치는 제단을 세웠을 만한 인물"이라며 찬사를 아끼지 않았다. 나폴레옹도 다비드에게 자신이 계획한 이집트 원정에 동반해줄 것을 요청할 만큼 호의를 보였으나 다비드는 건강 때문에 이를 거절했다.

다비드는 파리의 건축장식계획을 포함한 미술의 모든 부문과 관련한 문제 때문에 점차로 나폴레옹 진영에 가담했다. 다비드는 예술부장관으로 임명되고 '프랑스 수석화가'의 영예를 얻고 싶어했다. 당시의 사람들은 욕심 많은 그의 아내가 그의 야망을 부채질하고 있다고 생각했다. 실제 나폴레옹 집권기에 다비드의 활동은 문화 정치가보다는 작업실에서 그림을 그리는 화가에 기반을 둔 것이었다. 결국 나폴레옹이 '수석화가'의 영예를 그에게 내렸지만 다비드에 반대했던 많은 제정 관리들은 그 이상의 승진을 제지했다.

나폴레옹은 대관식을 비롯해 부대행사가 있기 전에 다비드에게 그 행사를 네 점의 대형작품으로 기록하여 특별 갤러리에 전시할 것을 요청했다. 이때가 나폴레옹이 다비드에게 '수석화가' 칭호를 내린 때였다. 그 일에는 보수가 따르지 않았다. 다비드가 피해를 보고 나서야 알아차렸지만 나폴레옹과 그의 관료들은 적절한 비용의 지불과 관련해 많은 곤란을 겪고 있었다. 다비드는 문서로 된 계약서를 작성한 것이 아니라 구두약속에 의존하였고, 그마저도 신뢰할 수 없었다. 그리하여 결국 연작 가운데 두 점만이 완성되었다.

다비드는 나폴레옹에 대한 비망록에 이 네 점의 작품주제에 대한 기록을 남겼다. 그가 생각하고 있던 것은 다음과 같다. 대관식 자체, '황제 만세'를 외치는 관리들과 군인들 그리고 대중에 둘러싸여 왕좌에 앉아 있는 모습, 독수리 문장(새 제국의 상징으로 고대 로마에서 차용된)을 황실 친위대에게 나누어주는 장면, 국민이 그들의 황제에게 처음으로 복종을 표하는 행위를 상징하는 나폴레옹의 시청 도착 장면.

이 프로젝트는 야심찬 것이었다. 「황제와 황비의 대관식」(그림154)은

준비기간만도 1년이 소요되었고, 가로 9미터, 세로 6미터의 대형 캔버스에 그려질 예정이었다. 이는 이제까지 프랑스 화가가 그린 가장 큰 작품 가운데 하나였다. 파리 노트르담 성당에서 열린 대관식을 세부적으로 기록하기 위해서는 200여 명의 인물들을 대부분 정교한 초상화로 그려 넣어야 했다. 성당 내부는 나폴레옹이 가장 좋아했던 신고전주의 건축가 샤를 페르시에(Charles Percier, 1764~1838)와 피에르-프랑수아-레오나르 퐁텐(Pierre-François-Leonard Fontaine, 1762~1853)이 특별히 장식했고, 의상 역시 이날을 위해 화가 장-바티스트 이자베(Jean-Baptiste Isabey)가 디자인했다. 건물 서쪽 정면의 외부는 네 개의 원주가 지탱하는 승리의 아치 입구가 장식되었는데, 두 개의 원주는 카롤링거 왕조와 프랑크 왕조를 상징하는 것이며 다른 두 개는 '프랑스의 훌륭한 도시들'을 나타낸 것이다.

다비드의 대관식 그림은 나폴레옹 가족과 가까운 거리의 성가대석에서 그린 현장 스케치를 바탕으로 완성되었다. 그는 나폴레옹이 스스로 왕관을 쓴 뒤 무릎을 꿇은 조제핀에게 왕관을 씌워주는 모습을 포착했다. 교황 피우스 7세는 이 속된 교만함을 지켜보고 있을 뿐이다(전통적으로 대관식은 교회에서 주관했다). 교황은 마지못해 참석을 허락했고, 자신이 왕관을 씌워줄 것으로 기대했었다. 나폴레옹의 행동은 마지막에 충동적으로 결정된 것이었다.

다비드가 그림을 완성한 뒤에 나폴레옹은 두 손을 무릎 위에 둔 교황의 모습을 한 손을 들어 자비를 내리는 모습으로 바꾸어달라고 요구했다. "그가 아무것도 하지 않는다면 그를 오라고 할 이유가 없지 않소"라고 나폴레옹은 매정하게 말했다. 따라서 실제로는 그렇지 않더라도, 적어도 그림에서만은 교회가 대관식을 승인한 꼴이 되었다. 나폴레옹이 뒤바꾼 이 사건 기록은 관객과 후세들에게 기정 사실이 되었다.

대관식 후 3일 동안 파리 시는 새 황제를 위한 성대한 연회를 열었다. 이 연회에서 파리 시가 나폴레옹에게 선사한 굉장히 아름다운 은도금 만찬세트가 처음 사용되었다(그림155). 페르시에와 퐁텐이 제시한 디자인을 바탕으로 파리에서 가장 솜씨좋은 은세공사 가운데 한 사람인 앙리 오귀스트(Henry Auguste, 1759~1816)가 맡아 제작한 이 만찬세트

는 무려 천여 벌이 넘는 식기들로 구성되어 있다. 특히 주요 식기들은 신고전주의 시기에 제작된 은도금 제품 중 가장 인상적인 것이다. 황제와 황후는 각각 자신의 '네프'(nef)를 가진다. 이것은 배 모양 탁자장식물로 원래는 주인의 커틀러리와 냅킨을 담는 용도이나 순수 장식목적으로 사용되었다. 각각의 네프는 적절한 우의적 인물로 장식되었다. 황제의 것은 센 강과 마른 강이 받치고 있으며 위에는 정의, 분별, 그리고 승리로 장식되었고 황후의 것은 삼미신과 자비로 꾸며졌다. 이 식기들은 나폴레옹의 제국적 야심에 어울리는 것으로 만찬식탁에서조차 그것을 강조한 셈이다.

나폴레옹이 과거 로마 제국과 의식적으로 동일시하려고 한 시도는 그 자신이나 그를 대변하는 다른 이들에 의해서(나폴리나 밀라노에서처럼)

건축에서도 추진되었다. 황제가 되고 난 후 나폴레옹은 대규모 건축 프로젝트에 많은 관심을 가졌다. 앵그르가 그의 초상화를 완성하던 해에 생각해낸 가장 초기 프로젝트의 하나는 개선문이 있는 거대한 의식용 정원을 마주보게 하여 루브르 궁과 지금은 없어진 튈르리 궁을 통합하는 것이었다.

이 프로젝트는 19세기 중반에 가서야 다른 형태로 실현되었다. 그러나 나폴레옹은 이것 말고도 두번째 프로젝트를 밀고 나갔다. 그의 생애에서 가장 큰 성공을 거둔 1805년의 아우스터리츠 전투에서 프로이센과 러시아를 완전히 격퇴하고 거둔 승리 후 나폴레옹에게는 축하해야 할 좋은 명분이 생겼다. 그는 "우리 군대의 영광"을 위해 두 개의 개선문을 세우라고 명했다. 하나는 루브르 근처에 카루셀 개선문(문을 세운 광장의 이름을 땄으며, '토너먼트'라는 의미)이라는 이름으로, 또 하나는 파리 시 서쪽 입구에 에투알 개선문(광장에서 여러 거리가 뻗어나가는 모습을 본떠 '별'이라는 의미)이라는 이름으로 세웠다. 후자는 1836년에야 완공되었지만 카루셀 개선문(그림158)은 2년 만에 완공되어 1808년 나폴레옹이 이탈리아 군사원정에서 돌아올 때는 제막식을 올릴 준비를 마친 상태였다. 조각 프로그램의 전반적인 책임은 나폴레옹의 미술감독이

었던 도미니크 비방 드농(Dominique Vivant Denon, 1747~1825) 남작이 맡았고, 페르시에와 퐁텐이 제작을 맡았다. 드농은 당시 나폴레옹 박물관으로 개명하고 공공박물관으로 거듭난 루브르 박물관의 수석 책임자로 임명된 직후였다.

이 개선문의 설계는 로마의 대광장에 있는 셉티미우스 세베루스의 개선문에 토대를 두었다. 이 개선문은 황제의 군사적 업적을 부조로 조각하여 나폴레옹의 정복을 표현하는 데 훌륭한 모델이었다. 부조는 아우

157
세브르,
벨베데레의
아폴론과
라오콘을
나폴레옹의
전리품으로
이탈리아에서
루브르로
가져오는 모습이
새겨진 화병,
1810~13,
에나멜을 칠한
도자기,
높이 120cm,
세브르,
국립도자기박물관

158
루이-피에르
발타르,
「카루셀 개선문」,
1808~15,
잉크와 워시,
40.4×50.3cm,
파리,
카르나발레
박물관

스터리츠 전투를 포함해 나폴레옹 자신이 선택한 전투 장면들로 구성되었다. 원주 윗부분에는 군대의 각 사단을 대표하는 군인들의 조각상을 새겼고, 개선문의 꼭대기 부분에는 가장 과감한 디자인을 시도했다. 개선문의 스카이라인을 따라 극적으로 배치한 고대 청동말들은 나폴레옹의 군대가 베네치아의 산마르코 광장에서 약탈한 것으로 이제 그 양 옆에는 승리와 평화의 여신이 위치한다. 이 개선문은 튈르리 궁 안뜰로 들어가는 거대한 입구로, 파리 도시풍경에 웅장함을 부여했다. 현재 그 말들은 1815년 이후의 다른 나폴레옹의 전리품들과 함께 베네치아로 반환되었고, 말들이 있던 자리에는 새로운 전차그룹이 놓여 있다. 이 개선문

은 이제 나폴레옹의 제국에 대한 야망이 초기에 거둔 성공을 보여주는 웅장한 증거물로 남아 있다.

1806년은 프랑스에서 나폴레옹의 후원이 특별히 큰 성과를 거둔 해였다. 두 개선문과 앵그르의 초상화 외에도 나폴레옹의 독일 원정을 기념하기 위한 18점의 그림을 공식 주문했다. 세브르 도자기공장의 값비싼 탁자 몇 점도 이때 주문한 것이다. 그 가운데 한 탁자의 상판은 나폴레옹 초상메달을 중앙에 박고 그의 프랑스 장군들로 주위를 두른 도자기

장식판으로 되어 있다. 또 다른 탁자는 역사상 가장 유명한 군지휘관들을 기념하기 위해 알렉산드로스 대왕이 카이사르와 한니발 장군 등에 둘러싸인 초상화를 고대의 카메오 느낌이 나도록 그려 넣었다(그림 156). 알렉산더 대왕의 바빌론 입성을 포함한 그의 생애의 몇 장면으로 탁자의 상판 장식을 마무리했다. 탁자의 다리는 고대 로마에서 권위의 상징으로 쓰였던 꼭 싸맨 막대묶음을 사용하여 고전을 간접적으로 드러냈다. 이 탁자는 나폴레옹 집권기에 세브르 도자기공장이 후원을 받아 제작한 제품 가운데 가장 중요한 것들 가운데 하나다. 이때 제작한 것들 중에는 이탈리아에서 약탈한 미술품들이 승리에 도취된 분위기 속에 파

리로 들어오는 모습을 담은 대형 화병도 있다(그림157). 나폴레옹은 혼란스러운 혁명기를 거치는 사이에 침체된 사치품목의 거래를 부활시키고자 했고, 조언자들의 도움을 받아 일련의 주문을 했다. 그 품목에는 세브르의 제품에서부터 이전 왕실관저를 재단장하기 위한 천여 미터에 이르는 리옹산 비단 등도 포함되었다.

나폴레옹은 18점의 그림에 대한 세부적인 사항에 대해 드농 남작과 상의했다. 그는 이 복잡한 계획을 밀어붙여 단 2주 만에 마무리지었다. 초빙화가 중에는 샤를 메니에(Charles Meynier, 1768~1832)도 있었는데 그는 카루셀 개선문 프로젝트에도 참여했었다. 18개의 주제 가운데 일부는 나폴레옹이 직접 골랐으며 메니에의 「인스브루크의 병기고에서 군기를 되찾은 76연대 군사들」(그림159)도 그 예다. 인물들을 실물 크기로 그린 이 대형 캔버스화는 나폴레옹의 전쟁 기록화 가운데 최고의 작품이라 할 수 있다.

나폴레옹이 메니에의 그림을 위해 선택한 주제는 전투장면이 아닌 열렬한 애국심을 표현한 장면이다. 이 사건은 프랑스 군대가 빈에 들어가기 바로 전인 1805년의 군사원정에서 일어난 일이다. 76연대는 이전의 군사원정에서 세 개의 군기를 잃어버렸다가 인스브루크의 병기고에서 이를 되찾는 기쁨을 누렸다. 1808년 살롱전의 카탈로그에서 메니에가 설명한 대로, 대국민군의 제6군단을 지휘하는 나폴레옹의 영웅 미셸 네 원수가 그 군기를 되찾아오기 전까지 빼앗긴 군기는 '깊은 상실감의 상징'이었다. 메니에는 화면의 왼쪽을 지배하는 네의 행동은 "늙은 병사들 모두의 눈에서 눈물이 왈칵 쏟아지게" 했고 "젊은 신병들은 선배들이 잃어버린 군기를 되찾는 데 일조했음을 자랑스러워 했다"고 설명했다. 드농은 그 결과에 만족했다. 그것은 마치 고전시대의 부조가 현대로 그 배경만 바꾼 것처럼 거대하고 복잡한 프리즈로 구성되어 신고전주의 역사화의 중요한 성과를 보여준다. 그것은 열정적이고 강렬한 애국적인 장면이었다. 화가는 심지어 물감을 선택할 때도 새 프랑스 국기의 색을 반영하여 적색, 청색, 회색만을 사용하였다. 나폴레옹은 이 그림을 파리 북북의 콩피에뉴에 있는 예전 왕실의 성에 걸어두었다. 이곳은 나폴레옹이 신고전주의 양식으로 일부 재단장했다.

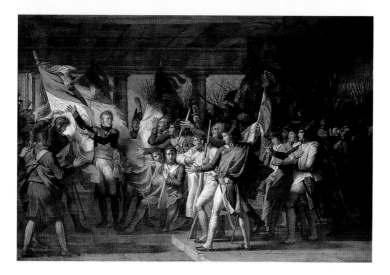

159
샤를 메니에,
「인스부르크
병기고에서
군기를 되찾은
76연대 군사들」,
1808,
캔버스에 유채,
360×524cm,
베르사유
국립박물관

나폴레옹이 카노바와 나누었던 논의, 즉 그를 당대의 의상으로 묘사
할 것인가 아니면 영원한 고전시대의 영웅처럼 나신으로 표현할 것인가
하는 문제는 18세기 말과 19세기 초에 종종 제기되었다. 웨스트의 「울
프 장군의 죽음」(그림100 참조)을 둘러싸고도 같은 문제가 있었고, 이는
나중에 런던에서 중대사안으로 논의되었다. 많은 영웅들이 혁명기와 나
폴레옹의 전쟁 중에 희생되었으므로 현대적이든 고전적인 이미지든 상
관없이 성당이나 공공장소에 적절한 기념상을 놓자는 요구가 빈번했다.
웨스트민스터 사원은 이미 수세기에 걸쳐 축적된 무덤으로 포화 상태였
다. 1796년에 이 건물 안에 새로운 기념물을 세우기 위한 위원회가 발족
되었다. 수도에 있는 또 다른 주요 성당인 세인트폴 대성당은 사원을 시
각적으로 어지럽게 한다는 이유로 의도적으로 기념물을 설치하지 않았
다. 그러나 최근의 전쟁에 직면해서는 그러한 미적 이상주의를 더 이상
유지할 수 없었다. 사망한 군장성들을 위한 공간이 필요했기 때문이다.
재무성은 1802년에 국가기념물사업위원회를 발족하고 기념물 제작을
위한 정부기금을 마련했다. 시각미술에 관심을 가진 수집가들과 개인들
로 구성된 이 위원회는 세인트폴 대성당에 설치할 작품들을 주문하는
책임을 맡았다. '심미안위원회'라는 이름으로도 알려진 이 위원회는 매
우 즉각적이고도 효율적으로 일을 처리하여 1805년 트라팔가 해전에서
넬슨 장군이 사망했을 때 세인트폴 대성당의 좋은 자리는 거의 배정이

끝난 상태였다. 한 작가는 용감했지만 꼭 위대하다고 볼 수만은 없는 수많은 영웅으로 추모하고 있다며 놀라워했다. 그는 "불멸의 넬슨을 기리기 위해 우리가 어떤 장려한 무덤, 어떤 피라미드를 세울 것인가!"라고 물었다.

나폴레옹의 중요한 전략적 약점은 해전이었다. 바다에서 프랑스 해군은 당시 유럽에서 가장 훌륭한 해군 제독이었던 넬슨에게 여러 번 참패를 맛보았다. 넬슨은 자신의 군생활의 마지막이자 정점인 지점에서 영국을 침략하려는 프랑스의 어떠한 시도도 불가능하게 만들었다. 넬슨은 이전에도 나일 강 전투에서 동쪽의 진로를 개척하려는 프랑스해군을 격파해 나폴레옹의 야심을 짓밟은 바 있었다.

따라서 세인트폴 대성당에 세울, 당시 영국에서 가장 유명한 전쟁영웅을 위한 중요한 기념물의 조각가를 선정하는 일은 엄청나게 중요한 일이었다. 매우 영향력 있는 영국인들의 호평을 받은 이탈리아인 안토니오 카노바가 물망에 올랐지만 애국적인 이유 때문에 더 이상의 진전을 보지 못했다. 카노바는 모델을 제작하였다. 그는 완전히 고전적인 접근을 선택해 부조로 장식한 사각형의 석관만을 제작했다. 당시의 반응은 경멸이었다. "영국 뱃사람들이, 자기들이 사랑해 마지않는 넬슨이 로마의 페티코트를 입고 있는 걸 보면 무슨 말을 하겠는가, 왜 영국의 선원들이 로마옷을 흉내내야 하는 것인가, 우리가 독창적이고, 바다를 지배하고 세상을 휘두를 만큼 위대한 국민이 아니었던가!"

심미안위원회가 결국 영국의 중요한 조각가로 확실히 자리매김을 한 존 플랙스먼에게 주문한 조각상에서 넬슨은 '로마의 페티코트'를 입고 있지 않다(그림160). 플랙스먼의 넬슨은 당시 제독의 의상을 입고 있으며 다른 부분의 디자인에서 고전을 간접적으로 암시했다. 강의 신들은 넬슨이 큰 승리를 거둔 코펜하겐, 나일, 트라팔가를 상징한다. 전쟁을 상징하는 미네르바는 두 어린 해군사관생도에게 영웅을 가리켜 보인다. 그 가운데 한 명은 육분의(각도를 재는 항해기구 – 옮긴이)를 움켜쥐고 있다.

플랙스먼은 다른 수천 명의 사람들과 함께 그리니치의 템스 강을 따라 세인트폴 대성당으로 향하는 넬슨의 운구행렬을 지켜보았을 것이다. 운

구차의 아랫부분은 넬슨의 기함이자 그가 죽음을 맞은 '승리'호의 뱃머리와 선미를 따서 조각했다. 위로는 그의 나일강 원정을 암시하는 네 그루의 야자수를 조각해 고전적인 천개를 떠받치게 하였다. 관을 덮고 있는 벨벳은 브리태니아(영국을 상징하는 여인상—옮긴이), 영국사자, 바다의 신 넵투누스, 비탄을 상징하는 인물, 독수리(승리), 스핑크스, 악어, 해마, 돌고래 그리고 갖가지 전리품 등과 같은 여러 가지 모티프로 정교하게 장식했다. 이 모든 것을 대리석에 옮겨 조각했다면 시각적으로 무척 혼란스러웠을 것이다.

플랙스먼은 좀더 단순하고 과감한 디자인을 지향해 운구마차의 모티프 가운데 몇 개만 가져와 요령껏 다른 고전적이거나 현대적인 요소들과 조합하였다. 그의 넬슨은 현대의상을 입었고 쉽게 식별할 수 있는 초상조

160
존 플랙스먼,
「부제독 넬슨
자작 기념비」,
1807~18,
대리석,
런던,
세인트폴 대성당

각이지만 실명한 눈을 재현하지 않았고, 잃어버린 팔도 외투로 가림으로써 어느 정도 이상화했다. 해군생도들 역시 당시의 의상을 입고 있지만 그들을 어머니처럼 지도해주는 인물은 미네르바이다. 미네르바는 종종 브리태니아로 대체되기도 한다. 강의 신들은 표준적인 고전의 이미지이다. 이 기념상 교회 안에 세워지는 것임에도 불구하고 이미지나 명문에서 어떤 종교적인 언급도 나타나지 않는다. 명문의 글귀에서 보듯 그것은 넬슨이 "조국을 위해 봉사하고 영광된 죽음으로 승리의 순간에 끝맺은 삶에서 이룬 유례 없는 찬란한 업적"을 완전히 이교적으로 기리고 있다. 그를 본받으려 애써야 할 사람은 해군생도가 대표하는 젊은 세대이다. 비슷한 감상이 그의 죽음을 애도하기 위해 당시 출간된 많은 시 가운데 한 편에서 보인다. 이 시는 한 어머니가 자기의 아이를 데리고 기념물을 보면서 다음과 같이 희망하는 내용이다. "이 아이가 또래들 가운데 영웅으로 자랐으면/그래서 이 나라를 위해 미래의 넬슨이 되었으면!"

화가들이 넬슨의 업적을 기리는 그림을 그릴 때, 대리석이라는 돌의 한계에 구속되어 있는 조각가들보다 훨씬 융통성 있게 영웅의 죽음을 묘사할 수 있었다. 전투가 벌어지는 혼란의 와중에 기함의 갑판에 있는 모습으로 그릴 수도 있고, 아니면 우의적으로 이상화하여 다른 적절한 상징적 인물들과 함께 천상으로 옮겨지는 모습으로 나타낼 수도 있다. 이 두 가지 방식은 모두 시도되었다. 대개는 꺼려했지만 세번째 방법도 가능하다. 그것은 선실에서 죽음을 맞는 장면이다(실제로 넬슨은 갑판에서 부상을 입었지만 그곳에서 사망하지는 않았다). 벤저민 웨스트에 의하면 "누추한 감옥에서 죽어가는 병자처럼 어두컴컴한 선창에서 죽어가는" 넬슨을 그릴 수는 없었다. 이러한 생각을 설명하면서 웨스트는 영웅이 어떻게 그리고 왜 그려져야 하는지에 대한 당시의 중요한 태도를 간단하게 요약하였다. "마음을 움직이기 위해서는 마음을 분기시키고 흥분시키는 멋진 장면이 있어야 한다. 영웅에 어울리는 최고의 이상에 맞게 모든 것이 조화를 이루어야 한다. 넬슨이 보통사람처럼 죽어가는 모습에는 어떤 소년도 감동을 받지 못할 것이다. 훌륭하고 비범한 장면으로 소년의 감정을 고양하고 자극해야 한다. 단순한 사실로는 절대 이

런 효과를 낼 수 없다."

웨스트 자신은 넬슨의 죽음을 찬미하기도 했고, 갑판 위의 사실적인 사건의 한 장면으로도 그렸다. 또한 그리니치 병원의 박공을 위한 기념 부조로 디자인하기도 했다. 웨스트는 그밖에도 대부분이 무시한 갑판장면을 그리기도 했는데, 그것은 단지 넬슨의 「생애」를 그린 판화 제작에 밑그림을 제공하기 위한 것이었다. 여기서 우리의 관심을 끄는 것은 넬슨의 죽음에 대한 예찬이다. 심미안위원회가 세인트폴 대성당 기념물 제작을 위한 적절한 조각가를 찾아나서기 전에 조지 3세는 넬슨의 죽음을 기릴 가장 좋은 방법이 무엇인지를 왕립미술원에 물었다. 미술원 관장이었던 웨스트는 자신이 직접 기념물을 디자인하는 것으로 대답을 대신했다(그림161). 그는 이 디자인의 스케치와 중앙부분을 확대한 그림을 1807년 왕립미술원에 함께 전시하면서 상세한 설명을 곁들였다. 넵투누스는 넬슨을 들어올려 승리의 여신이 그를 브리태니아에게 소개할 수 있도록 해준다. 브리태니아를 덮고 있는 그늘은 영국의 슬픔을 상징한다. 반면 주위에서 날갯짓하는 소년들은 그의 천재성이 아직도 살아있음을 의미한다. 웨스트는 이 기념물로 미술원이 대표하는 세 분야의 미술, 즉 테두리의 건축, 양편에 서 있는 선원들의 조각 그리고 회화를 결합시키고자 했다. 이는 "우의적 인물들이 최대의 효과를 발휘하도록 치밀하게 계산한" 것이었다. 그러나 불행히도 웨스트의 디자인은 당대의 알레고리가 직면한 문제들을 잘 보여준다. 그것은 이미 그 자체로 독창적인 미술작품이 되기에는 낡아빠진 공허함만을 보여주고 있었다. 당시의 한 비평가가 웨스트의 「넬슨」을 평가했듯이 "보이지 않는 세계는 화가의 영역 안에 있지 않다."

터너 역시 넬슨의 업적을 찬미했다. 승리호가 트라팔가를 떠나 템스 강에 들어서자마자 그곳으로 가 배를 스케치했다. 배가 정박한 뒤 그는 갑판 위로 올라가 세부적인 드로잉을 많이 그렸다. 5개월여가 지난 뒤 그는 「승리호 뒷돛대 우현의 줄에서 바라본 트라팔가 전투」(그림162)라는 대형작품을 완성했다.

화가가 그렇게 기민하게 동시대의 사건에 반응을 보이는 것은 드문 일이었다. 그러나 그것은 넬슨의 사망 소식이 런던에 도착한 지 수주 만에

161
벤저민 웨스트,
「넬슨 경을 위한
기념물 스케치」,
1807,
캔버스에 유채,
100.5×74.5cm,
뉴헤이번,
예일 대학교
영국미술센터

몇몇 미술가들이 '넬슨의 죽음'을 작품으로 제작하기 시작할 만큼 중요
한 사건이었다. 터너는 일단 배를 직접 연구할 수 있을 때까지 기다렸
다. 1806년에 전시된 넬슨 제독의 죽음을 다룬 다양한 그림들 가운데 터
너의 그림이 가장 야심적이었다. 보통은 두 개의 장면으로 묘사되는 것
을 그는 한 캔버스에 합쳤다. 하나는 선창으로 옮겨지기 전 몇몇 장교들
과 사람들에 둘러싸여 죽어가는 넬슨이고 다른 장면은 여전히 치열한
전투장면 그 자체이다. 죽음의 장면은 웨스트의 「울프의 죽음」과 마찬가
지로 전통적인 역사화의 전통에 속한다. 반면 전투장면은 바다그림의
전통에 속한다. 그러나 가장 특이한 것은 터너가 배의 가장 뒷부분에 있
는 돛대의 밧줄에서 바라보면서 관객을 전투장면 가까이로 끌어들인 점
이다. 터너는 자신이 한 번도 보지 못한 흥분된 장면을 상상으로 포착하
였으며 바로 눈앞에 있는 전함을 연기와 화염으로 둘러싸인 모습으로
묘사했다. 갑판 위에서 넬슨은 제독 유니폼을 입고 있기를 고집했다. 흰
색의 유니폼을 외투로 가리지 않았기 때문에 그는 프랑스 저격수의 뚜
렷한 목표물이 되었다. 터너의 그림에서는 그 유니폼이 더 어두운 주위

의 인물들 사이에서 빛을 발한다. 배에 대한 직접적인 지식과 전투와 사망소식에 대한 신문기사 등을 바탕으로 터너는 힘이 넘치고 극적이면서도 매우 정확한(비록 해군 사학자들이 몇 가지 세부적인 오류를 지적하지만) 전투장면을 재창조해냈다.

터너가 이 전투를 기념하고자 하는 작업에 재빠르게 뛰어들었던 것과는 달리 이익이 많은 전쟁기념품 시장에 내놓을 판화는 만들지 않았고, 따라서 이익을 남기지도 못했다는 점은 이상하다. 그의 그림은 크기 때문에 공공장소나 공간이 큰 사설 화랑이 필요했고, 따라서 구매자도 나타나지 않았다. 아마도 터너가 그 사건을 새로운 방식으로 다루었기 때문이거나 아니면(이 점이 더 가능성이 큰데) 터너 이전 18세기 화가들의 역사화를 구입하는 데 이미 돈을 쓴 많은 영국 수집가들이 동시대 화가의 역사화 구입을 꺼렸기 때문일 것이다.

나폴레옹이 주문한 프랑스의 전투장면 시리즈나 다른 군사원정 관련 그림에 필적하는 영국의 회화는 없다. 넬슨의 죽음을 그린 1806년 터너의 유화는 독자적이고 자발적으로 시도한 작품이었으며 그것의 유일한 공개 전시는 그의 작업실에 딸린 터너 자신의 갤러리에서 있었다. 그리고는 2년 만에 영국연구소(왕립미술원 외에 최근 런던에 설립된 전시공간)의 연례전에 잠시 전시되었다. 나중에 그는 또 다른 「트라팔가 해전」을 그렸는데 중요한 영구적 전쟁기념화가 될 수도 있었을 시리즈의 일부였다. 그것은 1822년에 조지 4세가 런던의 세인트제임스 궁에 걸기 위해 영국이 승리를 거둔 일련의 전쟁화들의 하나로 주문한 것이다. 그러나 실제 주문된 작품들은 거의 없었고 그 계획안도 결실을 보지 못했다. 터너의 작품도 좋은 평가를 받지 못했다. 해군 전문가들은 그림에 잘못된 점이 많다고 지적했고 조지 4세는 터너의 작품에서처럼 사실적인 전투의 재현에 관심이 많지 않았다. 이 그림은 세인트제임스 궁에 몇 년간 걸렸다가 18세기 초에 해군장교를 비롯해 선원들을 위해 설립된 그리니치 병원으로 옮겨져 다른 해군 그림들과 함께 그곳에 걸렸다.

역사책에서는 나폴레옹 전쟁이 한 획을 그었지만 영국의 시각미술분야에서 일관성 있게 계획되고 실행된 유일한 기념작품은 연합국의 주요

162
뒤쪽
J. M. W. 터너,
「승리호 뒷돛대
우현의 줄에서
바라본
트라팔가 전투」,
1806~8,
캔버스에 유채,
171×239cm,
런던,
테이트 미술관

인물들을 그린 초상화 연작으로, 이는 윈저 궁에 새롭게 마련된 연회장인 워털루 실에 걸기 위해 제작되었다. 프랑스 혁명과 나폴레옹 전쟁을 기념하는 영국의 다른 프로젝트들은 미완성으로 남았거나 실현되지 못했다. 1799년에, 최근 해군이 거둔 승리를 기념할 목적으로 원주형태의 기념비를 세우기 위한 공공기금을 모금하기 시작했다. 그러나 계획안과 모델을 제출한 미술가들이 모두 원주형태에 동의한 것은 아니었다.

플랙스먼은 브리태니아를 높이 세운 거대한 개선문이나 아니면 그리니치 병원이 내려다보이는 언덕 위에 자리한 브리태니아의 대형 조각상을 원했다(그림163). 그러나 높이 69미터에 달하는 이 조각상을 위한 프로젝트는 많은 혹평을 낳았다. 한 비평가는 조각가가 "대리석을 깎아 사람을 만드는 것에 만족을 못해 이제는 그리니치 언덕을 깎아서 몇 마리의 염소가 그 무릎 위에서 풀을 뜯어도 될 만큼 큰 여자를 만들고 싶어한다"고 비웃었다. 실제로 그 조각상은 아래의 병원건물 전체를 압도했을 것이다. 그러나 플랙스먼은 프로젝트의 정당성을 입증하기 위해 그의 드로잉을 바탕으로 친구인 윌리엄 블레이크가 만든 판화를 삽화로 하여 팸플릿을 제작하기도 했다. 플랙스먼은 규모에 관해서는 로도스 섬의 거인상에서 적절한 선례를 찾아냈다. 섬의 주요항구로 들어가는 입구에 세워졌다고 전하는 이 유명한 고대 조각상은 언제나 세계 불가사의 가운데 하나였다. 플랙스먼은 기념물의 형태로 점차 널리 유포되던 원주를 사용하는 것보다는 인체를 훨씬 선호했다. 그의 설명에 따르면, "가장 좋아하는 건축의 일부분보다는 아름다운 인간의 형체가 훨씬 더 많은 느낌과 흥미를 자아낸다. 특히 그 인체가 영국의 호국정신과 천재성을 재현한 것이라면 더 말해서 무엇하겠는가." 10여 년 뒤에 화가 벤저민 로버트 헤이든(Benjamin Robert Haydon, 1786~1846)은 심지어 플랙스먼보다도 더 극적으로 서 있는 대형 브리태니아 상을 나폴레옹 전쟁 기념물로 제시했다. 헤이든의 조각상은 도버 해협을 내려다보는 절벽 위에 세워졌을 것이다.

에든버러 시의 스카이라인에서 돋보이는 것은 고대신전의 원주들이다. 나폴레옹 전쟁에서 전사한 이들을 추모하는 국립기념물로 세워진 것은 이것이 전부다. 원래는 아테네의 파르테논을 같은 크기로 재현할

163
존 플랙스먼,
「그리니치힐을 위한 거대한 브리태니아 조각상」,
1799,
연필 드로잉,
19×15cm,
런던,
빅토리아 앨버트 미술관

계획이었으나(그림164), 1829년 무렵 재정이 바닥나면서 이 픽처레스크
한 폐허처럼 보이는 것을 그대로 후세를 위해 남겨두었다. 지중해에 있
는 원형과 마찬가지로 그 또한 도시의 중심지인 언덕 위에 건설할 예정
이었다. 근처에는 지난 반세기 동안 조성된 아름다운 신고전주의 양식
의 거리와 공공 건물들이 즐비했다. 에든버러의 국립기념물은 영국에서
는 유일한 것이자 '북부의 아테네'에 어울리는 구조물이었을 것이다.

　기념물이나 기념행사는 민족주의라는 대의에도 봉사했다. 푸젤리의
「뤼틀리의 맹세」는 민족주의 회화의 좋은 예이다(그림93 참조). 여기서
는 유럽대륙의 중요한 두 가지 예를 더 살펴보겠다. 하나는 이탈리아에
있는 무덤이고 또 다른 예는 독일 바이에른의 도나우 강 기슭에 있는 신
고전주의 양식의 파르테논 신전이다. 무덤은 동시대의 가장 중요한 문
필가이자 이탈리아 독립운동의 선구자로 후대에 인정을 받은(19세기 말
에 가서야 그러한 명성을 얻게 된다) 비토리오 알피에리의 것이다. 알피
에리의 기념물을 위해 선택한 곳은 피렌체의 산타크로체 성당이었다.

164
G. M. 켐프,
「국립기념물이
완공된 것처럼
보이는
에든버러
칼턴 힐 부지의
풍경」,
1829,
석판화,
23.5×38cm

이곳은 소규모의 지방 판테온으로서 미켈란젤로를 필두로 한 가장 유명한 이탈리아인들을 추모하고 있다.

1807년에 출판된 우고 포스콜로의 장시 『무덤』은 산타크로체 성당에 있는 기념물들에 토대를 두고 있다. 시인과 그외 이 성당을 방문한 사람들은 이곳에서 이탈리아의 문화적인 우수함과 정체성을 상기하는 것들을 발견하고 그로부터 정치적 통일까지도 희망할 수 있었다. 이러한 희망은 프랑스의 이탈리아 지배가 오랫동안 지속되면서 더 강렬해졌다. 포스콜로의 주된 테마는, 그동안 이탈리아 역사의 유명한 인물들의 무덤은 각 세대가 민족주의라는 대의를 위해 노력하도록 고무했고 현재는 중요한 애국적 역할을 한다는 것이다. 포스콜로의 친구인 알피에리는 마음속 깊이 조국애를 느끼게 하는 주변의 많은 무덤들에 둘러싸인 채 '영감을 얻기 위해' 그곳을 자주 방문했다.

이탈리아 북부 피에몬테에서 태어난 알피에리는 토스카나 출신이 아닌 인물 중에서는 첫번째로 산타크로체 성당에서 추모된 인물이다. 조

각가 카노바 역시 북이탈리아 베네토 출신으로 이 성당을 위해 작품을 제작한 첫번째 비토스카나 출신이었다. 시인과 미술가 그리고 장소가 이탈리아의 문화적인(아직 정치적인 것이 아니더라도) 통일 속에 결합된 것이었다. 프랑스의 지배를 받는 이탈리아에서는, 이탈리아 애국주의의 대의에 봉사하는 그 어떤 것도 애절한 감동을 주었으며 따라서 억압받을 위험을 감수해야 했다.

알피에리 기념물(그림165)은 시인의 정부이자 제임스 2세파인 찰스 에드워드 스튜어트의 아내인 올버니 백작부인이 후원했다. 그녀는 처음에 부조패널만 후원할 생각이었으나 모델을 본 뒤 대형기념물 전체를 지원하기로 결정했고 이것은 1810년에 완성되었다. 이 기념물은 오른쪽 측랑의 제일 좋은 자리인 미켈란젤로의 무덤 옆에 세워졌다(이후에 불행하게도 둘 사이에 단테의 대형기념물이 들어서는 바람에 시각적인 효

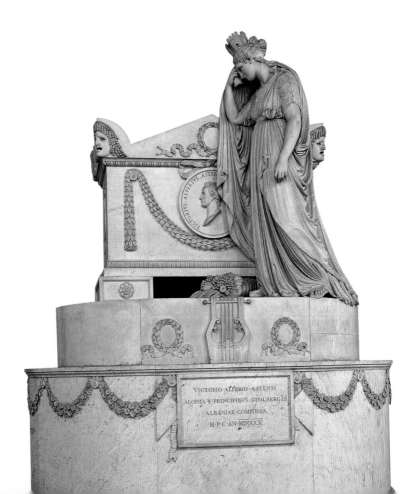

과는 줄어들었다). 규모가 커지자 카노바는 무덤의 애국적인 주제를 강조하려 애썼다. 애도하는 여인은 원래의 설계에도 있었지만 이제 시인 그 자신보다도 더 돋보였다. 그녀는 단순히 수많은 예에서 찾아볼 수 있는 우아한 신고전주의 양식의 애도하는 인물이 아니다. 그녀가 톱니 모양의 성벽과 풍요의 뿔로 이루어진 왕관을 쓰고 있는 것은 그녀가 통일된 이탈리아의 화신인 이탈리아(Italia)라는 것을 의미한다. 그녀가 미술에 등장한 것은 이 작품이 처음이다.

프랑스 당국이 피지배국에서 나타나는 모든 민족 독립의 징후를 억압하던 때에 카노바가 민족주의의 대의를 이렇게 노골적으로 표현할 수 있었다는 사실이 놀랍다. 그러나 이탈리아 반도에서 가장 유명한 조각가로서 나폴레옹과 그의 가족들의 초상도 여러 번 조각했고, 다른 영향력 있는 후원자들의 후원을 받고 있었기 때문에 카노바 자신은 두려움을 느끼지 않은 것 같다.

그는 이탈리아가 서쪽 입구에서 측랑을 따라 걷다가 잠시 멈추어 애도를 표하는 듯한 환영을 창출하였다. 애도하는 인물은 석관이나 유골항아리 옆에 배치되어 전체구성과 좀더 통합된 모습으로 묘사되는 것이 보통이었다. 이외에도 이탈리아가 고전적인 의상을 입고 있지만 카노바는 그녀를 19세기 초 여인의 얼굴로 표현하였다. 그녀의 일상적 느낌과 현대성은 간과할 수 없는 특성이었다. 당시 어떤 사람은 그녀가 "오히려 외부 관람객처럼 보이고, 실제 여기서 시인을 애도하는 사람들 가운데 한 사람이지 무덤의 일부가 아니다"라고 말했다. 초기의 한 전기작가는 "그 숭고하고 열정적인 기풍으로 국민의 가슴에 도덕심과 애국심을 일깨우고 위대함에 대한 열망으로 고무된 민족을 주창한 아들을 위해 눈물짓는" 이탈리아에 대해 서정적인 감상을 피력했다. 가리발디 같은 애국자가 나온 것은 몇십 년 뒤의 일이지만 카노바의 알피에리 기념물은 이탈리아 민족주의라는 대의가 자라나는 데 일조했다.

그러나 민족주의가 가장 당당하게 표현된 예는 더 북쪽에서 찾을 수 있다. 바이에른의 루트비히 1세는 레겐스부르크 근처 도나우 강을 내려다보는 지점을 새로운 판테온을 지을 장소로 지목하였다. 그는 시내 중심지에서 떨어진 완전히 숲으로 우거진 지대를 선정함으로써 신전 순례

165
안토니오
카노바,
「비토리오
알피에리의
무덤」,
1806~10,
대리석,
480×360cm,
피렌체,
산타크로체 성당

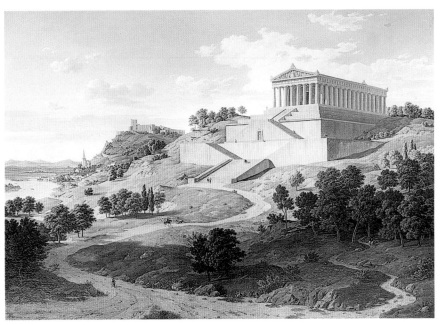

의 느낌을 고조시켰다. 그는 이곳을 고대 스칸디나비아의 최고 신인 오
딘의 신화에 나오는 큰 방의 이름을 따 '발할라'(Walhalla)라고 명명했
다. 이 방에서는 영웅적인 전사들을 추모했다. 18세기 말에 가서야 수
집, 출간된 고대 스칸디나비아 신화는 고대 그리스와 로마에 의존하지
않은 순수 북구영웅의 전통을 보여주었다. 같은 북구신화는 후에 바그
너에 의해 감동적인 악극의 재료가 되기도 했다.

　몇몇 비평가들은 루트비히의 건물이 그 이름처럼 남쪽보다는 북쪽의
고전적인 전통을 상기시켜야 한다고 주장했다. 예를 들어 괴테는 이미
게르만 민족의 전통적인 표현은 고딕 건축에서만 찾을 수 있다는 글을
쓴 적이 있다. 그는 스트라스부르에 있는 훌륭한 중세 성당들이 지중해
의 고전문화가 아닌 게르만 민족의 '영혼'에서 싹튼 것이라고 주장했다.
그러므로 미술에서 고딕 복고양식(신고전주의와 같은 시기에 발전한)은
특히 독일에서 민족적 정체성이라는 이상과 밀접한 관계를 맺었다.

　그러나 역설적이게도 루트비히는 고전적인 양식을 선호했고, 결국
1821년에 바이에른에서 가장 뛰어난 건축가 레오 폰 클렌체(Leo von
Klenze, 1784~1864)가 아테네의 파르테논을 토대로 하여 만든 설계를

채택했다(그림166). 그러나 실제 건축작업은 이후 9년 동안 이루어지지 않았다. 루트비히는 고전고대의 최고 작품, 즉 그리스 신전의 형태를 모방하고자 했다는 점을 근거로 자신의 선택을 정당화했다. 그 건물이 세속적이었으므로 그리스도교와 고딕 양식 성당에서 연상되는 것보다는 고대 그리스의 이교적 이상이 더 적절했으리라고 추론해볼 수 있다.

특히 건축가가 그리스 신전을 선택한 데에는 또 다른 강력한 동기가 있었다. 클렌체의 주장은 인류학적인 것이었다. 그는 세계의 인구는 히말라야 산맥과 카프카스 산맥의 두 원류에서 퍼져나갔다고 믿었다. 이 중에 후자는 유럽으로 진출했고, 그 가운데 몇몇은 후에 그리스 제국이 세워진 곳에 정착했다. 다른 이들은 도나우 강을 포함한 주요 지류를 따라 유럽 쪽으로 더 나아갔다. 따라서 클렌체는 그리스 민족과 게르만 민족이 동일한 기원을 갖는다고 보았다.

클렌체의 발할라는 부분적으로 배경에 흡수되거나 배경과 섞이는 이전의 '픽처레스크' 신전에서 탈피해 풍경 위에 단순 명료하게 서 있다. 계단이 이루는 뚜렷한 기하학과 세부의 명확함으로 원초적인 순수함을

167
레오 폰 클렌체,
레겐스부르크의
발할라 내부,
1830~42,
동판화,
19.9×14.9cm

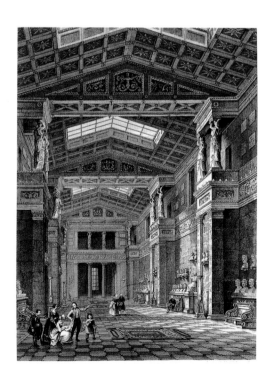

간직한 건축물이 탄생하였으며 이는 르두와 같은 몇몇 예외를 제외하면 이전 신고전주의 세대가 거의 보여주지 못한 것이다. 이는 그리스 복고 양식의 완벽한 예이다. 클렌체의 발할라는 고전시대 이래로 이런 종류의 신전으로는 가장 훌륭하다고 묘사되었다. 그러나 페디먼트의 조각이나 내부의 부조 그리고 초상 조각들은 모두 그리스나 로마의 역사나 신화를 재현하기 위한 것이 아니라 독일의 영광에 바친 것이다. 이것은 당시 독일의 민족주의적 열망에 봉사한 파르테논 신전이었다.

루트비히는 1807년 아직 어린 황태자였을 때 이 프로젝트를 생각해냈다. 그해에 아우스터리츠와 예나의 전투에서 프로이센이 굴욕적으로 패한 뒤 프랑스의 지배를 감내하던 베를린을 방문했다. 이 때 루트비히의 민족주의 감정이 분출하였고, 그의 고향 바이에른(당시 프랑스의 동맹)의 안식처로 돌아왔을 때 민족적인 기념물에 대한 대강의 생각을 구체화하기 시작했다. 첫번째 단계는 현재까지 독일역사에서 유명한 인물의 대리석 초상조각을 의뢰하는 것이었다. 1842년 발할라가 개관했을 때 그곳에는 100여 점 이상의 흉상이 있었다(그림167). 루트비히 자신의 대리석상은 풍부한 색채의 실내에서 다른 흉상들을 압도했다. 천장은 전장에서 사망한 영웅들의 영혼을 오딘의 발할라로 인도하는 아름다운 소녀들인 발키리에의 조각상들이 떠받치고 있다. 벽의 윗부분에는 독일 초기 역사의 몇 장면들이 조각되어 있다.

이 명예의 전당에 모셔진 영웅들이 전적으로 군사적인 인물만은 아니다. 블뤼허 같은 장군도 포함되어 있지만 실러나 모차르트, 레싱, 멩스 같은 시인이나 작곡가, 철학자, 화가 그리고 그외에도 다양한 인물들이 있다. 시인 클롭슈토크도 있다. 그는 독일의 시문학에서 고전적인 주제를 독일신화로 대체하고자 했던 사람이다. 독일 신고전주의 조각가인 요한 고트프리트 샤도가 제작한 위대한 철학자 임마누엘 칸트의 흉상(그림168)은 이 조각가가 발할라를 위해 제작한 15점의 연작 가운데 가장 놀라운 작품이다. 다른 흉상들과 마찬가지로 인물의 모습은 알아볼 수 있을 만큼 사실적이며 이상화되지 않았다. 그러나 사각으로 처리한 어깨처럼 된 받침대는 고전시대의 헤르메스의 주상(사각의 기둥 위에 두상이나 흉상을 얹은)처럼 조각했다.

168
요한 고트프리트 샤도, 「임마누엘 칸트의 흉상」, 1808, 대리석, 높이 64cm, 레겐스부르크, 발할라 도나우슈타우프

JMANUEL KANT

루트비히 자신은 이 건물에 대해 "독일인들이 그곳에 도착했을 때보다도 더 많이 그리고 더 나은 독일인이 되어 그곳을 떠나길" 바란다고 말했다. 민족주의와 도덕적 개선이 하나의 건물 안에 그토록 뚜렷이 융합해서 나타난 적은 한 번도 없었다. 그것은 그러한 메시지를 개인뿐 아니라 강 아래서부터 길게 이어지는 순례의 행렬을 이루는 군중에게도 전달하고 있다. 1세기가 지난 후에 새로 출현한 지도자 아돌프 히틀러는 발할라의 이러한 메시지에 새로운 의미를 부여했다.

169
존 플랙스먼,
「아킬레우스의
텐트를 떠나는
브리세이스」
『일리아스』의
삽화,
1793,
동판화,
18.2×31.5cm

루브르에 있는 대부분의 그림들을 파기하라. 가치 있는 미술, 즉 그리스 도자기나 고대 조각작품만을 연구해라. 진정한 가치를 지닌 책, 즉 성경과 호메로스와 오시안의 시만 읽어라. 이 극단적인 생각들은 1790년대 파리의 다비드 추종자 집단이 공유했던 '프리미티비즘'(primitivism)의 신조들이다. 이들은 심지어 고대 그리스의 의상을 입고 수염을 길러 거리의 행인들을 깜짝 놀라게 하기도 했다. 이들 '프리미티프'(또는 수염을 기른 자들이라는 의미의 '바르부스'[barbus])들은 18세기 말의 새로운 흐름을 극단적으로 밀고 나갔다. 이는 가장 진보적인 신고전주의 미술가들 가운데서 나타나기 시작했다. 1790년대부터 신고전주의 양식은 더욱 엄격한 방향 또는 때때로 '순수성'이라 일컬어지는 방향으로 향하는 징후들을 보여주었다. 그러나 다른 신고전주의자들의 프리미티비즘은 다비드 그룹만큼 구속력을 발휘하지는 않았다. 다비드 그룹이 자처한 엄격함은 지속적인 영향을 주지 못했는데, 그 이유는 부분적으로 그 새로운 원칙들에 따라 실제로 제작된 작품들이 거의 없었기 때문이다.

1800년을 전후한 몇십 년 동안의 시각적인 혁명은 유럽 전역의 광범위한 정치 부문에서 동시에 일어난 혁명에 필적한다. 그리고 그것은 한 세기 후의 예술적 동요를 향한 중요한 첫걸음이기도 했다. 실상 고갱, 마티스, 그리고 피카소가 1800년 전후의 신고전주의 세대를 직접적으로 계승하고 있다고 할 수도 있다. 미술에서 잃어버린 단순성과 순수성을 회복하기 위해, 신고전주의 세대의 미술가들은 유럽의 많은 전통을 거부했다. 16세기초 라파엘로와 미켈란젤로의 시대부터 탐구해온 원근법과 복잡한 공간구성이 사라지고 선적인 양식을 추구했다.

이 선적인 양식에서 원근법과 모델링은 거의 아무런 역할도 하지 못했다. 이미 많은 사랑을 받고 있던 그리스 도기화와 더불어 중세미술과 라

파엘로 이전의 르네상스 미술이 새로운 영감의 원천으로 떠올랐다. 여태껏 완벽한 미술로 나아가는 과정의 초기 단계를 대변하는 미술가들로 간주되었던 조토, 프라 안젤리코, 기베르티와 그 동시대 미술가들이 이제 그 자체로 이해되었다.

이 새로운 예술적 극단주의를 잘 보여주는 것으로는 호메로스, 아이스킬로스 그리고 단테의 작품에 그려진 삽화를 들 수 있다. 이들 삽화는 1793년에 로마와 런던에서 처음 인쇄되었다. 존 플랙스먼은 후에 호메로스와 동시대 사람인 헤시오도스 작품의 삽화도 추가로 제작했다

(1817). 이 책에는 각각의 삽화 아래 한두 줄의 내용이 인용될 뿐 시와 희곡 전체가 실리지는 않았다. 당시 이런 책을 사는 사람들은 삽화가처럼 전체 문학작품의 내용을 이미 다 알고 있었다고 생각할 수 있다. 플랙스먼은 자신의 책을 이미지가 장식에 불과한 통상적인 삽화집으로 보지 않았다. 대신 그는 "고대의 원리에 바탕을 둔 일련의 구성을 통해 이야기가 어떻게 재현될 수 있는지를 보여주고자" 했다. 이러한 생각은 출판계에서는 새로운 것이었기 때문에 플랙스먼이 그의 생각에 동조하는 후원자를 만날 수 있었던 것은 행운이었다. 호메로스 삽화집은 스펜서

백작 미망인의 사촌인 조지나 헤어-네일러 부인이 후원했다. 아이스킬
로스 삽화집 역시 이 백작부인이 후원했는데 이 가문은 당대 미술의 단
골 후원자였다. 그리고 단테 삽화집은 신고전주의의 중요한 후원자이자
부유한 은행가 가문의 일원이었던 토머스 호프(Thomas Hope, 1769~
1831)가 후원했다.

플랙스먼은 호메로스의 『일리아스』와 『오디세이아』를 60여 개의 장면
으로 나누었고, 1805년 제2판을 찍을 때 몇 개의 장면을 추가했다. 그는
이 훌륭한 문학작품의 정수를 추출하여 일련의 순수한 선 드로잉으로

만들었다. 여기에 모델링과 원근법을 전혀 사용하지 않음으로써 엄격함
을 강조하였다. 플랙스먼의 판화가 다양한 판본으로(일부는 해적판으로
도) 유럽 전역에 퍼져 나갔다는 사실은 그의 판화가 지닌 폭넓은 대중성
과 영향력을 말해준다.

호메로스의 글은 생기가 넘치면서도 간결해 화가는 상상력을 마음껏
떨칠 수 있다. 플랙스먼은 이야기를 가장 핵심적인 요소만으로 압축했
다. 배경의 풍경이라든가 실내건축은 생략했다. 이처럼 엄격한 방식은
최초의 삽화에서부터 나타난다(그림169). 아킬레우스의 첩으로 잡혀 있

던 브리세이스는, 아킬레우스의 친구인 파트로클로스의 안내로 아킬레우스의 텐트를 떠나 트로이군과 싸우고 있는 그리스 군대 최고 사령관인 아가멤논 왕의 신하들에게 넘겨지고 있다. 이 그림에는 텐트도 해안도 배경을 암시하는 그 어떤 것도 없다. 군대를 암시하는 것도 없으며 단지 아킬레우스의 갑옷만이 그의 의자 옆에 세워져 있을 뿐이다. 이야기 전개에 5명의 인물만이 등장한다. 브리세이스는 슬픔에 잠겨 어깨너머로, 역시 아쉬워하는 아킬레우스를 바라본다. 애통한 순간이지만 절제되어 있고, 간결하게 표현되었다.

전투장면이나 화장터, 근처의 난파선들 역시 모두 일고의 여지 없이 과감하게 구성에서 빠졌다. 예를 들어 『오디세이아』에서 오디세우스는 익사할 뻔했으나 바다의 여신 레우코테아가 사나운 파도를 잠재우고 그를 구출한다. 플랙스먼의 삽화(그림170)에는 오디세우스가 돛대에 매달려, 폭풍우를 내쫓는 그의 구원자를 응시하고 있다.

아이스킬로스 삽화집에 있는 앞으로 전진하는 인물들에서 볼 수 있듯이(그림171), 플랙스먼의 이미지는 너무나 추상적이고 늘어진 옷의 주름을 이루는 곡선이나 각이 다듬어진 형태로 인물들은 거의 영적인 느낌이다. 세 명의 트로이 여인들을 뒤에 거느린 엘렉트라는 살해된 자신의 아버지 아가멤논의 무덤에 바칠 공물을 들고 간다. 인물의 양식화된 형태는 한 세기 후의 비어즐리나 클림트 같은 화가들의 작품을 예견케 한다. 그들 역시 '프리미티프' 자료들을 참고하였는데, 그리스 도기화를 포함하여 플랙스먼보다 훨씬 다양한 자료들을 참고했다.

플랙스먼은 이탈리아에 있는 동안 윌리엄 해밀턴 경의 대형 컬렉션인 그리스 도기들을 가까이서 접할 수 있었다. 플랙스먼은 그랜드투어를 떠나기 전에 영국에서 판화나 대영박물관의 소장품을 통해 이미 그 첫번째 컬렉션에 대해 알고 있었다. 두번째 컬렉션(1791~95)의 출판물에 실린 판화들은 양식적으로 이전 카탈로그와 사뭇 달랐다. 그것은 순전히 선적이었고, 채색되지 않았다. 판화를 제작한 이는 빌헬름 티슈바인으로, 그는 캄파냐 평원의 괴테 초상(그림31 참조)과 같은 회화작품을 제작했다.

해밀턴의 두번째 도자기 컬렉션 카탈로그는 유럽 최초의 주요한 고고

학적 출판물로 여기에 실린 삽화는 거의 전적으로 선으로만 묘사한 판화였다(그림172). 판화들은 도자기의 그림을 상당히 정확하고 자세하게 기록하였다. 그러나 그리스 미술가들이 일정한 두께로 선을 그린 것과 달리, 티슈바인은 마치 서예처럼 미묘하게 다양한 선을 구사하였다. 플랙스먼이 선호한 이 방식은 1790년대에 그리스의 원작들을 해석한 그의 판화들에 우아하고 품위 있는 느낌을 부여했다. 플랙스먼은 '프리미티프' 자료를 18세기 말의 맥락에서 재해석했다.

플랙스먼의 연작 중에서 가장 야심찬 작품은 단테의 『신곡』과 관련한 것들이다. 109점에 달하는 작품들은 그때까지 출간된 단테의 삽화 가운데 가장 큰 규모였다. 이 삽화들에 영감을 준 또 다른 '프리미티프' 자료는 플랙스먼이 1787년에 그랜드투어를 위해 영국을 떠나기 전에 공부한 중세 말의 조각들이었다. 이러한 관심은 그가 이탈리아에 머무르는 동안에도 계속되었고, 그의 관심영역은 초기 르네상스미술에까지 확대되었다(그림175).

그는 이탈리아에서 고전조각상뿐 아니라 그 이후 시기의 작품들을 그린 드로잉으로 그의 스케치북을 가득 메웠다. 이탈리아 미술이 그리스나 로마 미술보다 단테의 『신곡』에 훨씬 더 적절한 이미지를 제공했기 때문에, 몇 점의 드로잉은 단테 삽화집을 염두에 두고 그린 것일 수도 있다. 중세와 초기 르네상스 미술작품들을 여행안내서가 소개하기는 했지만, 라파엘로나 그 동시대 미술에 할애한 만큼은 아니었다. 그러나 18세기 후반에는 몇몇 미술가들이 이 초기 회화와 조각작품들을 스케치하기 시작했으며 그들 중에는 다비드 그룹의 사람들과 카노바도 있었다. 이렇듯 초기 유럽미술을 새롭게 이해하기 시작하면서 신고전주의 작품들도 다양해졌다. 그 가운데 플랙스먼의 『신곡』처럼 그 영향이 더 뚜렷하게 보이는 작품도 있었고, 앵그르의 나폴레옹 공식초상화(그림148 참조)처럼 덜 명확하게 드러나는 예도 있었다.

오늘날에는 단테가 유럽 시문학의 거장으로 잘 알려져 있지만 영국에서는 그의 작품에 대한 이해가 다소 늦게 이루어졌다. 그리고 『신곡』의 완역판은 1780년대가 지나서야 나왔다. 미술가들은 1770년대에 단테에 관심을 보이기 시작했는데, 특히 그랜드투어 중이었던 헨리 푸젤리가

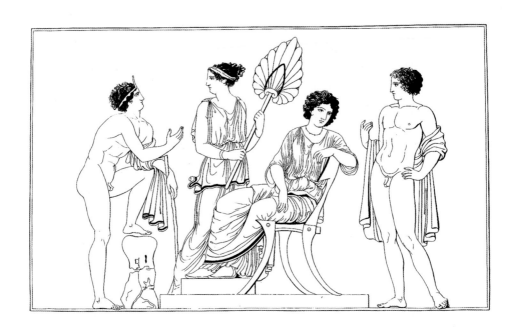

172
요한 하인리히
빌헬름
티슈바인,
에우리피데스의
「타우리스의
이피게니아」의
장면,
윌리엄
해밀턴의
「고대 화병들」의
삽화,
1791~95,
동판화

173
장-오귀스트-
도미니크
앵그르,
「뤼시앙
보나파르트
가족의 초상」,
1815,
연필,
41.2×52.9cm,
케임브리지,
하버드 대학
예술박물관,
포그 미술관

그러했다. 18세기 초의 사람들이 단테의 작품에서 '터무니없다'고 보았던 것이 이제는 점차 미술가들이 탐구하기에 적당한 환상적인 세계로 받아들여졌다. 단테의 세계는 태동하던 낭만주의 움직임의 일부를 형성하였으며, 플랙스먼은 그의 「신곡」삽화로 이러한 움직임에 중요한 공헌을 했다. 그의 친구 윌리엄 블레이크는 같은 서사시를 소재로 한 그림들을 그로부터 30년 후에 시작했지만 완성하지 못했다.

플랙스먼의 동시대인들은 그의 단테 그림에 나타난 초기 이탈리아 미술의 영향에 주목했다. 예를 들어 괴테는 플랙스먼이 "과거 이탈리아 화파의 순수함을 택하는 재능"을 보였다고 말했다. 플랙스먼은 이탈리아를 여행하면서, 성모 마리아, 그리스도의 탄생, 십자가에서 그리스도를 내림, 부활, 최후의 심판 그리고 천사들이 등장하는 많은 장례기념물 등 다양한 작품들을 폭넓게 감상할 수 있었다. 단테의 글은, 플랙스먼이 공부한 몇몇 미술 작품들처럼 생동감이 넘치는 풍부한 세부묘사로 가득하다. 특히 최후의 심판 이미지는 얼음 속에 가두거나, 높은 곳에서 떨어뜨리거나, 독사들과 함께 있게 하거나, 혹은 목책에 가두는 등의 처벌방식에서 알 수 있듯이 「지옥편」에 나오는 세계와 유사하다. 플랙스먼의 삽화에서 가장 눈에 띄는 장면은 「지옥편」의 저승의 신 또는 사탄을 묘사한 것이다(그림174). 그는 배반자 유다를 정면의 입으로 삼키면서 긴 발톱으로 유다의 몸을 잡아 찢고 있다. 그동안 그의 다른 두 입은 다른 죄인들을 삼키고 있다. 플랙스먼은 「천국편」의 고요한 세계를 묘사할 때는 14~15세기 미술에서 유래한 성모와 그리스도 그리고 천사의 이미지로 단테의 신비로운 천국을 해석했다.

플랙스먼의 『신곡』은 상당히 주목할만한 성과였다. 토머스 호프의 후원으로 그것이 가능했다고 해도, 호프는 그 후원에 대해 매우 독재적인 태도를 취했다. 1793년에 인쇄된 삽화집들은 판매용이 아니라 모두 호프가 자신의 친구들에게 특별히 선물로 주기 위한 것이었다. 그는 심지어 플랙스먼이 몇 권의 복사본을 나누어주는 것도 허락하지 않았다. 해적판이 나오고서야 호프는 일반대중을 위한 판매용 출간을 겨우 허락하였다. 그렇다고 호프가 플랙스먼이 생애에서 이율배반적인 감정을 느끼게 한 유일한 후원자였던 것은 아니다.

플랙스먼의 일련의 삽화는 세기말 신고전주의라는 새로운 흐름을 전파하는 데 매우 중요한 통로 구실을 했다. 그가 유럽에서 명성을 얻은 것은 그의 조각작품보다는 이 삽화들 때문이었다. 그리고 고야나 앵그르 같은 다양한 미술가들도 그의 삽화에서 영감을 얻었다(그림173). 당시 사람들은 이 삽화들에서 무엇보다도 괴테가 말한 '순진함' 또는 다른 사람들이 언급한 '고대의 단순성'에 감탄했다. 이러한 특성들은 시각세계를 묘사하는 새로운 방식을 제시해주었다. 한 독일 비평가가 날카롭게 지적하고 있듯이, "이 성공적인 스케치는 진정한 마술을 보여준다. 몇 번의 부드러운 붓놀림 속에 너무나 많은 정신의 혼이 담겨있기 때문이다."

'프리미티프'들은 그들의 한정된 독서목록에 오시안의 작품들을 포함시켰다. 18세기 말과 19세기 초 무렵 문학계의 가장 큰 사건 가운데 하나는 1760년에 작가 미상으로 『스코틀랜드 고대시 단편집』이라는 제목의 책이 출간된 것이었다. 번역자인 제임스 맥퍼슨은 이 대수롭지 않은 출간이 성공을 거두자 1761년과 1763년에 각각 『핑갈』과 『테모라』를 출간하였다.

이 책들은 고대 게일족의 시인인 오시안(신화적인 인물일 수도 있고, 아니면 3세기에 스코틀랜드나 아일랜드에 실제로 살았을 수도 있다)의 이름을 유럽 전역에 널리 알렸다. 심지어는 19세기 말에도 여행객들이 오시안의 영웅들의 땅을 보기 위해 스코틀랜드를 방문하기도 했다. 오시안의 작품들은 신고전주의 시기에 널리 읽혔다. 한 예로 나폴레옹은 항상 그 책을 지니고 다닐 정도였다. 시인들은 오시안을 흉내냈고, 오페라 대본작가는 오시안의 작품을 소재로 오페라 작품을 썼다. 그의 작품들은 종종 호메로스의 작품들과 나란히 비교되곤 했다. 소설가 스탈 부인에게 그는 '북구의 호메로스'였고, 그의 시 몇 점을 독일어로 번역했던 괴테는 자신의 작품에 나오는 허구의 인물 베르테르를 통해 "내 마음 속엔 호메로스 대신 오시안이 있다"는 말을 하기도 했다. 호메로스가 신화적 영웅에 관한 남부의 전통을 대변한다면, 오시안은 북구의 전통을 대변하는 인물이었다.

그 '번역'의 대부분이 맥퍼슨 자신이 꾸며낸 것이라는 당시 비평가들

174
존 플랙스먼,
「지옥편」의
저승의 신 디스,
단테의
『신곡』의 삽화,
1793,
동판화,
16×20.5cm

의 주장도 오시안에 빠져든 대중들의 열광에 찬물을 끼얹지는 못했다. 그의 작품들은 유럽의 여러 언어로 번역되었으며 영웅주의와 사랑이라는 영원한 테마를 추구하는 미술가들에게 새로운 영감을 주었다. 그러나 그의 이야기는 그리스와 로마의 고전신화처럼 친숙하지 않았으므로, 중요한 시각자료로 받아들여지는 데는 시간이 걸렸다. 핑갈과 그의 동료 영웅들은 켈트 문화의 여명기에 완전히 성숙한 모습으로 나타났지만 유럽 미술가들은 처음에 그것을 받아들일 준비가 되어있지 않았던 것이다.

그러나 스코틀랜드에서는 오시안의 영웅들이 18세기 말에 민족정체성을 형성하는 데 일조하였다. 그들은 북구의 전통을 대변하여 독일이나 덴마크에서 호소력을 가질 수 있었을 뿐만 아니라 더 구체적으로는 태동하던 스코틀랜드 민족주의의 대의도 지지해주었다. 주요한 유럽 미술가들은 1800년경에 이르러서야 오시안에 대해 관심을 갖기 시작했다. 이전에 오시안의 주제를 다룬 중요한 예는 1772년에 제작된 스코틀랜드 시골별장의 천장화밖에 없었다. 에든버러의 바로 남쪽 페니퀵에 있는 존 클러크 경의 새 저택은 유행하던 고전주제와 새로운 오시안 주제 모두로 장식될 계획이었다. 클러크는 처음에 북구와 지중해의 전통이 장식적으로 조화를 이루길 원했지만 결국 북구의 전통이 지배적인 양상이 되고 말았다.

주요 천장화의 중앙에는(그림176) 황량한 스코틀랜드 풍경의 한가운데에 오시안이 앉아 하프를 연주하며 남녀 영웅들의 영혼을 불러내고 있다. 천장의 네 귀퉁이에는 스코틀랜드 4대 강을 상징하는 고전적인 신들이 자리하고, 천장 주위에 활처럼 굽어 올라간 부분에는 오시안의 시에 나오는 장면들을 연속적으로 배열하였다. 이것은 알렉산더 런시먼 (Alexander Runciman, 1736~85)의 야심찬 프로젝트였다. 클러크는 그의 그랜드투어 비용을 대부분 지원하고 그 대가로 이 집의 장식을 기대했다. 마침내 그는 천장화 하나를 얻었고(안타깝게도 19세기 말에 화재로 소실되었다), 젊은 세대들은 이것을 초기 스코틀랜드의 민족주의를 나타낸 것으로 간주했다. 한 논평가는 다음과 같이 말했다. "한 국가를 장식하는 미술작품은 그 국가의 이야기에서 나온 것이어야 한다. 그

175
두초 디
부오닌세냐,
「성좌 위의
성모 마리아」,
1285년경,
패널에 템페라,
450 × 292cm,
피렌체,
우피치 미술관

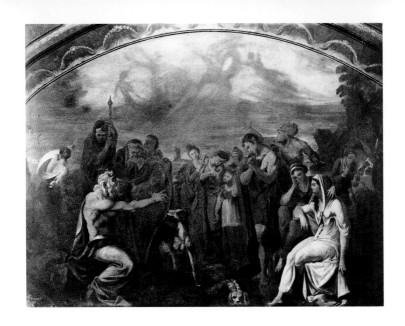

리고 스코틀랜드 화가에게는 스코틀랜드의 시문학에서 그 주제를 찾는
것이, 진부하고 가망없이 소멸한 그리스 신화에 의존하는 것보다 훨씬
현명한 일이다."

그러나 이 새로운 민족주의는 19세기 초 이래 오시안을 주제로 다룬
미술작품 가운데 최고의 작품에는 그다지 분명하게 드러나지 않는다.
그 최고의 미술작품들은 대부분 프랑스 것으로 오시안에 열광한 나폴레
옹 때문에 제작하게 된 간접적인 결과물들이다. 페르시에와 퐁텐이 파
리 근방 말메종에 있는 나폴레옹와 조제핀의 시골별장을 수리할 때, 큰
접견실을 6점의 그림으로 장식하기로 결정했다. 그 중에서 4점은 나폴
레옹의 전투장면을 그린 것이고, 나머지 2점은 오시안의 시에서 언급된
주제를 다룬 것이다. 건축가들이 제안한 후자의 두 그림은 프랑수아 제
라르(François Gérard, 1770~1837)의 「로라 강가에서 영혼을 환기시키
는 오시안」(로라는 핑갈의 성으로 가는 강의 이름이다, 그림177)과 안-
루이 지로데(Anne-Louis Girodet, 1767~1824)의 「오시안에게 인도된
나폴레옹 군사령관들의 예찬」이다. 두 화가 모두 다비드의 제자였지만
신고전주의 양식의 역사화에 더 가까운 쪽은 제라르였고 다비드는 그의
작품을 칭찬한 바 있다. 반면 말메종의 별장을 위해 지로데가 제작한 격
렬한 낭만적 그림에 대해 다비드는 그가 미쳤다며 혐오했다고 한다.

제라르의 그림에서 오시안은 늙고 앞을 보지 못하며 그의 아들과 동료들이 전사한 자리에 홀로 남겨진 채 하프를 연주하며 핑갈을 감동시킨다. 핑갈은 스코틀랜드 북서쪽 모르벤의 마지막 왕으로, 후에 멘델스존이 음악으로 만들어 영원히 후세에 기린 스타파 섬의 동굴 이름이 바로 그의 이름을 따서 붙여진 것이다. 핑갈은 구름이 받치고 있는 옥좌 위에 앉아 있고, 그 옆에는 그의 아내이자 오시안의 어머니인 로스크라나가 앉아 있다. 핑갈의 성의 실루엣을 뒤로하고 있는 이는 노장시인 율린이다. 왼편에는 영웅 오스카를 그의 연인 말비나가 껴안고 있다. 오시안이 연주하고 노래할 때 그의 열정은 그의 흩날리는 외투와 머리카락에 그대로 전이되었다. 절제된 그의 열정은 강렬한 감상자들의 반응과 대조를 이룬다. 등장인물들은 고대 스코틀랜드라기 보다는 오히려 호메로스의 시대를 연상시키는 애매한 고전의상을 입고 있다. 제라르는 묘한 달빛에 반사되어 억제된 듯한 색채를 사용하여 천상의 분위기를 만들어냈다. 이 속에서 오시안의 두 가지 테마인 영웅주의와 사랑이 결합되었다. 동시대인이 표현한 대로 이 그림에서 "칼레도니아(스코틀랜드의 고대

176
알렉산더
런시먼,
「노래하는
오시안」,
1772,
이전 페니퀵
하우스
천정벽화의
중앙 패널이었다.
(파괴됨)

177
프랑수아
제라르 남작,
「로라 강가에서
영혼을
환기시키는
오시안」,
1801,
캔버스에 유채,
184.5×194.5cm,
함부르크 미술관

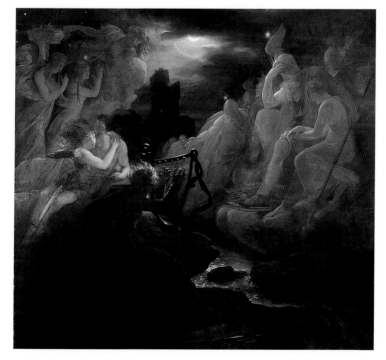

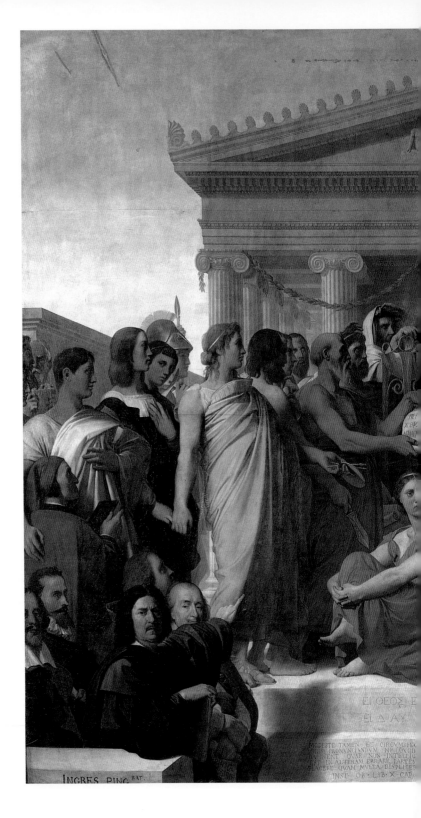

178
장-오귀스트-
도미니크
앵그르,
「호메로스
예찬」,
1827,
캔버스에 유채,
386×515cm,
파리,
루브르 박물관

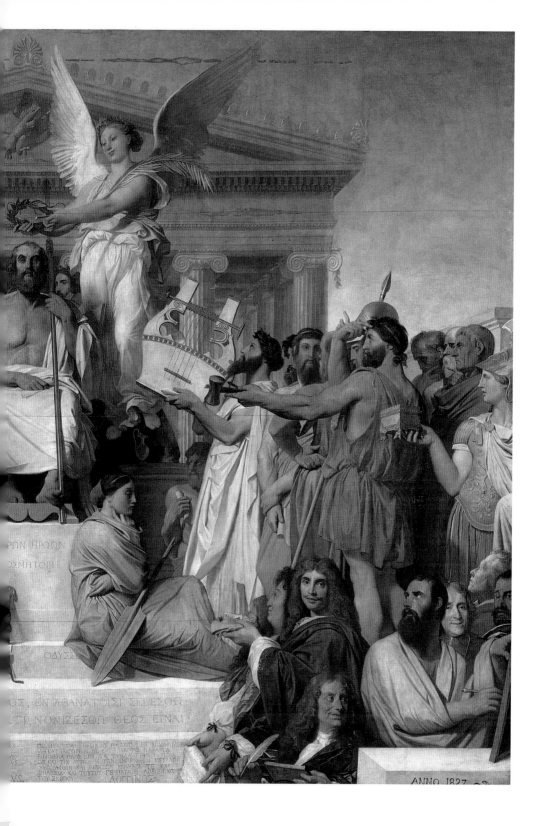

ΡΩΝ ΗΡΩΩΝ
ΟΣΜΗΤΟΡΙ

ΟΔΥΣΣ

ΟΣ, ΕΝ ΑΘΑΝΑΤΟΙΣΙ ΣΕΠΕΣΟΩ.
ΤΙ, ΝΟΜΙΖΕΣΘΩ ΘΕΟΣ ΕΙΝΑΙ

ΛΟΓΙΝΟΣ

ANNO 1827

라틴어 이름 – 옮긴이) 시인의 시와 신화의 전체 체계를 엿볼 수 있다. 이전에는 한 번도 시적인 생각이 이렇게 명쾌하게 캔버스에 표현된 적이 없었다."

오시안이 찬미의 대상이 되고 심지어 호메로스에 비견되기도 했지만, 위대한 '프리미티프' 시인으로 최고의 자리를 차지한 사람은 결국 켈트인이 아닌 고대 그리스인이었다. 『일리아스』와 『오디세이아』를 내용으로 한 신고전주의 미술작품의 수가 『핑갈』과 『테모라』를 다룬 작품의 수보다 훨씬 많았다. 이러한 상황은 앵그르의 대형 그림인 「호메로스 예찬」(그림178)에 잘 나타난다.

이 작품은 1827년에 루브르에 새로 마련한 신고전주의 양식의 고대 이집트와 에트루리아 전시실을 장식하기 위한 계획의 일부로 제작된 것이다. 제라르와 마찬가지로 앵그르도 오시안에 매력을 느끼고 있었으나 자신이 진정으로 찬미한 고전세계에 전념함으로써 낭만주의에 경도될 위험을 피했다. 이 작품은 신고전주의 미술가가 그의 영웅을 찬미하는 선언서라고 할 수 있다.

날개 달린 승리의 여신은 호메로스에게 막 관을 씌워주고 있으며, 그의 발밑에는 『일리아스』와 『오디세이아』를 상징하는 두 인물이 앉아 있다. 군중 속에는 고대 그리스의 최고 화가이며 조각가인 아펠레스(그는 왼편에 있는 라파엘로를 이끌어주고 있다)와 페이디아스가 있다. 앵그르는 아이스킬로스와 베르길리우스 같은 다른 고전 인물들과 함께 이 판테온에 단테에서 푸생에 이르는 다양한 근대의 인물들도 포함시켰다. 40여 명의 인물들은 아테네 신전을 배경으로 신중하게 배치되어 있다. 그리스어로 호메로스의 이름이 새겨진 이 신전은, 그를 숭배하며 열광하는 사람들에 둘러싸인 호메로스를 신으로 나타내기 위한 적절한 무대가 되었다.

앵그르는 1806년부터 공부해온 로마의 프랑스 아카데미에서, 학생의 의무로서 그려야 했던 최종 작품의 주제로 『일리아스』의 내용을 선택하였다. 그러나 그의 「주피터와 테티스」(그림179)가 파리에서 전시되었을 때 엄청난 비난이 쏟아졌다. 앵그르가 선택한 호메로스의 이야기는 주피터가 그의 옥좌에 앉아 있을 때 아킬레우스의 어머니인 테티스가 아

179
장-오귀스트-
도미니크
앵그르,
「주피터와
테티스」,
1811,
캔버스에 유채,
327×260cm,
엑상프로방스,
그라네 미술관

들을 위해 제우스에게 간청하면서 트로이 전쟁에서 그리스 편을 들도록 설득하는 부분이다. 호메로스의 표현대로, 그녀는 한 손은 그의 무릎 위에 올린 채 다른 한 손으로 주피터의 턱을 어루만지고 있다. 자신의 남편이 그렇게 할 수만 있었다면 테티스와 결혼했었을 것이기 때문에 이 장면을 지켜보는 주피터의 아내 주노는 시기 어린 표정이다. 원문에 의존해 앵그르는 정확한 묘사를 하였다. 당시의 한 편지에서 앵그르는 "궁전에서 신성한 장소의 분위기, 인물들의 아름다움, 그리고 그들의 표정과 신성한 형태를 전달하고" 싶었다고 적었다. 그리고 "모든 사람들이 감동할 아름다운 형태를 가지고 있어야 한다"고 말했다.

그러나 앵그르가 바라던 대로 모든 사람들이 감동하지는 않았다. 그는 우스꽝스러운 얼굴을 서툴게 그려 세상을 조롱했다는 비난을 받았다. 파리로 보낸 아카데미의 공식보고서는 그가 "모든 위대한 미술의 대가들이 남긴 가장 훌륭한 작품들에서 훌륭한 원리들을 배우는 대신, 회화가 탄생한 시기로 돌아가려고" 열심히 노력했다는 비난을 제기했다. 그러나 사실 그것이야말로 정확히 앵그르가 추구하고자 했던 것이었다. 거의 코발트 색의 강렬한 하늘은 주피터의 밝은 핑크색 토가와 테티스의 녹회색의 옷자락을 돋보이게 한다.

앵그르의 색채는 1880년대라면 받아들여졌겠지만 당시에는 생각할 수도 없는 것이었다. 구성을 위해 앵그르는 같은 장면을 그린 플랙스먼의 『일리아스』 삽화를 참고하였고, 다른 여러 가지 고전자료에서 중요한 요소들을 추출하여 만들었다. 앵그르는 나폴레옹의 초상화(그림148 참조)처럼 어느 정도는 페이디아스의 유명한 제우스 신상의 재건(그림149 참조)을 참조하였다. 여기에 그는 다른 고전 조각상과 카메오를 조합했지만 주피터의 흉상만은 자연스럽게 그리기 위해 한 농부에게 모델이 되어줄 것을 부탁했다. 거친 색채와 비자연적인 공간, 해부학적으로 왜곡된 테티스의 신체, 고전자료의 사용, 이 모든 것을 결합하여 하나의 과감한 아케익 작품을 만들어냈다. 이러한 반동적인 경향 때문에, 앵그르의 미술은 19세기 말에 아방가르드와의 관련성을 확보한다.

프리미티비즘은 여러 형태를 띠었다. 그것이 건축에 나타나면, 여기 영국 건축가 존 손에게 제기된 것처럼 풍자적일 수도 있었다.

돼지고기 허리 살에 난 칼집 같은 벽기둥을 보라,

어지럽게 배열된 건축의 기둥을 보라,

주두의 소용돌이는 아래에 붙었고 좌대는 위에 붙었구나,

로마와 그리스를 향한 저항을 보라

　이것은 1796년에 출간된 풍자적인 비난의 일부이다. 이때 손은 이미 그의 주요 프로젝트인 런던의 잉글랜드 은행 본점 작업을 시작한 상태였다(그림180). 이 프로젝트나 다른 곳의 실내에는 칼집을 낸 돼지고기 허리 살처럼 보인다고 원색적인 비난을 받거나 아니면 고전형태를 매우 독창적으로 재창조했다고 할 수도 있는 벽기둥들이 있었다. 그러나 손이 언제나 그렇게 고전형태에 반항적이었던 것은 아니다.

　처음에 그는 초기 그리스 건축에 그렇게 공감하지 않았다. 1779년 그랜드투어 당시 그는 파이스툼에 있는 신전들의 원주를 보고 "지나치게 거칠다"며 무시하였다. 그러나 로지에가 쓴 『건축론』을 읽고 난 뒤 부분적으로 그는 생각을 바꾸었다. 그리고 1809년부터 왕립미술원의 건축학 교수로 강의를 할 때 제1원리들의 중요성, 즉 건축의 실용주의와 과도한 장식의 위험성을 강조했다. 그는 그때 평범하거나 상상력이 부족한 건축가와 건설업자들이 평범한 건물들을 과도하게 치장하기 위해 신고전주의나 다른 복고양식들을 지나치게 사용하는 경향에 반대했다. 실상 그는 다음 세대에서는 손을 쓸 수도 없는 문제의 핵심을 꼬집은 것이다. 19세기 중반이 되면 서로 다른 역사적 시기들이 한꺼번에 우후죽순으로 부활해 '양식들의 전쟁'으로 알려진 시기가 도래한다. 손은 아카데미에서 청중들에게 충고한다.

　제1의 원리를 참조하지 않고 고대의 유물들을 사용하는 현대 건축가들은, 옛 시인을 모방하면서, 시간의 흐름에 따라 퇴화된 시어만을 고르는 데 만족하고, 그 작가가 사용한 특별한 표현방식의 일부만을 사용했을 뿐이면서 그들의 양식과 사고방식을 모방했다고 떠벌리는 시인과 닮은 꼴이다. 건축과 조각의 관계는 드레스와 레이스의 관계와 같다. 조각을 적절하게 사용하면 그 대비효과로 인해 건축을 풍요

롭게 하고 즐거움을 주겠지만, 무분별하게 사용한다면, 오로지 혼란
스럽고 역겨울 뿐이다.

이것은 손이 설계한 수많은 주택과 공공건물에 실제로 적용했던 원리
들이다. 잉글랜드 은행의 건축가이자 감독관인 그는 상대적으로 자유롭
게, 실용적이면서도 동시에 상상력이 풍부한 실내장식을 디자인했다.
그의 작업의 많은 부분이 20세기 초에 은행건물을 리모델링하는 과정에
서 소실되었지만 관련 시각자료들은 많이 남아 있으며, 1792~94년에
계획한 그의 재건축 프로그램의 첫번째 부분인 은행주식사무소는 최근
에 재건축되었다. 손의 조수로 일했으며 원근법에 뛰어났던 조지프 마

이클 갠디(Joseph Michael Gandy, 1771~1843)가 남긴 이 방의 수채
화 그림은, 딱딱한 건축공간을 당시 런던에서 지어진 것 가운데 가장 흥
미로운 공간으로 변모시키는 극적인 빛의 효과를 포착하고 있다. 돔형
의 천장에서 들어오는 빛은 하드리아누스 빌라의 폐허에서 보았던 빛의
효과를 떠올리게 한다(그림35 참조). 이러한 빛의 효과를 손은 다른 실
내장식에서 다시 사용하였다. 실내장식에서 가장 기본적인 요소만 추려
고전의 구조적 형태를 재창조하는 그의 능력을 보여주는 가장 놀라운
예는 그 자신의 저택에 있는 조찬실이다(그림181). 여기서 빛은, 펼친
우산 모양으로 내부에 마련된 천장의 측면을 통과하여 내려와 그 방에

매우 새로운 느낌을 부여하고 벽에 진열된 미술품들에 최상의 자연광을 선사한다.

그러나 이러한 '제1원리'의 추구는 세기말 신고전주의 전개의 일부에 불과하다. 고대작품을 모방하면서도 더 부드러운 이미지도 만들어졌다. 큐피드와 프시케의 사랑은 가장 잘 알려진 고전신화의 하나로 아풀레이우스의 라틴어 소설 『변신』 또는 『황금 당나귀』에도 실려 있다. 이 이야기는 많은 신고전주의 회화와 조각뿐 아니라 벽지와 작은 도자기상에도 영감을 제공하였다. 그것은 젊은이들의 사랑이 큐피드의 어머니인 베누스의 책략에도 불구하고 보상을 받는다는 줄거리이다. 이 러브스토리는 아름다움과 관능성이라는 두 극단적인 접근방식 사이에서 매우 풍요롭게 다루어질 수 있었다.

카노바의 대리석상은 극단적인 두 가지 방식 사이에서 훌륭하게 균형을 이룬다(그림182). 이 조각은 신고전주의의 조각 중에서 가장 빈번히 모사되는 작품의 하나다. 카노바의 두 인물은 18세기 말의 젊고 순수한 사랑이 지닌 풋풋함을 잘 전달하고 있다. 그들은 서로의 시선을 고정한 채로 가까이 껴안고 있으며, 막 입맞춤을 하려는 순간의 순화된 열정이 가진 긴장감을 발산한다. 프시케의 자세는 순종적이며 자극적이지 않다. 반면 큐피드는 소유욕을 보이나 공격적이지 않다. 그는 지금 막 도착한 것처럼 보인다. 그의 날개는 아직 펼쳐져 있으며, 그녀의 섬세한 몸을 자기 쪽으로 가까이 들어올리는 순간이다. 팔과 다리, 날개의 복합적인 리듬을 따라 서로에게 집중되는 두 인물의 움직임은(여러 각도에서 보는 것이 좋다) 편안하면서 자연스럽다. 이 장면은 육체적이며 사실적이나 동시에 천상적이며 이상화되어 있다. 순간적이지만 또한 영원하다.

큐피드와 프시케의 이야기에 대한 카노바의 해석이 가진 매력 가운데 하나는 애매모호한 입맞춤의 순간에 있다. 인간 프시케와 사랑에 빠진 신 큐피드는 그녀를 자신의 궁으로 데려간다. 이 포옹의 순간은 이야기의 초반일 가능성이 있다. 프시케가 큐피드의 연인이 되었을 때 큐피드는 그녀가 자신을 보지 못하도록 하고 밤에만 그녀를 만났다. 그러나 프시케는 약속을 어기고 큐피드가 잠든 사이 그에게 등불을 갖다 대었다.

182
안토니오
카노바,
「큐피드와
프시케」,
1787~93,
대리석,
155×168cm,
파리,
루브르미술관

그 벌로 그녀는 죽을 운명에 놓이지만 바로 그 순간에 큐피드가 입맞춤
으로 그녀를 구해준다. 카노바의 조각이 이 장면을 포착한 것이라면, 그
입맞춤은 생명의 입맞춤이므로, 거기에는 에로티시즘의 요소가 하나도
없으며 사회적으로 용인되는 범주에 들어간다. 카노바는 이 조각품이
어떤 순간을 나타냈는지에 대한 언질을 주지 않았다. 이 작품은 1787년
에 그랜드투어 중이던 영국인 존 캠벨(후에 코도르 남작 1세)이 제작을
의뢰했으나 카노바는 이 후원자가 프랑스 혁명으로 영국을 떠나야 했던
1793년까지도 작품을 완성하지 못했다. 결국 나폴레옹 휘하의 장군인
뮈라가 조각을 몰수하여 그 작품은 원래의 주인에게 전달되지 못했다.
캠벨은 이 유명한 조각품을 잃어버린 것에 통탄을 금치 못했을 것이다.

나폴레옹 전쟁 뒤 이탈리아로 돌아온 그는 카노바에게 새 작품들을 의뢰하였다.

논평가들은 카노바 생전에 이미 「큐피드와 프시케」에 내재한 모순적 요소들을 인식하고 있었다. 이 조각은 빙켈만이 말한 고요한 절제라는 신고전주의의 이상을 완전히 따르면서도, 큐피드와 프시케의 얼굴 표정에 나타난 현대적인(18세기 말) 감정과 표면의 질감처리에 구사된 현대적 모델링으로 그 이상을 누그러뜨린다. 카노바나 그 동시대인들이 파르테논이나 엘긴마블스를 보기 전인 이 시기까지 그들이 알고 있던 고대조각들에서 누드 인체의 표면은 이토록 미묘하면서 감각적으로 처리되진 않았다. 카노바는 작업실의 조수들이 거칠게 깎은 기본 작업을 끝내면 언제나 직접 대리석을 깎고 다듬어서 최종적으로 이러한 효과를 만들어냈다.

카노바는 1815년 런던을 방문했을 때 파르테논의 대리석 조각들을 보았다. 이때에 로마에서 알게 된 존 플랙스먼이 카노바의 초상화를 그리기도 했다(그림183). 이 조각들은 미술 애호가들에게 놀라운 발견이었다. 제7대 엘긴 백작은 오스만 제국의 콘스탄티노플에 주재하던 영국 대사였다. 1801년에 아테네의 파르테논 신전에서 대리석 조각들을 가져가도 좋다는 허가를 받았고, 이후 10여년간 그것을 배를 이용하여 수차례에 걸쳐 런던으로 가져갔다. 1807년에는 맨 처음 보낸 작품들이 엘긴의 런던 자택 정원에 전시되었다.

이 대리석 조각들을 상당히 정확하게 모사한 판화들은 1789년에 출간된 스튜어트와 레베트의 『아테네의 고대유적』 제2판에 "훌륭하고 주제역시 흥미롭다"는 다소 소극적인 설명과 함께 실린 적이 있었다. 그러나 대중들이 실물을 직접 보기 위해서는 기다려야만 했다. 그리고 이제 로마의 모사본이나 석고 주형으로 걸러지지 않은 최고 절정기의 그리스 조각을 직접 대면할 수 있었다. 몇몇 미술 전문가들은 조각의 훌륭함을 인정하지 않았고 그 중에서도 감식가인 리처드 페인 나이트는 특히 적대적이었다.

그러나 대부분의 사람들은 그 대리석 조각에 감탄하고, 특히 그 자연주의를 칭송한 플랙스먼과 다른 미술가의 생각에 공감했을 것이다.

이후 엘긴은 어쩔 수 없는 이유로 영국 정부가 대리석 조각들을 구매하도록 설득했고, 공식 위원회가 증거를 수집한 뒤에 영국 정부는 그 대리석 조각들을 사들여 대영박물관의 훨씬 나은 여건에서 전시하였다(그림184). 거의 아무도 알아채지 못했지만, 그리스 원작을 모사한 로마 조각에 잘 드러난, 그리고 빙켈만이 칭송해 마지않았던 이상주의는 그 근거가 약화되어가고 있었다. 19세기 초에는 자연주의가 고대조각에서 중요한 역할을 했다는 사실을 인정해야 했다. 그리고 「큐피드와 프시케」에서 카노바가 보여준 것처럼 몇몇 조각가들은 이미 그러한 방향으로 가고 있었다.

고전고대의 느낌뿐만 아니라 고귀함, 우아함, 그리고 침착함은 신고전주의 여성 초상화 전체를 특징짓는 성격들이다. 이 시기의 초상화에서 살롱, 작업실, 그리고 거리는 유행의 첨단을 걷는 매우 아름다운 의상의 여인들과 잘 어울렸다.

쥘리에트 레카미에는 아름답고, 사랑스러우며, 총명한 은행가의 아내였다. 이들 부부는 파리에 있는 대저택과 거기서 몇 마일 떨어진 성에서 호화롭게 살았다. 쥘리에트는 세기말 파리 사교계를 이끌어간 명사로, 정치가, 작가, 미술가를 위해 정기적으로 살롱을 열었고, 그녀의 친구들로는 스탈 부인이나 나폴레옹의 남동생 뤼시앵 등이 있었다. 그녀의 남편은 그녀의 초상화를 제작할 화가로 다비드를 선택했으나 화가와 모델 사이의 불화로 작품은 완성을 보지 못했고, 1805년에 초상화 제작은 제라르에게 넘어갔다(그림185).

레카미에 부인은 당시 유행하던 '앙피르'(Empire, 제정양식이라고도 함─옮긴이) 양식의 허리선이 높은 의상을 입고, 신고전주의 양식의 의자 위에 편안하게 앉아 있다. 그녀의 숄은 아마도 누구나 두르고 싶어했을 인도산 실크로 만든 수입품이다. 가슴과 신체의 곡선을 많이 노출시키는 이런 종류의 의상 디자인은 고전조각상이나 벽화에 보이는 몸에 달라붙은 옷주름을 본뜬 것이다. 다른 모든 것과 마찬가지로 패션 역시 신고전주의 양식이었다. 어떤 여자들은 심지어 몸에 달라붙도록 드레스를 젖게 해서 속이 거의 들여다보이는 완벽한 고전시대의 옷주름을 연출하기도 했다.

185
프랑수아
제라르 남작,
「레카미에
부인의 초상」,
1805,
캔버스에 유채,
225×148cm
파리,
카르나발레
박물관

186
엘리자베스-
루이즈 비제-
르브룅,
「코린으로 분한
스탈 부인의
초상」,
1808~9,
캔버스에 유채,
140×118cm
제네바,
미술과 역사
박물관

 레카미에 부인은 고전의 여신이나 그와 비슷한 허구적 인물로 분한 가
상의 모습이 아니라 단순하게 자기 자신으로 포즈를 취했다. 초상화에
대한 이러한 접근방식은 그녀의 친구이기도 한 스탈 부인이 선택한 방
식이었다. 그녀는 1808년에, 신고전주의 시대에 몇 안 되는 뛰어난 여
성화가 가운데 한 사람인 엘리자베스-루이즈 비제-르브룅의 모델이 되
었다(그림186). 이 화가는 프랑스 혁명 이전에 마리 앙투아네트의 공식
화가로 명성을 얻었으며 그후 여러 곳을 여행했다. 그녀는 귀족모임과
문학모임에 적극적으로 참여하면서 특히 문필로 많은 존경을 받은, 당
시 가장 유명한 여성인사 가운데 한 사람을 그리게 되었다.

 그녀의 초상화에서 스탈 부인은 스위스 풍광을 배경으로 포즈를 취하
고 있다. 이 스위스 풍광은 그녀가 자주 머물렀으며 이 초상화를 위해
포즈를 취한 로잔 근처의 코페트 주변의 경치에서 영감을 얻었다. 그녀
는 당대의 의상이 아니라 고대의상을 입고 고대악기를 연주하는 모습으
로 연출되었다. 자신이 최근 출간하여 큰 성공을 거둔 동명의 소설 속
주인공인 가상의 시인 코린인 것이다. 현대여성의 위치를 재정립하면서

스탈 부인은 코린을 작가 자신처럼 독립적인 여성으로 만들었다. 거의 자전적인 이 소설 속의 시인은 또한, 아폴론 신전의 여사제인 쿠마이의 시빌과 동일 인물이다.

도메니치노의 유명한 17세기 그림에는 그녀가 악보와 책을 든 채 영감에 귀기울이고 있다. 소설 『코린』의 배경은 당시의 이탈리아이지만 그 이름은 기원전 5~4세기에 살았던 고대 그리스의 시인의 이름에서 유래한 것으로 이 시인의 작품 일부는 아직도 남아 있다. 처음 소설에 등장할 때도 그녀는 유명한 시빌처럼 옷을 입고 있으며, 스탈 부인이 로마에서 그랬던 것처럼 시인의 월계관을 받아 승리감에 들뜬 모습이다. 그러나 비제-르브룅이 그린 초상화의 포즈가 17세기 그림의 포즈를 본뜬 것이기는 해도 거기에는 한 가지 중요한 차이점이 있다. 그녀는 즉흥적으로 시를 읊조리며 그에 맞추어 고대악기를 연주하고 있다(여기서 허구와 실제의 구분이 모호해진다). 이것은 18세기에서 19세기로 넘어가던 당시에 유행하고 있던 문학적 여흥이었다.

고전적인 역할로 분한 많은 신고전주의 여성의 이미지 가운데 가장 과감하다고 할 수 있는 것은 카노바가 제작한 반 누드의 파올리나 보르게세 공주이다(그림187). 남동생 나폴레옹과 마찬가지로, 유럽에서 가장 부유한 사람 가운데 하나인 이탈리아 왕자와 결혼함으로써 보잘것없는 코르시카 섬 출신의 그녀는 갑자기 높은 지위에 올랐다. 레카미에 부인과 스탈 부인이 모두 물질적인 편안함을 위해 아낌없이 돈을 쓸 수 있는 부유한 남자와 결혼한 아름답고 지적인 여성이었던 반면에, 파올리나 보르게세는 오로지 그녀의 아름다움과 의심할 여지 없이 영리한 머리, 그리고 그녀가 결국 도달한 높이까지 오르고자 하는 강한 의지에만 의존해야 했다. 그녀는 자신의 아름다움을 마치 현대의 영화배우처럼 한껏 과시했으며 이러한 그녀의 성적 매력을 카노바는 초상조각에 포착해냈다.

노출된 가슴을 관객 쪽으로 향하게 하고 얼굴은 돌려 자신의 아름다운 옆모습을 자세히 드러낼 정도로 그녀는 자신의 아름다움을 인식하고 있다. 그녀는 실물 크기로 긴 의자에 기대어 반쯤 누워 있다. 이 의자는 도금장식이 된 각기 다른 색깔의 대리석으로 조각되었는데 실제 의자와

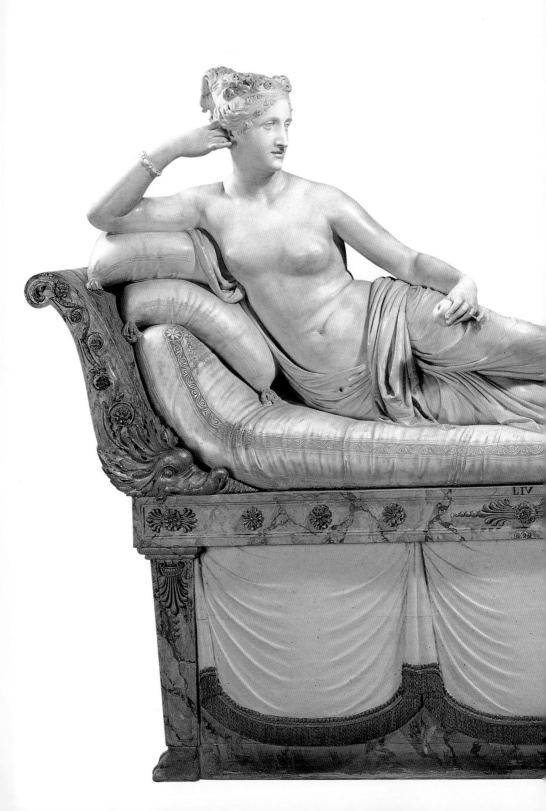

매우 유사해 누드 인물상도 실제 같다는 환상을 심어준다. 또한 이 의자는 대좌가 아닌 바닥에 놓아두어 조각이라기보다는 가구 같은 느낌을 준다. 파올리나 보르게세는 실제 배경 속의 실제 여성으로 묘사되었고, 친밀감이 느껴지는 작은 방에서 촛불을 켜놓고 감상할 수 있었다. 포즈가 노골적이기 때문에 공공 전시는 생각할 수도 없었고, 특별히 선택된 손님들만 이 조각품을 감상할 수 있었다.

그러나 그녀가 외설적인 것은 아니다. 그녀는 머리를 돌려 냉담하게 거리를 두고 있다. 한 손에는 사과를 들고 있는데 이는 전통적으로 베누스의 상징이며, 이 작품이 단순히 파올리나 보르게세의 초상이 아님을 말해주는 유일한 단서이다. 그녀는 누드로 모델을 서야 한다는 것을 알면서도 베누스의 모습으로 자신의 초상을 제작할 것을 고집했다. 그러나 현세에서 신화 속의 과거로 옮겨가면서 그녀의 모습은 손댈 수 없는 천상의 여인이 되었다. 그녀는 누드지만 안전하다. 그녀는 단순히 사랑

187
안토니오
카노바,
「베누스
빅트릭스로
분한 파올리나
보르게세」,
1804~8,
대리석,
1,200cm,
로마,
보르게세
미술관

의 여신 베누스가 아니라 그녀의 미로써 세상을 정복한 승리의 베누스, 즉 베누스 빅트릭스(Venus Victrix)이다. 그녀의 남동생의 초상은 자신감에 넘치는 마르스 신으로 같은 시기에 카노바의 작업실에서 제작되었다(그림150 참조).

초상화를 위해 고전적인 포즈를 취하는 것과 실제로 현실에서 그러한 역할을 하는 것은 큰 차이가 없었다. 나폴리의 윌리엄 해밀턴 경은 고전 고대유물을 수집하기만 한 것이 아니라 그의 나이 어린 두번째 부인에게 그리스 의상을 선물하기도 했다. 1787년 괴테가 나폴리에서 쓴 일기에 보면, "그 늙은 기사"는 후에 넬슨 제독의 정부가 되기도 한 아름다운 여인 엠마를 거의 우상처럼 떠받들었다. 해밀턴은 "그녀가 하는 모든 것에 열광했다"고 괴테는 전한다. "그녀에게서 그는 모든 고대의 유물, 시칠리아 섬의 동전에 나오는 모든 인물초상, 심지어 「벨베데레의 아폴론」까지도 보았다." 그녀는 그리스 의상을 입고, 그녀의 긴 머리카락을 늘어뜨린 채, 저녁식사 뒤에 초대된 손님들의 여흥을 위해 "당신이 이제까지 한번도 본 적이 없는" 공연을 펼쳤다(그림188).

괴테는 그녀의 완벽한 몸매가 일련의 연속적인 감정상태로 변모하는 것을 직접 보려고 두 번이나 그곳을 방문했다. 그녀는 클레오파트라와 역사 속 다른 인물들을 재창조하는 과정에서 다양한 숄을 독창적으로 사용하였고, 그리스 도자기나 폼페이와 헤르쿨라네움의 벽화처럼 그녀의 관객들에게 친숙한 시각자료를 바탕으로 동작들을 연출했다(그림 189). 그녀는 원래 이러한 '자세'(attitudes, 그녀 자신이 이렇게 부름)들을 검은색의 배경에 금으로 된 틀을 놓고 그 뒤에서 공연하여 마치 살아 있는 그림의 효과를 연출했다. 그러나 이러한 배경연출은 준비하기가 까다롭고 조명도 어려워, 좀더 대중적인 공연에서는 사용되지 않았다. 엠마 해밀턴이 나폴리 사교계에 보여준 이 독특한 형태의 오락은 인구에 회자되며 신고전주의 취향을 생생하게 구현했다.

과거는 무대 위에서도 재창조되었다. 1816년 베를린 오페라하우스에서는 놀랍도록 새롭게 연출한 모차르트의 오페라 「마술피리」가 무대에 올려졌고 열광적인 갈채를 받았다. 무대장치는 건축가 카를 프리드리히 싱켈(Karl Friedrich Schinkel, 1781~1841)이 디자인했는데 그는 연극

188
프리드리히
레베르크,
엠마 해밀턴의
'자세',
『자연을 충실히
모사한
드로잉』의 삽화,
1794,
동판화,
26.9×20.8cm,
런던,
대영박물관

189
바구니를 인
여인,
『에르콜라노의
고대유적』의
삽화,
1762,
동판화,
28.2×19.5cm

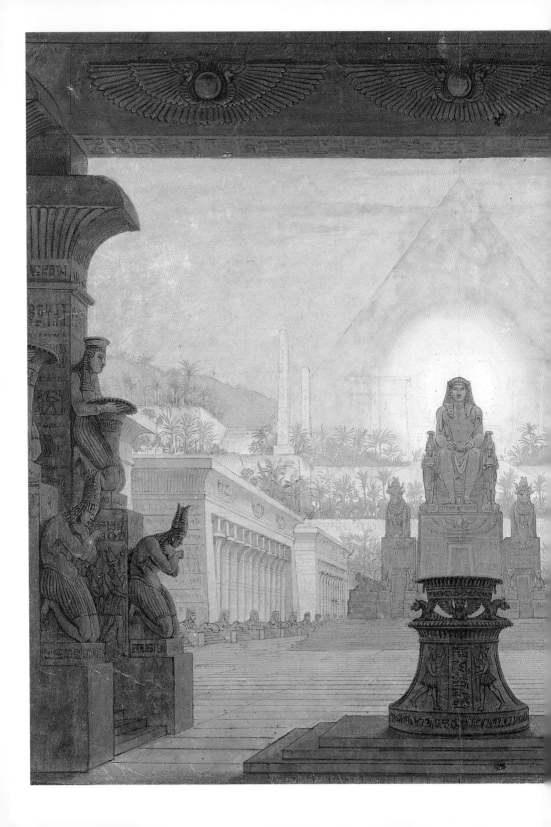

190
카를 프리드리히
싱켈,
오시리스 신상이
있는 태양의
신전 안뜰,
모차르트의
「마술피리」
제2막의 마지막
무대 세트,
1815,
펜과 잉크에
불투명수채,
54.2×62.5cm,
베를린,
국립미술관,
나치오날갈레리,
디자인 컬렉션

과 음악을 좋아했으며 평생 동안 무대디자인에 종사했다. 한 비평가에 따르면, 모차르트 작품을 위한 그의 디자인은 '숭고'했다. 제1장에서 밤의 여왕의 거처는 신전이 있는 동굴인데, 이 신전은 이집트적인 요소들을 완전히 독창적인 방식으로 구성한 것이며, 신전의 기둥은 싱켈이 고안한 날개 달린 피조물이 웅크려 앉아 받치고 있다. 빛과 어둠의 세력이 겨룬다는 이 오페라의 테마가 이보다 더 불길하게 시작할 수는 없을 것이다. 나중에 밤의 여왕이 등장하는 장면에서 그녀는, 대본에 나와 있는 대로 호사스러운 방의 옥좌 위에 앉아 있지 않고, 별이 빛나는 하늘을 배경으로 초승달 위에 앉아 있다. 하늘은 별이 마치 늑재처럼 박혀 있는 거대한 궁륭의 형태이다. 제10장이 지나면 무대가 바뀌며 장대한 태양의 신전에서 절정에 달한다(그림190). 힘과 지혜 그리고 미의 승리라는 이 오페라의 주된 테마를 볼 때 초대 프로이센 왕의 대관 100주년이자, 나폴레옹 전쟁이 끝나고 평화 1주기가 되는 1816년의 공연을 위한 매우 적절한 선택이었다.

이를 계기로 싱켈은 일련의 기념비적인 무대장치를 디자인할 기회를 갖게 되었는데, 그 중 건축적으로 가장 아름다운 것은 마지막 장면이다. 여기서 거대한 오시리스 신상이 태양의 신전 안뜰 위에 우뚝 서 있다. 전체 무대가 태양 그 자체가 되어야 한다고 명시한 대본에는 건축이 크

191
에드푸 신전 내부를 보여주는 드농 남작의 『상하 이집트 여행』의 삽화, 1802, 동판화, 19.2×27.4cm

게 부각되지 않는다. 대신 싱켈은 자신의 상상력을 발휘해 고대 이집트를 재현했다. 태양의 지배를 상징하기 위해 오시리스 신상의 머리를 둥글게 감싼 대형 원을 그려넣어, 광원의 가장 빛나는 중심부처럼 보이게 했다. '마법과 같은 연극'은 이렇게 '놀라움'으로 끝을 맺는다.

싱켈은 당시의 연극 제작체계를 개혁하고자 했다. 그 전해에 그는 베를린에 있는 두 왕실극장 즉, 오페라극장과 국립극장의 무대 디자이너로 임명되었다. 그리고 「마술피리」로 그는 자신의 야심을 펼쳐 보일 첫번째 기회를 가졌다. 그는 전통적으로 쓰인 부피가 크고 고정된 배경장치 대신 무대 뒤의 큰 천을 걸고 무대 앞쪽의 아치(이 아치와 관객 사이에는 낮게 내려간 오케스트라석이 있다)로 무대 양 옆의 공간을 장식했다. 무대건축과 무대장치에 대한 싱켈의 생각은 오페라와 연극에서 근대적 양식의 출현을 예고한다. 무대미술의 전통적인 환영주의가 관객의 깊이 있는 공연 감상에 방해가 된다고 생각한 그는 그것을 최소화하고자 했다. 그는 무대 디자인을 '더 간결하게' 함으로써 관객의 '창조적인 상상력'이 대사와 음악의 본질에 더 몰두할 수 있도록 했다. 「마술피리」의 오페라 대본은 특정한 배경이 없는 영원한 동화이다. 그러나 싱켈이 이국적인 이집트를 배경으로 선택한 것은 이 오페라가 많이 언급한 프리메이슨 때문일 수도 있다. 이집트는 프리메이슨 이미지의 가장 중요한 원천이었으며 「마술피리」의 오페라 대본을 분석해보면, 극 전반에 걸쳐 매우 광범위하게 그것이 암시되고 있다는 것을 알 수 있다. 그러나 프리 메이슨과의 관련성이 없더라도, 싱켈은 당시 유럽 전역을 유행처럼 휩쓸고 있던 고대 이집트에 대한 새로운 관심을 이런 식으로 표현했을 것이다.

1798~99년에 있었던 나폴레옹의 나일강 원정은 군사적으로는 실패했지만 문화적으로는 승리였다. 3만 8000명에 달하는 프랑스 군대를 따라 175명의 고고학자, 과학자 그리고 다른 학자들이 팀을 이루고 이 원정에 참여했다. 그들 가운데 일부는 고대 이집트 유적을 기록으로 남기고 조각상들을 수집해서 가져오는 책임을 맡았다. 이 원정을 이끌었던 도미니크 비방 드농 남작이 그후에 펴낸 판화집은 나일강 유역의 광범위한 유적을 시각적으로 기록한 최초의 출판물이다(그림191). 이 판화

들에 대한 반향은 매우 컸다. 싱켈 역시 다른 사람들과 마찬가지로 이 책이 정보의 보고임을 알았고, 여기서 아이디어를 얻어 「마술피리」 무대를 디자인했다.

유럽은 이미 이집트 미술에 대해 어느 정도의 지식을 가지고 있었으며, 피라네시 같은 미술가들은 이미 이집트 복고양식을 보여주기도 했다. 그러나 이 복고양식은 국부적이었고 수명도 짧았다. 나폴레옹의 군사원정과 드농의 판화집 이후에 나타난 이집트 복고양식은 전혀 달랐으며 이로 인해 이집트 문물에 대한 새로운 관심이 일어났다. 1806년에 나온 영국소설 속의 한 등장인물은 런던에서 유행하는 생활을 묘사했다. "이제 이집트 상형문자로 우리 아파트를 장식하기까지 했으니 이런 이집트 상형문자를 해석하는 게 유행이 된다고 해도 별로 놀라지 않을 겁니다. 그렇게 되면 프랑스 여성 가정교사만큼이나 이집트 교사가 필요해질 걸요." 이집트 복고양식으로 그리스나 로마의 문명과 달리 이전까지 그다지 약탈되지 않은 주요한 고대문명이 제시되었다. 이집트 문명은 이국적이고 이질적이며 상대적으로 친숙하지 않다는 이점이 있었다. 그것은 다른 두 고대문명과 함께 신고전주의 규범 속에 흡수되었다.

싱켈은 베를린의 극장 디자인을 맡은 바로 그해에, 베를린의 개발을 책임지는 공무원으로도 임명되었다. 15년 뒤에 그는 프로이센 전체의 새로운 공공건물을 총괄해서 감독했고, 이로 인해 그는 신고전주의를 국가의 공적인 건축양식으로 만들 만큼 막강한 위치에 서게 되었다. 싱켈의 감독하에 건립된 그 건축물들은 1806년 예나 전투에서 프랑스에게 충격적인 패배를 당한 뒤 프로이센이 더욱 강한 유럽의 맹주로서 다시 일어서는 데 큰 역할을 했다. 그 전투의 패배로 1808년까지 베를린은 나폴레옹의 지배를 받았다. 그리하여 건축과 민족주의가 다시 한 번 손을 잡게 되었다.

민족적인 정체성에 대한 자각과 문화유산에 대한 인식은 1800년경 프랑스가 유럽을 군사적으로 지배하면서 촉발되었다. 유럽대륙을 여행할 수 없었던 영국인들은 새로운 관심으로 중세의 역사를 바라보며 국내를 여행했다. 해외에서는, 특히 후에 독일로 통합된 지역에서는 중세연구

192
카를
프리드리히
싱켈,
베를린의
신경비청,
1817~18

가, 자라나던 민족주의의 초석 역할을 했다. 철학자 요한 고틀리프 피히
테는 베를린의 중심인물이었으며, 싱켈은 그의 글을 알고 있었다. 그곳
에서 피히테는 1807년에 일련의 중요한 강의를 하였고, 곧이어 1808년
에 이를 『독일민족에게 고함』이라는 제목의 책으로 펴냈다. 애국적인 성
격의 그 강의는 독일의 토양에서 발전해온 문화가 고대고전 세계의 문
화에 의지하지 않고 독창적으로 발전해왔음을 강조하였다. "애국주의
가 그 나라의 중심에 있어야 한다"고 그는 말했다. 1년 뒤인 1809년에
는 이 애국주의의 이론에 베를린 대학의 설립이라는 실천적 단계가 더
해졌다. 이 대학의 초대학장은 피히테였다. 문화적 정체성이 이제 고등
교육을 통해 강화되었다. 피히테는 문화적 정체성의 형성에 국가가 중
요한 역할을 해야 한다고 굳게 믿었다. 프로이센은 군사적인 면에서는
패했을지 모르지만 지적인 면에서나 문화적인 면에서는 아니었다.

　전쟁이 끝나자마자 베를린에서는 새로운 건축계획이 국가의 심리적
인 회복에 중요한 역할을 했다. 싱켈은 이 프로그램의 책임을 맡았지만,
전후의 제한적인 경제 조건때문에 그 진행속도는 느릴 수밖에 없었다.

새로운 모습을 갖춰가는 베를린에서, 싱켈은 1815년부터 중요한 역할을 했는데 그 계획의 주된 특징은 신고전주의 양식이었다. 그의 첫번째 작품은 노이에 바헤(Neue Wache) 또는 신경비청(그림192)으로 시내 중심부를 가로지르는 중심 도로인 운터덴린덴에 있다. 이 거리는 서쪽의 브란덴부르크 문에서 출발하여 싱켈이 확장한 동쪽으로 이어진다. 싱켈이 설계한 특히 아름다운 신고전주의 양식의 다리인 슐로스브뤼케가 이 두 곳을 연결한다. 이미 언급한 브란덴부르크 문과 왕궁을 포함하여 몇 개의 주요 공공건물들이 이미 이 중심 도로를 따라 건설되었으며, 싱켈은 상당 수의 새로운 건물들을 추가했다. 싱켈 자신의 집도 베를린의 중심부인 운터덴린덴에 있었다.

193
레오 폰 클렌체,
글립토테크
내부,
뮌헨,
1816~30

194
카를 프리드리히
싱켈,
베를린
구박물관의
조망도,
1823~25,
펜과
잉크와 워시,
40.7×63.5cm,
베를린,
국립박물관,
나치오날갈레리,
디자인 컬렉션

신경비청은 가장 초기의 고전양식인 도리아 양식을 주랑식 현관에 사용하여 신고전주의 건축가로서 싱켈의 간소한 성격을 알려준다. 페디먼트와 프리즈의 조각장식은 승리를 기념하는 내용이다. 원래 이 건물 양쪽으로는 두 프로이센 장군의 동상이 세워져 있었다. 몇 년 뒤 국립극장의 내부가 화재로 파괴되고 1821년에 싱켈의 건물이 새로 지어졌다. 경제적인 어려움으로 싱켈은 옛 건물의 기초를 다시 사용해야 했는데, 그로 인해 그의 극이론을 모두 펼칠 수는 없었다. 그럼에도 이 극장의 건설은 성공적이었고, 개막작으로 괴테의 연극 「이피게니아」가 공연되었다. 싱켈이 설계한 무대 전면에서 괴테가 이 연극에 바치는 헌정사가 낭

독되었으며 그 무대에서는 실제 연극의 무대장치로 쓰인 건물을 볼 수 있었다. 열광한 관객들이 건축가를 불러줄 것을 요청했으나 이 겸손한 인물은 그냥 집으로 가버렸다. 그러자 관객들은 그의 집으로 가 길가에 서서 세레나데를 불렀다.

싱켈은 베를린에 새로운 건물만 디자인한 것이 아니라 그 건물 주변의 공간도 디자인했다. 그는 건물의 환경이 중요하다는 것을 매우 잘 알고 있었으며, 건축프로그램을 책임지고 있던 관계로, 탁 트인 환경을 창출하기 위해 광장과 정원을 디자인할 수 있었다. 그는 그랜드투어(1803~4) 당시 이탈리아를 여행하면서, 고대 유적보다는 도시와 전원의 건축적인 환경에서 훨씬 더 깊은 인상을 받았다. 고대유적은 그가 생각하기에 "건축가에게 새로운 것이 별로 없었다." 반면 로마나 그밖의 지역의 환경에서는 많은 것을 얻을 수 있었다.

베를린은 싱켈의 이러한 연구로 혜택을 입었다. 그는 프로이센의 수도를 위해 새로운 위엄과 동시에 인간미 넘치는 환경을 창조했다. 이 두 가지 이상을 성공적으로 조합해낸 예는 계속 확장 중이던 왕실 미술 컬렉션을 수용할 박물관의 설계안에서 볼 수 있다(그림194). 도판에 보이는 그의 원래 디자인은, 환경에 대한 관심이 싱켈에게 얼마나 중요했는가 하는 점을 현대에 찍은 건물의 사진보다도 더 명확하게 보여준다. 그는 건물 부지로 슈프레 강과 연결된 운하를 메워 만든 탁 트인 넓은 공간을 직접 선택했다.

이곳에서 박물관은 대형 광장을 지나 반대편에 있는 왕궁과 마주한다. 따라서 이 부지는 베를린 개발에서 중요한 위치를 차지하는 곳이며, 싱켈의 말을 빌리면 "정말로 기념비적인 건물이 세워져야 했다." 그의 해결책은 거대한 이오니아 양식의 신전이었다. 이 신전은 그 어떤 고전 원형보다도 훨씬 많은 원주들을 사용하여 특이하게 긴 파사드를 갖고 있다. 부지 자체가 넓지 않고, 박물관과 왕궁 사이에 정형화한 넓은 정원을 만들어 전경의 느낌을 유화시키지 않았더라면, 이 건물은 너무 압도적인 느낌을 주었을 것이다. 방문객이 주랑에서 받은 강한 인상은 위층으로 가는 층계에 이르면 좀더 순화된다. 이 건물의 가장 특이한 점은 주랑 내부에 열린 공간이 있어 방문객들이 원주들 사이로 그 너머의 정

원을 내다볼 수 있다는 것이다.

　19세기 초에는 유럽 전역에서 여러 개의 새로운 주요 미술관들이 건립되었다. 뮌헨에는 장대한 외관의 새로운 조각 미술관인 글립토테크가 1816년부터 중심 광장에 건설되었다. 이는 바이에른의 중요한 신고전주의자인 레오 폰 클렌체가 설계한 것으로 싱켈만큼이나 엄격한 양식을 보여준다. 그러나 내부공간은 좀더 화려한 느낌의 고전주의로 장식했다(그림193). 덴마크의 신고전주의 조각가인 베르텔 토르발센(Bertel Thorvaldsen, 1768~1844)이 전시의 책임을 맡았다. 싱켈이 베를린 박물관 작업을 하는 동안 런던에서는 대영박물관의 신축공사가 시작되었다(그림195). 싱켈은 1826년에 영국을 방문하는 길에, 아직 미완성이긴 했지만, 이 건물을 시찰할 수 있었다.

　내용 면에서 가장 뛰어난 박물관은, 나폴레옹이 전리품으로 가져온 미술품들을 소장한 프랑스의 루브르였다. 나폴레옹은 로마에서 「벨베데레의 아폴론」을 가져오는 등 유럽 전역에서 미술품을 약탈했다. 1806년에 프로이센이 패한 후 베를린 왕궁의 보물들 역시 약탈의 대상이었다. 약탈품들이 1815년 이후 본국으로 송환되기 전까지 짧은 시간 동안 파리는 유럽에서 가장 훌륭한 미술품들을 보유하였다. 전시 상태는 흠잡을 데 없이 훌륭했고, 오래지 않아 유럽의 다른 새 박물관들은 루브르

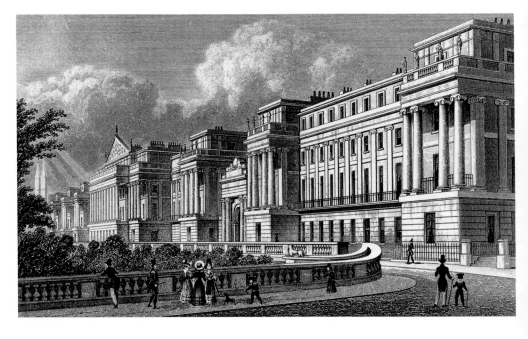

의 규모와 조직이 가진 장점들을 모방하기 시작했다.

18세기에는 대중에게 공개하기 위해 특별히 설계된 박물관이 거의 없었다. 그런 종류의 박물관으로는 1769년에 독일의 카셀에 세워진 것이 처음이지만, 이 박물관과 그후의 박물관들은 상대적으로 규모가 작았다. 19세기 초에 와서야 박물관이 문화를 풍요롭게 하고 도덕을 향상시킬 수 있다는 인식이 점차 확산되기 시작했다. 기본적으로 교훈적이어야 하는 새 박물관의 이데올로기에는 역사, 미학 그리고 도덕성이 복잡하게 서로 뒤엉켜 있었다.

"우선 즐거움을 주고, 그 후에 가르쳐라." 이것은 베를린에 새로 완성된 박물관에 대한 보고서에서 나온 말이다. 이 보고서는 싱켈과, 19세기의 가장 뛰어난 감식가의 한 사람으로 이 박물관의 관장이 될 구스타프 바겐 박사(Gustav Waagen, 1794~1868)가 작성했다. 박물관의 조각과 회화의 진열 계획은, 싱켈이 학생일 때 그를 가르치기도 했던 미술사학자 알로이스 히르트가 맡았다. 이층 높이의 원형 중앙 전시실에는 바티칸의 피오-클레멘티오 미술관(그림6 참조)의 개념을 빌려 가장 아름다운 고전시대의 조각들을 할애했다. 1층에는 화파에 따라 회화작품을 걸었는데, 이러한 진열방식은 박물관 전시에서 일반적으로 수용된 원리였다. 시대순으로 진열하는 방식을 18세기에 작가들이 논의한 적이 있었지만, 그 이상적인 계획안 중 어떤 것도 실현되지는 않았다.

싱켈의 베를린 국립박물관은 19세기 초 유럽에서 미술관으로서는 가장 규모가 큰 프로젝트의 하나였다. 프로이센의 지도자들은 그들의 수도를 유럽 대륙에서 가장 아름다운 곳으로 만들고자 했으며 새로 지어진 그 많은 신고전주의 건물들은 공공 건물이건 개인 건물이건 그러한 목적을 이루는 데 도움이 되었다. 새로운 베를린은, 1812년부터 존 내시(John Nash, 1752~1835)에 의해 극적으로 그 외형이 바뀐 런던을 비롯한 유럽의 다른 신고전주의 도시들과 비교할 만하다. 내시가 디자인한 리전트 거리의 쇼핑가와 연결되는 리전트 공원 주변에 그가 디자인한 테라스들(그림196, 197)과 그가 확장한 버킹엄 궁에서 출발하는 펠멜의 산책로는, 이 도시의 역사에서 드물게 한 건축가의 종합적 이상이

196-197
존 내시,
컴벌랜드
테라스,
런던 리전트
공원
1826~27
위
페디먼트 세부
아래
당대 스케치

실제로 실행에 옮겨진 대규모 프로젝트에 해당한다. 싱켈과 마찬가지로, 내시 역시 건물과 그 주변 환경과의 관계에 대해 큰 관심을 가지고 있었고, 도시공원의 녹지와 주택, 거리 그리고 궁전을 긴밀하게 통합했다. 내시는 싱켈처럼 아름다운 도시풍광의 본질을 꿰뚫는 통찰력을 가지고 있었다.

싱켈은 베를린에서 마차로 몇 시간 거리인 포츠담 근교의 하벨 강 유역의 넓은 지대에 또 다른 성격의 중요한 건축물들을 건설했다. 이 지역은 프로이센 왕실의 아름다운 휴양지로 이상적인 곳이었으며, 자연풍광 속에 자리한 빌라를 통해 싱켈은 건물과 배경의 상관관계를 도시에서보

다도 더 완벽하게 추구할 수 있었다. 그는 이탈리아에 머무는 동안 전통적인 농가의 건물들에 매력을 느꼈다. 그 간소한 형태는 마치 그 속에서 자라난 듯 풍경과 잘 어울렸다. 싱켈은 이러한 인상을 이탈리아 빌라에 대한 자신의 연구와 고전고대에 대한 그의 지식과 결합하여 매혹적인 작은 별장들을 만들어냈다. 이전 18세기에 프레데리크 대제는 상수시(Sanssouci, 무사태평한)라는 이름의 매우 쾌적한 저택과 정원을 이곳에 건설했다. 작은 소나무 숲이 산재한 이 모래밭 평원은 다음 세대에 예쁜 화원 속에 자리한 빌라들로 인해 그 모습이 바뀌어, 형식적인 느낌이 배제된 비대칭적 구성과 풍경 속에 결합된 건물들이 있는 '픽처레스크' 또는 자연적인 전체 계획의 일부가 되었다. 싱켈은 궁정 정원사의

도움을 받아 포츠담 근교를 '파라다이스'라 불리는 곳으로 바꾸어놓았다.

이 작은 빌라들 가운데 가장 매력적인 곳의 하나는 슐로스샬로텐호프이다(그림198). 이 부지에 있던 오래된 집은 프리드리히 빌헬름 황태자가 바이에른의 엘리자베트 공주와 결혼한 해인 1825년에 크리스마스 선물로 받은 것이었다. 싱켈은 이 집을 리모델링하고 이 부지에 새로운 건물들을 추가해, 이탈리아 시골별장과 고대건축에서 영감을 받은 환경을 창출해냈다.

1824년 싱켈이 이탈리아를 두번째로 방문했을 당시(그림199), 그는 폼페이 유적을 방문했고, 그곳 정원의 정자와 주랑식 현관의 장식과 실내에 사용한 색채에서 영감을 얻었다. 싱켈은 가구도 디자인했으며 벽에 풍경화와 로마 유적 그림들도 걸었다. 황태자는 자신의 새로운 집을 비공식적으로 '시암'이라고 부르면서 목가적인 자연의 파라다이스를 갖고자 했다. 시암은 먼 이국의 이름으로 당시의 사람들은 그에 대해 거의 아는 바가 없어서 상당한 추측을 불러일으켰다. 유럽인들에게 유럽문명의 속박에 오염되지 않은 시암(Siam, 현재의 태국)은 '자유의 땅'이자 현존하는 '황금시대'로 알려져 있었다. 아마추어 건축가였던 황태자는 이 프로젝트를 위해 직접 몇 점의 스케치를 제작하고 '프리츠 시암'이라는 서명을 남기기도 했다.

이 운동의 두번째 단계에서 유럽 본국에서 수출된 신고전주의는 예전 식민지역인 북아메리카에서 꾸준히 발전했으며, 동남아와 태평양 연안 식민지에서 건축과 장식의 주요양식으로 자리잡았다. 18세기 말과 19세기 초에는 영국이 식민지를 확장한 유일한 강대국이었다. 프랑스는 캐나다와 인도의 제국 소유권을 영국에게 넘겼고, 영국은 아메리카 식민지를 잃은 결과 다른 지역으로 눈을 돌렸다. 그리하여 19세기 말에는 멀리 떨어진 오스트레일리아를 식민지화하기 시작했다. 식민주의자들은 어디를 가든지, 잠재적으로 위협적인 영토를 문화적으로 안전한 고국처럼 만들기 위해 자신들의 모국에서 예술품과 사상들을 함께 가져갔다. 식민지에는 이미 토착 건축물이 존재하고 있었지만 이는 대개 무시되었고, 마음속에 지니고 온 템스 강변의 건물들로 대체

되었다.

인도와 오스트레일리아에는 아직도 상당수의 신고전주의 건물들이 이 식민지 문화제국주의의 증거로 남아 있다. 인도 대륙에서는 유럽양식의 건축이 들어섰지만, 오랫동안 지속되어온 불교, 힌두교 그리고 이슬람교 문화와 조화를 이루어보려는 시도는 없었다. 새 지배자들에게는 신고전주의가 친숙한 양식이었고, 미적인 면에서는 누구도 피지배자들에게 양보하려는 생각을 하지 않았다. 인도와 유럽의 전통이 혼합된 양식이 나타난 것은, 에드윈 러티언스(Edwin Lutyens, 1869~1944)가 수도 뉴델리를 1911년 이후 영국의 인도 점령 중심지로 새로이 건설하면서부터이다. 신고전주의 시기에는 주두나 창틀 같은 건물의 일부 장식에서만 인도전통에 대한 이해가 나타났다. 실내장식에서는 인도 디자인의 수용이 좀더 용이하게 이루어졌다. 그리하여 디자인은 본질적으로 유럽적인 의자와 테이블에 인도의 전통적인 나무와 상감기법을 이용한 영국-인도 가구양식이 나타났다. 그러나 두 문화의 상호작용은 그 반대 방향에서 더 뚜렷했다. 캘커타 후글리 강변에 있는 벵골 상인의 새 집은 신고전주의 양식의 강한 영향을 보여준다.

캘커타는 악명높은 블랙홀 사건(짧은 시간에 승리한 토착민 지도자가 영국 죄수들을 많은 사람들을 수용하기엔 너무나 작은 방에 가두었다) 이후인 1757년에 영국이 성공적으로 수복하고 나서 18세기 말부터 광범위하게 개발되었다. 캘커타는 상당한 개발의 잠재성을 가지고 있어서 대영제국에서 실현될 가장 부유한 국가의 중심지였다. 앞으로 있을지도 모를 공격에 대비해서 주변 교외 너머로 탁 트인 전망을 마련하기 위해 토착민들은 강 유역에서 쫓겨났다. 이렇게 얻은 개방성은 세계에서 가장 큰 강의 유역에 새로운 도시를 위한 광활한 부지의 확보라는 부수적인 효과를 제공했다.

캘커타의 영국 당국은 교회, 은행, 극장과 클럽뿐만 아니라 정부청사, 시청, 조폐국, 법원, 연회장과 병원 같은 공공건물을 완전하게 갖춰야 할 필요성을 절실히 느꼈다. 이러한 시설의 상당수가 이 도시의 항구에 이미 있었으나. 인구가 늘어나고, 교역이 증가함에 따라 더 높은 안전이 요구되었고 따라서 그러한 시설을 다른 곳에 수용하는 것이 더 편리했

다. 이 모든 건물들은 개인주택들과 마찬가지로 신고전주의 양식으로 건설되었다. 개인주택들은 깨끗하게 정비된 강변의 거리를 따라 집중적으로 세워졌다(그림200).

대부분 상인이나 공무원들이 사용하던 개인주택은 처음부터 뚜렷하게 개인용 빌라로 지어졌으며, 도시확장에 대한 전반적인 계획이 전무한 상태였기 때문에 비정형적인 거리형태를 따라 조성된 큰 정원을 가지고 있었다. 이러한 빌라의 디자인에서 그늘과 통풍을 위해 1, 2층의 주랑을 크게 늘려 기후에 적응하려고 시도했다. 배를 타고 벵골만에서 강을 따라 여행하는 여행객들이 처음 접하는 건물인 이 빌라들은 캘커타에 풍요로운 분위기를 선사했다. 곧 이 도시는 '궁전의 도시'라는 이름을 얻었다. 한 여행자는 "갑판에서 바라보는 이 나라는 장려한 경관을 갖고 있다. 각각의 사무실들은 석조 외관을 하고 있으며(실제로는 석고벽돌), 강변을 따라 아름답게 늘어서 있다"고 말했다. 전성기의 캘커타는 아름다운 도시였다. 더 이상 인도의 수도가 아니게 된 1911년 이후에야 캘커타는 쇠락의 길을 걸었다.

캘커타의 웅장한 새 정부청사(그림201)를 짓는데 막대한 비용이 소요되자 런던에 위치한 당국(당시 인도의 영국수입을 관리하던 동인도회사)은 매우 달갑지 않게 여겼다. 그들은 총독의 공식관저가 인도에서 그의 지위를 반영해야 한다는 것을 고려하지 못했다. 인도의 통치는 회계

사무소가 아닌 궁전에서 이루어져야 했다. 새 총독인 웰즐리 후작은 1798년 인도에 도착한 지 한 달 만에 관저가 필요하다는 결정을 내렸다. 그는 지역 군대 중위인 찰스 와이엇이 설계한 거대한 계획을 선택했다. 와이엇은 일부는 로버트 애덤의 작품이라고 할 수 있는, 더비셔에 있는 신고전주의 양식의 케들스턴 별장을 토대로 착상을 하였다. 관저의 출입문 가운데 하나는 애덤이 디자인한 시온의 집을 참고했다. 새 정부청사는 인도 대륙에 세워진 유럽식 건물 가운데 가장 장대하다. 이 청사는 현존하지만 지금은 보다 많은 건물들에 둘러싸여 있다. 당시의 판화와 그림들에서 이 건물이 가진 원래의 장대한 느낌을 훨씬 더 실감할 수 있다. 공식 알현실에 있는 도금된 옥좌에 앉은 웰즐리는 분명 이 건물을 짓는데 소요된 엄청난 비용이 완전히 정당한 것이었다고 느꼈을 것이다.

그는 무갈 황제들의 위엄을 알고 있는 이 국가에서 영국이 지배자로서의 위치를 확고히 해야 한다고 생각했다. 그는 이 건물의 개막행사를 위해서도 성대한 축하행사를 준비했다. 각각 명예와 용기의 신에 바치는 고전양식의 신전 두 채를 임시로 관저 양편에 세웠고, 연회 테이블 위에는 당시의 이집트 취향을 반영하는 상형문자가 새겨진 오벨리스크와 평화의 신에 헌정된 미니어처 신전을 두었다.

정부청사의 비용은 동인도회사가 댄 반면, 10년 뒤 인접 지역에 세워

200
토머스 다니엘,
북쪽을 바라보는
차우링히가(街)의
주택,
『캘커타의
풍광』의 삽화,
채색 에칭에
애쿼틴트,
40.5×53cm

201
제임스 모펏,
캘커타 정부청사,
1798~1803,
수채,
44×67.5cm,
런던,
인도국(局) 도서관

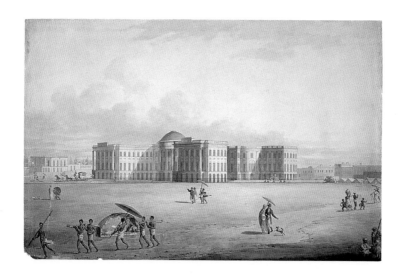

진 새로운 시청건물의 건설비용은 공공복권으로 모금했다. 이는 지방 소득세가 없는 상황에서 모임, 상업거래 그리고 특별한 오락행사를 위해 쓰일 공공건물의 건설자금을 모으기에 적절한 방법이었다. 건축가는 벵갈의 주요 엔지니어인 육군소장 존 가스틴(John Garstin, 1756~1820)이었다. 유명 인사들의 동상으로 장식한 1층의 중앙 홀에서 가장 인상적인 것은 신고전주의 양식의 콘월리스 후작의 대형조상이었다(그림202). 그는 총독으로서 웰즐리의 전임자였으며 그의 군사적 업적으로 영국이 인도를 통치하는 데 크게 기여하여 많은 존경을 받았다. 막강한 상대였던 티푸 술탄을 물리치고 마이소르 주를 점령하여 대중에게 큰 인상을 남겼다. 콘월리스는 생전에도 인도와 영국 양쪽에서 그를 기리기 위해 많은 조각상과 기념비가 세워질 정도로 영웅 대접을 받았다. 마이소르 군사원정 이후인 1793년에 동인도회사는 런던의 신고전주의 조각가 존 베이컨에게 캘커타 기념비 제작을 의뢰하며 525파운드(오늘날 대략 26,000에서 39,000파운드에 해당)라는 후한 돈을 지불하였다. 결국 10년 뒤에 그의 아들이 완성해 인도에 보낸 이 작품은 인도로 수출한 것 가운데 가장 인상적인 신고전주의 조각상의 하나가 되었다. 여기에

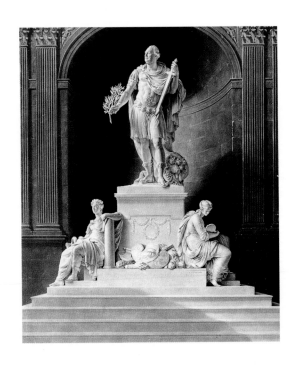

실린 판화에는 시청에 세워질 당시의 원래 모습을 보여준다(현재는 캘커타의 빅토리아 기념관에 있다).

베이컨은 콘월리스에게 고대 로마 의상을 입히고, 분별과 인내를 상징하는 좌상 위에 당당하게 서 있게 함으로써 영원한 고전을 표현하고 있다(좌대 밑에 있는 갑옷에는 헤라클레스의 곤봉이 포함되어 있다). 이 이미지는 제국건설자들의 문화의 일부로 완전히 유럽적인 것이었다. 그들은 죽어서도 자신들의 신고전주의를 갖고 갔다. 그리하여 당시 캘커타의 번화가 근처의 사우스파크 거리에 있는 주요한 영국인 묘지에는 고전양식의 석관, 항아리와 오벨리스크 같은 전형적인 장식들로 가득하다.

인도대륙에 대한 신고전주의 조각의 반응을 보려면 다른 지역으로 눈을 돌려야 한다. 캘커타 시청에 있는 다른 조각상들에는, 유명한 동양학자이자 캘커타의 아시아 소사이어티의 창립자인 윌리엄 존스 경의 것도 있다. 그러나 영국-인도에 대한 이해에 있어서 그가 맡았던 중요한 역할을 시각적으로 기록하기 위한 유일한 기념비는 캘커타가 아니라 옥스퍼드에 있다(그림203). 그의 미망인이 후원하고 플랙스먼이 제작한 이 조각은 인도가 원래의 목적지였으나, 캘커타에서 다른 기념물이 제작되고 있다는 소식을 듣고 대신 남편의 옛 대학에 기증했다. 미망인의 의뢰로 플랙스먼은 그의 작품 가운데 가장 복잡하고 독특한 부조 기념물을 제작하였다.

중앙 패널은 선구적인 『힌두교와 이슬람교 율법』의 저자 존스의 학문적인 업적을 기록하고 있다. 그의 앞에는 이 두 종교를 대표하는 인물이 앉아 있고 존스는 그들의 말을 받아 적고 있다. 그의 옆에는 존스가 번역한 힌두 율법에서 인용한 "국가는 그 국가의 법으로 평가해야 한다"라는 글귀가 적힌 서류가 있다. 존스는 동서문화 사이에서 중요한 가교 역할을 했다. 그의 글에는 인도의 음악과 식물에 대한 내용도 있었는데, 기념비에서 이러한 관심은 유럽의 칠현금 옆에 있는 인도의 현학기(맨 위에)와 중앙 패널에 있는 바나나 나무로 표현되었다. 신고전주의 형태는 다른 문화에 대한 이해로 다소 완화된 경향을 보인다. 이는 그의 가장 유명하고 중추적인 글인 「그리스, 이탈리아 그리고 인도의 신에 대하여」로 축약할

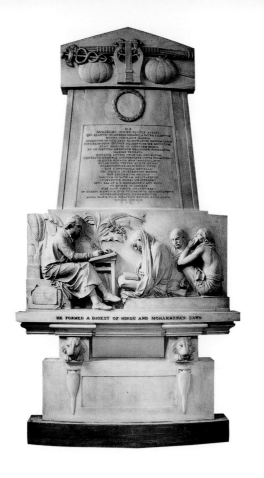

203
존 플랙스먼,
윌리엄 존스 경
기념비,
1796,
대리석,
높이 366cm,
옥스퍼드,
대학 채플

204
프레데리크
갈링(추정),
「시드니 포인트
파이퍼에
위치한
헨리 키친의
헨리에타
빌라의 무도장
장면」,
1816~20,
수채,
21.9×30.2cm
시드니,
미첼 도서관

수 있는 그의 학문적 생애가 시각적으로 나타난 것이라 하겠다.

인도에서와 달리 오스트레일리아의 식민지 이주민들은 주요 건물, 미술품, 또는 종교음악이나 세속음악의 전통 속에 구현된 더 오래된 문명과 대면하지 않았다. 오스트레일리아의 원주민 문화는 완전히 다른 것이었고, 식민지 정착민들은 자신들이 처녀지에서 새로이 출발한다고 생각했다. 식민지 이주민들은 생존에 필요한 기본적인 건물들을 세우고 난 뒤에 더 중요한 건물들을(공공건물과 개인건물 모두) 친숙한 신고전주의 양식으로 짓기 시작했다. 가끔 고딕 복고양식을 선호하기도 했다. 그러나 고전주의가 이 개척지의 풍광을 지배하지는 않았다고 하더라도 적어도 식민지 정착기의 최초 10년간은 지배적인 양식이었다. 1788년부터 이주가 시작된 시드니와 그 주변에서는 곧 당시의 영국 가정이 개척지로 옮겨진 듯한 많은 예들이 생겨났다. 1830

년경 오스트레일리아에서는 신고전주의의 특징이 몇 개의 세부장식에 조심스럽게 도입된 건물에서 파사드 전체 또는 주요한 가구를 포함한 건물 전체에 대담하게 적용된 건물에 이르기까지 매우 광범위하게 나타났다.

시드니 항구의 드넓은 해변은 새로운 주택들을 위한 광대한 목가적인 부지가 되었다. 뉴사우스웨일스의 주지사는 가장 좋은 위치에 있는 190에이커의 부지를 존 파이퍼 해군대령에게 주었고, 그는 해안가에 호화롭고 값비싼 빌라를 짓기 시작해 1820년에 완성했다. 대령은, 식민지에 새로 온 런던의 건축가 헨리 키친(Henry Kitchen, 1793년경~1822)의 도움을 받은 것으로 보인다. 이 건축가는 둥근 천장의 커다란 방 두 개가 있는 매력적인 신고전주의 주택을 디자인했다. 이 방 가운데 하나는 무도회장으로 쓰였는데, 당시의 수채화는 19세기 초의 시드니 사교계(당시의 런던과 비교해 별 차이가 없는)를 매력적으로 기록하고 있다(그림204). 이 방의 실내건축은 신고전주의 양식 중에서도 가장 앞서 있는 것으로 당시 유행하던 엄격함과 둥근 천장에서 빛이 들어오게 하는 대담함이 어우러진 모습이다. 건축가는 손과 같은 건축가의 작품에서 그러한 건축방식에 대해 잘 알고 있었을 것이다. 대부분 신고전주의 취향을 보여주는 가구와 장식은 모두 영국에서 수입한 것이었다. 파이퍼의

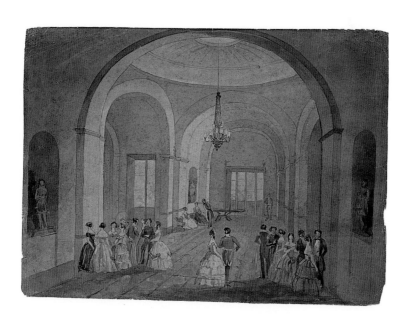

아내와 아이들을 그린 유화 초상화를 보면 모두들 수입한 첨단의 옷을 입고 있다. 파이퍼는 시드니에서 거둬들인 모든 수입관세의 5퍼센트를 배당받아 형성한 그의 많은 수입을 아낌없이 쓸 수 있는 방법을 알고 있었던 것 같다. 그는 엄청난 수의 하인들을 두었고, 무용곡을 정기적으로 연주하는 음악밴드를 거느리고 있었으며, 당시 어떤 이가 표현한 대로, "전세계에서 가져올 수 있는 모든 진수성찬으로 풍요롭게 차려진" 식탁을 받았다. 이 이야기의 종말은 거의 필연적인 것이었다. 파이퍼는 그의 전재산을 잃었고, 은퇴 후 오지의 초라한 집에 살았다. 그의 저택은 그 후 사라졌다.

205
존 버지,
캠던파크
하우스의
정원 쪽 정면,
뉴사우스웨일스,
메냉글,
1831~35

오스트레일리아에서 양모산업을 일으킨 맥아더 가문은 장기적으로 보면 운이 좋았다. 이들이 뉴사우스웨일스에 지은 대저택은 식민지 시대의 가장 아름다운 신고전주의 양식의 건축물로 현재까지도 그 원래의 모습을 간직하고 있다(그림205). 새로운 식민지의 경작지를 개발하려는 영국 정부의 정책 일환으로 1793년에 존 맥아더는 시드니의 후배지에 광대한 토지를 불하받았다. 그는 1790년부터 군대의 장교로 뉴사우스웨일스에 나가 있었다. 새로 얻은 땅에 그는 널찍한 농가를 지었고, 때가 되면 매우 장대한 대저택을 지을 생각이었다. 이 프로젝트는 다음 세대의 제임스 맥아더 때까지 기다려야 했고, 1835년에 현재의 주택이 완성되었다. 이 저택은 존 버지(John Verge, 1782~1861)가 디자인했는데, 그는 불과 몇 년 전에 식민지로 이주하여 얼마 지나지 않아 시드니 근방에서 가장 유명한 건축가로 자리잡은 인물이다. 그의 고객 맥아더 가문은 영국의 최신유행을 따라잡고자 했다. 이 저택의 서재에는 손의 건축관련 출판물의 도판들이 보존되어 있는데, 아마도 버지가 식민지로 이주할 때 가져온 것으로 보인다. 저택이 완성되자 제임스 맥아더는 런던에서 가구와 도자기들을 다량으로 사들였고, 이것으로 이 주택 실내를 완벽하게 고전주의 양식으로 꾸밀 수 있었다. 저택 부지 역시 유럽적 취향을 반영하여 집의 앞쪽과 뒤쪽에서 광활하지만 절제된 풍광을 볼 수 있었다. 큰 나무들 사이로 방사형으로 뻗어나간 길을 눈으로 따라가다 보면 멀리, 집주인 소유의 언덕과 교회, 그리고 존 맥아더의 장례 항아리까지 볼 수 있다. 잡목 숲 속에 자리한 신고전주의 양식의 이 건축물

은 유럽의 이전 픽처레스크 정원이 보여준 '유쾌한 멜랑콜리'를 연상시
킨다.

　지구 반대편의 이제 미합중국이 된 예전의 식민지에서는 1800년경에
당당하고 확실히 미국적인 신고전주의 양식이 나타나기 시작한다. 뉴
잉글랜드의 초기 신고전주의는 유럽에서 수입된 것으로 리치먼드 의사
당이나 워싱턴의 백악관(그림74와 76 참조)처럼 중요한 건물들조차도
분명히 미국적인 것은 아니었다. 여전히 영국이나 그외 유럽국가의 건
축관련 논문이나 삽화들이 미국으로 수입되어 들어오기는 했으나, 1790
년대부터는 점차로 독자적이고 실험적인 시도들이 증가했다.

　헨리 러트로브가 리치먼드 의사당을 스케치했을 때는 그가 영국에서
도착한 지 얼마 되지 않았을 때였다. 그는 건축가와 엔지니어로서 얼마
간 성공을 거두었으나, 그의 젊은 아내가 출산으로 사망하고, 병을 얻고
파산하는 등의 개인적인 고통으로 이민을 선택했다. 그의 어머니가 태
어난, 새로 선택한 나라에서 그는 자신의 가장 아름다운 작품을 제작했
고, 특히 동해안에 인접한 필라델피아, 워싱턴 그리고 볼티모어 같은 곳
에서 신고전주의가 발전하는 데 중대한 기여를 했다. 그의 가장 초기작
으로는 토머스 제퍼슨의 리치먼드 의사당의 외관을 들 수 있다. 그는 후
에 제퍼슨의 버지니아 대학교를 위한 계획에 참여하면서 다시 한번 제

퍼슨을 도왔다. 1803년 미합중국의 공공건물 프로젝트를 위한 측량사로 러트로브를 임명한 사람 역시 제퍼슨이었다. 이 일로 러트로브는 워싱턴 의사당의 완성에 중요한 기여를 했다.

건축에서 신고전주의는 미국에서 새로운 의미가 부여되었다. 유럽에서 이 운동은 건축의 뿌리로 돌아가 순수성을 찾고자 했지만 미국의 건축가들이 공감했던 것은 젊음이었다. 더욱이 미국인들은 그리스와 로마의 고전건축을 미국 건국의 토대가 된 민주주의와 공화주의의 이상을 특징으로 하는 정치체제와 결부시켰다. 비슷한 이유로 프랑스 혁명기의 건축도 신고전주의 양식이었다. 건축이라는 매체 속에 미학과 고고학의 결합으로 나타난 새로운 공화주의에 대한 열망은 리치먼드 의사당에 잘 표현되었으며 현재도 이를 드러내고 있다.

신고전주의를 미국식으로 재창조하거나 해석한 뚜렷한 예로는 러트로브가 보통은 고전의 이오니아나 코린트 양식을 사용하는 주두의 조각장식에 미국의 옥수수 속대와 담배를 사용한 것을 들 수 있다(그림206). 그가

맡은 워싱턴의 의회의사당 일부에 이 새로운 양식을 사용하자, 그가 제퍼슨에게 말한 바대로, "의원들로부터 그들 주위의 어떤 중요한 작품보다도 더 많은 갈채"를 받았다. 대부분의 '중요한' 작품들이란 1814년 영국의 방화로 인해 의사당을 재건하면서 러트로브가 디자인한 것이었다.

많은 곳에서 러트로브는 어떤 고전의 원형도 그대로 모방하지 않고 고전에서 영감을 얻은 건물에 자유롭게 그리스와 로마의 재료들을 조합하여 그의 독창성을 증명해 보였다. 이는 신전 같은 외관을 지닌 필라델피아의 펜실베니아 은행(1798~1801)에서 잘 드러난다. 이 건물의 설계를 통해 그는 그리스의 이오니아 양식을 미국에 도입했다(그림207). 황열병이 만연하자 필라델피아 당국은 상수도 설비를 새로이 구축하였는데, 이때 러트로브는 그리스 건축형태와 미국이 처음으로 광범위하게 사용

하던 증기력을 결합했다. 적절한 경우마다 러트로브는 고전적인 건물에 최신기술을 통합했다.

그의 가장 훌륭한 작품이자 그때까지 미국에 세워진 신고전주의 건물로 가장 규모가 큰 것은 1805년부터 건설되기 시작한 볼티모어의 로마 가톨릭 성당이었다(그림208). 러트로브는 개화된 대주교와 상세한 논의를 거쳐, 네이브와 측랑으로 이루어진 전통적인 교회설계와 장대한 고전의 로툰다 또는 판테온을 결합하였다. 건물 내부는 공간의 장엄함과 엄격할 정도로 단순한 표면, 그리고 돔을 통과해 내려오는 빛으로 인해 손의 건축물이나 그 이전 피라네시의 작품을 떠올리게 한다. 그러나 전

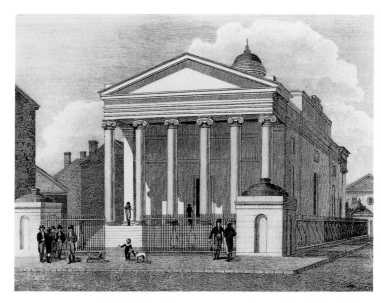

206
헨리 러트로브,
의회의사당의
옥수수 속대
주두,
워싱턴,
1809

207
윌리엄 러셀
버치,
헨리 러트로브의
펜실베이니아
은행,
필라델피아,
1799~1801,
『필라델피아
시』의 동판화,
1804,
27.5×21cm

208
뒤쪽
헨리 러트로브,
볼티모어
성당의 내부,
볼티모어,
1805~18

반적인 디자인은 러트로브 자신의 것이다. 이러한 시각적 대담성 외에도 러트로브는 구조적으로 과감한 시도를 감행했다. 미국에 그 정도 규모로는 처음으로 전체가 돌로 된 아치형 천장을 세운 것이다. 워싱턴, 필라델피아 그리고 그외의 지역에서 보여준 그의 공공건물 프로젝트와 더불어, 이 건축물의 규모는 새로운 국가의 자신감을 표출했을 뿐 아니라, 새로 출현한 사회의 여러 가지 요구들에 대응할 수 있는, 많은 여행과 독서로 다듬어진 건축가의 대가다운 솜씨 또한 보여준다. 정치에 대한 논의에서 영혼의 안식에 이르기까지 일상생활의 모든 측면에 러트로

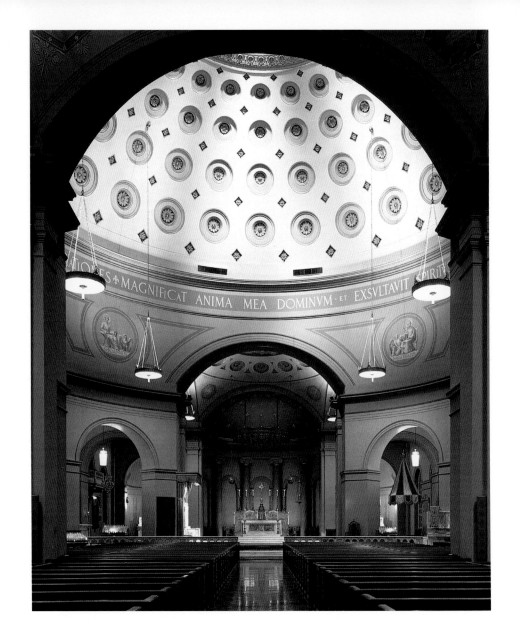

브의 건축적, 공학적 활동이 영향을 미쳤다. 미국에서 활동한 그와 같은
세대의 다른 건축가들과 비교할 때, 러트로브는 그곳에서 젊은 건축가
들이 꽃피울 신고전주의 건축의 굳건한 토대를 놓았다. 러트로브로 인
해서 남북전쟁이 벌어진 1860년대까지도 신고전주의는 미국의 공식적
인 건축양식으로 인정받았다.

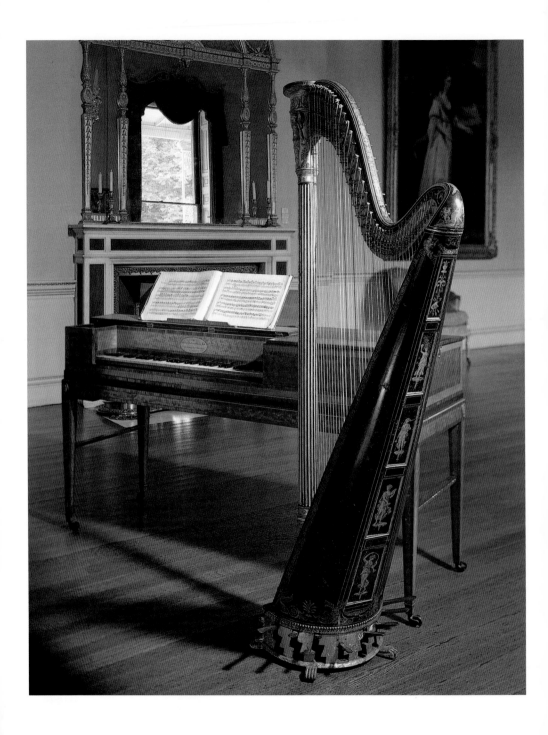

나폴레옹 전쟁이 종결된 직후 파리를 방문한 한 영국인 여행자는 '우아한 예술에 나타난 일반적인 취향'에 대해 다음과 같이 썼다.

벽지는 공통적으로 고전적인 디자인을 따르고 있으며 부르주아들은 조각이나 그림에 대해서 부유한 상류층과 비슷한 생각을 가지고 있는 듯하다. 갈리냐니 공공도서관 정원에는 「큐피드와 프시케」의 아름다운 조각상이 있으며, 토르토니 카페에서는 그리스 조각 아래서 아이

<div style="float:left">

209-210
세바스티앵
에라르,
하프,
1811,
너도밤나무와
소나무에
옻칠과 금박,
높이 170.3cm,
런던,
켄우드,
아이비그 유품

</div>

스크림을 먹을 수 있다. 팔레루아얄(쇼핑몰)에 있는 장식품과 합금과 보석으로 된 여러 장신구들은, 우리가 기억하는 고대의 뛰어난 취향들에 보편적으로 익숙해져 있음을 보여준다.

이 여행자가 만약 악기에 눈을 돌렸다면, 신고전주의 장식 때문에 '그리스' 모델이라는 명칭으로 팔린 세바스티앵 에라르의 인기 있는 개량 하프를 통해서도 알 수 있듯이, 이 분야에서도 '뛰어난 취향'을 발견했

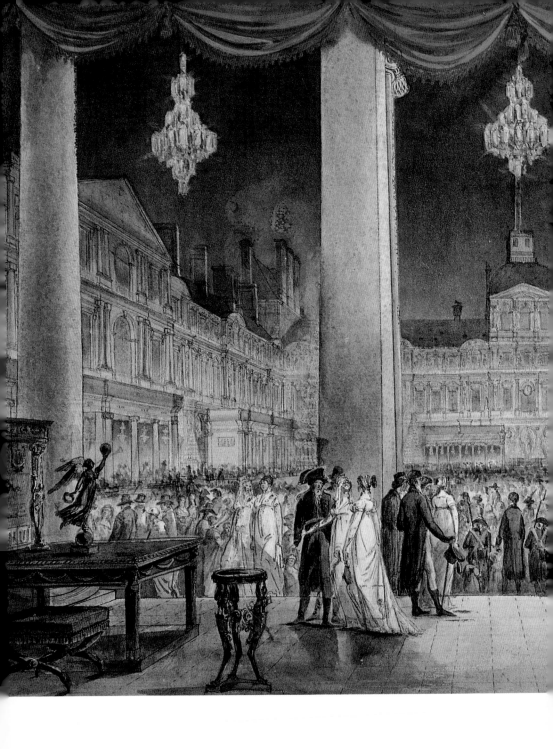

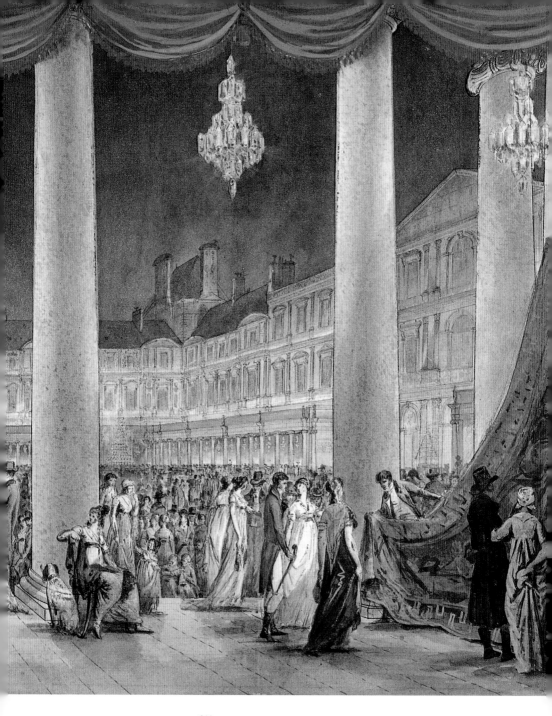

211
무명의 프랑스 미술가,
「루브르 궁 안뜰에서 열린
산업박람회」,
1801, 수채와 구아슈,
43.2×69.5cm,
파리, 카르나발레 박물관

을 것이다(그림209, 210).

　혁명기와 나폴레옹 시대를 거치는 동안 파리는 시각예술에서, 즉 순수미술뿐 아니라 카페나 상점 또는 판매를 위해 진열된 상품들 같은 일상적 환경에서도 지배적인 위치를 유지했다. 그러한 역할은 이 기간에 프랑스가 이룬 중요한 혁신, 즉 산업박람회로 뒷받침되었다. 19세기 말에 대형백화점이 출현하기 전까지 대중들이 한 지붕 아래서 구입이 가능한 여러 장르에 걸친 다양한 장식예술품들을 볼 수 있는 기회는 이런 박람회뿐이었다. 박람회는 동시대의 디자인을 대중에게 알리는 역할을 했을 뿐 아니라 상업적인 시장에서 중요한 행사이기도 했다.

　1851년의 런던 박람회는 최초의 국제적인 산업박람회였다. 그러나 이미 1797년에 최초로 열린 전시에서 볼 수 있듯 프랑스에서는 일련의 박람회들이 개최되고 있었다. 프랑스 혁명 이후에 닥친 경제 위기는 프랑스 산업을 위축시켰다. 그 치료방안으로 팔리지 않는 사치품들의 박람회가 시작되었고, 이후 모든 종류의 상품들을 포함한 전시회로 발전했다. 1797년경에 세브르 같은 이전의 왕립 공장에서 생산된 많은 사치품들은, 귀족 고객들이 해외로 도주하거나, 단두대의 이슬로 사라졌기 때문에 팔리지 않은 채로 남아 있었다. 일자리를 구하지 못하거나 가난한 장인들을 구제하는 길은 새로운 시장을 개척하는 길뿐이었다. 압수된 많은 왕실용 관저들 가운데 하나인 파리 근교의 생클루는 임시 대형상점으로 바뀌어 값비싼 도자기, 직물과 카펫들로 채워졌다. 안뜰은 마차로 꽉 찼고, 방들은 사람들로 붐볐다.

　1801년의 네번째 박람회에서는 "어떤 예술도 배제해서는 안 된다. 쟁기 옆에는 조각이 놓일 것이고, 옷감 옆에는 그림이 걸릴 것이다"라는 규정을 행사일정에 명시했다. 이는 미술품을 전시하는 데 위계적인 구분을 제거한 진정 획기적인 방법이었다. 루브르의 중정이 이 박람회를 위해 사용되었는데, 이는 화려한 사교모임이 되었다. 닷새간의 이벤트를 당시의 한 수채화가 전한다(그림211). 왼쪽 앞에는 당시 파리의 중요한 가구 제작자인 자코브 가의 가구가 보이고, 오른쪽에는 이전의 왕립 보베 공장에서 제작한 태피스트리가 보인다. 자크마르와 베나르가 운영하던 파리의 유명한 벽지회사(동메달을 수상했다)가 출품한 벽지

중에는, 유명한 화가의 아들 알레상드르-에바리스트 프라고나르 (Alexandre-Evariste Fragonard, 1780~1850)가 디자인한 것으로 보이는 한 영웅적인 군인을 예찬한 벽지(그림146)도 있었을 것이다. 리옹의 실크 제조업자인 조제프 마리 자카르(Joseph Marie Jacquard, 1752~1834)는 직물산업을 변화시킬 혁신적인 직조기를 선보였는데, 이는 복잡한 문양의 직조를 대량생산하는 데 도움을 주었다.

심사위원들의 보고서는 이 박람회의 중요성을 요약하고 있다. "이는 제조업자들의 경쟁을 부추기고, 그들의 지식을 증가시키며, 미에 대한 지식을 제공하여 소비자가 심미안을 갖도록 해준다. 다시 말해, 미술의 발전이라는 대의를 가장 확실하고 적극적으로 증진시킨다." 이러한 산업박람회는 점점 소비자와 제조업자 모두에게 중요한 전시공간의 역할을 했다. 1806년에 열린 박람회를 보고 난 후 나폴레옹은 진열된 상품의 높은 품질에 흥분하여, "번영의 시대가 도래했다. 누가 감히 그 한계를 그을 것인가?"라고 외쳤다. 1806년은 프랑스에게 상업적 부활과 군사적 정복이라는 측면 모두에서 참으로 영광스러운 한해였다. 그러나 계속되는 전쟁과 전후의 힘든 상황으로 이후 1819년까지 박람회는 열리지 못했다. 불규칙했던 이 산업박람회는 1819년부터 재개되었다.

이 박람회에서 리옹의 실크는, 프랑스가 유럽시장에서 우위를 점하고 있는 많은 분야 가운데 돋보이는 하나였다. 프랑스 혁명이 발발했을 때 리옹은 이미 1만 8000개의 직조기를 보유하고 있었다. 디자이너들은 공정의 기술적인 면뿐 아니라 미술의 역사와 관련해서도 높은 수준의 교육을 받은 사람들이었다. 사실 1773년에 리옹에서 출간된 기술사전을 인용하자면, 실크 디자인을 "실크는 물감에 얼레는 붓에" 해당하는 일종의 회화로 간주했다. 중요한 실크 디자이너의 한 사람인 장 데모스텐 뒤구르(Jean Démostène Dugourc, 1749~1825)의 자서전을 보면, 이들이 얼마나 다재다능했는지 알 수 있다. 리옹의 작업과는 별개로 그는 건축가이기도 했으며, 파리 오페라 극장과 스웨덴 국왕을 위해 오페라 의상을 디자인하기도 했고, 벽지와 카드 공장을 세우려고 했으며 또한 판화가로도 활동했다. 젊은 시절, 로마에 간 적이 있는 그는 그곳에서,

"그가 계속해서 몰두한 고대에 대한 취향을 불어넣어준" 빙켈만을 만났다.

뒤구르는 나폴레옹이 이전의 왕실관저를 재단장하는 데 적임자였다. 1790년대의 경제 위기로 인한 대량실업을 해소하기 위해 리옹에는 특별한 조치가 취해졌다. 리옹의 실크산업에 대한 나폴레옹의 관대한 후원에는 1802년에 제1통령으로서 그의 공식관서인 생클루 성을 새로 장식하는 것도 포함되었다. 이 프로젝트의 계약은 리옹의 선두적인 공장인 카미유 페르농에 돌아갔다. 뒤구르는(그의 주장대로라면) 이미 수년간 신고전주의 양식을 실크산업에 접목한 디자인 작업을 해왔다. 1802년경에는 이러한 양식의 두번째 단계가 절정에 달해 이전의 길게 늘어진 구

212
이폴리트 르 바,
「비둘기와
멧돼지」,
1816~18,
투알드주이
텍스타일,
주이,
투알드주이
텍스타일
박물관

213
장 데모스텐
뒤구르,
리옹의 카미유
페르농
공장에서
제작된
텍스타일,
1802~4,
무늬 비단,
각 패널 높이
54cm,
파리,
국립 모빌리에

214
프랑수아
제라르 남작,
「조제핀 황비」,
19세기 초,
캔버스에 유채,
80×64.5cm,
말메종 성과
부아-프레오
국립미술관

름이나 꽃 문양이 사라지고 딱딱하고 단일한 모티프가 강조되었다. 이는 주이의 면제품(그림212)에서 리옹의 실크(그림213)에 이르는 직물에 나타난 신고전주의 형태였다. 뒤구르의 푸른색 바탕의 양단은 이 시기의 전형적인 직물이다. 이것은 생클루에 있는 조제핀의 아파트를 위해 디자인되었으나 몇 년 후에 파리의 튈르리 궁에 있는 그녀의 아파트 장식에 쓰였다.

건축과 장식미술에서 신고전주의에 대한 나폴레옹과 조제핀의 관심은 한 팀을 이룬 건축가 페르시에와 퐁텐에 대한 후원으로 확고해졌다. 이들의 개선문(그림158)과 대관식 만찬세트(그림155)에 대해서는 앞서 논의한 바 있다. 이들은 이미 1799년에 조제핀이 구입한 파리 근교 말메

종 성을 수리한 적이 있었다. 이곳에서 그녀는 그 짧은 결혼 생활에서 가장 행복한 나날들을 보냈고, 이혼 후에도 이곳에서 지냈다(그림214). 말메종의 정원에서 그녀는 장미에 대해 열정적인 관심을 가졌으며, 이 꽃들은 그녀가 후원한 피에르-조제프 르두테(Pierre-Joseph Redouté, 1759~1840)의 그림을 통해 널리 알려졌다.

이 성의 모든 방들(군사용 텐트처럼 꾸민 나폴레옹의 회의실부터, 오시안의 장면들로 장식된 응접실까지) 가운데 장식적인 면에서 가장 성공적인 곳은 조제핀 자신의 방이다(그림215). 붉은 천이 드리워진 벽에는 탁 트인 하늘 위로 솟은 도금된 기둥들을 배치해 백조와 풍요의 뿔이 조각된 화려한 침대와 장식적인 세면대를 세팅한 연극무대용 텐트 같은 느낌을 자아낸다. 이는 페르시에가 레카미에 부인의 파리 저택을 위해 디자인한 것과 비슷하지만, 조제핀의 방이 더 화려한 색채를 자랑한다. 다양한 도금장식은 나폴레옹이 마리-루이즈와 결혼한 1810년에 만들어졌다.

말메종 작업을 맡기 전해에, 페르시에와 퐁텐은 로마의 르네상스 궁전들에 대한 그들의 첫번째 저서 한 권을 조제핀에게 선물했다. 이 외교적인 제스처는 곧 결실을 거두었다. 그들의 두번째 저서는 그로부터 3년 뒤인 1801년에 출간되었는데 18세기 말의 신고전주의 양식을 정리한 것이다. 『실내장식 모음집』은 그들의 장식도안을 널리 알리는 역할을 했고, 이는 1812년에 출간된 증보판으로 더 강화되었다(그림216). 1790년대에 등장한 매우 선적인 양식(플랙스먼의 고전적 삽화에서 두드러지게 나타나는)의 판화들은 다양한 가구들을 재현했다. 이 도판들은 페르시에와 퐁텐이 다른 디자이너와 건축가들이 참고할 수 있는 모델로 제시한 것이다. 그러므로 『실내장식 모음집』은 저자의 말을 빌리면, "우리가 고대에서 빌려온 취향의 원칙들"을 널리 전파하는 것이 목표였다. 그들의 주장에 따르면, 이러한 원칙들은 "모방의 왕국에서 생산되는 모든 제품을 지배해야 할 진실함, 단순함, 아름다움이라는 일반적 법칙들을 따른다." 그리고 이 원칙들은 건축에서부터 "산업미술의 최소한의 제품에까지" 전파되어야 한다. 그들의 서문은 신고전주의의 맥락에서 나온 좋은 디자인을 위한 선언문이며, 산업미술 또는 장식미술의 디자인에 대한 최초의 본격적인 논문이다. 그들은 묻는다. "작업자가 은연중에 사

215
샤를
페르시에와
P. F. L. 퐁텐,
복원된
말메종의
조제핀 황비
침실,
1810

용한 당대의 형태, 윤곽선, 그리고 문양들을 각인해놓은 가정용품, 사치품, 또는 필수품의 세부장식을 통해, 각 시대의 정신과 취향의 방향을 구분하지 못할 사람이 어디 있겠는가?"

장식미술의 한 분야에서 프랑스는 신고전주의 시대의 '정신과 취향'에 독특한 기여를 했다. 그것은 새로운 유형의 벽지 생산이었다. 그 독창성은 1820년 워싱턴의 한 신문에 실린 다음과 같은 광고에서 확인할 수 있다. "아름다운 전원의 풍광이 화려한 색채로 묘사된 헬베티아의 경치, 풍부한 색채로 묘사된 힌도스탄의 경치를 포함한 풍경 모음. 텔레마코스는 흥미롭고 친숙한 칼립소 섬에서 펼친 그의 모험을 풍부한 색채로 재현합니다." 그 '풍경들'이란 벽지에 파노라마와 같은 장면이 인쇄된 것으로 방의 벽을 연속된 벽화처럼 보이게 장식할 수 있었다. 1804년에 경쟁관계의 두 프랑스 제조업자들이 소개한 이 새로운 종류의 벽지는 이 광고에도 언급된다. 장 쥐베르(Jean Zuber, 1773~1852)는 스위스와 인도의 풍경을 담은 벽지를 생산했고, 조제프 뒤푸르(Joseph Dufour, 1752~1836)는 여러 번 재판된 프랑스의 17세기 작가 프랑수아 페넬롱의 『텔레마코스』에 묘사된 유토피아의 모습에서 영감을 얻은 풍경을 벽지에 담아냈다. 시간이 지날수록 벽지 제조업자들은 점점 큰 야심을 가졌고, 그리스 독립전쟁의 전투장면이나 브라질의 정글 그리고 낭만주의 문학작품의 장면들과 같은 다양한 주제들을 다뤘다. 이런 벽

지들은 귀족이나 특히 부르주아 계층의 저택에서 1860년대까지 계속 유
행했다.

사실상 파노라마는 대중적인 오락의 한 형태로 출발했다. 그것은
1787년에 브라질에서 발명되어 1799년에 프랑스로 건너왔고, 유럽에
빠른 속도로 번져나갔다. 유료 관람자들은 자신을 완전히 둘러싸며 수
미터 이상 펼쳐진, 도시풍경, 자연풍경 또는 전쟁터 등을 묘사한 길고
연속적인 그림을 보는 오락에 점점 더 열광했다. 이러한 환영주의는 너
무나 그럴듯해서, 화가 다비드가 그의 제자들을 데리고 이 새로운 파노
라마를 보고 나서는 "자연을 공부하기 위해 와야 하는 곳은 여기다"라고
말할 정도였다. 프랑스 최초의 파노라마관은 파리의 몽마르트 거리에

세워졌고, 뒤푸르는 바로 이곳에 파노라마를 담은 그의 벽지를 진열한 갤러리를 열었다. 파노라마의 열기가 프랑스를 강타한 지 겨우 5년이 지난 뒤였다. 대중오락과 세련된 유행이 이웃하고 있었다.

쥐베르가 그의 파노라마 벽지인 「아르카디아」를 처음으로 인쇄한 것은 1811년이었다(그림217). 그는 이때 그 벽지가 마치 역사화인 것처럼 선전했다. 그는 "영웅적인 양식으로 된 이 그림"이 "행복하고 평화로운 전원의 모습"을 보여준다고 하면서, "우리가 이를 그리스의 축복받은 지역인 아르카디아라고 부르는 이유가 여기 있다"고 말했다. 그러나 이 벽지는 단순한 아르카디아의 풍경이 아니다. 쥐베르가 지적한 대로 그것은 잘로몬 게스너의 베스트셀러인 『이딜렌』에 나오는 장면들을 바탕으로 했다. 쥐베르의 고객 중에 이 책을 읽지 않은 사람은 거의 없었을 것이다. 『이딜렌』은 분명 18세기 말의 감수성이 배어 있는 덕, 사랑, 그리고 어린시절의 순수에 관한 이야기이다. 여기에 수록된 파노라마의 일부는 샘의 형태로 여행자들에게 그늘과 원기회복의 기회를 제공한 미콘의 무덤을 묘사한 목가를 시각적으로 표현한 것이다. 이 벽지는 큰 인기를 얻었고, 구매자들은 분명 오염되지 않은 아름다운 자연 속에서 그들이 애호한 고전의 역사를 상기하며 감상했을 것이다. 이 벽지는 일곱 가지 톤의 회색으로 인쇄되었으며, 디자인은 쥐베르가 정식으로 고용한 풍경화가 앙투안-피에르 몽갱(Antoin-Pierre Mongin, 1761/2~1827)이 맡았다. 가라앉은 색채는 선명한 나무나 반짝이는 도금장식과 완벽한 조화를 이루며 실내에 화려하면서도 차분한 분위기를 연출했을 것이다. 이런 벽지로 장식한 방에 앉아 있으면, 게스너의 말대로 "고요하고 평안하며, 달콤하고 무한한 행복으로 넘치는 그림들과 함께 매일매일 즐겁게 살 수 있을 것"이다.

전후 복구는 보통, 국가의 경제부흥과 연관되어 있다. 이러한 과정은, 잘못된 디자인이 경제를 침체시킨다는 확신과 결부되면서 정부후원으로 최초의 산업디자인에 대한 연구로 이어졌다. 1819년에 프로이센에서 페터 크리스티안 빌헬름 보이트(Peter Christian Wilhelm Beuth, 1781~1853)의 지휘 아래 무역위원단이 출범하였는데, 건축가 싱켈도 그 일원이었다. 이때부터 보이트는 상당수의 무역 프로젝트를 도맡았으며

1826년에는 싱켈과 함께 영국을 방문해 여러 산업 현장과 박물관들을 시찰하였다.

이 위원단은 재빠르게 일에 착수했다. 일찍이 1821년부터 프로이센의 학교와 아카데미 그리고 산업관련 연구소들에 기증할 일련의 판화들이 출간되기 시작했다. 이 판화들을 모아 1830년에 94점의 도판으로 이루어진 『제조업자와 장인들을 위한 견본』이라는 제목의 책이 출간되었고 1837년에는 증보판이 나왔다. 도판은 건축, 장식미술, 그리고 실내 가구들과 관련된 것들이다. 디자인은 보이트가 설명한대로, '고대에서 유래한 원칙들'을 바탕으로 싱켈과 그를 돕는 일단의 미술가들이 맡았다. 그러나 프로젝트가 진행되면서 르네상스나 이슬람 미술 같은 다른 자료들도 참고하였다. 이는 19세기 중반이 되면 더욱 확연해지는 절충주의를 향한 점진적인 변화를 반영하는 것이다. 도판에 등장하는 예들은 그때까지 출간된 어떤 국가의 도안책보다도 훨씬 광범위했다. 여기에는 많

218
카를 프리드리히 싱켈,
『제조업자와 장인들을 위한 견본』에 실린 카펫 디자인 (부분),
1830~37,
채색 석판화

219
카를 프리드리히 싱켈,
팔걸이 의자,
1825~30,
주철,
높이 80cm,
런던,
빅토리아 앨버트 미술관

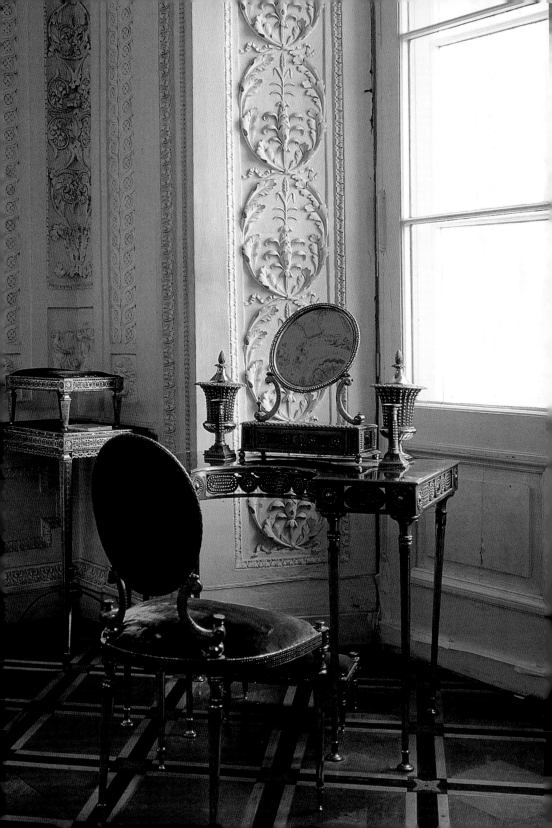

은 부분을 싱켈 자신이 현대적으로 재해석한 예뿐만 아니라 역사적인 견본들의 모사본들까지 망라되어 있다. 여기 도판에 보이는 카펫 디자인(그림218)은 그가 맡은 디자인들 가운데 특히 좋은 예에 속하는 것으로, 고대 로마의 바닥과 천장 문양을 바탕으로 한 모티프들에 녹색과 갈색을 사용하였다.

싱켈은 많은 작품을 제작한 디자이너이자 건축가였다. 그가 맡은 궁전이나 그외 다른 건물들을 위한 작업에는 여러 가지 실내 가구들뿐 아니라 정원의 정자와 테라스들도 포함되었다. 후자의 디자인을 위해 그는 대개 전통적인 재료인 대리석과 목재를 이용하였으나, 주철로 된 가구와 장식품들도 디자인했다(그림219). 그가 혁신적인 건축가라는 점을 고려한다면 이전까지 디자이너들이 대부분 무시해왔던 철의 잠재성에 주목한 것은 그다지 놀라운 일이 아니다. 가장 주목할 만한 예외는 러시아 툴라의 황실 조병창에서 생산한 철제품이다. 신고전주의 시기에 이곳에서는 대개 동 같은 다른 금속들을 상감하고 섬세하게 다듬은 매우 아름다운 강철 제품들을 제조했다(그림220).

프로이센에서는 1820년대경에 철을 주조하는 기술이 크게 발전했다. 프로이센에 천연자원이 부족한 것에 자극을 받아 18세기 중반 이래로 산업계에서는 사용할 수 있는 원료를 최대한으로 이용해 주철제품의 생산을 확대했다. 18세기 말에 이르러서는 「벨베데레의 아폴론」의 실물크기 모사본 같은 대형제품들을 주조했을 뿐만 아니라, 전쟁물자를 후원하기 위해 기증한 금붙이 대신 착용할 작고 정교한 보석류들도 생산했다. 따라서 싱켈은 노르웨이와 프로이센에서, 신고전주의 시기에 효과적인 난방시스템으로 기능한 정교한 장식(보통 신과 여신의 모습을 새겨 넣었다)의 난로나 벽난로 뒷판과 같은 견고한 제품에 요구되는 주조기술보다도 더 고난도의 정밀기술을 습득할 수 있었다(그림221). 우아한 선과 구멍으로 이루어진 싱켈의 주철 의자는 상당한 기술을 요하는 것으로 당시에는 프로이센의 제철공장에서만 생산 가능한 것이었다. 싱켈의 대부분의 제품은 베를린에 있는 왕실주철공장에서 제작되었으며 주철의 고유한 강도나 내구성과 더불어 가볍고 단순한 느낌을 주었다. 싱켈의 의자는 처음에는 왕실의 후원자들을 위해 만들

220
툴라 황실 조병창,
화장용 탁자,
1789,
철, 은
그리고 금동,
상트페테르부르크,
파블로프스크 궁

221
베스타 여신을
섬기는
처녀상이 놓인
노르웨이 난로,
1829년경,
주철,
높이 225cm,
오슬로,
노르스크
민속박물관

어졌지만 점차로 널리 사용되어, 1860년대까지도 계속 생산이 이루
어졌다.

당시 빈에서는 다른 형태의 신고전주의가 전개되고 있었다. 나폴레옹
전쟁 후, 합스부르크 가의 오스트리아 지배가 재정비되면서 중산층들은
정치에서 거의 완전하게 소외되었고, 자유로운 사고는 검열에 의해 억
압받았다. 1848년 혁명에 의해 이러한 압제는 끝났지만, 한편으로 중산
층은 새로운 사상을 표현할 대안적 통로를 찾았고, 그들은 이를 상업적
번영으로 뒷받침했다. 그 결과 때때로 '슈베르트의 시대'라고 불리는 이
시기에 시각미술과 음악이 꽃을 피웠다.

빈의 중산층은, 가족의 역할이 중요한 가정적인 분위기에서 질서 있
고 편안한 삶을 살았다. 집은 작고 친밀감을 주었으며 가구는 소박했다.
구질서와 연루된 장대함과 장식성은 거부되었다. 가족의 성격과 관심을
반영하여 일상적인 삶을 영위하는 데 필요한 가구로 방을 갖추었다. 방
은 오늘날이라면 당연하게 여길 자연스러운 모습이지만 당시로서는 농
촌 농가의 사회적 수준을 넘어서는 특별한 것이었다. 빈의 이러한 새로
운 양식은 후에 '비더마이어'로 불리게 된다('비더[bieder]'는 '허세가
없는'이라는 의미이고, '마이어'[Meier]는 가장 흔한 독일의 성 가운데
하나다). 이는 신고전주의의 독특한 면이다. 본질적으로는 중산층 양식
이지만 어떤 가구들은 이런 수수한 장식을 좋아한 귀족들을 위해 제작

되었다. 이러한 수수함은 종종 풍부한 상상력이 발휘된 가구의 형태와 결합되었는데(그림225), 그 독창성은 후에 아르누보 시기나 이후의 근대운동(Modern Movement) 시기에 많은 사랑을 받았다. 이러한 양식은 너무나 성공적이어서, 가장 성공한 비더마이어 가구제작자인 요제프 울리히 단하우저(Joseph Ulrich Danhauser, 1830년 사망)는 이전의 빈 궁전을 사들일 수 있었다. 그곳의 우아한 분위기 속에 그는 자신의 가구들을 진열해놓을 수 있었을 뿐 아니라, 23명의 가구제작자를 포함한 그의 장인들 모두를 수용할 수 있었다.

개성적이면서 엄정하고, 종종 특이한 비더마이어 시기의 양식은 가구에서 가장 뚜렷하게 나타났다. 정교한 장식은 그보다 작은 제품들에서만 보인다. 꽃, 동물 그리고 풍경이 고전적인 인물들과 함께 흔히 장식품이나 테이블 식기세트의 표면을 꾸몄으며, 장식이 조금 과하다 싶으면 제품 자체의 단순한 형태가 이를 완화해주었다. 큰 유리컵에 세공된 디아나 여신의 모습은 이러한 절제의 전형적인 예이다(그림223). 그것은 또한 하나의 양식으로서 다른 어떤 분야보다도 유리산업의 디자인에는 영향을 미치지 못한 신고전주의를 반영한 보기 드문 훌륭한 예이다.

관절염 환자를 위해 고안한 움직이는 의자에서 어린이용 그네에 이르기까지(그림222, 224), 그것이 의자의 모서리 면을 장식한 그리스의 격

자장식이든, 그네에서 볼 수 있는 좀더 명확한 고대형태의 세부장식이든, 신고전주의 양식을 피해갈 수는 없었던 것으로 보인다. 정원장식에서 찻주전자에 이르기까지 가능한 모든 분야에 재사용된 사례에서 알 수 있는 신고전주의 시기의 고대 도자기를 향한 한없는 사랑은, 비록 오늘날의 예에는 신고전주의 시기의 작품이 희미하게 반영된 것이긴 하지만, 스포츠 경기의 트로피에 살아남았다. 그 좋은 예가 여기 도판에 있다(그림226). 그 디자인은 특히 흥미로운 역사적 계보를 지닌 고대 도자기를 참고한 것이다. 개빈 해밀턴이 하드리아누스 빌라에서 발굴한 고대유물들 중에는, 영국의 귀족 수집가가 자신의 시골별장 소장품을 위해 구매한 도자기 한 점이 있었다. 피라네시는 이를 판화로 제작했고, 몇십 년 뒤에 이 판화는 1828년 돈캐스터 경주의 우승컵으로 다시 태어났다. 대리석 항아리가 은도금으로 바뀌었고, 특별히 아름답게 제작된 트로피는 경주에서 이긴 우승마의 소유주가 승리감에 가득 찬 채로 들고 가기에 알맞았다.

19세기 초까지 계속된 신고전주의는 세 가지의 중요한 발전과 함께

전개되었다. 그 발전이란 대형상점, 시각적인 광고 그리고 가스 조명이
다. 이 모두는 디자인에서 신고전주의 양식을 반영하였다. 여기 도판에
보이는 글래스고의 건물처럼(그림227), '창고'라고 불리는 넓은 상점에
서 쇼핑을 하는 부유한 상류층과 중산층들은, 최근에 유행하는 취향의
다양한 가정용 가구들을 고를 수 있었다. 글래스고 상점에 진열된 상품
들 가운데 일부만이 그곳에서 제작한 것이고 대부분은 영국 중부나 남
부의 제조업체에서 가져온 것이거나 외국에서 수입된 것이었을 것이다.
유통과 진열이라는 측면은 오늘날 우리에게는 익숙하지만 신고전주의
시기에는 근본적으로 새로웠다.

　당시 똑같이 새로운 것은 활자인쇄에만 전적으로 의존하지 않고 시각
이미지를 이용한 광고인쇄이다. 신고전주의 취향을 반영한 이들 그림들
은 조잡했다. 예를 들어 '여성미의 결정적 흠'인 체모를 제거하는 파우

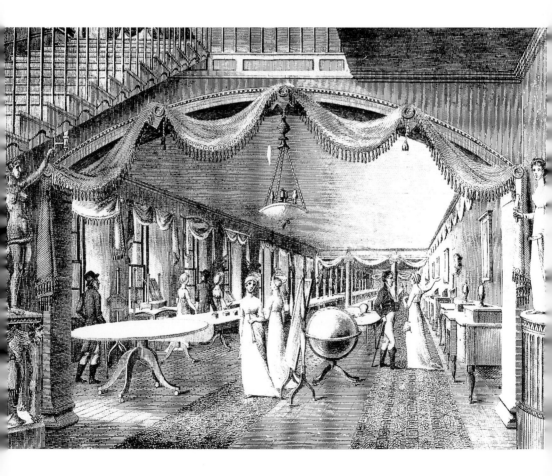

더 광고가 그러했다(그림228). 장미로 둘러싸인 로툰다 안의 삼미신 조각상은 도달할 수 있는 미의 메시지를 시각적으로 전달하고 있다. 좀더 세련된 시각적인 광고는 산업박람회에서 파리의 한 향수 제조회사의 판매대에 내걸린 향수비누 광고이다(그림229). 여기서는 아폴론이 직접 소비자들에게 구매를 부탁한다. 그는 전원적인 픽처레스크 풍경 속에서 뮤즈의 신들과 함께 춤을 추고 있으며, 이를 지켜보는 꽃의 여신 플로라는 그들에게 그녀의 풍요의 뿔에서 나오는 꽃들을 흩뿌리고 있다. 고전 신화의 미사여구가 이보다 더 매력적으로 상업적인 목적에 이용될 수는 없었을 것이다.

<div style="float:left">

</div>

228
휴버트의 장미
파우더를 위한
영국 광고,
1809년 9월,
목판화,
20.9×14cm

229
비올레와
귀노의
향수비누를
위한 프랑스
광고,
1827,
동판화

230
다양한
조명설비,
프레데리크
아쿰의
『가스등에 관한
실용적 논문』의
삽화,
1815,
채색 애쿼틴트,
15.4×24.4cm

급속하게 팽창하는 소비사회에 가스등이 점차 보급되고 있었다. 그것은 처음에 공장과 거리에서 사용되었고, 그후에는 가정의 실내에서 그 잠재력을 발전시켰다. 1812년경 런던에서는 중요한 미술출판업자인 루돌프 아커만(Rudolf Ackermann, 1764~1834)이 그의 물품창고와 작업실 그리고 그의 개인 아파트에 가스등을 설치했는데, 이러한 시도를 한 사람은 아마도 그가 처음이었을 것이다. 그는 조명 설치를 의뢰했던, 독일에 거주하는 화학자 프레데리크 크리스티안 아쿰에게 보내는 편지에서 새 조명이 갖는 이점을 촛불, 오일램프와 비교해 설명했다. 그는 "두 조명을 잔뜩 흐린 11월의 날씨와 여름의 밝은 햇볕에 비교할 수 있다"고

말했다. 아커만은 더 나아가 아쿰의 『가스등에 관한 실용적 논문』(1815)
을 출판했는데, 이 책에는 주로 다른 가구에서도 유행했던 중후한 신고
전주의 양식의 조명장치에 관한 삽화들이 실려 있다(그림230). 이 책은
수 차례 재판을 거듭했고, 주요 유럽 언어로도 번역되었다. 가스등은 그
후 몇십 년간 꾸준한 인기를 끌었다.

그러나 토머스 호프의 런던 자택 장식은 이러한 발전을 조금 앞선다.
호프는 이탈리아에 잠시 머문 다음 1790년대 후반에 런던에 정착했다.
이탈리아에 머무는 동안 그는 플랙스먼의 『단테』 삽화를 후원했다(그림
174 참조). 호프가 디자인한 이 의자(그림231)는 자신의 런던 저택을 위

한 것으로 매우 개성적인 재능을 뚜렷이 드러낸다. 대범한 형태는 관절
염 환자용 의자의 형태와 유사하지만, 부분적으로 고대 이집트에서 차
용한 장식은 현저히 다르다. 싱켈의 「마술피리」를 위한 디자인(그림190
참조)과 거의 같은 시기에 제작된 이 의자는 19세기 중반에 시각미술을
압도할 절충주의를 예고한다.

1807년에 호프는 외견상 평범해 보이는 『가정용 가구와 실내장식』이
라는 제목의 책을 출간했다. 그러나 실제로 이 책은 그가 생각하는 '진
정한 우아함'에 대한 선언문으로, 1799년에 구입하여 새로 단장한 런

던 저택의 방을 하나씩 소개하고 있다. 런던에 정착한 지 얼마 지나지
않은 호프는 이 도시에 문화적이고 사교적인 자취를 남기고자 결심하
였다. 저택의 방에는 그의 고전고대와 현대미술 소장품을 진열하여, 런
던의 사교계 인사들이 모이는 무도회와 파티를 위한 화려한 무대를 제
공했다.

 입구에 들어서면서 방문객은 홀에 걸린 터키 의상을 입은 집주인의 초
상화와 마주한다. 이는 호프의 지중해 동부 여행을 상기시킬 뿐 아니라,
1780년대와 90년대에 많은 곳을 여행하는 동안 집필하여 1819년에 출
간한 그의 소설 『아나스타시우스』의 이국적인 낭만주의를 미리 보여준
다. 호프가 대중에 정기적으로 개방한 2층에서 방문객은 고전세계, 즉
그리스와 로마뿐만 아니라 이집트와 인도에서 차용한 양식으로 장식된
방들을 둘러볼 수 있다. 알렉산드로스 대왕의 원정 결과 고대 그리스가
인도 북부의 미술에 영향을 미쳤다는 사실에 대한 이해가 커지면서 인
도 대륙은 고전의 규범 속으로 편입되기 시작했다. 실제로, 호프가 자신

의 새집을 위해 의뢰한 첫번째 작품은 인도의 건축적인 풍광을 담은 토머스 다니엘(Thomas Daniell, 1749~1840)의 대형 유화였다. 입장권을 얻을 수 없는 사람들은 호프의 책 『가정용 가구와 실내장식』에 실린 도판들을 통해서 집 전체를 감상할 수 있었다. 이 도판들은 19세기 초 상류층의 주택 실내를 예외적으로 완전하게 기록해놓았다. 호프의 가족들은 3층에 살았고, 이곳의 방들은 고대 과거의 각기 다른 측면들을 보여주기 위해 세심하게 구성되었다. 각 방마다 매우 꼼꼼한 주의를 기울여 색채를 수정하였고, 도상학적으로 의미 있는 장식품을 선택하고 배치하였다. 이 방들의 장식은 또 다른 메시지를 가지는데, 그것은 프랑스인들의 표현대로 '말하는 건축'이었다.

　여기 도판에 보이는 의자는 이 저택의 이집트 방을 위한 가구세트의 일부이다. 호프가 그의 책에서 설명한 대로, 화강석, 경암석 그리고 기타 재료들로 이루어진 그의 고대 이집트 유물의 색채는 그리스 대리석

의 순수 흰색과 너무나 달랐기 때문에 그는 이들을 분리하기를 원했다. 그 방은 미이라 관과 파피루스 문서에서 따온 모티프들로 적절하게 장식했다. 벽과 가구의 주된 색채는 이집트 안료에서 가장 눈에 띄는 "연한 노랑과 청녹색으로, 여기저기에 검정과 금색으로 그 효과를 누그러뜨렸다."

'진정한 우아함'에 대한 호프의 열정적인 관심으로 그의 책은 광범위한 영향을 미치게 되었다. 1810~15년경에 뉴욕에서 제작된 '그리스 십자가' 다리를 가진 의자 디자인은 이 책을 참고로 했을 것이다. 미국 동부 해안의 가구는 대서양 저편의 화려함과 우아함을 반영하였다. 신고전주의의 가장 최근 양식에서 가장 돋보이는 가구는 덩컨 파이프(Duncan Phyfe, 1768~1854)의 회사가 제조한 것이다(이 의자는 이 회사의 제작소에서 제작되었을 가능성이 크다). 그는 영국 정부가 미국의 독립을 인정한 직후인 1780년대 초에 스코틀랜드에서 이주하였다.

파이프는 처음에 토머스 셰러턴(Thomas Sheraton, 1751~1806)의 양식으로 작업했다. 그의 『드로잉 북』(1791~94)에는 가구업계에서 무수히 모사하는 광범위한 가구 디자인들이 수록되어 있다. 셰러턴 양식은 18세기 말에 영국에서 독보적인 위치를 차지하였으며 1820년대에도 최근에 세워진 멀리 떨어진 식민지 뉴사우스웨일스에서 여전한 영향력을 행사했다. 이전의 오스트레일리아 가구들은 영국의 도안책들을 참고하였다. 1822년 제임스 오틀리(James Oatley, 1770~1839)가 시드니에서 제조한 긴 형태의 시계(그림233)는 영국에서는 이미 오래전에 유행이 지난 구식이었다. 오스트레일리아의 다른 초기 정착민들과 마찬가지로 오틀리도 7년 전에 죄수로 이곳에 도착했다. 그는 무기수로 이곳에 이송되어 왔지만 그의 기술이 공식적으로 인정받아 사면되었고, 토지까지 받았다. 그의 사업은 성공적이었는데, 왜냐하면, 그가 신문광고에서 말한 대로, 그의 시계들은 정확한 시간을 알려주었기 때문이다. "그들은 맞바람이 일어나 떠날 때보다 돌아올 때 속도가 더 느려지는 위태로운 항해를 하지 않는다"(당시 다른 시계들의 경우 바늘이 아래로 절반을 돌고 난 뒤 올라올 때 느려지는 현상을 맞바람 맞는 항해에 비유하였다—옮긴이).

233
제임스 오틀리,
긴 케이스의
시계,
1822,
삼목과 소나무,
높이 259cm,
시드니,
공예와
과학박물관

1820년대에 뉴사우스웨일스는 30년밖에 안 된 완전히 새로운 식민지
였다. 그래서 뉴욕에서 유행하는 세련된 수준을 따라잡는 것을 기대할
수는 없었다. 예를 들어(그림205 참조) 캠던파크를 건설하고 장식하는
일은 다음 세대의 몫이었다. 덩컨 파이프 같은 가구제작자는 뉴사우스
웨일스나 태즈메이니아에서는 성공할 수 없었을 것이다. 그는 급속한
사업의 확장으로 뉴욕뿐 아니라 미국 내의 다른 곳에도 가구를 공급하
였다. 그는 정당하게 책정한 높은 가격, 뛰어난 장인기술, 그리고 좋은
디자인으로 영국의 수입품(나폴레옹 전쟁 기간을 제외하고)이나 이민
온 프랑스 가구제작자의 기술과도 겨루어 성공을 거두었다. 그가 숨을
거둘 당시의 재산은 현대 화폐로 환산하면 천만장자에 버금가는 것이
었다.

The little Lilies of the Vale,
White ladies delicate & pale;

1851년 런던 대박람회의 중앙에는 근대기술로 만든 제품들에 둘러싸인 채 하얀 대리석으로 조각된 벌거벗은 그리스 여자노예가 서 있었다 (그림235). 회전좌대 위에 놓인 이 조각상은 붉은 플러시천의 천개로 주변의 철도교와 구분되었다. 이 조각은 미국관에서 가장 눈길을 끄는 전시품이었을 뿐 아니라, 수정궁 전체에서도 '대군중'(King mob, 당시 한 신문이 건물 안으로 쇄도한 군중들을 가리켜 부른 말)에게 가장 인기를 끈 것 가운데 하나였다. 분명한 신고전주의 양식의 이 조각상은 신고전주의가 쇠퇴하지 않았음을 확실하게 증명하고 있다. 신고전주의는 다양한 매체로 작업하는 미술가들에게 지속적으로 영감을 주었다. 이 장에서는 신고전주의에 대한 이 다양한 반응들을 제시하기 위해 1830년 이후의 몇 가지 예들을 살펴보고자 한다.

미국의 조각가 하이어럼 파워스(Hiram Powers, 1805~73)의 「그리스 노예」는 19세기 중반의 신고전주의 작품으로는 가장 잘 알려진 것이다. 그러나 신고전주의는 더 이상 당대의 지배적인 양식이 아니었다. 1851년에 이르러 다수의 대안적인 '복고' 양식들이 등장하여 어떤 특정한 양식이 지배하는 것은 불가능해졌다. 19세기 중반의 특징은 유럽, 북미, 그리고 식민지 국가들에서 이전의 어느 시기보다도 훨씬 복잡한 양식들이 혼합되어 나타났다는 점이다. 신고전주의는 이제 중세, 르네상스, 17세기와 18세기의 미술뿐 아니라 중동과 극동 지역의 미술에서 영감을 받은 복고양식들과 경쟁해야 했다. 수정궁 전시에서 한 부분, 즉 그 역사적 선례가 없는 산업기계 부분만 빼고는 이 복고운동이 만연했다. 19세기 중반에 이름 붙여진 '양식들의 전쟁'이 절정을 이루고 있었다.

프랑스의 작가 알프레드 드 뮈세(Alfred de Musset, 1810~57)가 자신의 자전적 소설 『세기아(世紀兒)의 고백』에서 한 말은 1831년 처음 출

간되었을 때와 마찬가지로 1851년에도 유효했다. "절충주의가 우리의 취향이다. 부자들의 아파트는 골동품들의 장식장이다. 우리는 우리 시대의 것 이외의 모든 세기의 무언가를 갖고 있다. 우리는 이것은 아름다워서, 저것은 편리해서, 그리고 그것은 오래되어서라고 생각하며 그것들을 구입한다." 그렇다고는 해도 이러한 절충주의의 결과로, "우리는, 마치 세상의 종말이 코앞인 것처럼, 난파선에서 나온 표류 화물들 속에 살고 있다"는 그의 지나치게 염세적인 결론에는 동의하지 않을 것이다. 이 '표류 화물들' 틈에서 파워스의 「그리스 노예」는 점차 비주류로 밀려나는 양식을 대변하게 되었다.

고전고대를 당대의 사랑이야기와 결합한 「그리스 노예」는 당시의 취향에서 정숙한 요소를 경감시키는 데 도움을 주었다. 대리석 작품이 미국 내를 순회할 때는 숙녀들만 볼 수 있도록 오후에는 전시실에 신사들의 출입을 제한함으로써 감상자들의 감성을 더 세심하게 보호했다. 이 조각품은 19세기 중반에 대서양 양쪽에서 가장 인기를 끈 대리석 작품의 하나다. 수정궁에 전시되기 전에도 그 작품에 매료된 자기제조업자들은 그것을 미니어처로 복제하기에 이상적인 조각품으로 판단하여 가마에서 나올 때 하얀 대리석처럼 보이는 새로운 종류의 도자기인 '파로스' 도자기(Parian ware)로 제작했다. 한 미국인 출판업자는 신문과 시로 된 이 조각에 대한 열띤 평문들을 모아 비평집을 출판하기도 했다.

파워스는 「그리스 노예」의 포즈를 바티칸 컬렉션의 유명한 베누스 조각에서 차용했다. 그는 이야기의 줄거리를 암시하기 위해 약간의 세부적인 표현을 추가했다. 아마도 그리스 독립전쟁에서 터키 군에 포로로 붙잡힌 듯한 이 여자는 노예시장에서 옷이 벗겨진 채 자신의 모습을 드러내야 했던 그리스도교인이었다. 따라서 그녀는 원작인 여신과 달리 자신이 옷을 벗었다는 사실을 의식하고 부끄러워하는 모습이다. 벗겨진 옷자락 사이에 있는 십자가는 그녀의 종교적 믿음을 증거하고 있으나, 당시 몇몇 관람자는 더 나아가 그녀가 그리스도교 믿음의 우의적인 표현이라고 주장했다. 옷자락 사이에는 로켓(locket, 사진이나 기념물을 넣어 목걸이 등에 다는 금속제 곽)도 있는데 어떤 이들은 이것을 토대로 그녀가 순수한 사랑의 우의적 표현이라고 생각했다. 심지어 어떤 이들

은「그리스 노예」가 사슬에 묶여 있고, 또 미국인이 만든 것이기 때문에 민주주의의 이상을 우의적으로 표현한 것이라고 보기도 했다. 이런 해석들 중에 어떤 것은 말도 안 되는 것일 수 있지만, 이들은 19세기 중반의 몇몇 미술에서 전형적으로 나타나는 일종의 시각적인 호기심에 대한 반응들이었다. 이 절정기의 시각적인 호기심이 이처럼 관객들과 일종의 유희를 나누지 못했던 신고전주의 양식에 접목된 것이다. 조각의 의미에 대해 이렇게 다각도로 해석을 내리는 것은, 다양한 계층이 많은 이유로 즐길 수 있다는 점에서 분명 그 작품의 인기에 도움을 주었다. 당시 어떤 이는 "백발의 노인, 젊은이, 기혼여성, 그리고 미혼여성 모두 똑같이 그 마법의 힘에 굴복했다"고 말했다. 풍자가들 역시 그녀의 인기를 즐겼다. 주간지『펀치』는 누드 조각에 어울릴 것 같은 의상에 대한 조롱 어린 광고를 게재했는데, 파워스의 조각에는 터키의 바지를, 그리고 다소 어울리지는 않지만「벨베데레의 아폴론」에게는 체크무늬 바지를 입혔다.

　　점차 풍자적인 유머거리가 되어간 신고전주의는, 그 중요성이 줄어들긴 했지만, 상처 입지 않고 살아 남았다. 순수 복고운동이 아방가르드들에게는 저주로 간주되었던 19세기 말과 20세기에 아르누보와 관련된 예술적 혼란이 절정에 달했을 때에도 신고전주의는 몇몇 중요한 미술가와 디자이너들에게 여전히 유효한 예술적 표현의 형태로 남아 있었다. 예를 들어, 도자기, 벽지 그리고 책의 삽화 같은 분야에서 여러 원전들을 절충적으로 구사해 많은 작품을 제작한 월터 크레인(Walter Crane, 1845~1915)도 순수한 신고전주의 이미지를 제작하였다(그림 234). 그의「플로라 축제」는 의인화한 꽃들로 이루어진 매혹적인 연작이다. 이들 가운데 몇 점, 특히 계곡의 백합을 표현한 그림은 마치 흰색과 옅은 녹색의 천을 두른 고전 속의 바코스 여사제들과 비슷한데, 양식적으로 플랙스먼과 그 동시대 화가들의 작품에서 직접적인 영향을 받은 것이다.

　　건축 부문에서 신고전주의는 1900년을 전후한 10여 년간 많은 비판에 직면했다. 마천루의 발전에 중요한 역할을 한 미국 건축가 루이스 헨리 설리번(Louis Henry Sullivan, 1856~1924)은 세기의 전환기에 시카

고 주변을 서성이다가 로마 신전처럼 보이는 건물 앞에서 멈추어 섰다. 1901년에서 2년 사이에 초판이 출간된, 선생과 제자가 나눈 상상의 대화를 엮은 『유치원 한담』에서 그는 당대의 건축 흐름에서 잘못되었다고 생각하는 것을 비판했다. 설리번은 몇몇 고대 로마인들이 토가와 샌들을 신은 채 최근 북미로 이주하여 시카고 외곽지역에 정착했다고 공상하였다. 그들은 새로운 대도시에서 성공하여 그 결과로 그들의 수호신을 위한 신전을 세웠다. 이 상상력이 풍부한 교수는 어리둥절해진 그의 학생 하나가 그를 제지할 때까지 두서없이 이야기를 늘어놓는다. 그 학생은 "잠깐만요. 착각하고 계신 거 아닌가요. 이건 로마 신전이 아니라 은행입니다"라고 말한다. 시카고 국립은행의 건물 정면은 실제로 코린트식 주두의 홈이 파인 원주로 마감된 로마 신전의 모습을 하고 있다. 이런 신고전주의 건물에 대한 설리번의 적대적인 반응은 복고운동 대 모더니즘에 대한 어떠한 논쟁에서든 핵심을 이룬다.

이 상상의 대화는 다음의 말로 계속 이어진다. "한번 볼까, 젊은 친구! 내가 꿈을 꾸는 거라면 말이지, 이 돈만 아는 사람들도 꿈을 꾸는 거야! 그 사람들은 어떻게 신전으로 들어갔지? 그 사람들이 고용한 건축가도 몽상가였던가?" 그 건축가는 몽상가였을지도 모르지만, 동시에 은행가들에게 "로마 신전이 은행건물로는 요즘 인기가 있다"고 말하면서 고대 양식을 발 빠르게 장려한 사람이었다. 이 선생은 그 은행건물에 대해 환멸을 느끼기 시작한다. "꿈에서 깨어나는 건 서글퍼. 경이로 가득한 오래된 이야기, 자랑스런 정복민이자 훌륭한 법을 가진 민족의 환상이 이렇게 단번에 무너지다니. 그것이 자네가 은행이라고 부르는 이 광적인 비둘기장으로 타락하다니" 설리번은 로마 신전식의 은행이 현재의 요구를 충족시키지 못한다고 보았다.

설리번 자신이 디자인한 건물처럼 은행건물의 디자인은 1900년이라는 시점에서, 1900년에 맞게 새로이 설계되어야 함을 암시하고 있다. 로마 신전의 디자인을 차용한 은행건물은 재정적인 어려움을 감안한다면 '횡령'이자 '믿음의 남용'일 뿐이었다. 그 건축가는 사람들을 계속 속여왔지만 감옥에 들어가는 대신 '취향'과 '학식'이라는 이름의 면죄부를 받았다. 비평가는 그런 서툰 모방에 맞서 싸워야 한다고 설리번은 주장

235
하이어럼 파워스,
「그리스 노예」,
1844,
대리석,
높이 166.4cm,
라비 성

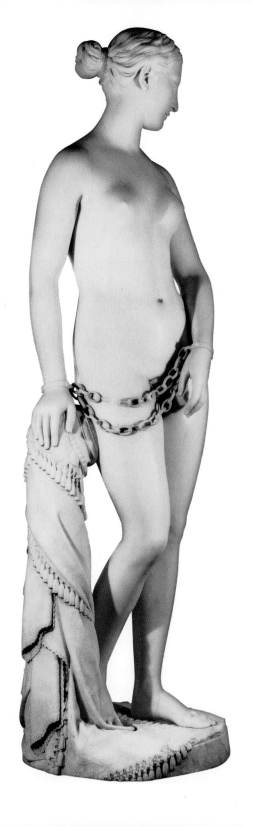

한다. 그렇지 않으면 건축은 더 이상 순수 미술이 아니라 '할인매장'이
며, "사람들은 구겨지고 더러워진 제품들을 사는 구매자가 될 것이
다." 로마 신전은 로마인의 생활의 일부였지 미국인의 생활의 일부는
아니다. 한 세기 이전에 미국의 첫번째 의사당을 설계한 건축가만 하
더라도 이와 다르게 생각했다. 고전건축의 언어가 갖는 현대적인 의미
는 복고운동에 대한 20세기의 논쟁 속에서 끊이지 않고 새로운 모습
으로 나타난다.

　설리번이 보기에 로마 신전은 미국인의 생활의 일부가 아니었다. 더
더구나 그리스 신전이 일본인의 생활의 일부는 아니었다. 그러나 세계
은행계가 두드러지게 선호하는 건축양식이 고대고전이었다는 사실은
요코하마 쇼킨 은행의 고베 지점 도리아식 건물에까지 영향을 미쳤다
(그림236). 신고전주의는 두 세기 반 가량 세계와 완전히 단절되었던 일
본이 1868년에 문호를 개방한 이후 수입한 몇 가지 유럽 양식 가운데 하
나였다. 후에 고베 시립미술관으로 바뀐 이 은행은 당시 국제 거래업무

236
쇼타로 사쿠라이,
요코하마
쇼킨 은행,
고베,
(현재 고베
시립미술관),
1935

를 맡고 있던 유일한 일본 은행의 지부였고 따라서 외국의 건축양식을 채택한 것은 적절했다고 할 수 있다. 건축가 쇼타로 사쿠라이(1870~1953)는 런던에서 교육을 받았고, 영국건축가 왕실협회의 준회원이 된 최초의 일본인이었다. 외관을 화강암으로 처리한 그리스의 고전적인 기둥 속에 가장 최근의 건축기술인 철근 콘크리트를 사용한 건축물로 당시 서양에서 사용되던 공공건물의 축조방식을 그대로 따른 것이다.

은행, 미술관, 전쟁기념관, 그리고 다른 많은 공공건물과 기념물들은 개인주택과 함께 20세기에도 여전히 신고전주의가 살아 있음을 보여준다. 그것은 또한 근대 전체주의 정권의 공식적인 양식으로 채택되기도 했는데, 가장 주목할 만한 예는 히틀러 치하의 독일이었다.

국가사회주의자들 또는 나치들이 1933년에 권좌에 올랐을 때 국민의 모든 삶을 통제했으며, 거기에는 예술도 예외일 수 없었다. 나치가 승인하지 않은 미술작품들은 '퇴폐미술'로 분류되어 박물관, 미술관 그리고 화랑에서 철거되었으며 특별전에서 조롱거리로 전락했고 많은 경우 파괴되었다. 국가사회주의는 독일이 예술에서 역사적으로 성취한 것에 대한 그들의 해석을 강화하고자 노력하였다. 나치는 그러한 업적이 민족 정체성의 형성에 결정적인 기여를 했다고 보았으며 여기에서 '이질적인' 요소를 배제했다. 국가사회주의자들은 시각예술이 할 수 있는 효과적인 선전 역할을 잘 알고 있었다. 그들은 프랑스 혁명과 나폴레옹 시대보다 더 거슬러 올라갈 필요는 없었다. 그러나 그러한 역사적 선례들을 훨씬 능가할 정도로 철저하게 자기선전을 추구했다. 제3제국이 세운 첫번째 공공건물인 뮌헨의 독일 미술의 전당을 위한 개막연설에서 히틀러가 한 말을 인용하면, 미술은 "새롭고 순수한 독일 미술"을 위한 토대를 마련할 국가와 동일시되었다.

건축가 파울 루트비히 트루스트(Paul Ludwig Troost, 1878~1934)는 히틀러와 함께 이 새 미술관의 외부 디자인을 위해, 독일의 토양에서 유일한 주요 선례라 할 수 있는 싱켈의 거대한 베를린 구박물관으로 눈을 돌렸다(그림194). 이 장대한 신고전주의 건축물은 왕실 컬렉션에 있는 모든 시기와 모든 국적의 미술품을 공개 전시하기 위해 디자인되었기 때문에 기본적으로 그 기능이 달랐다. 1930년대의 박물관은 싱켈 박물

관의 화려한 외관과 거대한 규모를 채택한 뒤 거기에 새로운 역할을 부여하였다.

그러나 그런 새로운 디자인이 가진 아이러니는, 그러한 박물관의 전시 내용은 어떤 '이질적인' 요소도 배제하는 것이면서 박물관 건물 자체는 고대 그리스, 즉 전적으로 외래적인 기원을 갖고 있다는 점이다. 하지만 국가사회주의자들은 신고전주의 양식을 오랫동안 받아들여온 위대한 문명과 동일시했으며, 그들의 눈에 그것은 그들이 너무나 혐오했던 근대적인 건축양식과는 완전히 다른 것이었다. 특히 1920년대에 독일이 매우 중요한 기여를 했던 급진적인 동시대 건축인 국제주의 양식은 국가사회주의자들이 경멸한 정치적, 종교적 이념들을 가졌던 인물들에 의해 발전해갔다. 이러한 양식의 건축을 특징짓는 콘크리트, 강철 그리고 유리 같은 재료들은 나치의 눈에는 타락한 것이었으며, 돌이나 대리석 같은 좀더 전통적인 재료의 사용으로 대체되어야만 했다.

히틀러의 웅대한 권력사상은 1934년부터 그가 가장 총애했던 건축가 알베르트 슈페어(Albert Speer, 1905~81)의 과대망상적인 건축계획안으로 구현되었다. 슈페어는 제3제국 시기에 가장 유명한 디자이너였으며 제2차 세계대전 중에는 군비와 전쟁물자부의 장관으로 히틀러의 오른팔 역할을 했다. 싱켈을 대단히 존경했던 그는 자신이 싱켈의 계승자임을 자처해, 특히 베를린에서 가장 눈에 띄는 곳에 더 훌륭한 건축물을 남기고 싶어했다. 매우 야심적인 슈페어의 이 건축 프로젝트는 전쟁으로 인해 자금이 부족해지자 주춤해졌다. 이 프로젝트의 절정은 베를린의 새 중심부로 이것은 파리의 샹젤리제 거리에서 개선문에 이르는 중심축을 토대로 그것을 더 확대한 것이었다. 베를린에는 개선문과 함께 군대의 행진을 위한 넓은 거리와 거대한 돔형의 홀이 세워질 계획이었다. 이 계획에는 불레와 르두의 장대한 설계가 영향을 주었다. 1950년에 완성할 예정이었던 이 계획은 독일의 패전으로 변경되었다.

히틀러와 슈페어는 처음부터 권력의 상징이자, 후손들에게 과거의 영광을 상기시켜줄 구조물로 고전시대의 기념물들에 주목했다. 언젠가 히

237
알베르트
슈페어,
체펠린펠트,
뉘른베르크,
1934

틀러는 "로마 황제들이 남긴 게 무엇인가? 그들의 건물이 남아 있지 않았다면 오늘날까지 그들을 입증해줄 수 있는 것이 무엇인가?"라는 질문을 던졌다. 나치는 새로운 독일을 건설하기 위해 모든 정치적 수단을 이용하였고, 거기에는 건축의 정치적인 역할도 빠지지 않았다. 슈페어의 회상에 의하면, 당연히 "건축만으로 새로운 국가의식을 일깨울 수 없었다. 그러나 오랫동안 마법의 잠에 빠진 뒤 국가의 영광에 대한 인식이 새로이 태어나려 할 때 인류의 조상들이 남긴 기념물들은 가장 인상적인 훈계가 된다."

독일의 1930년대 프로젝트와 동시대에 이탈리아에서 야심찬 파시스트 건축안을 추진한 무솔리니는 고대 로마의 영웅주의와 제국주의의 유적들 틈에서 살았다. 이런 이점으로 무솔리니는, "그의 국민들에게 근대 제국사상의 불을 지필 수 있었지만," 독일에서는 "우리의 건축물들 역시 지금부터 미래에 올 독일민족의 의식에 말을 걸어야 한다"고 히틀러는 주장했다. 슈페어가 1939년에 이탈리아의 고고학적 유적들을 방문했을

238
뒤쪽
노르만
노이어부르크 외,
J. 폴 게티 박물관,
캘리포니아,
말리부,
1970~75

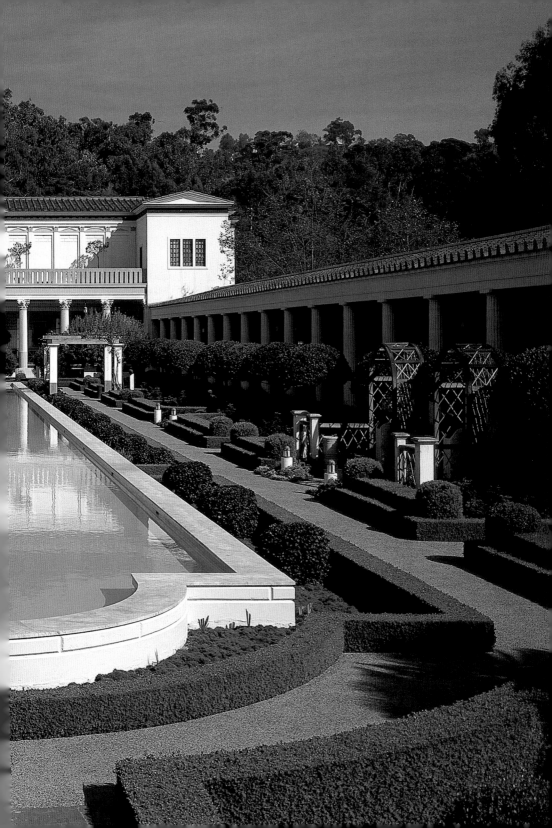

때 그의 반응은 18세기 그랜드투어 여행자들의 그것과는 다소 차이를 보였다. 여기서 그는 심지어 고대세계에서도 과대망상의 증거들을 볼 수 있다는 사실에 "다소간 만족하며" 자신이 디자인한 건물의 규모를 정당화했다. 시칠리아 섬에 정착한 그리스인들은 "본토에서 그렇게 찬미되던 절제의 원칙들에서 확실히 멀어져 있었다."

슈페어가 히틀러의 목표들을 실현하기 시작한 것은 뉘른베르크의 체펠린펠트에서 열린 나치 전당대회를 위해 지은 경기장부터이다(그림 237). 그는 정면 관람석을 위해 거대한 층계를 만들고 긴 열주들로 관람석을 둘러싸 관람객을 위한 넓은 공간을 확보했다. 후에 슈페어는 자신이, 베를린 미술관 소장품 가운데 가장 유명한 고고학 유물인 고대 그리스의 거대한 제단(페르가몬의 대형제단)에서 영향을 받았다는 것을 깨달았다.

슈페어는 자신의 뉘른베르크 건축물을 '신고전주의'라 불렀고, 1940년대까지 이런 양식으로 계속 작업하였다. 뉘른베르크에는 40만 명의 관객을 수용할 수 있는 경기장을 포함해서 나치 전당대회를 위한 더 많은 건물들을 지을 계획이었다. 한 연설에서 히틀러는 이렇게 질문을 던진다. "왜 항상 가장 큰 것이어야 하는가? 나는 독일인 각 개인의 자존심을 회복시켜주기 위해 이 일을 한다. 나는 그들에게 말하고 싶다. 무수한 영역에서 우리는 열등하지 않다. 그와 반대로 우리는 다른 모든 국가와 완전히 동등하다." 결과적으로 나치 기간에 건설된 대부분의 건물들은 제2차 세계대전 중에 파괴되었고, 그보다 더 많은 건물들은 건설조차 되지 않았다.

신고전주의가 나치 시대, 이탈리아의 무솔리니, 러시아의 스탈린, 그리고 루마니아의 차우세스쿠와 밀접한 관계를 맺은 것은 애석하게도 20세기 신고전주의가 겪은 비극이었다. 다행히도 이전 세대들처럼 신고전주의는 단지 전체주의 국가들에서뿐만 아니라 민주주의 국가에서도 적절히 적응할 수 있는 양식임을 증명하였다.

1970년대 초의 캘리포니아는 슈타우어헤드의 판테온과 레겐스부르크의 파르테논의 정신을 고전적으로 재창조하는 무대가 되었다. 그러나 이곳에서 재창조된 것은 J. 폴 게티 박물관으로 다시 태어난 헤르쿨라네

움에서 나온 빌라였다(그림238). 원형인 파피리 빌라의 도면만이 폐허에서 발견되었고, 이것이 박물관의 평면도로 정확하게 복사되었다. 벽, 열주 그리고 정원 등과 같은 지상의 박물관 구조는 다른 건물들의 고고학적 자료들을 참고로 해서 재구성되었다. 오목하게 들어간 천장에서 벽장식까지 모든 세부장식은 역사적인 선례에 바탕을 둔 것이며 이러한 학문적인 연구 결과가 매우 치밀하게 옮겨진 것이다. 결과적으로 J. 폴 게티 소장품의 중요한 부분을 이루고 있는 고대 그리스와 로마의 유물들을 소장하기에 적절한 장소가 되었다.

밝은 햇살과 바다에 가까운 지형적 특성은 실제로 나폴리만에 있는 것 같은 환상을 심어주기도 한다. 기증자 자신은 그의 프로젝트에 대해서 "좋은 미술관은 어떠해야 한다고 생각해왔던 것을 그대로 보여줄 것이다. 그것은 나 자신이 가고 싶은 건물이 될 것이다. 우리의 새 건물은 보통 이상의 건물이 될 것이며 이런 성격의 건축이 우리 시대에는 시도되지 않고 있다는 것을 깨달았다." 일단 완성된 후에 이 '보통 이상의' 건물은 많은 논의의 대상이 되었다. 그것은 애정의 대상이기도 했고 혐오의 대상이기도 했다.

J. 폴 게티 박물관의 비평가들은, '상쾌한' 분위기와 '아름다운' 건축물의 외관은 인정하면서도, "어떠한 양심의 가책도 없이, 너무나 관료적인 치밀함으로, 위트라고는 전혀 찾아볼 수 없는 세부의 똑같은 모방을 우리는 용서할 수 없다"고 불만을 터뜨렸다. 어마어마한 부로 훌륭한 소장품을 가질 수 있었던 J. 폴 게티 자신의 태도 역시 미적 논쟁을 부분적으로 혼란스럽게 했다(방금 인용한 문장은 「약탈자의 보금자리」라는 글에서 발췌한 것이다).

그러나 건물 자체만을 본다면, 20세기의 주요한 신고전주의 건축물의 예라는 평가를 내릴 수 있다. 박물관으로 다시 태어난 빌라는 에술품을 소장할 충분한 공간을 제공하며 완벽하게 기능했다. 건물은 세부장식이 아름답게 조각되었고, 한 찬미자의 말대로, "거만하고 따분한 모더니즘"과 큰 차이가 있는 고대 빌라에서 맛볼 수 있는 즐거움을 재창조하고 있다. J. 폴 게티 박물관의 디자인은 성격상 반복고운동에 대한 도전이다. 그러나 대중적인 수준에서 그 건축은 확실하게 성공했고, 비평가들과

A Tower of the Winds
B Choragic Monument of Thrasyllas } Athens
C Portico of Augustus

Maitland Rob

Library

ERITH &
ARCHITECT
R.G.CARTER
CONTRACT
ATTEE
NEMS
CIT

D Medici Chapel, Florence
E Osberton House, Notts
F Fitzwilliam Museum, Cambridge

Francis Terry, fecit

239
프란시스 테리,
퀸란 테리의
케임브리지
다우닝 대학의
메이틀랜드
로빈슨 도서관,
1990~92,
펜과 잉크
드로잉,
43.5×61.5cm,
케임브리지,
다우닝 대학

동료 건축가들 중에도 "고전으로 가능해진 시각적 풍요로움을 강조한" 이 디자인을 찬미하는 이들이 많았다. 이들은 "과거의 교훈을 받아들일 준비가 되어있는 자라면 누구라도 기다리고 있는 모든 예술의 풍요의 뿌리이다"라고 주장하였다.

고전 전통을 옹호한 최근의 건축가로는 영국의 퀸란 테리(Quinlan Terry, 1937년생)가 있다. 그는 "사람들은 그들 주변에 새로 지어진 건물들 때문에 행복하지 않다"고 주장했다. 그는 "이 훌륭한 기술적 진보의 세계가 우리에게 안겨준 모든 부자연스러운 것에 대한 뿌리깊은 무의식적인 불신을 드러낸다"는 사실에서 그 원인을 찾았다. 테리 같은 새로운 고전주의자들은 현대기술을 완전히 거부하지는 않지만, 내구성을 지닌 전통적인 재료를 선호하고, 대형 유리, 콘크리트 그리고 '서로 고정된 플라스틱과 강철 파이프'는 거부한다. 모더니스트와 고전주의자들(보다 더 광범위하게 모든 전통주의자들) 사이의 논쟁은 테리가 보기에, 단순한 양식의 문제가 아니라 더 근본적으로 1980년대와 90년대 세계적인 천연자원 고갈에 대한 인식의 증대를 반영하는 환경 문제였다. 테리는 두 가지 수사적 질문을 통해 간결하게 그 문제를 제기하고 있다.

우리가 낭비하는 사회의 변덕스런 욕망들을, 지구의 자원들을 빨아먹고는 재활용 불가능한 쓰레기만 산더미처럼 남겨놓을, 겉만 번지르르한 우주시대 구조물로 만족시킬 수 있을까? 아니면 우리가 제정신을 차려서 우리 선조들이 그랬던 것처럼 천천히 전통적인 방법으로, 신이 주신 자원들을 앞으로 올 세대들을 위해 보존하면서 그렇게 지어야 할까?

런던의 국립미술관(신고전주의 양식)을 고도의 건축기술을 이용해서 확장하는 문제에 대해 영국 황태자가 '종양'이라는 이름을 붙이자, 좀더 전통적인 방식에 반대하고, 기술적인 건축을 옹호하는 사람들 사이의 논쟁도 격렬해졌다. 결국 석재를 이용해 원래의 건물에서 유래된 신고전주의적 세부장식을 재미있게 응용한 현대적인 디자인이 채택되

었다.

　19세기 초 신고전주의 양식의 대표적인 예인 케임브리지 다우닝 칼리지의 원형 건물들을 새로 증축할 건축가로 퀸란 테리가 선정된 것은 의문의 여지가 없었다. 1992년에 완공된 새 도서관은(그림239) 기존의 그리스 복고양식을 완벽하게 보완하였다. 테리는 디자인의 주요 요소들을 아테네에서 빌려왔다. 서로 다른 두 개의 주랑식 현관을 사용하였고, 팔각의 둥근지붕인 바람의 탑은 아름다운 비례를 갖춘 건물로 통합되었다. 도서관으로서 가져야 할 건물의 기능은 각기 다른 분과 학문들을 재현한 프리즈에 상징적으로 표현했으며, 건축사가 데이비드 윗킨의 최근 논문 제목인 「경의의 회복」을 지향하는 저간의 경향을 반영하는 건물로 완성하였다.

　윗킨은 위의 논문에서 20세기를 "경건함의 완전한 상실로 특징짓고, 21세기에는 우리 선조들의 지혜와 업적에 대한 잃어버린 경의를 회복할 필요가 있다"고 주장한다. 그러고 나서 그는 다소 도발적으로, 다음 세기에는 "나와 내 동료 여행자들이, 높고 탁 트인 천장의 대칭적으로 디자인된 공간에서 클리스모스 의자(고대 그리스의 가볍고 우아한 의자)에 앉아, 트라야누스 시대의 글자로 씌어진 안내표지를 보면서 비행기를 기다리는 동안, 질서와 연속성을 재현해 평정한 마음을 가질 수 있는 고전적인 공항터미널"을 만날 수 있기를 바란다고 제안하였다. 너무 무리한 주장이기는 하지만, 그럼에도 불구하고 20세기에 신고전주의가 그 활력을 가장 두드러지게 유지하고 있는 분야가 건축이라는 것을 잘 보여준다.

　20세기 신고전주의 미술에서는 건축이 지배적인 역할을 하고 있기는 하지만, 화가와 조각가들 역시 자신들의 역할을 하였다. 그리스 신화는 (그리스 미술을 추가해도 좋다) 그리스 전설에 나오는 절대 비워지지 않는 유명한 주전자와 같았다. 프랑스의 작가 앙드레 지드는 "그곳으로 나를 이끈 우유는 분명 이전의 작가들이 마신 우유와는 다른 것이다"라고 비유를 통해 말하고 있다. 지드는 「그리스 신화에 대한 소고」라는 짧은 글을 고전의 영향이 다시 나타나던 때인 1919년에 썼다. 제1차 세계대전이 전례 없이 모든 것을 파괴한 채로 끝난 것이 바로 전해였다. 그후

에 찾아온 평화의 시기에 유럽문화의 근간인 그리스와 로마의 유산에 관심이 집중되었다. 제1차 세계대전 발발 전 10여 년 동안 이는 유럽의 아방가르드 운동으로부터 도전을 받았었다. 그런데 1919년이 된 지금, 그때 그 아방가르드 작가와 미술가들 몇몇이 고전시대를 새롭게 바라보기 시작한 것이다. 파블로 피카소(Pablo Picasso, 1881~1973)가 당시에 알려진 이 '질서로의 복귀'에 큰 기여를 하였다.

피카소는 고전조각상의 석고주물을 보고 드로잉 연습을 해야 했던 에스파냐 학생시절에는 고전시대에 대한 관심이 거의 없었다. 그는 주제를 동시대의 삶, 초상, 정물 등에서 찾았다. 전쟁 직후에 그의 미술에는 방향 변화가 나타났다. 그것은 앵그르의 영향을 받은 일련의 초상화 드로잉으로부터 시작하여(1918), 고전신화의 장면들을 묘사한 일련의 작품들로 이어졌다.

1920~25년의 시기는 보통 피카소의 '고전' 또는 '신고전' 시기로 불린다. 이 시기에 그의 양식과 주제는 가끔씩 고대 그리스와 로마의 미술이나 문학에서 영감을 받았다. 그의 생애에서 흔히 그랬던 것처럼 피카소는 동시에 한 가지 이상의 양식으로 스케치하거나 회화작업을 하였다. 신고전주의 작품들과 함께 큐비즘에 대한 탐구도 계속 진행했다. 그는 미술가들이 하나의 가상의 목표를 추구하지는 않는다고 주장하면서, 이러한 불일치에 모순이 존재하지 않는다고 보았다. 피카소에게는 분명 그런 목표가 존재하지 않았다. "다양성이 발전을 의미하지 않는다"고 그는 말한다. "미술가가 그의 표현방식에 변화를 준다면 그것은 단지 그가 사고방식을 바꾸었다는 것을 의미한다. 내가 뭔가 표현할 것을 발견하면, 미래나 과거에 대한 생각을 하지 않고 표현해왔다. 만약 내가 표현하고자 하는 주제가 다른 표현방식을 암시하면 주저 없이 그것을 택했다."

피카소는 그리스 신화가 그의 의식 속으로 들어왔을 때 "그의 사고방식을 바꾸었다." 그리고 그런 일은 고대세계와 더 가까이 있다고 느끼는 지중해에 있을 때만 발생한다고 그는 말했다. 피카소가 헤라클레스의 아내가 강간당하는 이야기에 기초한 일련의 드로잉을 제작한 것도 1920년 여름 지중해의 주앙-레-펭에서였다. 막 전투에서 이긴 데이아네이라

는 켄타우로스족의 네소스에게 맡겨졌다. 네소스는 데이아네이라를 안전하게 강에서 건네주기로 했으나 그만 그녀를 범하려 했다. 결국 그는 헤라클레스가 쏜 독화살을 맞는다.

이 욕망과 배신의 이야기는 고대미술에서 자주 다루어졌다. 이 열정적인 이야기에 대한 피카소의 그림(그림240)의 양식은 장 콕토와 함께 (이들은 디아길레프의 새로운 러시아 발레 작품을 공동작업하기 위해 이탈리아를 방문했다. 디아길레프는 당시 순회공연을 위해 로마에 있었다) 1917년에 폼페이와 나폴리에서 본 다른 고전작품들과 더불어, 그리스 도기화와 로마의 부조에서 영향을 받았음을 보여준다. 고전적인 주제에 대한 피카소의 관심은 1930년대까지 이어졌으며, 오비디우스의 『변신이야기』에 대한 유명한 판화 연작이나 아리스토파네스의 『여자의 평화』를 다룬 판화작품(여기서 피카소는 이 그리스 희극에 나오는 별난 성적 행동들을 재치 있게 담아냈다)이 그 대표적인 예이다. 미국인 작가 길버트 셀데스가 번역한 이 책을 위해 피카소가 판화를 제작했는데, 그는 자신의 「데이아네이라」 드로잉 가운데 하나를 셀데스에게 헌정하였다. 고전 이야기를 묘사한 피카소의 드로잉들은 당시 한 번도 대형 유화로 옮겨지지 않았다. 그 이유는 부분적으로 에스파냐 내전을 다룬 「게르니카」 같은 중요한 예외를 제외하고는 피카소가 서사구조를 유화의 주제로 삼지 않았기 때문이다. 아방가르드 미술가로서 피카소는 유럽미술에서 중요한 역할을 담당했으며 아방가르드가 아주 드문 예외를 제외하고는 거부해온 아카데미적인 이야기식 그림을 아주 싫어했다.

1930년대에 피카소의 고전적인 이미지들은 1920년대 초의 것과 같은 신고전주의 양식이 더 이상 아니었다. 그의 주제는 그리스와 관련된 것이었으나 그의 선 드로잉은 그렇지 않았다. 사실 피카소는 그리스 미술에 대해 그가 싫어했던 것을 더 노골적으로 표현했다. 그는 아카데미에서 이루어지는 교습으로 지속되고 있는 고정된 미의 개념을 비난했다. 1935년에 피카소는 "아카데미에서 가르치는 미는 수치일 뿐이다"라고 주장했다. 그는 "파르테논 신전, 베누스상, 님프상, 나르키소스상의 미에는 거짓이 많다. 미술은 미의 규범을 적용하는 것이 아니라 규범을 넘어서서 본능과 머리로 상상하는 것이다"라고 생각했다. 여기에 전형적

240
파블로 피카소,
「네소스와
데이아네이라」
1920,
연필,
21×26cm,
뉴욕,
현대미술관

인 피카소식 말을 덧붙이자. "우리가 한 여성을 사랑할 때 그녀의 사지를 측정하면서 시작하지는 않는다."

피카소와 고전 전통 사이의 관계는 간단하면서도 양면적이다. 특히 1980년대 이후의 젊은 세대들은 더 많은 관심을 드러냈다. 1920년대와 30년대의 피카소 세대는 아방가르드와 고전주의라는 명백한 모순을 해소할 수 없었다. 이러한 모순은 후대의 미술가들에게는 더 이상 문제가 되는 것 같지 않다. 추상미술이 지배하던 1950년대 이후 광범위한 비추상 양식이 다시 등장하였다. 한때 추상작업을 했던 몇몇 미술가들은 방향을 바꾸었고, 미국과 유럽의 젊은 세대들 가운데 느슨한 범주의 고전주의로 분류할 수 있는 다양한 화가와 조각가 그룹이 있다. 그러나 그들은 양식 면에서 매우 다양해 비평가 찰스 젱크스는 이들을 다섯 개의 다른 경향으로 세분하기도 했다. 오늘날 신고전주의가 가진 몇 가지 특성을 설명하기 위해 여기서는 두 명의 미술가에 대해 말하려 한다.

카를로 마리아 마리아니(Carlo Maria Mariani, 1931년생)는 18세기 말과 19세기 초의 신고전주의와 밀접하게 연관된 양식으로 작업한다. 다비드, 멩스 그리고 빙켈만은 그가 인정하는 영감의 원천이다. 로마에서 찍은 사진에서 그는 고대 피라미드를 향하고 있는 고립된 원주의 주춧돌에 기대 서 있다. 카메라는 그랜드투어 초상화를 새롭게 만들어냈다. 한 인터뷰에서 마리아니는 그 자신이 마치 "침묵, 고요, 비례, 평온을 잊지 못한 채" 현재에 살고 있는 18세기 화가인 것처럼 과거를 바라본다고 말했다. 그가 선택한 단어들은 빙켈만이 사용한 단어들을 떠오르게 한다. 그의 회화들은 그의 한 개인전 제목처럼 '다시 찾은 파라다이스'에 관한 것이다. "과감하고 솔직하게 훌륭한 미술을 정면으로 마주하면서" 신고전주의에 빚지고 있음을 고백한다는 것은 과거에 완전히 몰입하고 있음을 의미한다.

동료 미술가들을 그린 마리아니의 초상화를 보면, 때로 로마의 토가나 고전 유물을 그려 넣어 18세기 초상에서 볼 수 있는 영웅을 흉내낸 모습이 나타난다. "그림의 내용은 그다지 나의 관심을 끌지 못한다"는 마리아니의 발언에도 불구하고, 그는 때때로 관객이 잘 알고 있다는 전제 아래 고전신화에서 주제를 가져오기도 하며 과거의 미술에서 상당부

241
카를로 마리아
마리아니,
「아폴론과
큐피드」,
1983,
종이에
펜과 수채,
102.9×114.3cm,
개인 소장

분을 차용하기도 한다. 그는 배경에 서 있는 샤를로트 코르데를 추가해 다비드의 「마라의 죽음」(그림144 참조)을 전체적으로 모사하였으며 멩스의 「파르나수스」나 티슈바인의 「로마 캄파냐의 괴테」(그림82, 31 참조)의 구성 요소들을 채택하기도 했다. 마리아니의 재작업은 양식의 측면에서 그 작품의 원형과 마찬가지로 신고전주의적이지만 원래의 의도나 의미는 제거되었다. 그는 미술에 대해 논평하기 위해 미술을 이용하고 있는 것이다.

역사적인 선례를 재작업하지 않을 경우 마리아니는 때때로 잘생긴 젊은이의 누드를 대형 캔버스에 수채화로 그렸다. 그들의 완벽한 몸매는 사진의 모델이 되기 위해 몇 시간씩 체육관에서 몸을 단련시켰음을 말해준다(그림241). 「신에 대한 의심은 금기이다」나 「지성에 복종한 손」과 같은 작품처럼, 이들은 고전신화의 한 장면을 연기하든지 아니면 좀 덜 구체적인 사건을 말하든지 간에 아름다운 신체를 회화적이며 신고전주의적 양식으로 표현하고 있다. 이러한 인물들을 실물을 보고 그렸는지 물었을 때 마리아니는 "아니요, 저는 실제에 별로 관심이 없습니다. 그 인물들은 환상이나 어떤 고전의 도상, 특히 그리스 조각상에서 온 것입

니다. 그게 제가 참고하는 자료들이죠"라고 대답하였다.

　　다비드의 마라는 또 다른 전후세대 작가인 이언 해밀턴 핀레이(Ian Hamilton Finlay, 1925년생)를 사로잡았다. 그러나 그는 신고전주의 미술이나 고전의 전통뿐만이 아니라 마라나 그 동시대인들의 혁명사상에도 깊은 관심을 가졌다. 핀레이는 다작의 영국 미술가이자 시인이면서 정원사였다. 그는 조각, 정원 조형물, 판화 그리고 북디자인과 같은 작업을 하였다. 1960년대에 시의 내용을 시각적으로 나타내기 위해 시를 최소한의 단어들로 축약하여 종이 위에 활자를 배열한 '구체시' 또는 '시각적 시' 운동을 펼친 국제적으로 중요한 작가이다. 당시 핀레이는 문학과 미술의 이러한 혼합을 풍경에까지 적용하였다. 정원계획의 일부가 된 그의 조각이나 다른 조형물들의 문학적이고 철학적인 내용은 대개 글귀로 새겨지곤 했는데, '구체시'에서 그랬던 것처럼 내용은 단순하다. 캘리포니아의 대학 캠퍼스, 런던 근교의 공공 공원 그리고 토스카나 지방의 올리브 숲처럼 멀리 떨어진 곳에 놓여진 조각들은 모두 글과 이미지를 조합하려는 핀레이의 노력을 드러낸다.

　　핀레이가 디자인한 가장 넓은 정원은 스코틀랜드 던사이어에 있는 스토니패스 또는 작은 스파르타로 불리는 그 자신의 정원이다. 이 정원은 루소에게 헌정된 대문을 지나야 들어가거나 아니면 입구에 '오두막, 들판, 쟁기'라고 새겨진 아치 길을 지나서 들어갈 수 있다. 아치가 드리워진 길의 입구에 새겨진 글귀의 뒷면에는 '저기에 행복이 있다'라고 적혀 있다. 어느 길로 들어가든, 루소의 자연에 대한 사랑으로 고무된 방문객의 애수 어린 기분은 20세기의 독특하고 목가적인 산책로 입구에서부터 느껴진다. 이 산책로는 200년 전에 슈타우어헤드와 에르므농빌의 풍경 정원의 그것과 유사하다. 스토니패스 역시 고전적 이미지와 고전을 연상시키는 조형물로 가득하며 이러한 정원에 영향을 준 화가, 즉 클로드에게 경의를 표하는 것들도 있다. 던사이어에서 클로드에게 바친 여러 찬사 가운데 하나의 예로 그의 이름이 굵게 새겨진 다리의 난간을 들 수 있다.

　　클로드의 그림을 구체적으로 참고한 여러 정원계획의 일부에서 보듯이, 일반적으로 핀레이의 정원 디자인에 가장 큰 영향을 끼친 예술적인

242
(알렉산더
스토더트와)
이언 해밀턴
핀레이,
아폴론
테러리스트,
1988,
수지와 금박,
높이 78.7cm,
스코틀랜드
던사이어
(핀레이 정원의
현장작품)

원천은 클로드였다. 에르므농빌에 있는 포플라 섬이 던사이어에서는 약간 다른 형태로 조금 작게 재현되었다. 로지에의 원시적인 오두막은 작은 호숫가에 새로 만들어졌다. 이러한 픽처레스크 전원풍경 안에는 그와는 어울리지 않는 전쟁이나 혁명과 관계된 것들도 포함되어 있다. 그중엔 항공모함, 잠수함, 수류탄에서부터 프랑스 혁명과 관련된 명문 등 다양하다. 대형 도금 두상이 숲 속의 풀밭 위에 놓여 있는데, 부분적으로 「벨베데레의 아폴론」의 두상을 바탕으로 하고 있는 이 작품의 이마에는 프랑스어로 '아폴론 테러리스트'라고 새겨져 있다(그림242). 정원의 다른 곳에는, 아폴론이 원래 가지고 있는 활과 화살을 지극히 현대적으로 해석하여 기관총을 들고 있는, 작지만 전신상인 또 다른 아폴론이 있다.

신고전주의에 대한 핀레이의 해석은 그가 존경해 마지않는 이 시기의 미술만큼이나 교훈적일 수 있다. 유럽역사의 특정 시기에 한데 뒤엉켜 갈등을 초래한 이상주의와 독재 또는 죽음은 핀레이 작품의 주요 테마이다. 이를 위해 그는 프랑스 혁명기와 나치 집권기에서 영감을 끌어온다. 다비드의 「마라의 죽음」을 석조 패널로 바꾼 작품이나, 욕조 옆 나무상자 위에 삼색의 장미꽃 장식을 추가하여 다시 그린 흑백의 판화작품에서처럼 주제를 다루는 그의 방법은 절제되어 있다고 할 수 있다. 그가 새로이 그린 「아폴론」은 그보다는 더 노골적으로, 현대 테러리스트의 신체를 위해 오랫동안 인정받아온 이상적인 미의 이미지를 사용하고 있다. 아르카디아에도 죽음이 존재한다는 생각은 17세기 푸생의 유명한 두 작품에서 가장 잘 표현되었다. 핀레이는 그 중 하나를 택해, 목동들이 숲에서 찾은 무덤을 탱크로 바꾸고, 장면 전체를 대리석 부조 패널로 연출했다.

핀레이는 플랙스먼의 호메로스 삽화의 일부도 차용하였다. 그 가운데 하나는 항구 위를 날아가면서 그 아래 정박한 배들을 향해 화살을 쏘는 아폴론과 디아나의 모습을 보여준다. 핀레이는 그의 판화에서(그림243) 원작의 텍스트를 지우고 이렇게 대체하였다. "고전인 U 보트는 전시에는 은닉 중이다. 바깥에 정박해 있는 11C형의 U 보트에 주목하라. 알베르트 슈페어의 대서양 장벽이 멀리 뒤쪽(중앙)에 보인다. 연합국의 공습

이 진행 중이다." 1790년대의 신고전주의 이미지를 장난스럽게 응용함으로써 그는 신고전주의 양식을 당시 자행되던 파괴와 동일시하였다. 고전주의와 현대의 정치적 열망이 결합하여 핀레이가 제3제국에서 직접 목격했던 전제정치로 나아간 것이다.

핀레이는 자신의 생각을 종종 금언의 형태로 표현하곤 했다. 그의 신고전주의에 대한 설명 중에는 "신고전주의적인 열주는 병기고 문을 은폐한다"와 같은 말처럼 그 양식을 호전성과 연관 짓는 것도 상당수 있다. 그에게 신고전주의의 다른 측면들은 원래 그랬던 것처럼 지금도 적절하다. 빙켈만에게 매우 중요했던 절제는 간결하게 다음의 말로 표현할 수 있다. "신고전주의는 고전을 모방하려 하면서도 동시에 그것을 억누른다." 또 도덕의 중요성을 이렇게 표현한다. "고전주의의 목표는 아름다움이지만, 신고전주의의 목표는 덕이다." 선동적인 이 말은 그의 다른 금언들과 마찬가지로, 20세기 말에도 신고전주의 개념이 활력을 유지하는 데 도움을 주었다.

1750년에서 1830년 사이의 신고전주의 황금기를 연상시키는 양식으로 창조된 새로운 작품들에서 보듯 20세기 말의 풍부한 예들은 신고전주의가 어떤 형태로든 살아 있음을 보여준다. 그것은 더 이상, 한때 그

랬던 것처럼 모든 것을 포용하는 양식은 아닐지 모른다. 그러나 회화, 조각 그리고 건축은 도자기 같은 다른 많은 예술과 더불어, 신고전주의의 단순한 부활이나 지속적인 생존을 알리는 다양한 예에 그치지 않고, 신고전주의에 대한 창조적인 반응을 계속 보여주고 있는 것이다.

용어해설

계몽주의(Enlightenment) 17세기 말에 시작된 철학 운동으로 18세기에 유럽 전역에서 전개되었다. 영국, 프랑스, 그리고 독일이 두드러진 공헌을 했다. 계몽주의는 종교를 포함한 전통적 가치와 권위에 의문을 제기했으며 모든 형태의 자유를 강조했다. 계몽주의의 핵심은 이성과 경험주의였다. 이를 우주에 대한 지식을 획득하고 인류의 발전을 증진시킬 유일한 수단으로 믿었다. 이 시기를 **이성의 시대**라고 일컫기도 한다.

고전(Classical) 신고전주의 시대에 고전미술은 그리스(기원전 450년 이후), 로마, 이집트 그리고 에트루리아 미술을 의미했다. 사실상 초기 그리스 미술에 관해 직접적으로 알려진 것은 없었다. 많은 그리스 미술은 로마 시대의 복제품을 통해 알려졌다.

그리스 복고양식(Greek Revival) 로마 미술이 지배적이었던 초기 단계와 구분하기 위하여 일부 신고전주의 운동에 붙여진 보다 구체적인 명칭. 그리스적 요소는 1780년대 이후로 점차 두드러졌다.

도리아식(Doric) 고전건축의 세 가지 주된 양식 가운데 가장 초기의 것으로 육중한 형태에 주두가 단순하다. 그리스 원주에는 주초가 없고 주신에 홈이 파여 있다. 로마 원주에는 주초가 있으며 주신에 홈이 파여 있거나 그렇지 않은 경우도 있다.

로코코(Rococo) 그 이전의 **바로크** 양식보다 밝고, 섬세하며, 예쁜 양식이다. 로코코 양식은 1700년경에 프랑스에서 시작해 전 유럽으로 퍼졌으며, 특히 독일과 오스트리아에서 두드러졌다.

바로크(Baroque) 17세기 유럽의 지배적인 양식으로 몇몇 나라에서는 18세기 초반까지도 지속되었다. 과장된 형태와 감정에 호소하는 내용으로 매우 긴장된 느낌을 주는 이 양식은 많이 수정된 로코코에 통합되었다. 가장 발달했던 곳은 로마였다.

에트루리아 양식(Etruscan) 신고전주의 초기에는 이탈리아 대륙에서 만들어진 고대 그리스 도기를 기원전 8세기부터 그곳에 형성되었던 실제 에트루리아 문명과 혼동하였다. 따라서 '에트루리아' 양식은 신고전주의자들이 불충분한 지식을 가지고 있었던 진짜 에트루리아 유적보다는 어느 정도 그리스 도기 장식에 기초한 것이다.

역사화(History Painting) 아카데미 이론에서 이것은 미술가가 추구해야 할 가장 고상한 미술형식이었다. 주제는 현실, 신화 또는 문학과 같은 가장 광범위한 의미의 역사에서 가져온 도덕적인 교훈과 관련된 것이었다. 신고전주의 시기에 이르러 고전, 종교, 중세 또는 동시대의 주제가 다루어졌다.

이상, 이상화(Ideal, Idealization) 회화와 조각에서 사용하는 이 말은 자연을 직접적으로 재현하는 것이 아니라 그것의 '가장 아름다운' 부분들을 결합한다는 의미이다. 그 결과 나온 미술작품을 자연의 불완전성이 제거된 자연의 향상으로 간주했다.

이성의 시대(Age of Reason) **계몽주의** 참조

이오니아식(Ionic) 고전건축의 세가지 주된 양식 가운데 두번째 것으로 주두에는 소용돌이 장식이 있고 주초가 있다.

이집트 복고양식(Egyptian Revival) 신고전주의 시기 이전에도 몇 차례 짧은 복고 움직임이 있었으나, 이 용어는 일반적으로 나폴레옹의 나일 강 원정으로 촉발된 이집트 건축과 유적의 강한 영향을 언급할 때 사용한다. 이 부활은 1800에서 1825년까지 지속되었다.

재스퍼 석기(Jasper Ware) 석기의 일종으로 자연 상태에서는 흰색이다. 진흙에 안료를 섞거나 표면을 채색하여 색을 낼 수도 있다. 부조장식에는 채색하지 않는다.

적격(適格, Decorum) 역사화에서 이 말은 정확한 배경과 의상 그리고 고상한 그림의 내용에 어울리지 않는 부적절한 세부사항의 생략을 의미한다.

코린트식(Corinthian) 고전건축의 세 가지 주요 양식 중 세번째 것으로, 종 모양의 주두가 아칸서스, 월계수 또는 올리브 나뭇잎으로 장식되어 있다.

픽처레스크 (풍경)정원(Picturesque [Landscape] Garden) 18세기 초의 정형성에 대한 취향을 계승한 정원 디자인의 한 양식으로 1820년까지 지속되었다. 주로 영국에서 발달했으나, 유럽 대륙에도 많은 예가 있다. 이 양식은 부분적으로 17세기 풍경화(예를 들어 클로드 로랭)의 영향을 받았다. 그러나 무엇보다 자연 자체의 비대칭성과 비정형의 미를 재창조하려는 열망이 가장 크게 작용하였다.

현무암 흑색 석기(Basalt Ware) 검은 석기의 한 형태로 고대, 특히 이집트인들이 사용한 경석을 모방하여 제작되었다(그러나 검정색은 이용할 수 있는 여러 가지 색의 하나에 지나지 않았다).

주요인물 소개

가브리엘, 앙주-자크(Ange-Jacques Gabriel, 1698~1782) 프랑스의 건축가로, 건축에 관해 열성적인 관심을 가졌던 루이 15세의 많은 후원을 받았다. 그는 왕의 수석 건축가로 임명되었고, 그후 왕립 건축 아카데미의 관장의 자리에 올랐다. 그가 설계한 파리의 콩코르드 광장은(루이 15세 광장) 신고전주의에 대한 그의 우아한 해석을 예증한다. 이 점은 베르사유의 프티트리아농이나 오페라하우스를 위한 그의 디자인에도 나타난다. 그는 또한 다른 많은 왕실소유 건축공사를 맡았으며 파리의 육군사관학교를 설계하기도 했다.

괴테, 요한 볼프강 폰(Johann Wolfgang von Goethe, 1749~1832) 독일의 작가, 과학자 그리고 아마추어 미술가로 당대의 가장 위대한 문인 중 한 사람. 『젊은 베르테르의 슬픔』이나 극시 『파우스트』로 가장 잘 알려져 있으며, 미술이나 미술과 관련된 주제를 다룬 그의 많은 저서 중에는 빙켈만에 관한 에세이나 색채이론에 관한 것도 있다.

내시, 존(John Nash, 1752~1835) 영국의 건축가로 신고전주의 양식으로 작업했으나 '픽처레스크' 운동의 영향을 크게 받았다. 성공적으로 두 요소를 결합한 그의 야심작은 런던 리전트 공원 주변의 테라스이다. 리전트 거리의 공원에서 몰까지, 다시 버킹엄 궁에 이르기까지 런던 중심부의 특징은 여전히 그의 흔적을 간직하고 있다. 그는 황태자 리전트가 가장 아끼던 관리이자 건축가였다.

다비드, 자크-루이(Jacques-Louis David, 1748~1825) 프랑스의 화가이며 신고전주의 발전에서 가장 중요한 인물 가운데 한 사람이다. 그가 평생에 걸쳐 그린 수많은 역사적, 신화적인 그림들 가운데 가장 유명한 「호라티우스 형제의 맹세」(1784)로 확고한 명성을 쌓았다. 그는 프랑스 혁명기 동안 의욕적으로 활동했으며, 하원의원이 되었고 국왕의 처형에 찬성했으며(의결했으며) 많은 제전을 기획했다. 나폴레옹은 그를 공식화가로 임명하여 당대의 사건을 기록하도록 했는데 특히 그의 대관식 장면이 유명하다. 다비드는 뛰어난 초상화가이기도 했다. 나폴레옹의 몰락 이후 다비드는 프랑스를 떠나 브뤼셀에 정착했다.

드농, 도미니크-비방(Dominique-Vivant Denon, 1747~1826) 남작, 프랑스 화가, 판화가 그리고 작가. 그는 이집트의 고고학 발굴 유적에 관한 풍부한 도판을 실은 저서로 가장 잘 알려져 있다. 이집트에서 그는 나폴레옹 원정에 참여한 학자들을 이끌었다. 나폴레옹 역시 그를 새롭게 단장한 파리 루브르 미술관의 관장으로 임명했다.

디드로, 드니(Denis Diderot, 1713~84) 프랑스의 철학자이며 비평가. 그는 기념비적인 『백과전서』(1751~84)의 주요 편집인이었다. 이 백과사전은 인간지식의 모든 방면을 망라했으며 **이성의 시대**의 가장 위대한 업적의 하나이다. 그는 1759년에서 1781년까지 2년마다 파리에서 열리는 살롱전에 대한 평을 쓰기도 했다. 원고의 형태로만 전해진 그의 글들은 근대 미술비평의 탄생을 알린다.

러트로브, 벤저민 헨리(Benjamin Henry Latrobe, 1764~1820) 영국 태생으로 미국에서 활동한 건축가, 엔지니어 그리고 화가. 1796년 미국으로의 이민 후, 그는 곧 미국에서 주도적인 신고전주의자로 부상했으며 종종 미국에서 건축 전문직의 창시자로 간주된다. 그의 중요한 설계로는 볼티모어에 있는 로마 가톨릭 성당과 필라델피아의 상수도 시설 등이 있고, 워싱턴 국회의사당 작업에도 참여했다.

로지에, 마르크-앙투안(Marc-Antoine Laugier, 1713~69) 프랑스 건축가이자 이론가. 그는 설교자로서 명성을 얻은 예수회의 성직자이며 이미 이른 나이에 고대 로마 건축을 지배하는 예술적 원리를 발견했다. 이러한 생각들은 그의 가장 중요한 저서인 『건축론』(1753)에서 보다 심화되어 나타난다. 그는 예수회를 떠나 집필에 전념했다.

르두, 클로드-니콜라(Claude-Nicholas Ledoux, 1736~1806) 프랑스의 건축가이자 당대 가장 유명한 신고전주의자 가운데 한 사람. 그는 많은 작품을 남겼지만 안타깝게도 19세기에 그의 작품들은 대부분 파괴되었다. 현존하는 가장 유명한 그의 작품은 아르크-에-스낭의 브장송 근처에 있는 왕립제염소로, 그는 그곳을 이상적인 도시에 통합하길 희망했다. 매우 개성적인 그의 주택의 고객에는 부유한 은행가의 미망인을 비롯하여 왕의 정부였던 마담 뒤 바리도 있었다. 그는 또한 파리 주변의 통행료 징수소도 디자인했는데, 혁명기에는 전제정치의 상징으로 많은 혐오를 받았다. 공포정치 동안에 감금되었다가 살아남았고, 생의 말년에 가까운 1804년에 그의 건축작품집을 출판하기 시작했다.

멩스, 안톤 라파엘(Anton Raphael Mengs, 1728~79) 독일의 화가이자 이론가. 멩스는 1752년 로마에 정착해 에스파냐에서 궁정화가로 활동한 시기를 제외한 대부분의 생애를 그곳에서 보

냈다. 그는 **빙켈만**의 사상에서 많은 영향을 받았다. 멩스의 작품에는 고전적 주제를 다룬 유화와 일련의 초상화뿐만 아니라 그 유명한 알바니 추기경의 주문으로 이탈리아와 에스파냐에서 제작한 프레스코화 등이 있다.

바토니, 폼페오(Pompeo Batoni, 1708~87) 이탈리아의 화가. 그의 주 전공인 초상화는 로마의 그랜드투어 여행자들, 특히 영국인들 사이에서 인기가 많았다. 그는 특히 초상화를 고전 조각상과 폐허를 배경으로 그린 것으로 유명하다. 이러한 작품의 특성들 때문에 그가 맡은 교회의 주문이나, 신화를 다룬 그림들은 그다지 주목을 받지 못했다. 그는 교황의 소장품을 관리하는 큐레이터이기도 했다.

배리, 제임스(James Barry, 1741~1806) 아일랜드 화가로 1764년부터 대부분의 생을 런던에서 보냈다. 그가 맡았던 중요한 주문은 **애덤**이 지은 런던의 예술원 건물을 장식할 '인간 문화의 진보'라는 대형 연작이었다. 1782년 왕립미술원의 회화 교수로 임명되었지만, 1799년 자신의 의무를 다하지 못했다는 이유로 면직되었고, 이후 미술원 회원들을 통렬히 비난했다. 그는 전적으로 **역사화**에 몰두했으며, 가끔씩 초상화를 그렸다.

베이컨, 존(John Bacon, 1740~99) 영국의 조각가로 더비, **웨지우드**의 도자기, 그리고 **코어드**의 인조석을 디자인하기도 했다. 그의 작품 대부분은 기념물로 이루어져 있으며, 이 기념물로 상당한 명성을 쌓았다. 그가 맡은 최초의 중요한 주문은 웨스트민스터 사원의 채텀 기념비였다(1779). 그의 아들 존이 사업을 이어받아 아버지가 맡았던 몇몇 주문을 완성하였다.

불레, 에티엔-루이(Etienne-Louis Boullee, 1728~99) 프랑스의 건축가이자 이론가로서 신고전주의 양식의 손꼽히는 대변자들 가운데 하나이다. 그가 맡은 초기의 주문은 주로 고전적인 형태를 혁신적으로 이용한 개인주택이었다. 그는 여기서 점차 웅장하고 환상적인 디자인으로 나아갔는데, 이것들은 재정이나 공학기술의 측면에서 실현 불가능한 것이었다. 이런 디자인 가운데 가장 잘 알려진 것이 뉴턴 기념관 설계이다. 그는 1793년에 그의 중요한 이론서인 『건축: 예술에 관한 에세이』를 출간했다.

불턴, 매튜(Matthew Boulton, 1728~1809) 영국 공업도시 버밍엄의 제조업자로, 주로 도금이나 은접시 등의 금속 제품을 생산했다. 그가 생산한 제품으로는 촛대, 시계 케이스, 문간 가구, 보석 등이 있었다. 그는 제임스 와트와 합작하여 유명한 증기 기관의 개발을 도왔다. 또 다른 프로젝트로는 장식적인 설계와 통합할 수 있는 복제 유화작품이 있다.

비앙, 조제프-마리(Joseph-Marie Vien, 1716~1809) 신고전주의 양식의 개척자 가운데 한 사람인 프랑스 화가. 새로운 양식으로 제작된 초기의 중요한 작품으로 「큐피드 상인」(1763)이 있다. 그는 때때로 관능적인 주제를 다루기도 했지만 주로 고전적인 주제를 그렸다. 로마의 프랑스 아카데미 관장(1776)과 왕의 수석화가(1789)로 임명되는 등 미술계에서 중요한 역할을 하였다. 나폴레옹은 그를 상원의원으로 추대하고 백작의 작위를 수여하였다. 후에 그는 팡테옹에 안치되는 영예를 누렸다.

비제-르브룅, 루이즈-엘리자베트(Louise-Elizabeth Vigee-Lebrun, 1755~1842) 초상화를 전문적으로 그린 프랑스 화가. 그녀는 마리 앙투아네트로부터 많은 후원을 받았고, 그 이유로 1789년 프랑스를 떠나야 했다. 혁명기 대부분과 1809년까지의 나폴레옹 집권기에 멀리 상트페테르부르크까지 유럽 전역을 여행하였다. 재치, 매력, 뛰어난 미모에 초상화가로서의 재능을 인정받아 많은 궁정에서 환대를 받았다.

빙켈만, 요한 요아힘(Johann Joachim Winckelmann, 1717~68) 독일의 미술사가이자 이론가. 그는 1755년에 로마에 정착하여 그곳에서 생을 마감했다. 유명한 예술품 컬렉터였던 알바니 추기경의 사서가 되었으며, 이러한 영향력 있는 환경에서 그는 곧 명망 있는 고전학자로 자리잡았다. 『그리스 회화와 조각의 모방에 관한 고찰』(1755)과 보다 중요한 『고대미술사』(1764) 같은 저서가 널리 읽혔다. 『고대미술사』는 양식상의 변화에 대한 논의와 평가를 위해 최초로 연대기적 분석을 가한 저서이다. 몇몇 비평가들은 그가 미술사라는 학문의 전통을 확립했다고 주장한다.

샤도, 요한 고트프리트(Johann Gottfried Schadow, 1764~1850) 독일의 조각가, 판화가이자 이론가. 그의 주요한 조각 작품은 무덤과 초상이며, 그의 가장 훌륭한 작품들은 발할라를 위해 제작한 흉상조각들이다. 그의 가장 공적인 작품은 베를린 브란덴부르크 문의 꼭대기에 장식된 4두 2륜 마차이다. 그는 1816년 베를린 아카데미의 학장으로 임명되었다.

손, 존(Soane John, 1753~1837) 영국의 건축가로, 그의 세대에서 가장 혁신적인 신고전주의자 가운데 한 사람. 그의 주요한 작업은 1788년에서 1833년까지 런던의 잉글랜드 은행을 위한 대규모 건축 프로그램이었다. 이 건축물은 대부분 후에 재건되었다. 영국에 남아 있는 그의 작품으로는 런던 일링의 피츠행어에 있는 자신의 집(1802), 그리고 후에 미술관으로 개조된 런던의 링컨스인필즈의 자택이 있다. 다른 주목할 만한 작품으로는 런던 덜리치 대학 미술관(1811~14)이 있다. 1806년 그는 왕립미술원의 건축 교수로 임명되었으며, 1831년에 기사작위를 수여받았다.

수플로, 자크-제르멩(Jacques-Germain Soufflot, 1713~80) 프랑스의 건축가. 그의 생애에서 가장 중요한 작품은 1755년에서 80년까지 파리의 수호성인에게 봉헌된 새로운 생트주느비에브

성당 설계였다. 이 성당은 그가 사망할 때까지 미완성으로 남아 다른 건축가들에 의해 완성되었다. 혁명기를 거치면서 성당은 팡테옹이 되었다. 일련의 개인주택 주문 외에, 주목할 만한 그의 다른 건축물로는 리옹 극장이 있다 (1753~56).

싱켈, 카를 프리드리히(Karl Friedrich Schinkel, 1781~1841) 19세기 독일의 위대한 건축가, 무대 디자이너, 장식미술가이자 화가. 정부의 공공 건축가로서 그는 신고전주의를 프로이센의 지배적인 양식으로 확립하고 베를린을 당당하고 현대적인 도시로 개발할 수 있었다. 그가 맡은 다른 건축물로는 국립극장의 주극장과 콘서트홀, 왕실 컬렉션 전시를 위한 베를린 미술관(구미술관), 그리고 왕실 가족들을 위해 베를린과 프로이센 곳곳에 세운 다양한 주택들이 있다. 그리스 복고의 형태를 띤 신고전주의가 그의 양식을 특징짓지만 때때로 그는 고딕 복고양식도 사용했다. 과로로 사망했다.

스튜어트, 제임스(James Stuart, 1713~88) 영국의 건축가이자 디자이너이며 작가. 그는 당시 '아테네인' 스튜어트로 알려졌는데, 니콜라스 레베트과 함께 중요하고 영향력 있는 책인 『아테네의 고대유물』의 출판을 시작했기 때문이었다. 이 책은 그들이 예술애호가협회의 재정지원을 받아 그리스에서 수행한 연구의 성과였다. 스튜어트가 지은 건축물로는 유럽의 몇몇 초기 신고전주의 건축물, 우스터셔 해글리 공원의 도리아 신전(1758), 런던 스펜서 하우스의 실내장식(1759~65) 등이 있다.

애덤, 로버트(Robert Adam, 1728~92) 영국의 건축가이자 디자이너이며 영국 신고전주의의 주도적 인물 가운데 하나. 그는 형제와 함께 큰 사무소를 차려 잉글랜드와 스코틀랜드에서 시골의 저택, 공공건물, 도시개발 그리고 장식미술 등의 공사를 하였다. 애덤의 영향력은 동생과 함께 펴낸 『건축 작업』 (1773년부터)을 통해 널리 전파되었

다. 로버트 애덤은 학자로 인정받기를 바라며 일찍이 『스팔라토의 디오클레티아누스 궁전의 유적』(1764)이라는 선구적인 연구를 발표하기도 했다.

앵그르, 장-오귀스트-도미니크(Jean-Auguste-Dominique Ingres, 1780~1867) 프랑스의 화가. 그는 **다비드**의 작업실에서 그림을 배워 다비드 이후 당대의 주도적인 신고전주의자가 되었다. 그의 초기 명성은 초상화가로서 탁월한 능력에 바탕을 둔 것이었다. 그는 여기에 고전이나 르네상스의 주제에서 빌려온 풍부한 역사화 연작을 더했다. 이러한 작품들은 1824년까지 종종 적대적인 비평을 받기도 했다. 이해에 샤를 10세는 그에게 레지옹 도뇌르 훈장을 수여했다. 그는 1829년 파리 에콜데보자르의 교수로 임명되었으며 1833년에는 그곳의 학장이 되었다.

오버캄프, 크리스토프-필리프(Christophe-Philippe Oberkampf, 1738~1815) 날염 면직물과 의복 직물을 생산하는 프랑스 직물 제조업자. 1758년부터 파리와 베르사유 사이에 위치한 주이에 세운 공장은 마침내 왕실제조업체라는 타이틀을 얻게 되었다. 1787년에 그는 귀족이 되었고, 국가에 많은 기부를 하고 혁명의 모티프를 자신의 직물 문양에 도입하여 혁명기를 헤쳐나갔다. 그의 공장은 나폴레옹 치세에 호황을 누렸다. 그는 항상 영국으로부터 수입한 최신의 직물 기술을 사용했으며, 당시 프랑스에서 가장 성공한 기업가였다.

우동, 장-앙투안(Jean-Antoine Houdon, 1741~1828) 프랑스의 조각가로 당대 가장 유명한 초상조각가. 그의 대리석 흉상은 특히 훌륭하며, 당시의 많은 유명인들을 조각했다. 독립 이후 미국 정부는 그에게 조지 워싱턴의 공식 초상 조각을 의뢰했으며, 우동은 특별히 그를 그리기 위해 미국을 방문했다.

웨지우드, 조사이어(Josiah Wedgwood, 1730~95) 살아 있는 동안 국제적 명성을 누린 영국의 도예가. 취향의 문제와 관련해서 그는 동업자 벤틀리의 기술

에 과학자로서의 자신의 기술을 접목했다. 장식적이면서도 실용적인 제품을 제작해 시장의 요구에 부합하는 성공적인 회사를 운영할 수 있었다. 이 회사는 특히 1770년대 중반부터 진지하게 신고전주의를 장려하였으며, 때때로 디자인 개발을 위해 조각가나 화가를 고용하기도 했다. 선도적인 기업가로서 웨지우드는 새로 등장하던 운하 체계의 후원자였고 왕립협회 회원이었다. 자유주의 사상을 지닌 그는 미국 독립전쟁과 노예무역 철폐운동을 지지하였다.

웨스트, 벤저민(Benjamin West, 1738~1820) 영국에서 활동한 미국인 화가. 그는 1760년에 북아메리카를 떠나, 이탈리아에서 3년을 보낸 뒤 1763년 영국에 정착하였다. 그는 초상화가로 자리 잡았고, 평생 동안 초상화를 제작하였지만 역사화로 유명했으며 명성을 누렸다. 조지 3세는 1772년 웨스트를 자신의 역사화가로 임명하는 등 많은 후원을 하였다. 그는 왕립미술원의 설립자 가운데 한 사람이었으며 레이놀즈의 사후인 1792년에 관장이 되었다. 몇몇 전기들에 잘못 기록되어 있지만 그는 기사작위는 받지 못했다.

위에, 장-바티스트(Jean-Baptiste Huet, 1745~1811) 프랑스의 화가, 판화가이며 벽지와 직물 디자이너. 1783년 이후로 날염한 면을 디자인하는 **크리스토프-필리프 오버캄프**의 수석 디자이너가 되었다. 그의 초기 디자인은 대개 신고전주의를 어느 정도 반영한 목가적이며 예쁘장한 것이었으나 후기 디자인은 매우 엄격한 신고전주의 양식이었다.

자니, 펠리체(Felice Giani, 1758~1823) 이탈리아의 화가로 특히 18세기 말에 많은 장식 프로젝트에 참여했다. 그의 고전역사나 신화적 장면들은 로마(현재 대통령궁인 퀴리날레 궁전 포함)와 신고전주의의 중요한 지방 거점인 파엔차의 천장을 장식했다.

제라르, 프랑수아-파스칼-시몽(François-

Pascale-Simon Gérard, 1770~1837) 프랑스의 화가. **다비드**의 문하생으로 훈련을 받을 때 다비드는 이 젊은 화가의 스타일에 지울 수 없는 흔적을 남겼다. 제라르는 파리에서 가장 인기 있는 초상화가로 명성을 쌓았고 많은 조수들을 고용했다. 그와 다비드 사이에는 치열한 경쟁이 전개되었다. 루이 18세는 그를 남작에 봉했다.

제퍼슨, 토머스(Thomas Jefferson, 17 43~1826) 미국의 정치가로 미국의 제3대 대통령이며 건축가. 그는 독학으로 당대에 가장 중요한 미국 출신의 건축가가 되었다. 그는 1768년 이후 많은 시간을 들여 자신의 집 몬티첼로를 디자인했다. 그는 버지니아 주하원의 사당 설계도 담당하였다. 그는 생애 말기에 버지니아 대학의 캠퍼스를 위한 그의 계획을 실현했다. 또한 새로운 연방 수도인 워싱턴의 도시계획에도 적극적으로 참여했다.

카노바, 안토니오(Antonio Canova, 17 57~1822) 어느 정도 화가라고도 할 수 있는 이탈리아의 이 조각가는 모든 신고전주의 미술가들 가운데 가장 중요한 사람에 속한다. 1781년 이후 그는 생애 대부분을 로마에서 보냈으며, 그의 많은 작품들로는 초상 조각이나 흉상은 물론이고 교회의 기념비, 고전적 인물이나 그룹들이 있다. 그의 고객으로는 나폴레옹, 예카테리나 여제, 로마교황 등이 있었다. 1815년 나폴레옹의 패배 이후, 카노바는 파리로 약탈된 미술작품들을 되찾기 위한 교황의 대리인으로 임명되었다. 교황은 그를 이스키아의 귀족에 봉했다.

카우프만, 안젤리카(Angelica Kauff-mann, 1741~1807) 스위스 화가. 그녀는 1766년 런던에 정착하여 그곳에서 초상화가로 명성을 쌓았으며 왕립미술원의 창립 멤버가 되었다. 그녀는 합동 장식계획에 참여하면서 신고전주의 양식으로 연출한 매력적인 작품을 만들기도 했다. 그녀의 많은 그림들은 판화를 매개로 도자기나 다른 물건들

의 장식에 사용되었다. 그녀는 1781년 두번째 남편인 장식미술가 안토니오 추치와 결혼한 후 로마에 정착했다.

코어드, 엘리너(Eleanor Coade, 1733~ 1821) 인조석(人造石) 제조업자. 그녀는 1769년 런던의 램버스에 회사를 설립하고 선배 조각가인 **존 베이컨**을 수석 디자이너이자 매니저로 고용했다. 교회의 기념비, 정원의 조각, 건축 장식물과 같은 그녀의 생산품은 널리 사용되었다. 그녀의 사업은 윌리엄 크로건에 의해 파산한 1833년까지 지속되었다.

클레리소, 샤를-루이(Charles-Louis Clérisseau, 1721~1820) 프랑스의 건축가이자 화가이며 고고학자. 로마의 **피라네시**와 **빙켈만, 로버트 애덤**의 친구로서 신고전주의 양식을 퍼뜨리는 데 중요한 위치에 있었다. 그는 애덤을 따라 스플리트(이전의 스팔라토)까지 가서, 그의 책을 위한 삽화를 그리기도 했다(책에는 언급되지 않음). 그는 프랑스에 있는 로마의 유물들에 대한 선구적인 저서를 출판했다. 그의 가장 야심찬 계획이었던 예카테리나 여제를 위한 별장은 그녀의 취미에는 너무 광대한 것이어서 거절당했다. 그는 **토머스 제퍼슨**과 협력하여 버지니아 주의회사당을 디자인했다(1785~90).

클렌체, 레오 폰(Leo von Klenze, 1784~ 1864) 독일의 건축가이며 화가. 그는 바이에른에서 가장 중요한 신고전주의자이며, 프로이센의 싱켈과 동시대의 사람이다. 클렌체는, 왕세자이자 그후 1816년부터 사망할 때까지 바이에른의 국왕이었던 루트비히 1세의 후원 아래 뮌헨을 현대적인 도시로 개발하여 그곳에 자신의 흔적을 남겨놓았다. 그가 지은 중요한 건물로는 프로필라이움이라는 도시 입구의 문뿐만 아니라 고대조각과 회화를 소장할 뮌헨의 미술관(글립토테크와 피나코테크)이 있다. 레겐스부르크 외곽에 그는 발할라 또는 명예의전당을 설계했다.

토르발센, 베르텔(Bertel Thorvaldsen,

1768~1844) 덴마크의 조각가로 그의 대부분의 작업은 로마에서 이루어졌다. 1797년 로마에 정착하여 1838년 고국으로 돌아왔다. 그는 중요하고 인기 있는 신고전주의자였다. 주문을 처리하기 위해 아주 많은 수의 조수들을 둘 정도로 성공적인 조각가였다. 그의 작품에는 무덤, 기념비(실러와 바이런의 기념비 포함), 초상조각, 고전적 인물들과 부조 그리고 그의 고향 코펜하겐의 성모 마리아 교회를 위해 제작한 그리스도와 사도들 연작이 있다. 코펜하겐의 토르발센 미술관은 1839년에서 48년에 세워져 그의 무덤뿐만 아니라 그의 조각과 소장품을 전시하고 있다.

터너, 조지프 맬러드 윌리엄(Joseph Mallord William Turner, 1775~1851) 영국의 화가이자 판화가이며 19세기 유럽의 가장 위대한 미술가 가운데 한 사람. 그는 그리스까지 가지는 못했지만 영국과 대륙을 두루 여행하였다. 그의 주제도 상상의 역사적 풍경부터 현대의 산업혁명에 이르기까지 광범위하다. 몇몇 작품들에서 신고전주의에 대한 그의 태도를 확인할 수 있지만 그는 보다 낭만주의에 속하는 사람이었다. 그러나 1808년부터 왕립미술원에서 원근법을 가르치는 교수로서 과학적 엄밀함이 그의 강의에서 중요하듯이, 그의 고전유물에 대한 지식도 그에게 중요한 것이었다.

파이프, 덩컨(Duncan Phyfe, 1768~ 1854) 당대의 가장 유명한 미국 가구 제작자. 1783년 또는 1784년에 스코틀랜드에서 이주한 그는 10년도 지나지 않아 뉴욕에서 독자적 장인으로 크게 성공하였다. 그는 주로 신고전주의 제품들을 판매하는 대규모 회사를 설립했는데, 그 제품들은 신고전주의의 초기에서부터 말기까지 변화한 취향을 반영하였다. 그는 상당한 재산을 남겼다.

페르시에, 샤를(Charles Percier, 1764~ 1838) 프랑스 건축가이자 디자이너. 그의 주요한 신고전주의 작품은 **피에르-프랑수아-레오나르 퐁텐**과 함께 건

립한 것이었다.

퐁텐, 피에르-프랑수아-레오나르(Pierre-François-Léonard Fontaine, 1762~1853) 프랑스의 건축가이자 디자이너. **샤를 페르시에**와 함께 그는 나폴레옹 시대의 프랑스 신고전주의 발전에 중요한 공헌을 하였다. 페르시에와 퐁텐은 나폴레옹이 총애하는 건축가였고, 말메종과 튈르리 궁 그리고 다른 건축물을 완성하였고, 그밖에 카루셀 개선문을 디자인했다. 그들의 영향력이 확산된 데에는 그들이 저술한 책, 특히 『실내장식 모음집』(1801년과 1812년)이 큰 역할을 하였다.

푸젤리, 헨리(Henry Fuseli, 1741~1825) 스위스 태생으로 영국에서 활동한 화가이자 작가. 그는 츠빙글리와 성직자로 교육받았으며 1761년 사제서품을 받았다. 1765년에 런던에 정착해서 빙켈만과 다른 사람들의 저작을 번역했다. 조슈아 레이놀즈 경의 격려로 회화를 시작했고 1770년부터 78년까지 화가가 되려는 꿈을 갖고 로마에 머물렀다. 그는 역사와 문학을 주제로 다룬 많은 작품을 남겼으며 그 중에는 삽화도 있다. 그는 1799년에 왕립미술원의 회화 교수로 임명되었다. 그의 저작에는 영어로 씌어진 최초의 이탈리아 미술사가 있는데, 그의 사후에 유작으로 출판되었다.

플랙스먼, 존(John Flaxman, 1755~1826) 영국의 조각가, 디자이너, 일러스트레이터 그리고 신고전주의의 중요한 대표자. 호메로스, 아이스킬로스, 헤시오도스 그리고 단테의 작품을 위한 삽화로 그는 국제적인 명성을 얻었다. 초기작은 조각뿐만 아니라 **웨지우드**를 위한 디자인도 포함되어 있었으나 1794년 이탈리아에서 돌아온 이후에는 장식예술 대신 조각에 치중하였다. 예외가 있다면 왕실 컬렉션을 위한 작품을 포함하여 은이나 은도금으로 만든 몇몇 정교한 금속 세공품이다. 1810년 그는 왕립미술원의 첫번째 조각 교수로 임명되었다.

피라네시, 조반니 바티스타(Giovanni Battista Piranesi, 1720~78) 다재다능한 이탈리아인으로 지형을 그린 판화로 잘 알려졌으며 건축가, 디자이너, 이론가, 고고학자 그리고 상인이기도 했다. 실제로 건립된 그의 건축물은 로마에 있는 말타 수도회의 수도원 교회뿐이었다. 그의 많은 판화작품에는 135장의 『로마 풍경』과 250여 장의 『고대 로마』 등이 있다. 감옥 내부를 묘사한 환상의 영역을 다룬 작품 『감옥』은 오랫동안 인기를 끌었다.

체임버스, 윌리엄(William Chambers, 1726~96) 영국의 건축가. 그는 영국 신고전주의에 중요한 공헌을 했지만, 그의 경쟁자인 **로버트 애덤**만큼 영향력을 미치지는 못했다. 런던의 새로운 왕립미술원을 설립하는 데 회계담당자로 적극 참여하였으며 애덤을 축출하는 데 앞장섰다. 1776년 이후 그가 건축을 감독했던 런던의 서머싯 저택은 그의 가장 뛰어난 건축물 가운데 하나이다. 고전주의에 관한 중요한 저서인 『도시 건축론』(1759) 은 널리 읽혔다. 애덤과 다르게 체임버스는 왕실의 총애를 받았다. 그는 영국 황태자의 개인 건축 교사이자 왕실 건축가이며 총감독관이었다. 그는 1770년에 기사작위를 받았다.

해밀턴, 개빈(Gavin Hamilton, 1723~98) 영국의 화가, 고고학자 그리고 화상. 그는 1766년 로마에 정착해서 대부분의 생애를 그곳에서 보냈다. 그는 때때로 초상화를 그렸지만 당대 그의 명성은 고전 역사화에 기초한 것이었다. 이 가운데 가장 중요한 작품은 호메로스에 관한 것으로 이것은 유럽 신고전주의 회화의 가장 초기의 예에 해당한다. 그는 로마 신고전주의 그룹의 주도적 인물로, **빙켈만**과 **멩스**의 친구였다.

해밀턴, 윌리엄(Sir William Hamilton, 1730~1803) 영국의 외교관, 고고학자, 소장가 그리고 과학자. 그는 영국의 공사로 나폴리에 주재했다. 고대 미술품,

특히 그리스 도기를 열정적으로 수집한 그는 그의 첫번째 컬렉션(1766~67)을 출판했고, 그후 자신의 소장품을 최근에 완성된 대영박물관에 판매하였다. 그의 두번째 컬렉션은 1791~95년에 출판되었다. 그리스 도기는 신고전주의 취향을 형성하는 데 큰 영향력을 행사하였다. 해밀턴은 화산에 대한 관찰 기록도 발표했는데 그 중에서도 베수비오 화산에 대한 것이 가장 유명하다. 그는 나폴리만의 영국 사교계의 중심에 있었고, 그의 두번째 부인인 엠마는 그녀가 재창조해낸 고전적이며 연극적인 포즈인 '자세'(attitude)로 유명했다. 그녀는 또한 넬슨과 염문을 뿌리기도 했다.

호프, 토머스(Thomas Hope, 1769~1831) 영국의 소장가, 후원자, 여행가이자 작가. 그는 자신의 런던 주택에 관해 기술한 책, 『가정용 가구와 실내장식』(1807)을 통해 신고전주의 취향의 전파에 큰 영향을 끼쳤다. 그는 또한 고대의 의상에 관한 중요한 책을 출판했고, 처음에 익명으로 출판하여 바이런의 것으로 잘못 알려진 낭만주의 소설 『아나스타시우스』도 썼다.

주요연표

[]속의 숫자는 본문에 실린 작품 번호를 가리킨다

신고전주의	시대 배경

신고전주의

1750 수플로, 두번째 이탈리아 방문.
체임버스, 이탈리아 체류(1755년까지).

1752 1738년부터 발굴하기 시작한 헤르쿨라네움의 유적들을 발표한 후 그곳에 아카데미아 에르콜라네세 설립.
케뤼스 백작, 『이집트·에트루리아·그리스·로마·갈리아의 고대 유물 컬렉션』 출판 시작(1767년까지).

1753 로버트 우드, 『팔미라의 유적』 출판[29].
로지에, 『건축론』(1755년 재판)[43].

1754 로버트 애덤, 그랜드투어(1758년까지).

1755 빙켈만, 『그리스 회화와 조각의 모방에 관한 고찰』 출판과 로마 정착.

1756 피라네시, 『고대 로마』 출판[36].

1757 로버트 우드, 『바알베크의 유적』 출판.
케뤼스 백작, 『호메로스의 일리아스, 오디세이아와 베르길리우스의 아이네이스 삽화집』 발행.
아카데미아 에르콜라네세, 벽화로 시작하는 『고대 에르콜라노』 출판(1792년까지)[21, 84, 189].

1758 르 루아, 『가장 아름다운 그리스의 유적들』 출판.
에티엔-모리스 팔코네가 세브르 도자기를 위해 「개구쟁이 큐피드」 제작[129].
스튜어트, 해글리 공원에 도리아 신전 설계.

1759 체임버스, 『도시 건축론』 출판.

1760 개빈 해밀턴, 「파트로클로스의 죽음을 비통해하는 아킬레우스」 제작(1763년 까지)[77].
멩스, 빌라 알바니에 천장화 「파르나수스」(1761년 완성)[82]와 「아우구스투스와 클레오파트라」 제작(1761년 완성)[81].
비앵, 『화병 도안집』 판화집 출판[137].
웨스트, 이탈리아 방문(1763년 까지).
주이에 있는 오버캄프의 공장 생산 시작.

1761 피라네시, 『로마의 건축의 장엄함』 출판.
가브리엘, 베르사유의 프티트리아농 착공(1768년 완공)[44~45].
로버트 애덤, 시온 하우스 착공(1769년 완공)[58~59].
멩스, 로마를 떠나 마드리드로 향함(1769년 돌아옴).

시대 배경

1751 디드로와 달랑베르가 편찬한 『백과전서』 출판(1872년에 완성)[140].
린네, 『식물철학』 출판.

1752 프랭클린, 피뢰침 발명.

1753 대영 박물관 설립(1759년에 대중에 개방).

1754 캐나다에서 영국과 프랑스 사이의 전쟁 발발.

1755 리스본에 지진.
새뮤얼 존슨, 『영어 사전』 출판.

1756 7년전쟁 발발(1763년까지).
캘커타에서 '블랙 홀' 사건 발발.
게스너, 『이딜렌』 출판.

1757 흄, 『종교의 자연사』 출판.
보드머, 『니벨룽의 노래』 출판.
에드먼드 버크, 『숭고와 미에 대한 우리의 이상들의 기원』 출판.

1758 헬베티우스, 『정신에 관하여』 출판(1759년 파리에서 공개 소각됨).

1759 울프 장군, 퀘벡 전투에서 사망.
디드로, 사적인 유통을 위해 처음으로 『살롱』을 저술.
볼테르, 『캉디드』 출판.

1760 제임스 맥퍼슨, 『고대 시가 단편』 출판.
조지 3세, 영국왕위 계승(1820년까지).

1761 루소, 『신 엘로이즈』 출판.

신고전주의	시대 배경

신고전주의

1762 스튜어트와 레베트, 『아테네의 고대유물』 초판 발행(1830년까지 네 권의 책을 더 펴냄).
멩스, 『미에 관한 사색』 출판.
빙켈만, 『고대건축에 관한 고찰』 출판.

1763 비앵, 「큐피드 상인」[83] 제작, 「프랑스에서 복음을 전파하는 생 드니」 착수(1767년 완성)[95].
폼페이에서 중대한 발굴 진행(1748년부터 시작).

1764 빙켈만, 『고대미술사』 출판.
로버트 애덤, 『스팔라토의 유적』 출판.
우동, 이탈리아 체류(1769년까지).
파리, 생트주느비에브 성당 착공(1757년 수플로가 설계하여 1790년 완공)[41, 42].
스튜어트, 셔그버러에서 작업 시작(1770년 완성).

1765 로버트 애덤, 이즈음 캐들스톤에서 작업 시작(1770년 완성)[61].
피라네시, 로마의 산타마리아델프리오라토 재건축[68].
프라고나르, 「코레소스와 칼리로이」 제작[104].

1766 윌리엄 해밀턴 경의 첫번째 고대유물 컬렉션을 당카르비유가 출판(1767년에 완성).
배리, 이탈리아 체류(1771년까지).
개빈 해밀턴, 로마 정착.
안젤리카 카우프만, 런던 정착.
플리트크로프트, 스타우어헤드 정원에 고전적인 신전 완성(1744년에 시작).

1767 빙켈만, 『미출판 고대 기념물』 출판(1768년 완성).
로버트 애덤, 뉴비 홀 착공(1785년 완공)[37].
제임스 크레이그, 에든버러를 위한 신도시 계획.

1768 토마스 메이저, 『파이스툼의 유적』 출판.
로버트 애덤, 솔트램 하우스(1769년과 80년)[63]와 런던 아델피 계획 착수(1772년에 완성).
웨스트, 「게르마니쿠스의 유해를 들고 브룬디시움에 상륙하는 아그리피나」 제작[79].
제퍼슨, 몬티첼로 착공.

1769 예술애호가협회, 『챈들러의 이오니아 고대유물』 제1권 발행(제2권은 1797년).
웨지우드, 에트루리아에 도자기 공장 설립.
에르트만스도르프, 슐로스 뵈를리츠에서 작업 시작(1773년 완성).
피라네시, 『벽난로 장식의 다양한 방법』 출판.
로마에서 피오-클레멘티노 미술관 개관.
그뢰즈, 「카라칼라를 꾸짖는 셉티미우스 세베루스」[102].

1770 고야, 이탈리아 체류(1771년까지).
웨스트, 「울프 장군의 죽음」 제작[100].
가브리엘, 베르사유 오페라 하우스 개관[46].
엘리너 코어드, 런던 램버스에 인조석 공장 설립.

시대 배경

1762 예카테리나 여제, 러시아 왕위 계승(1796년까지).
브리지워터 공작, 영국에서 처음으로 운하 건설 시작(맨체스터에서 워슬리까지).
루소, 『에밀』과 『사회계약론』 출판.
맥퍼슨, 『핑갈』 출판.

1764 베카리아, 『범죄와 형벌』 출판.
요한 제바스티안 바흐, 런던에서 카를 프리드리히 아벨과 함께 연주회를 가짐(1781년까지).

1765 영국, 아메리카 식민지에 인지조례 부과, 반란의 첫 징후.
호레이스 월폴, 『오트란토 성』 출판.
튀르고, 『부의 형성과 분배에 관한 성찰』 출판.
부세, 베르사유의 궁정화가로 임명됨.

1766 부갱빌, 프랑스인으로는 최초로 세계일주 항해(1769년까지).
레싱, 『라오콘』 출판.

1767 프랑스와 에스파냐에서 예수회 축출.
조지프 프리스틀리, 『전기의 역사』 출판.
헤르더, 『새로운 독일 문학의 단편들』 출판.
올바크, 『그리스도교의 베일을 벗기다』 출판.
글루크, 오페라 「알체스테」.

1768 쿡, 첫번째 항해(1771년까지).
런던에 왕립미술원 설립. 레이놀즈, 초대 원장에 선임.

1769 바리 부인, 루이 15세의 정부가 됨(1774년까지).

1770 프랑스의 황태자, 오스트리아의 황후 마리아 테레지아의 딸인 마리 앙투아네트와 결혼.
에드먼드 버크, 『현재의 불만들의 원인에 대한 고찰』 출판.

신고전주의	시대 배경
푸젤리, 이탈리아 체류(1778년 까지).	
1771 체임버스, 에든버러의 던다스 저택 착공(1774년 완공)[65]. 고야, 「프리아푸스에게 바치는 제물침」 제작[105]. 우동, 테라코타로 디드로의 흉상 제작(대리석 작품은 1773년)[139]	**1771** 부갱빌, 『세계일주여행』 출판. 아크라이트, 영국에서 처음으로 수력 방적기 발명. 『브리태니커 백과사전』 첫 출판. 클롭슈토크, 「송시」 발표.
1772 대영박물관, 윌리엄 해밀턴 경의 첫번째 도자기 컬렉션 구입. 알렉산더 런시먼, 페니퀵에 「노래하는 오시안」 천장화 제작[176]. 캐머런, 『로마의 목욕탕』 출판.	**1772** 쿡, 두번째 항해(1775년까지).
1773 개빈 해밀턴, 『이탈리아 화파』 출판. 로버트와 제임스 애덤, 『건축 작업』 출판 시작(1822년 완성)[138].	**1773** 콜브룩데일 철교 건설. 보스턴 '티 파티' 사건. 몬보도, 『언어의 기원과 발전』 출판(1792년 완성).
1774 데제르드레츠 정원 작업 시작(1789년 완공).	**1774** 루이 15세, 서거. 루이 16세, 왕위계승. 괴테, 『베르테르의 슬픔』 출판. 글루크, 오페라 「아울리스의 이피게네이아」. 존 웨슬리, 『노예제도에 대한 고찰』 출판. 라부아지에, 『물리와 화학 소론』 출판. 프리스틀리, 산소 발견. 앤 리, 셰이커교도들과 뉴욕으로 이주.
1775 로버트 애덤, 오스털리 체류(1775~76년경)[62]. 웨지우드, 재스퍼 석기 발명 완성. 플랙스먼이 그를 위해 디자인 시작[119]. 르두, 아르크-에-스낭에 왕립제염소 건설(1779년 완공)[50, 51, 53].	**1775** 미국 독립전쟁 발발(1783년까지). 괴테, 바이마르에 정착. 와트, 최초의 증기 엔진 조립. 세라 시든스, 런던의 드루어리레인 극장에서 데뷔. 헤르더, 『역사철학과 문화』 출판. 보마르셰의 「세비야의 이발사」가 2년간의 금지령 후 프랑스에서 공연(집필은 1772년). 라바터, 『관상학』 출판.
1776 시모네티, 바티칸 박물관의 로툰다 착공(1780년 완공)[6]. 비앵, 로마의 프랑스 아카데미 원장으로 임명. 다비드, 첫 이탈리아 방문(1780년까지).	**1776** 미국, 독립 선언. 쿡, 세번째 항해(1780년까지). 에드워드 기번 『로마 제국 쇠망사』 출판(1788년 완성). 애덤 스미스, 『국부론』 출판.
1777 배리, 런던의 미술협회를 위한 「인간 문화의 진보」 연작[99] 제작(1784년에 완성).	**1777** 존 하워드, 『영국과 웨일스의 교도소 상태』 출판. 글루크, 오페라 「아르미드」.
1778 피라네시, 판화 『파이스툼』 출판. 르두, 파리에 텔뤼송 저택 착공(1781년 완공). 플랙스먼, 웨지우드를 위해 「호메로스 예찬」을 명판 형태로 제작(도자기 형태로는 1786년 완성[121]). 에르므농빌에 루소의 무덤 완성(지라르댕의 조경, 1764년에 시작[107]).	**1778** 프랑스와 미국의 식민주의자들이 동맹을 맺고 조약 체결. 영국, 프랑스에 대해 전쟁 선포. 메스머, 파리에 '최면술' 도입. 셰리든, 희곡 「험담꾼들」.
1779 히르슈펠트, 『정원예술론』 출판(1785년 완성). 세브르, 예카테리나 여제를 위한 만찬세트[127]. 캐머런, 차르스코예셀로(현재 푸슈킨)에서 작업 시작[71]. 손, 이탈리아 체류(1780년까지).	**1779** 새뮤얼 크럼프턴, 뮬 방적기 발명. 영국에서 처음으로 증기제분기 작동. 레싱, 희곡 「현자 나탄」. 데이비드 흄, 『자연 종교에 대한 대화』.
1780 푸젤리, 「뤼틀리의 맹세」 제작[93]. 제이컵 모어, 「분출하는 베수비오 화산: 폼페이 최후의 날」 제작[20].	**1780** 파이시엘로, 오페라 「세비야의 이발사」. 빌란트, 영웅시 「오베론」.

신고전주의	시대 배경
1781 카노바, 로마 정착. 다비드, 「역병 환자를 위해 성모 마리아에게 애원하는 생로슈」 제작[97]. 안젤리카 카우프만, 로마 정착. 생 농, 『픽처레스크 여행 또는 나폴리와 시실리 왕국에 대한 기술』 출판 (1786년에 완성).	**1781** 허셜, 천왕성 발견. 칸트, 『순수 이성 비판』 출판. 루소, 『고백록』 출판. 모차르트, 오페라 「이도메네오」.
1782 G. B.와 E. Q. 비스콩티, 『피오-클레멘티노 미술관 기술』 출판 (1807년 완성). 수아죌 구피에, 『그리스 픽처레스크 여행』 출판(1822년 완성). 웨스트, 세인트조지 예배당을 위한 첫번째 창문 작업(1796년 재개)[98].	**1782** 헤르더, 『유대 시의 정신』 출판(1783년 완성). 모차르트, 오페라 「후궁으로부터의 도피」. 라클로, 『위험한 관계』 출판.
1783 르두, 요금 징수소와 파리 시 벽면에 경계초소(방벽) 디자인 착수. 다비드, 「헥토르의 죽음을 비통해하는 안드로마케」 제작[89]. 오버캄프, 왕실의 인가를 받고 위에를 고용.	**1783** 프랑스와 영국, 베르사유 조약 체결, 미국 독립 승인. 몽골피에 형제, 최초로 사람을 실은 기구 실험. 영국, 노예제 폐지 운동 시작. 퀘이커 교도들, 의회 청원.
1784 다비드, 「호라티우스 형제의 맹세」 제작[86, 88]. 불레, 뉴턴 기념관 계획[55, 56].	**1784** 칸트, 『계몽이란 무엇인가?』 출판. 보마르셰, 희곡 「피가로의 결혼」. 헤르더, 『역사철학에 대한 고찰』 출판(1791년 완성).
1785 샤도, 이탈리아 체류(1797년까지). 블레이크, 「춤추는 요정과 함께 있는 오베론과 티타니아」, 펜[106].	**1785** 여왕의 목걸이 사건(마리 앙투아네트의 명성 손상). 기구를 이용한 최초의 영국해협 횡단.
1786 페르시에(1792년까지)와 퐁텐(1790년까지), 로마 체류. 리처드 페인 나이트, 『프리아포스 숭배 유적에 관한 보고서』 출판. 웨스트, 윈저 궁의 접견실을 위해 중세 역사화 제작(1789년 완성).	**1786** 영불 통상조약 체결. 석탄가스를 이용한 등불 개발. 캘커타에 식물원 설립. 괴테, 이탈리아 방문(1788년까지). 모차르트, 오페라 「피가로의 결혼」. 허셜, 『성운·성단 총목록』 출판. 윌리엄 벡퍼드, 소설 『바테크』 출판. 로버트 번스, 『스코틀랜드 방언으로 쓴 시집』.
1787 카노바, 「큐피드와 프시케」 제작[182]. 다비드, 「소크라테스의 죽음」[90]. 발랑시엔, 「고대도시 아그리젠토: 이상적 풍경」 제작[115]. 플랙스먼, 이탈리아 체류(1794년까지).	**1787** 모차르트, 오페라 「돈 조반니」. 괴테, 희곡 「이피게니에」. 실러, 희곡 「돈 카를로스」. 존 웨슬리, 『설교집』 출판. 오라스 소쉬르, 몽블랑 최초 등반.
1788 바르텔레미, 『그리스의 젊은 아나카르시스의 여행』 출판. 우동, 리치먼드의 주의회의사당을 위한 조지 워싱턴 조각상 제작 (모형의 제작은 1785년)[73]. 세브르 공장, 마리 앙투아네트를 위해 랑부예 낙농세트 제작[130].	**1788** 영국의 오스트레일리아 식민지화 시작, 뉴사우스웨일스에 첫 정착. 최초의 증기선 건조. 괴테, 희곡 「에그몬트」. 모차르트, 마지막 3개의 교향곡(제39~41번) 작곡. 하이든, '옥스포드' 교향곡 작곡. 린네 학회, 런던에서 창립.
1789 다비드, 「브루투스에게 아들의 시신을 인도하는 릭토르들」 제작[91, 92].	**1789** 바스티유 감옥 습격과 프랑스 혁명 시작. 조지 워싱턴, 미합중국의 초대 대통령에 취임. 모차르트, 오페라 「코시 판 투테」. 뷔퐁, 『박물지』 완성(1749년에 시작). 베르나르댕 드 생 피에르, 소설 『폴과 비르

신고전주의

1791 파리의 생트주느비에브 교회, 팡테옹으로 재명명.
윌리엄 해밀턴 경, 두번째 컬렉션 출판(1795에 완성)[172].
로버트 애덤, 에든버러의 샬럿 광장(1792년 이후 건설)[66].
토머스 셰러턴, 『드로잉 책』 출판(1794년에 완성).

1792 제임스 호번, 벤저민 러트로브 등, 백악관 공사 착수[76].
손, 잉글랜드 은행, 은행 증권사무소(1794년 완성)[180].

1793 플랙스먼, 『일리아스』와 『오디세이아』를 위한 삽화 출판[169, 170]
과 『신곡』 삽화 비매품으로 첫 출간[174].
다비드, 『마라의 죽음』[141].
베이컨, 콘월리스 후작의 기념물[202].
1794 레베르크, 엠마 해밀턴의 '자세'를 위한 삽화[188].
1795 플랙스먼, 『제주를 바치는 여인들』을 위한 삽화[171].
1796 플랙스먼, 윌리엄 존스 경을 위한 기념비[203].
러트로브, 미국으로 이주.

1797 토르발센, 로마에 정착(1838년까지).
프랑스의 첫번째 산업박람회.
1798 캘커타 총독관저 착공(1803년 완공)[201].

1799 플랙스먼, 「그리니치 힐을 위한 거대한 브리태니아 상」을 위한 계
획안[163].
러트로브, 펜실베이니아 은행 착공(필라델피아, 1801년 완공)[207].

1800 다비드, 「레카미에 부인의 초상」.

1801 페르시에와 퐁텐, 『실내장식 모음집』 출판(1812년에 재판)[216].
제라르, 「로라 강가에서 영혼을 환기시키는 오시안」[177].

1802 드농, 『상하 이집트 여행기』 출판.

시대 배경

지니』.
라부아지에, 『화학 요론』 출판.
길버트 화이트, 『셀본의 박물학과 고대유물
들』 출판.
윌리엄 블레이크, 『순수의 노래』 출판.
1790 프랑스 정부, 수도원 억압.
에드먼드 버크, 『프랑스 혁명에 관한 고찰』.
로버트 번스, 시 『탬 어섄터』.
1791 토머스 페인, 『인간의 권리』 출판.
모차르트, 오페라 「마술 피리」.
하이든, 12곡의 '런던' 교향곡 작곡(1795년
까지).
제레미 벤담, 새로운 감옥 '원형 감옥'.
1792 프랑스, 오스트리아와 프로이센에 대해 전쟁
선포.
프랑스, 공화국 선포.
프랑스, 공포정치 시작(1793년까지).
루제 드 릴, '라 마르세예즈' 작곡(프랑스 국가).
메리 울스턴크래프트, 『여성의 권리 옹호』
출판.
1793 루이 16세와 마리 앙투아네트, 처형당함.
샤를로트 코르데, 마라 암살.
공포정치의 종식과 로베스피에르의 실각.

1795 괴테, 『빌헬름 마이스터』 출판.
1796 나폴레옹, 프랑스 군대 사령관으로 이탈리아
원정을 성공적으로 수행.
제너, 천연두 백신 발명.

1798 하이든, 오라토리오 「천지창조」.
워즈워스와 콜리지, 『서정민요집』.
1799 나폴레옹, 시리아와 이집트 침략, 아부키르
에서 터키 격퇴.
나폴레옹, 제1통령에 임명됨(향후 10년간 프
랑스의 실제적인 통치자).
1800 나폴레옹, 파리의 튈르리 궁으로 거처를 옮김.
나폴레옹, 생베르나르 고개를 넘어 이탈리아
로 진격해 밀라노를 점령, 치살피나 공화국
을 건설.
베토벤, 교향곡 제1번.
1801 프랑스 이집트에서 철수.
토머스 제퍼슨, 미국 대통령 됨(1809년까지).
자카르, 파리에서 혁신적인 새로운 직기를
선보임.
샤토브리앙, 소설 『아탈라』.
1802 프랑스와 영국, 아미앵 조약 체결. 처음으로
많은 사람들이 대륙으로 여행, 루브르에서

신고전주의	시대 배경
	나폴레옹이 약탈해온 미술품들을 감상.
	나폴레옹, 국민투표로 종신 통령에 오름.
1803 카노바, 「군신 나폴레옹」(1806년에 완성)[150].	**1803** 프랑스와 영국, 전쟁 재개.
싱켈, 이탈리아 첫방문(1804년까지).	프랑스, 루이지애나를 미국에 매각.
1804 앵그르, 「옥좌 위의 나폴레옹」(1806년 완성)[148].	**1804** 나폴레옹, 자신을 황제로 선포하고 이탈리아
르두의 『건축』 출판.	의 왕이 됨.
앙리 오귀스트, 나폴레옹 대관식을 위한 은도금 만찬세트 제작	프랑스 제1제정(1814년까지).
[155].	베토벤, 교향곡 제3번 「영웅」.
카노바, 「베누스 빅트릭스로 분한 파올리나 보르게세」(1808년 완	
성)[187].	
쥐베르와 뒤포어, 파노라마식 벽지 소개[217].	
1805 다비드, 「황제와 황비의 대관식」[154].	**1805** 넬슨, 트라팔가 해전에서 사망.
러트로브, 볼티모어 대성당 착공(1818년 완성)[208].	나폴레옹, 아우스터리츠 전투에서 프로이센
제라르, 「레카미에 부인의 초상」[185].	과 러시아에 대승을 거둠.
대영박물관, 찰스 타운리의 고전적인 소장품 일부 구입(1814년에	월트 스콧 경, 소설 「마지막 음유시인의 노래」.
추가 구입).	
1806 카노바, 알피에리의 무덤 제작(1810년에 완성)[165]. 넬슨의 무덤	**1806** 나폴레옹, 예나 전투에서 프로이센과 러시아
을 위한 계획안 착수.	에 대해 또다시 승리.
1801년에 로마상을 수상한 앵그르의 로마 유학(1824년까지).	
세브르, 「위대한 장군들의 탁자」(1812년 완성)[156].	
1807 플랙스먼, 넬슨 기념비(1818년 완성)[160].	**1807** 스탈 부인, 소설 「코린」.
엘긴, 자신의 런던 집에서 파르테논의 조각들을 전시하기 시작.	포스콜로, 시 「무덤」.
토머스 호프, 『가정용 가구와 실내장식』 출판[231].	
윌리엄 젤, 『이타카의 지형과 유적들』 출판.	
윌리엄 윌킨스, 『대 그리스의 고대 유적』 출판과 케임브리지 다우	
닝 대학의 공사 시작(1820년 완공).	
샤도, 흉상 시리즈의 시작(1815년에 완성), 발할라에 안치할 목적	
(1842년에 안치)[168].	
1808 비제-르브룅, 「코린으로 분한 스탈 부인의 초상」 제작.	**1808** 프랑스, 에스파냐 침공, 반도 전쟁 발발
	(1814년까지).
	괴테, 희곡 『파우스트』의 제1막.
	베토벤, 교향곡 제5번.
1809 토머스 호프, 『고대의 복식』 출판.	**1809** 나폴레옹, 조제핀과 이혼.
러트로브, 워싱턴 국회의사당 공사에 착수[206].	아커만, 정기간행물 『예술, 문학 그리고 상
	업의 보고』 발행(1828년까지).
	1810 나폴레옹, 오스트리아의 황제 프란시스 1세
	의 딸인 마리 루이즈와 결혼.
	월터 스콧 경, 시 「호수의 연인」.
	고야, 판화집 『전쟁의 참화』 시작.
1811 앵그르, 「주피터와 테티스」 제작[179].	**1811** 나폴레옹의 후계자 탄생.
	영국 황태자, 포르피린증으로 고통받는 조지
	3세의 섭정 황태자로 임명됨.
	바이런, 시 「미네르바의 저주」(1815년 출판).
	제인 오스틴, 소설 『분별과 다감』.
1812 바이에른의 루트비히 1세, 아이기나마블스 구입.	**1812** 프랑스 군대, 러시아 원정 실패. 이후 전황이
내시, 런던 중심부 재건축 시작.	유럽을 지배하고 있는 프랑스 군대에 불리하
	게 변화.
	미국, 영국에 대해 전쟁 선포.
	바이런, 『차일드 해럴드의 여행』(1·2편).

1813	카노바, 「삼미신」 첫번째 작품(1814년에 완성).	1813	라이프치히 전투에서 나폴레옹 패배.

1813 카노바, 「삼미신」 첫번째 작품(1814년에 완성).
 앵그르, 「오시안의 꿈」 제작.

1813 라이프치히 전투에서 나폴레옹 패배.
 제인 오스틴, 소설 『오만과 편견』.
 프레데리크 아큠, 『가스등에 관한 실용적
 논문』.
 슈베르트, 교향곡 제1번.

1814 대영 박물관 피갤리안마블스 구입.

1814 프랑스의 패배, 나폴레옹의 퇴위와 엘바 섬
 유배.
 빈회의 개최(1815년까지).
 베토벤, 오페라 「피델리오」.
 월터 스콧 경, 소설 『웨이벌리』.
 조지 스티븐슨, 증기 기관차 제작.
 런던에 최초로 가스 가로등 등장.

1815 싱켈, 「마술피리」 무대미술[190].

1815 나폴레옹, 엘바 섬 탈출, 프랑스에 군대 집
 결, '백일 천하'.
 나폴레옹, 워털루에서 최종 패배, 세인트헬
 레나로 유배.
 루이 18세, 프랑스 국왕으로 재등극.

1816 영국 정부, 엘긴마블스 구입.
 클렌체, 글립토테크 착공(뮌헨, 1830년에 완공)[193].
 터너, 한 쌍의 그림 「복구된 주피터 페넬레니우스 사원」[116].
 포인터파이퍼의 헨리에타 빌라(시드니, 1820년 완공)[204].

1816 로시니, 오페라 「세비야의 이발사」.
 콜리지, 시 『쿠빌라이 칸』 출판(1797년 집필).

1817 플랙스먼, 『헤시오도스』를 위한 삽화 출판.
 싱켈, 베를린 신경비청(1818년 완공)[192].
 제퍼슨, 버지니아 대학(1826년에 완공).
 바티칸 고전조각 전시관 확장, 브라치오 노보(1821년 완공).

1817 로시니, 오페라 「도둑까치」.
 바이런, 시극 「만프레드」.

1818 최초의 증기선 사바나, 26일 동안 대서양
 횡단.
 프라도 박물관 설립(마드리드).
 바이런, 시 『돈 주안』(1828년에 완성).
 키츠, 시 『엔디미온』.
 메리 울스턴크래프트 셸리, 소설 『프랑켄슈
 타인』.

1819 토머스 호프, 소설 『아나스타시우스』.
 싱켈, 베를린 왕립극장(1821년에 완공).

1819 토머스 텔퍼드, 메나이 현수교 건설(1821년
 완공).
 맨체스터에서 '피털루 학살' 사건 발발.
 제리코, 「메두사의 뗏목」.
 터너, 이탈리아 방문.
 빅토르 위고, 『송가 및 기타 시』 출판.
 쇼펜하우어, 『의지와 표상으로서 세계』 출판.

1820 「밀로의 베누스」 발견, 프랑스 구입.

1820 조지 3세 서거, 섭정 왕자 조지 4세 왕위 계승.
 키츠, 시 『성녀 아그네스 축제 전야제』.
 셸리, 시 『프로메테우스의 해방』.
 라마르틴의 『시적 명상』.

1821 싱켈 등, 『제조회사와 장인들을 위한 견본들』 출판 시작.
 바이에른의 루트비히 1세, 발할라를 위한 클레체의 설계 승인[166, 167].

1821 그리스 독립전쟁 시작.
 베버, 오페라 「마탄의 사수」.
 토머스 드 퀸시, 『영국인 아편쟁이의 고백』.
 하이네, 『시집』.

1822 키오스 섬의 학살(그리스 독립전쟁).
 베토벤, 「장엄 미사」.

신고전주의	시대 배경
	슈베르트, 교향곡 제8번 「미완성」. 알프레드 드 비니, 『시집』. 푸슈킨, 『예브게니 오네긴』(1832년 완성).
1823 스머크, 대영박물관의 신축건물 공사 시작(1847년 완공)[195]. 싱켈, 베를린 구박물관(1826년에 완공)[194]. 클렌체, 이탈리아 방문.	
1824 싱켈, 두번째 이탈리아 방문[199].	1824 바이런, 그리스의 미솔롱기에서 사망. 들라크루아, 「키오스 섬의 학살」. 샤를 10세, 프랑스 왕위 계승. 앵어스틴의 소장품 기증으로 런던의 국립미술관 설립. 베토벤, 교향곡 제9번 「합창」. 레오파르디, 『칸초네와 시』.
	1825 루트비히 1세, 바이에른 왕위에 오름(1848년까지). 스톡턴-달링턴 철도 개통, 최초의 증기기관 철도. 푸슈킨, 『보리스 고두노프』. 만초니, 소설 『약혼자』(1827년 완성).
1826 내시, 컴벌랜드 테라스 공사(리전트 공원, 1827년 완공)[196, 197].	1826 사진의 발명, 니에프스가 카메라 이미지를 고정시킴. 멘델스존, 「한 여름 밤의 꿈」을 위한 부여음악. 페니모어 쿠퍼, 소설 『마히칸족의 최후』. 베버, 오페라 「오베론」.
1827 앵그르, 「호메로스 예찬」[178].	1827 존 클레어, 시집 『목동의 달력』. 하이네, 『노래책』. 슈베르트, 「겨울 나그네」.
	1829 발자크, 소설 『인간희극』(1848년 완성). 로시니, 오페라 「윌리엄 텔」. 빅토르 위고, 『동방시집』.
	1830 토네트, 벤트우드 가구 실험 시작. 티모니예, 재봉틀 발명. 그리스 독립이 공식 인정됨. 샤를 10세, 파리에서 일어난 반란으로 퇴위. 조지 4세 사망, 윌리엄 4세 왕위 계승. 스탕달, 소설 『적과 흑』. 찰스 라이엘, 『지질학 원리』(1833년 완성). 테니슨, 『서정시집』. 베를리오즈, 「환상교향곡」. 오두본, 『아메리카의 새』.
1831 존 버지, 뉴사우스웨일스의 캠던 파크 하우스(1835년 완공)[205].	

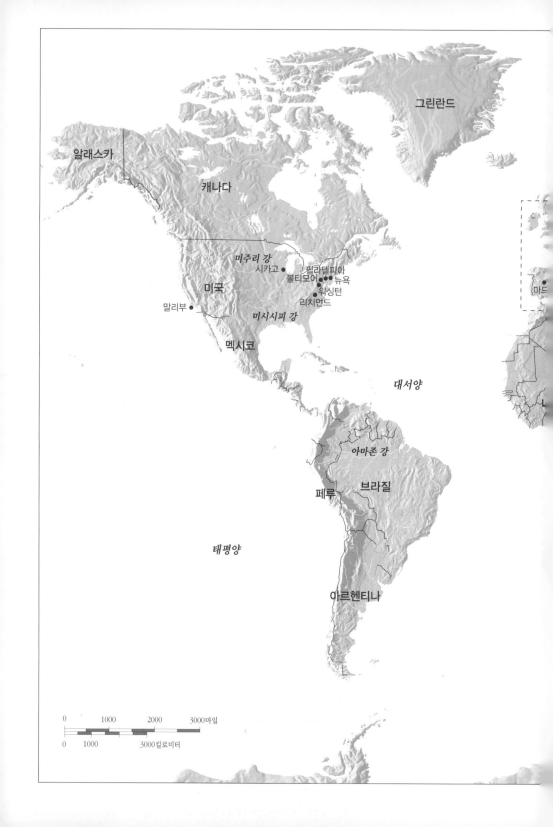

그린란드

알래스카

캐나다

미주리 강
시카고 ● 필라델피아
볼티모어 ● ● ● 뉴욕
미국 워싱턴
리치먼드
말리부 ●
미시시피 강

멕시코 대서양

마드

아마존 강

페루 브라질

태평양

아르헨티나

0 1000 2000 3000마일

0 1000 3000킬로미터

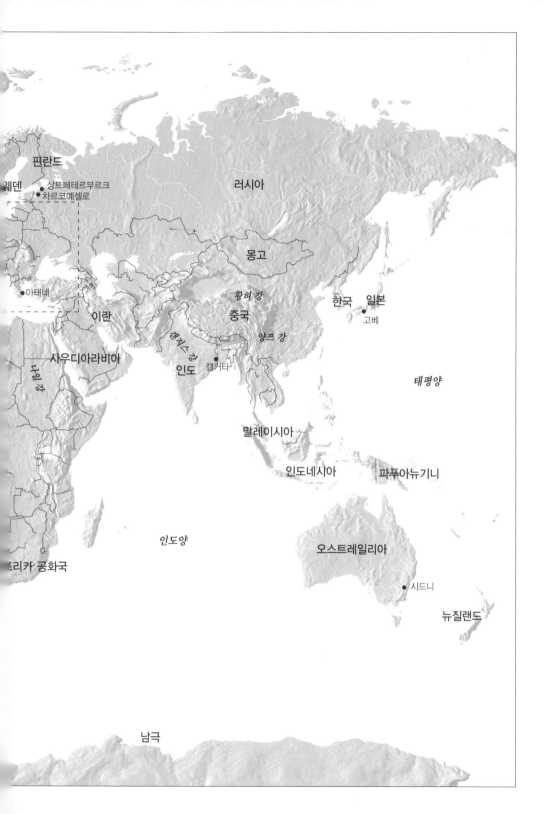

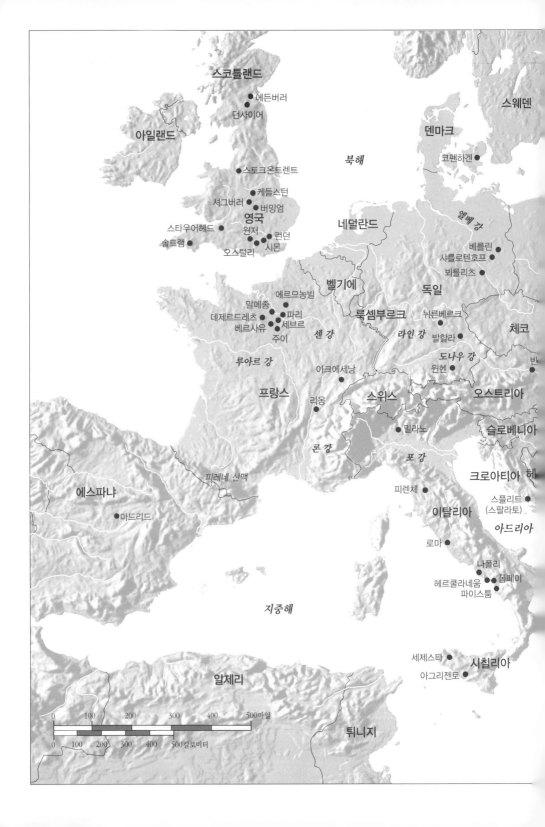

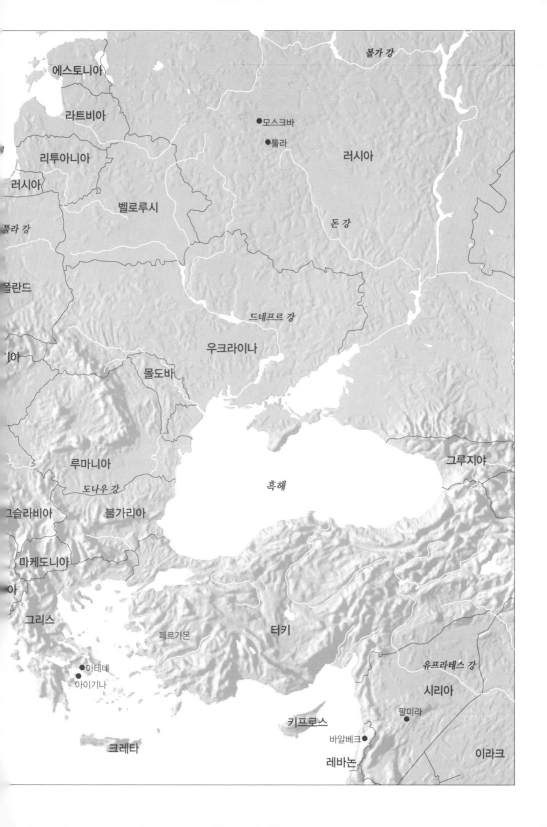

권장도서

개괄서

이 항목에 열거한 문헌은 대개 중복되는 두 개의 범주, 즉 보다 구체적인 미술사 연구와 일반적인 문화사와 관련된 것들이다. 신고전주의 전체의 개관을 위해서는 로젠블럼과 아너의 책, 그리고 1972년 유럽위원회의 전시도록을, 배경 이해를 위해서는 햄슨의 계몽주의에 관한 책을 참조하라. 손턴의 책은 당시 가정생활에 대한 훌륭한 개관서이다.

Albert Boime, *Art in the Age of Revolution* 1750~1800 (Chicago and London, 1987)

Allan Braham, *The Architecture of the French Enlightenment* (London, 1980)

Josette Brédif, *Classic Printed Textiles from France 1760~1843: Toiles de Jouy* (London, 1989)

W H Bruford, *Culture and Society in Classical Weimar, 1775~1806* (Cambridge, 1962)

Anthony Burgess and Francis Haskell, *The Age of the Grand Tour* (London, 1967)

E M Butler, *The Tyranny of Greece over Germany* (Cambridge, 1935)

Council of Europe, *The Age of Neoclassicism* (exh. cat., Royal Academy and Victoria and Albert Museum, London, 1972)

_____, *La Révolution française et l'Europe 1789~1799* (exh. cat., Grand Palais, Paris, 1989)

J Mordaunt Crook, *The Greek Revival: Neoclassical Attitudes in British Architecture, 1760~1870* (London, 1972)

Thomas E Crow, *Painters and Public Life in Eighteenth-Century Paris* (New Haven and London, 1985)

Svend Eriksen, *Early Neoclassicism in France* (London, 1974)

Svend Eriksen and Geoffrey de Bellaigue, *Sèvres Porcelain: Sèvres and Vincennes 1740~1800* (London, 1987)

Robert Fermor-Hesketh, *Architecture of the British Empire* (London, 1986)

Walter Friedlander, *David to Delacroix* (Cambridge, MA, 1952)

Peter Gay, *The Enlightenment*, 2 vols (New York and London, 1966~70)

Talbot F Hamilton, *Greek Revival Architecture in America* (New York, 1944)

Norman Hampson, *The Enlightenment* (Harmondsworth, 1968)

Francis Haskell and Nicholas Penny, *Taste and the Antique: The Lure of Classical Sculpture 1500~1900* (New Haven and London, 1981)

Henry Hawley, *Neoclassicism: Style and Motif* (exh. cat., Cleveland Museum of Art, Ohio, 1964)

Hugh Honour, *Neo-classicism* (Harmondsworth, 1968)

David Irwin, *English Neoclassical Art: Studies in Inspiration and Taste* (London, 1966)

Kalnein Wend, *Architecture in France in the 18th Century* (New Haven and London, 1995)

Michael Levey, *Painting and Sculpture in France in the 18th Century, 1700~1789* (New Haven and London, 1993)

Andrew McClellan, *Inventing the Louvre* (Cambridge, 1994)

Carroll L V Meeks, *Italian Architecture, 1750~1914* (New Haven, 1966)

Robin Middleton and David Watkin, *Neoclassical and Nineteenth Century Architecture* (New York, 1980)

Charles F Montgomery, *American Furniture, the Federal Period* (New York, 1966)

Pierre Rosenberg et al., *De David à Delacroix*, trans. as *French Painting 1774~1830: the Age of Revolution* (exh. cat., Grand Palais, Paris; Detroit Institute of Arts; and Metropolitan Museum of Art, New York, 1974~75)

Robert Rosenblum, *Transformations in Late Eighteenth-Century Art* (Princeton, 1967)

Terence Spencer, *Fair Greece Sad Relic* (London, 1954)

Damie Stillman, *English Neoclassical Architecture* (London, 1988)

John Summerson, *Architecture in Britain 1530~1830* (Harmondsworth, 1953)

Peter Thornton, *Authentic Decor: The Domestic Interior 1620~1920* (London, 1984)

Ellis K Waterhouse, *Painting in Britain 1530 to 1790* (Harmondsworth, 1953)

David Watkin and Tilman Mellinghoff,

German Architecture and the Classical Ideal 1740~1840 (London, 1987)

Margaret Whinney, Sculpture in Britain 1530~1830 (Harmondsworth, 1964)

Dora Wiebenson, Sources of Greek Revival Architecture (London, 1969)

Andrew Wilton (ed.), Grand Tour (exh. cat., Tate Gallery, London, 1996)

A J Youngson, The Making of Classical Edinburgh (Edinburgh, l966)

논문과 당대의 글

*가 있는 항목은 독창적인 저서 또는 당대의 글을 완벽하게 모은 편저이거나 적어도 중요한 논의를 담고 있는 문헌이다. 가장 훌륭한 입문서 성격의 편저는 아이트너의 것이다. 한 외국 미술가에 대한 자세한 설명을 위해서는 플레밍의 저서를 참조하라. 가장 생생한 회고록은 괴테의 것이다.

William Howard Adams (ed.), The Eye of Thomas Jefferson (exh. cat., National Gallery of Art, Washington, DC, 1976)

Anita Brookner, Jacques-Louis David (London, 1980)

____, 'Diderot', in The Genius of the Future (London, l971), pp. 7~29

____, Greuze. The Rise and Fall of an Eighteenth-Century Phenomenom (London, 1972)

Anthony M Clark, Pompeo Batoni: Complete Catalogue (Oxford, l985)

Denis Diderot, Diderot on Art, trans. and ed. John Goddman (London, 1995)*

David Lloyd Dowd, Pageant-Master of the Republic: Jacques-Louis David (New York, 1948)

Lorenz Eitner, Neoclassicism and Romanticism 1750~1850, 2 vols (Englewood Cliffs, NJ, 1970)*

Helmut von Erffa and Allen Staley, The Paintings of Benjamin West (New Haven and London, 1986)

John Fleming, Robert Adam and his Circle (London, 1962)

Brian Fothergill, Sir William Hamilton: Envoy Extraordinary (London, 1969)

Johann Wolfgang von Goethe, Italian Journey, trans. by W H Auden and Elizabeth Mayer (London, 1962) *

Nicholas Goodison, Ormolu: The Work of Matthew Boulton (London, 1974)

John Harris, Sir William Chambers (London, 1970)

Robert L Herbert, David, Voltaire, Brutus and the French Revolution (London, 1972)

Wolfgang Herrmann, Laugier and Eighteenth Century French Theory (London, 1962)*

Thomas Hope, Household Furniture and Interior Decoration (London 1807, repr. London 1970) *

Gérard Hubert et al., Napoléon (exh. cat., Grand Palais, Paris, 1969)

David Irwin, John Flaxman: Sculptor, Illustrator, Designer (London and New York, 1979)

David Irwin (ed.), Winckelmann: Writings on Art (London, 1972) *

Alison Kelly, Mrs Coade's Stone (Upton-upon-Severn, 1990)

David King, Complete Works of Robert and James Adam (Oxford, 1991)

Fred Licht and David Finn, Canova (New York, 1983)

Thomas J McCormick, Charles-Louis Clérisseau and the Genesis of Neoclassicism (Cambridge, MA, and London, 1990)

H B Nisbet (ed.), German Aesthetic and Literary Criticism (Cambridge, 1985) *

Thomas Pelzel, Anton Raphael Mengs and Neoclassicism (New York, 1979)

Charles Percier and Pierre F L Fontaine, Recueil de décorations intérieurs (Paris, 1812, repr. Farnborough 1971)*

Giovanni Battista Piranesi, The Polemical Works, ed. John Wilton-Ely (Farnborough, 1972)*

Alex Potts, Flesh and the Ideal: Winckelmann and the Origins of Art History (New Haven and London, 1994)

Helen Rosenau, Boullée and Visionary Architecture (London and New York, 1976)*

Robert Rosenblum, Jean-Auguste-Dominique Ingres (London, 1967)

Wendy Wassyng Roworth, Angelica Kauffmann: A Continental Artist in Georgian England (London, 1992)

Antoine Schnapper et al., Jacques-Louis David (exh. cat., Grand Palais, Paris, 1989)

Michael Snodin (ed.), Karl Friedrich Schinkel: A Universal Man (exh. cat., Victoria and Albert Museum, London, 1991)

Dorothy Stroud, Sir John Soane, Architect (London, 1984)

John Summerson, The Life and Work of John Nash (London, 1980)

Anthony Vidler, Charles-Nicholas Ledoux: Architecture and Social Reform at the End of the Ancien Regime (Cambridge, MA, and London, 1990)

Elizabeth-Louise Vigée-Lebrun, Memoirs, trans. by Sian Evans (London,

1989)*

David Watkin, *Thomas Hope and the Neoclassical Idea* (London, 1968)

Timothy Webb (ed.), *English Romantic Hellenism 1700~1824* (Manchester, 1982)*

John Wilton-Ely, *The Mind and Art of Giovanni Battista Piranesi* (London, 1978)*

Hilary Young (ed.), *The Genius of Wedgwood* (exh. cat., Victoria and Albert Museum, London, 1995)

찾아보기

굵은 숫자는 본문에 실린 작품 번호를 가리킨다

신고전주의

옮긴이의 말

신고전주의는 18세기 말부터 19세기 초까지 유럽의 문화를 주도했던 양식으로 폼페이와 헤르쿨라네움의 발굴로 형성된 고전 고대에 대한 새로운 과학적 관심과 가볍고 경박한 로코코 양식에 대한 저항을 토대로 그리스와 로마 시대의 영웅주의와 미술을 부활하려는 운동이었다. 그러나 '신고전주의'라는 용어가 사용된 것은 이 운동이 이미 쇠퇴한 19세기 중엽이며 그것도 활력 없고 비개성적이라는 부정적인 의미로 사용되었다. 그리고 웨지우드 도자기 같은 신고전주의의 장식적 측면이 대중의 뇌리에 각인되면서 초기 신고전주의 미술가들의 열정과 이념은 별다른 주목을 받지 못했다.

저자는 이 책에서 그러한 오해를 불식시키기 위해 신고전주의 양식의 모든 측면을 포괄한다. 광범위하게 전파된 지역적 범위만이 아니라 미술의 모든 장르에 나타난 다양한 양상을 살펴보면서 미술사에서 가장 다채롭고 역동적인 양식 중의 하나인 신고전주의의 풍요로움과 다양성에 대한 통찰을 제공한다. 주제에 있어서도 고전 역사나 신화만이 아니라 중세나 동방의 요소, 동시대 사건 등 다양한 소재로 수많은 취향과 요구를 만족시키는 예들을 소개하며 신고전주의가 이성만이 아니라 감성에도 호소한 양식이었음을 주장한다.

이 책은 신고전주의의 역사를 3단계로 나누어 살펴본다. 첫번째 단계는 1750년부터 90년까지의 그랜드투어의 시기로 저자는 수플로, 르두, 불레, 아담, 피라네시 같은 건축가와 벤자민 웨스트, 자크 루이 다비드 같은 화가, 그리고 '픽처레스크' 정원 디자인이나 웨지우드, 세브르 같은 회사의 도자기 제품에 대한 설명을 통해 유럽의 미술가, 작가, 귀족들의 교육에서 고전양식이 차지하는 중요성을 부각시킨다.

두번째 단계는 신고전주의가 정점에 달한 1790년에서 1830년 사이의 시기를 다룬다. 저자는 특히 프랑스 혁명과 나폴레옹 시기에 신고전주의 양식이 정치 이데올로기와 결합한 양상에 주목하며, 이러한 양상이 영국, 독일, 신생 미합중국뿐만 아니라 인도, 오스트레일리아 같은 식민지에 전파되는 과정을 소개한다.

1830년부터 현재까지에 해당하는 마지막 단계에 대한 설명에서 저자는 1851년 수정궁에 출품된 조각작품이나 제3제국 시기에 히틀러가 세운 건축물들 그리고 미국의 J. 폴 게티 미술관과 같은 다양한 작품을 살펴보며 신고전주의 양식이 지닌 지속적인 영향력을 보여준다.

시기, 지역, 장르, 주제의 관점에서 신고전주의의 다양성과 풍요로움을 보여주는 이 책은 신고전주의에 대한 편협한 시각을 교정한다는 점에서 매우 의미 있는 저서이다. 특히 그랜드투어에 대한 자세한 설명을 담은 첫번째 장은 방학이나 휴가를 맞아 유럽으로 떠나는 여행자들에게 유럽여행의 가치를 되새기게 하고 일정을 어떻게 짤 것인지에 대한 지침을 제시할 것으로 보인다.

정무정

Art & Ideas

신고전주의

지은이 데이비드 어윈
옮긴이 정무정
펴낸이 김언호
펴낸곳 한길아트
등 록 1998년 5월 20일 제75호
주 소 413-832 경기도 파주시 교하읍 문발리 520-11
www.hangilart.co.kr
E-mail : hangilart@hangilsa.co.kr
전 화 031-955-2032
팩 스 031-955-2005

제1판 제1쇄 2004년 11월 15일

값 29,000원

ISBN 89-88360-78-8 04600
ISBN 89-88360-32-X (세트)

Neoclassicism

by David Irwin
© 1997 Phaidon Press Limited

This edition published by HangilArt under licence
from Phaidon Press Limited of Regent's Wharf, All Saints Street,
London N1 9PA, UK through Bestun Korea Agency Co., Seoul

HangilArt Publishing Co.
520-11 Munbal-ri, Gyoha-eup, Paju, Gyeonggi-do
413-832, Korea

Korean translation arranged by HangilArt, 2004

Printed in Singapore